要想拍好星空，先学会敬畏宇宙，了解星座，熟悉天象，但更重要的是要有持续不断的拍摄激情，保持不间断的出片率，终有一日，你会发现，这变幻莫测的大自然会赐予你意想不到的意外之喜。

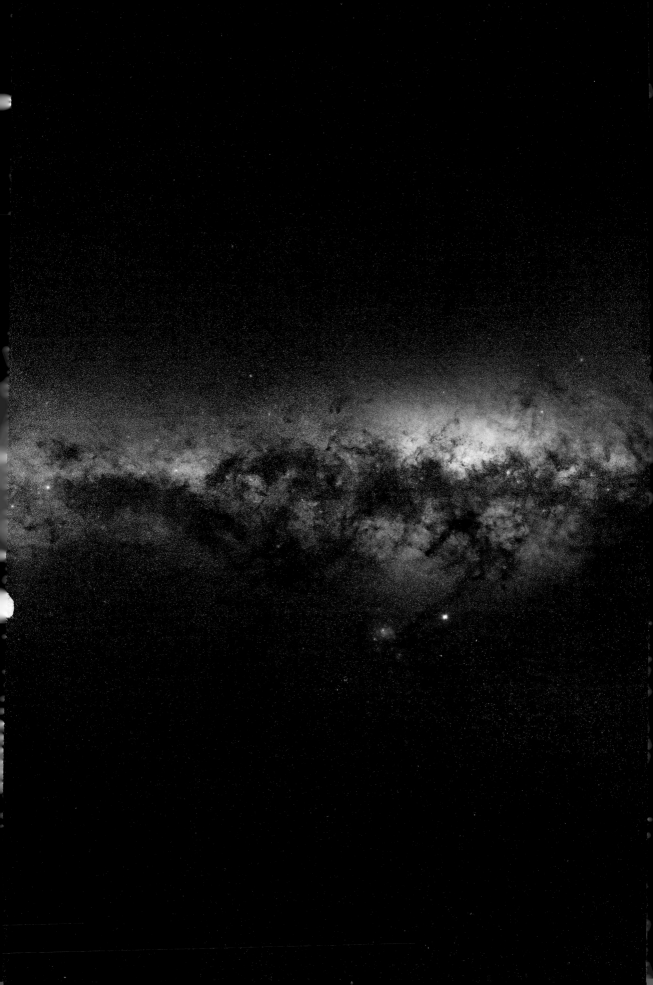

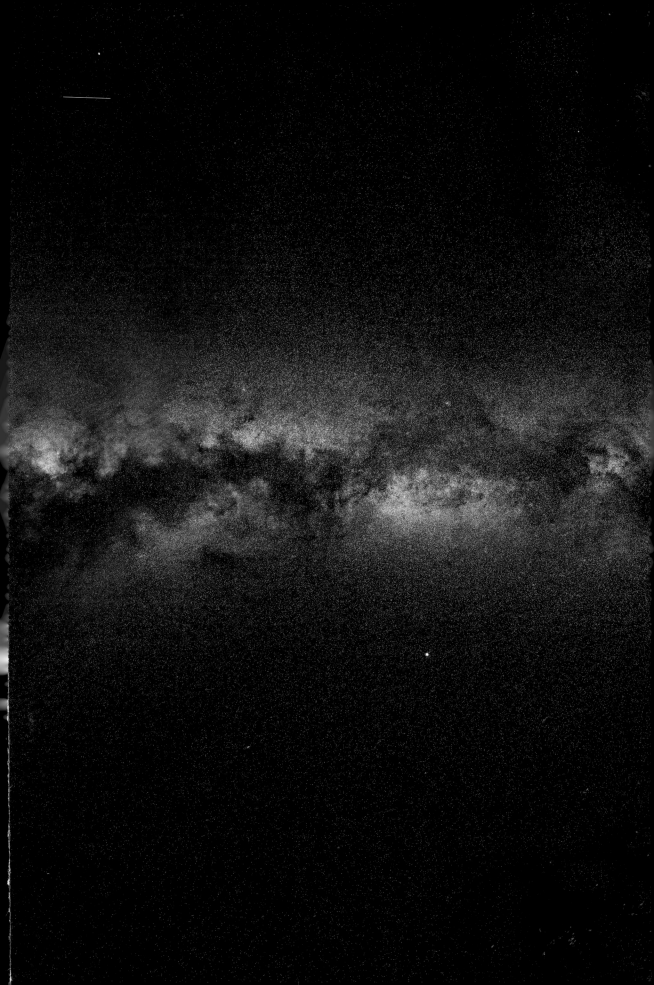

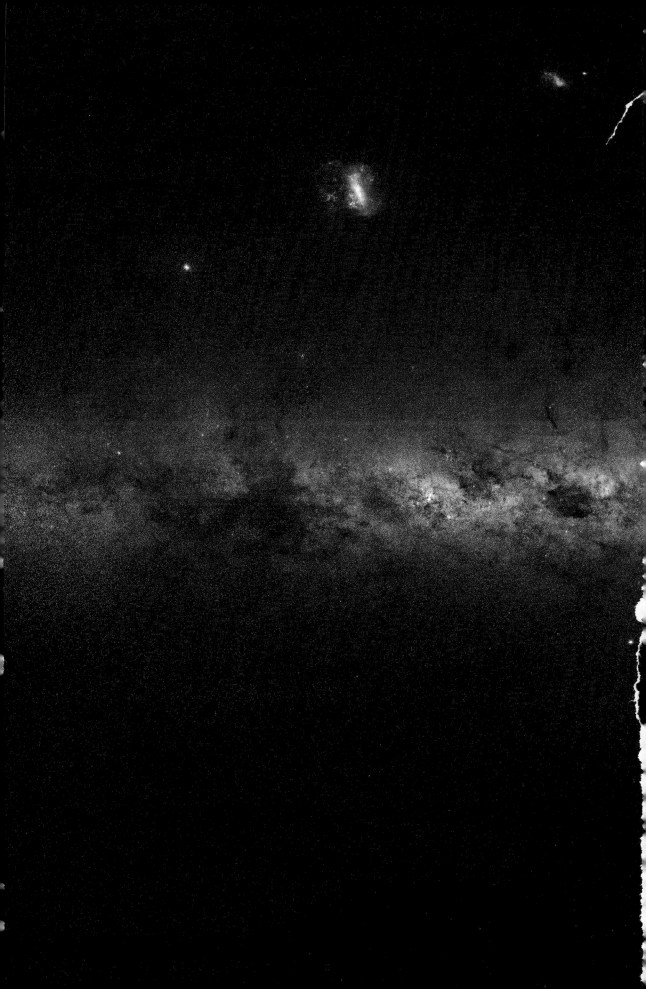

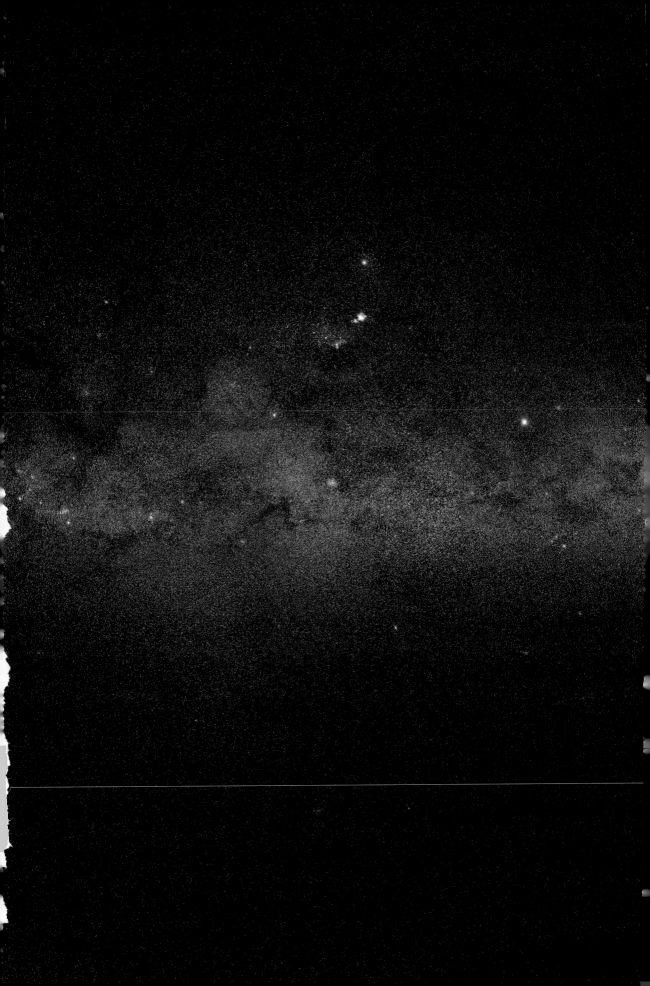

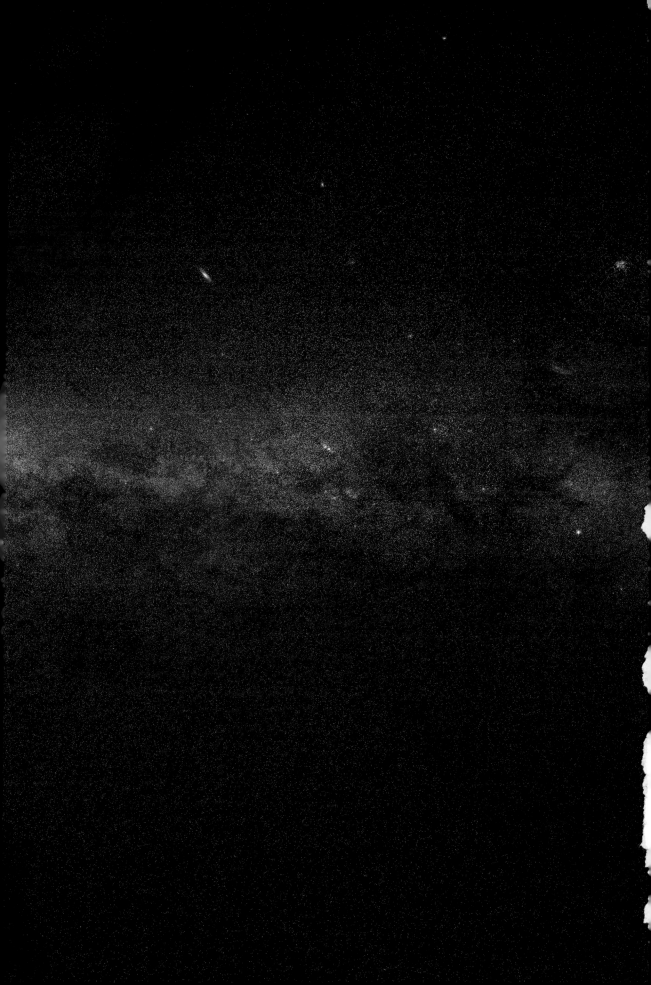

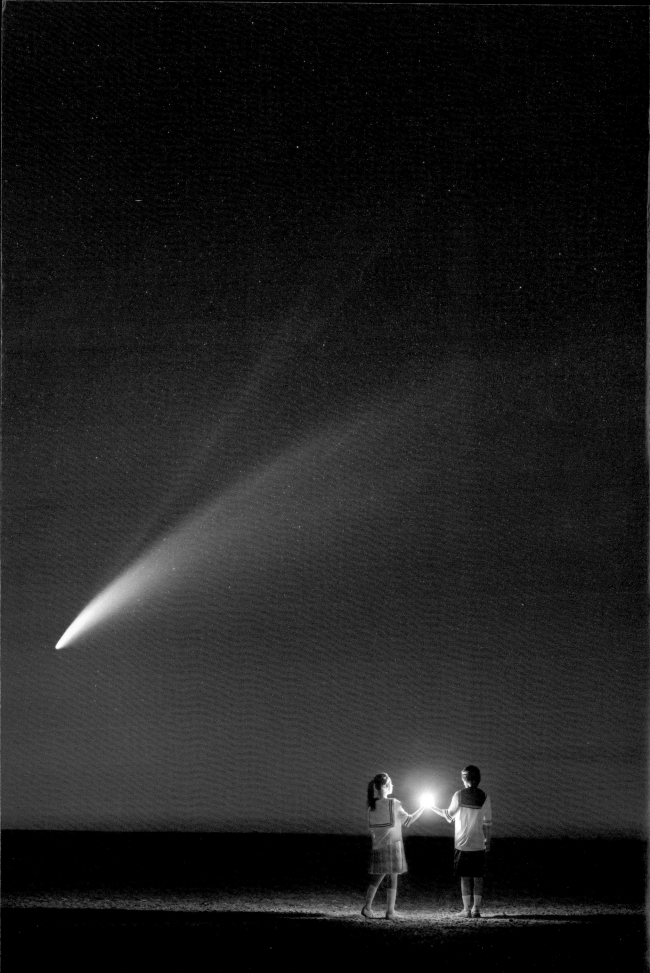

星空摄影笔记

（第二版）

阿五在路上 著

电子工业出版社

Publishing House of Electronics Industry

北京·BEIJING

图书在版编目（CIP）数据

星空摄影笔记 / 阿五在路上著. -- 2版. -- 北京 : 电子工业出版社, 2021.3
ISBN 978-7-121-40273-9

Ⅰ.①星… Ⅱ.①阿… Ⅲ.①星系－夜间摄影－摄影艺术 Ⅳ.①J417

中国版本图书馆CIP数据核字(2020)第259803号

责任编辑：赵含嫣　　特约编辑：刘红涛
印　　刷：北京缤索印刷有限公司
装　　订：北京缤索印刷有限公司
出版发行：电子工业出版社
　　　　　北京市海淀区万寿路173信箱　　邮编：100036
开　　本：787×1092　1/16　印张：25.25　字数：682.4千字　彩插：10
版　　次：2017年6月第1版
　　　　　2021年3月第2版
印　　次：2021年3月第1次印刷
定　　价：158.00 元

凡所购买电子工业出版社图书有缺损问题，请向购买书店调换。若书店售缺，请与本社发行部联系，联系及邮购电话：（010）88254888，88258888。
质量投诉请发邮件至zlts@phei.com.cn，盗版侵权举报请发邮件至dbqq@phei.com.cn。
本书咨询联系方式：（010）88254161~88254167转1897。

新版前言

　　很高兴在《星空摄影笔记》出版四年后，能与大家再次相遇——《星空摄影笔记》（第二版）与大家见面了。

　　在这四年里，我相继撰写了《星空摄影秘境》和《星空摄影后期实战》，解锁了更多国内外适合星空摄影的机位，更在第九次前往新西兰的时候追到了南极光，"终结"了"极光魔咒"。这些都将在本书中和大家分享。

　　本书更新了目前市场上星空拍摄器材的介绍，对之前版本图书的后期处理部分的图片进行了重新处理，方便大家更清晰地查看，也提供了案例图片素材供大家练习（关注微信公众号"环球拾光机"），增加了极光的后期处理讲解，以及更多星空拍摄机位的介绍。希望大家在阅读完这本厚厚的书中满满的"干货"后，能和那个一起等日出、追日落、数星星、看月亮的人，更幸福地生活在这精彩的人间。

阿五在路上

2021年2月

自 序

在我思考如何落笔写这本书的开篇时，我想起一个粉丝在微信上问我的问题，她说："年轻的时候我也是走过五湖四海的人，但是为了家庭我选择了停下脚步，如今孩子有了自己的生活，我想重拾梦想，拍摄在我心里魂牵梦萦了十几年的那片星空，不知道现在开始还来得及吗？"

我告诉她："当你下定决心做某一件事情的时候，永远不会晚。我们不知道明天会发生什么事情，是成功，还是失败，但你至少选择了开始做这件事情，那么你就有成功的可能，否则成功的机会就是零。"

通过此次对话，我想起了两年前，当我决定走上星空摄影这条路，成为暗夜里一名孤独的捕星手时，我给自己加油打气坚定信念的场景。

那么，星空摄影究竟蕴藏着怎样的魔力？它是如何诱惑数以万计的爱好者义无反顾地在寒夜里守候？如何在拍出让人无限神往的星空美照的同时，还保有高质量的画面感？

答案就在这本书里面。

阿五在路上

2017年6月

目　录

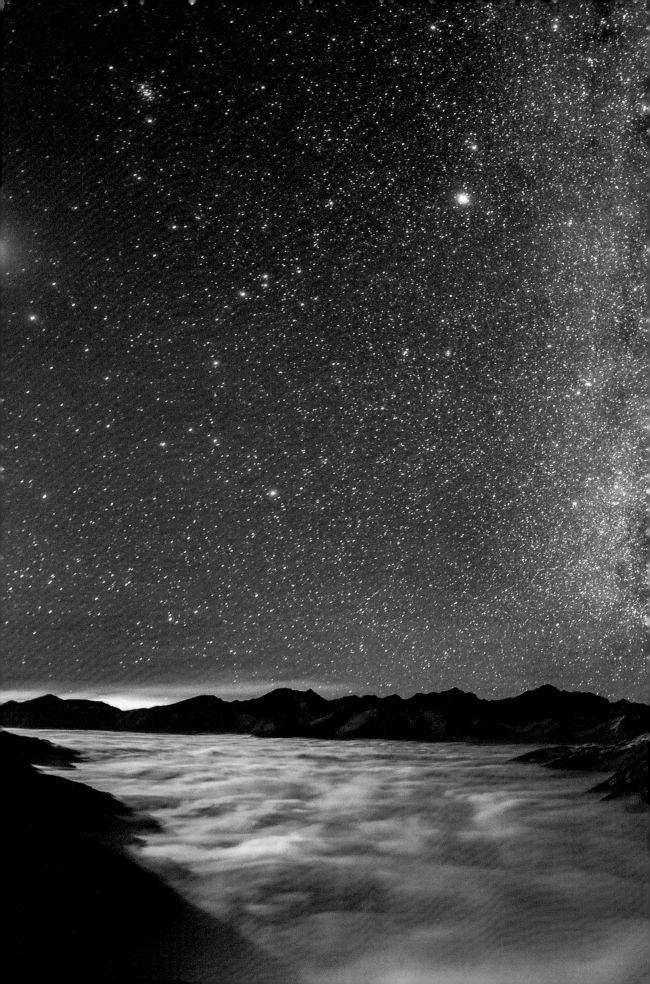

CHAPTER 01

星空摄影的诱惑

什么是星空摄影

1822 年，法国的涅普斯利用感光材料拍摄出了世界上第一张照片。虽然成像不太清晰，而且需要长达 8 小时的曝光，但是这划时代的一笔，意味着摄影开始登上浓墨重彩的舞台历史，并将在人类发展史上占据举足轻重的地位。

或许那个时候的技术还不能称为摄影，但经过 200 多年的发展，随着第一阶段、第二阶段乃至第三阶段相机技术的不断革新，摄影领域发生了翻天覆地的变化。从 20 世纪只有少数人才能玩得起的胶片摄影时代，到如今的数码单反全民摄影时代，再到智能摄影时代（手机摄影及各种修图 App），摄影已经成为普通大众日常生活密不可分的一部分。即便如此，有赖于近 10 年来数码单反相机不断精进的成果，在摄影世界里自成体系的星空摄影依然存在着巨大的探索空间。

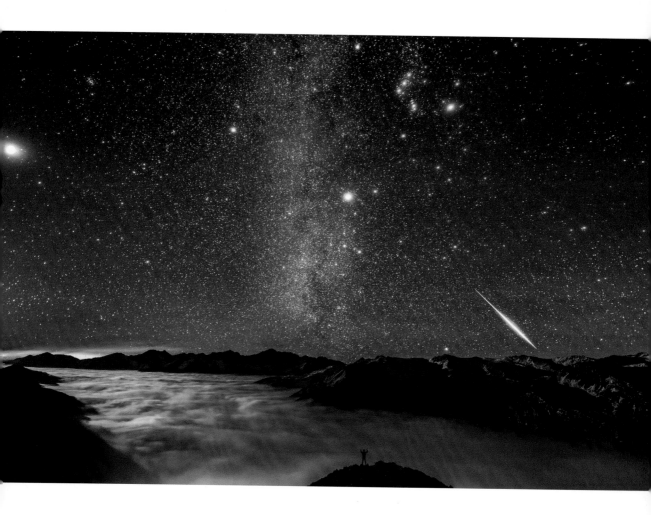

最早的关于星空观测的文字记录，要追溯到几千年前的玛雅文明时期，那个时代的玛雅人没有天文望远镜，也不懂得哥白尼的"日心说"，却能精确计算并记录太阳系或者银河系内天体的运行周期。在中国古代，浪漫而富有情怀的诗人们更是将天上的繁星化成诗句流传千古——"危楼高百尺，手可摘星辰""天街夜色凉如水，卧看牵牛织女星""飞流直下三千尺，疑是银河落九天"。这些朗朗上口的名句，都能让现在身处灯火辉煌的城市里，再也不能伸手摘星的我们无限神往。

从玛雅文明到现代社会，虽然人类社会经过了几千年的发展，但日月星辰却是亘古不变的。我们现在看到的星空和先辈们看到的星空都是一样的，对于广袤无垠的宇宙来说，这几千年不过是斗转星移的弹指一瞬间。那么，到底什么是星空摄影？

我对于星空摄影的理解十分简单，星空摄影就是人们在数码单反时代，用现代技术记录或者延续星辰生命力的一种手法。星空摄影可以记录太阳、月亮、行星的运行轨迹；可以记录银河、彗星、流星雨的移转变化；甚至可以记录那些与地球的距离以光年作为单位的天体，让更多的人了解外太空的神奇。

在如今这个时代，想拥有一台可以记录星空的相机成本并不高（如何选择一台合适的拍摄星空的相机请翻阅本书后面的章节）。目前，在全国范围乃至世界范围内，接触并沉迷星空摄影的人越来越多，其中不乏很多有创意的作品，许多国际摄影赛事也专门开辟出"星空摄影"这一专门类别进行评比颁奖。这种现象往小的方面说，是实现了拍摄者自身的价值，往大的方面说，则是每个星空摄影师都在为人类天文事业的发展贡献着自己的绵薄之力。

我为什么会迷上拍摄星空

常常有人在微博问我："那些星星是真的吗？""银河肉眼可见吗？""跟着你，我也能拍出这样的星空吗？"我相信，有这种疑问的朋友不在少数。

我身边有很多70后、80后的朋友，很少有人仔细观察天空中这些璀璨的繁星。在他们的记忆里，只有幼年时从乡下老家院子里看见的那一方天地。那个时候，楼房还没有这么高，霓虹灯还没有这么亮，汽车的滴滴声还没有这么嘈杂，只有夏日的蝉鸣和温柔的月光，那一闪一闪的星光落在小小孩童的眼里，深深扎根到心里。很多年后，或许人们已经淡忘那片星空的模样，但是那些仲夏夜之梦一定还指引着他去寻找、去探索。

作为一个90年生人，我也是一个童年时只在乡下对星空惊鸿一瞥的小孩。那个时候，别说摄影了，相机都还没摸过，但是那片星空一直在我脑海中，根深蒂固。冥冥中自有天意，2013年8月，一次前往泸沽湖的旅行，改变了我的职业轨迹。当夜幕降临之时，我到湖边散步，偶然间抬头，星空银河清晰地呈现在眼前。那一刻，我以为自己回到了十几年前的那个夜晚。我想："能不能用相机把这片星空装进照片里呢？"带着这个疑问，我试着用手上的一台卡片机（当时我还只是一个初级摄影人）对着夜空开始拍摄，但无论怎么尝试，屏幕上都是黑乎乎的一片，眼中看到的灿烂星光都没有被呈现出来。虽然这次尝试以失败告终，但当时懵懂的我暗下决心，一定努力拍出这片广袤无垠的梦幻夜空，记录这极致星辰。

万万没有想到的是，正是因为当初的决定，我今天才能够在这里和大家分享本书中所要讲的故事。我想，这是我迷上星空拍摄的起源，剩下的就是实现这个梦想所经历的星空拍摄艰辛史。

▌星空摄影与其他摄影的区别

　　星空摄影本质上也算是风光摄影，但它和其他摄影最大的区别就是工作时间不同。在网上曾经流传着各类摄影师的时间分配表，其中，星空摄影师的工作时间是普通摄影师的一倍。这是因为要想拍摄出一张完美的星空照，星空摄影师除了要在夜间工作，还要在白天踩点寻找可拍摄的地景、观测银河升起降落的方位，这些都是必须完成的准备工作。

　　在日落之后至次日日出之前这段时间，是星空摄影师全情投入，使用相机把漆黑的夜空中闪烁的"宝石"——恒星、行星、月亮及更遥远的天体目标记录下来的时刻。黑夜里的繁星充满了许多未知的神秘色彩，每一颗闪耀的星光在相机里都呈现着不一样的美丽：只有在北半球的夏季才可以看到的璀璨的银河系中心（俗称的"银心"），只有在北半球的冬季才可以看到的猎户座大星云，只有在南半球才能看到的银河系伴星系——大小麦哲伦星云……每一年、每一天，当将镜头对准夜空里这些闪耀的星星时，当在地球上的不同地方将其记录下来后，你会发现，它们会因为季节、地景、大气透明度等种种原因变得不一样。正是星空的无穷魅力和其万千变化给人们带来的惊喜，吸引了许许多多普通的摄影爱好者加入到星空摄影的大家庭来。

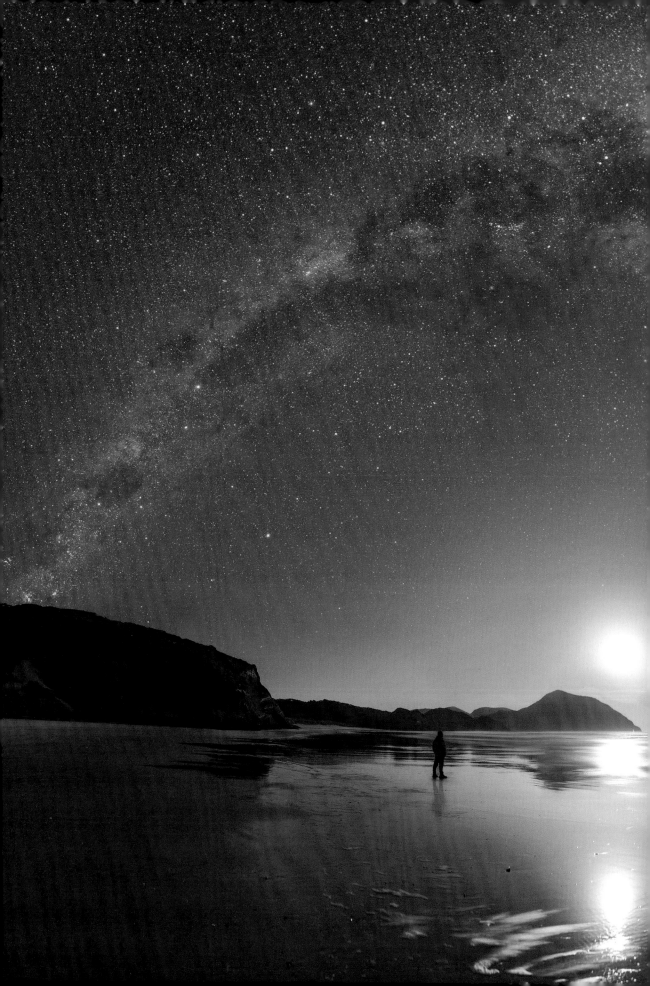

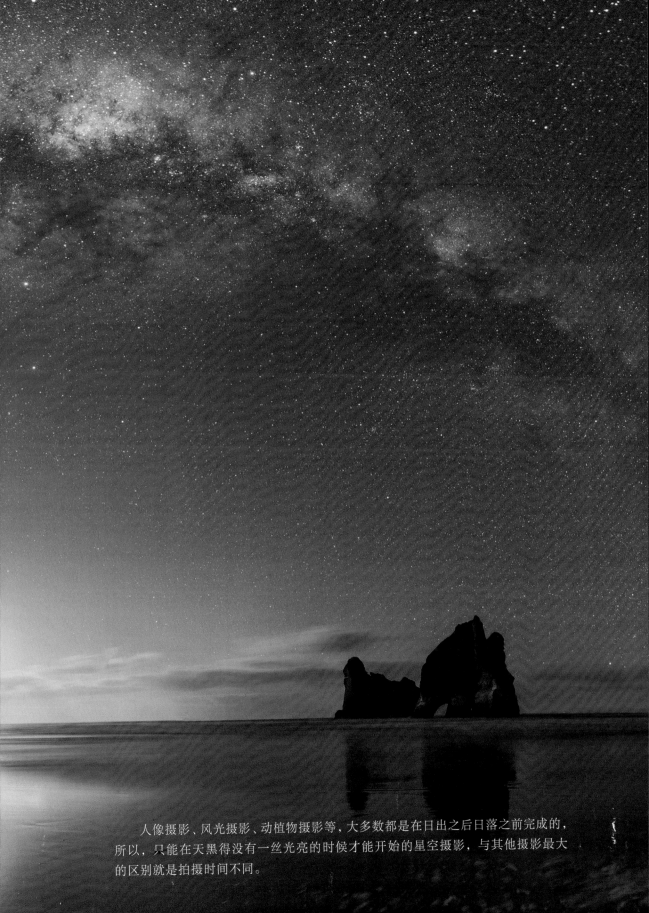

人像摄影、风光摄影、动植物摄影等，大多数都是在日出之后日落之前完成的，所以，只能在天黑得没有一丝光亮的时候才能开始的星空摄影，与其他摄影最大的区别就是拍摄时间不同。

▌星空摄影的分类

　　星空摄影是指天黑之后，在晴朗的晚上用相机对夜空中的恒星、行星、月亮及更遥远的天体进行长时间曝光记录的活动。但更严格地来说，并不是只要有一台单反相机和一支脚架就可以胜任所有的天体拍摄，专业的星空摄影师对用于拍摄以上这些天体的器材都有着严格的要求。在开始拍摄星空之前，我们应该先搞清楚手里的相机和设备可以进行哪一种类别的拍摄，搞清楚星空摄影分类和它们各自的特点。这样，才能找到自己喜欢的主题，并配备相应的器材进行拍摄，做到术业有专攻，拍摄出独一无二的星空摄影作品。

星野摄影

　　"星野"的"星"是指天上的星星，"野"是指地球上所有野外的景色，星野摄影是指把地球上所有野外的景色和它上空不同季节的银河、月亮、流星、彗星等星空元素一起"装"进相机里。星野摄影多使用超广角镜头（14~24mm）及标准焦段的镜头（35~85mm）拍摄。

　　另外，有一个特殊的分支也属于星野摄影。那就是在一些环境特别好的城市里，把城市里的一些元素，包括路灯、教堂、房屋、行道树等，和天上的银河、月亮、星星等元素结合到一起的拍摄。

　　那么，星野摄影具有什么特点呢？

1. 设备轻便：只需一台相机（全画幅是首选，半画幅次之）、一支稳定的脚架、一支广角镜头（中焦段也可）就可以实现。这对入门级的初学者来说也是可以轻松负担的。

2. 操作简单：不管在世界的哪个角落，只要在晴朗的夜晚，避开灯火辉煌的城市，就能开始拍摄。必不可缺的前提是你已经懂得星空拍摄的初级理论，这样才能获得满意的拍摄成果。

　　当然，获得一张完美的星空照也不是轻而易举的。我也是花了近两年的时间，才从拍摄的前期勘察、拍摄中遇到的具体问题、照片的后期处理这3个方面获得了一点心得。这些经验和解决问题的办法，我都将在本书中通过大量实例一一分享给大家，希望对身为星空摄影爱好者的你们有所帮助。

深空摄影

　　深空，顾名思义，就是离我们生存的地球非常遥远的宇宙空间。那么，深空摄影呈现的内容都是什么呢？宇宙尘埃带、天蝎座调色盘、恒星孕育场、发射式红色星云及遥远的星系……这些让人觉得不可思议的场景，就是深空摄影师带给我们的奇幻梦境。

　　作为星空摄影的一个重要分支，与星野摄影相较而言，深空摄影对器材的要求是非常苛刻的。它不仅需要一台专门为深空而生的冷冻CCD相机（当然也可以使用普通数码单反相机，但拍摄效果将大打折扣），而且需要一支望远镜级别焦段的镜头来对准深空。而猎户座大星云、仙女座大星系等，更需要一台非常稳定的大型赤道仪，来解决因为长时间曝光产生的星点位移现象。由于这些设备高昂的价格和笨重的外形，如果要到高原地区拍摄，还需要一辆性能优越的越野车来装载。如果出国拍摄，托运费也是一笔不小的开支。所以，在这本普及星空摄影的书里，我不会深入探讨深空摄影，也不推荐新人刚入门就从深空开始拍摄，而是通过实例讲解如何拍出、拍好大众所熟悉的星野题材，让一张张优秀的照片随时引爆朋友圈。

天体（行星）摄影

　　天体（行星）摄影一般是指对太阳系的行星进行拍摄，比较热门的是对木星、土星、火星、月球的拍摄，当然还有可能包括对太阳或者彗星的拍摄。此类拍摄同样需要赤道仪、高倍焦段的望远镜，以及拍摄行星所需要的行星摄像头等复杂的设备，因此和星野摄影比起来，也是比较复杂且深奥的一门分支。在这里只点到为止，不做深入阐述。

CHAPTER 02

全面的准备工作是顺利拍摄的基本保证

人们常说"未雨绸缪"，字面意思是趁着天没下雨，先修缮房屋门窗，比喻在做任何事情之前都应该先做好准备工作，以免事到临头手忙脚乱，不能取得理想的成果。

如果把这个成语用在星空摄影上，那么准备工作的重要性有多大呢？在这里，我用一个很简单的对比来向大家说明：假设摄影师 A 和摄影师 B 都计划在国庆节出行去拍摄星空，摄影师 A 提前半个月开始考虑国庆节拍摄目的地的天气情况，了解目的地的人流情况，清楚目的地的前景和星空银河结合应该用什么型号的相机配置什么焦段的镜头拍摄，此时，他已经大概想象到成片的画面效果。而摄影师 B 则什么都没有考虑，国庆节前一天才决定出发去某个目的地拍摄星空，天气好坏不确定，游人数量不关心，镜头群组随便装。那么，这两个摄影师哪一个能拍到自己心仪的照片呢？我想大家心里都应该很清楚！

在我拍摄星空的这几年里，以上这两种对拍摄的不同态度都或多或少地见过，而结果也是可想而知的。所以在进行星空拍摄之前，必须要做好全面的准备工作。

1. 清楚自己此行的目的，选择适用于拍摄地环境的相机和镜头。

2. 了解拍摄期内拍摄地的天气状况，并制订相应的计划（多云、晴天或者下雪都该如何应对）。

3. 查询月球的亮度，也就是人们所说的月相，确定不会对观测星空有干扰，适合拍摄。

4. 确定拍摄目的地是乘车可以直接到达的，还是需要徒步前往的，并为此配备相应的户外装备。

5. 使用专业软件模拟拍摄地的银河升落方位，自己有一个规划，提前构好图，以便快速完成拍摄等。

▍星空摄影的必备器材

对于大多数普通摄影爱好者来说，拍摄星空的必备器材就是相机、镜头和三脚架。如果想要拍出更好的作品，冲击国际国内各大天文赛事获得名次，那么就不要错过下面的每一句话，看完你就会明白拍出一张好照片需要配备的软硬器材远远不止这 3 种。

相机比较

如今市场上的相机品牌多如牛毛，如大众熟知的佳能、尼康、索尼、富士等，而宾得、莱卡、奥林巴斯、卡西欧等也有不少的拥趸。在让人眼花缭乱的众多产品中，如何选择一款适合自己的相机来拍摄星空呢？就我本人接触过的大多数星空摄影爱好者而言，使用最多的相机品牌是佳能、尼康、索尼。这三大品牌的相机，我都是亲测过的，在这里，我会把这三大品牌相机的一些主流产品列出来做一定的比较，介绍各自的优缺点，方便大家选择适合自己的星空摄影相机。

选购星空摄影相机的要素有以下几点（按照优先级排列）：

1. 全画幅相机 > 半画幅相机。

2. 高像素 > 低像素。

3. 天文改机 > 普通相机。

4. 高感控噪能力。

下面对索尼、佳能、尼康三大品牌的主流相机(针对星野摄影)进行简单的比较。结合上面所说的选购要素，再衡量具体的预算，就不难得出结论，知道自己应该配置什么样的相机了。

相机名	画幅	像素	ISO	重量	高感控噪	备注	市场价
索尼 A7R4	全画幅微单	6100 万	100~32000	584g	低	R 系列主打照片最新一代	2.69 万
索尼 A7R3	全画幅微单	4240 万	100~32000	572g	高	R 系列的上一代产品	1.57 万
索尼 A7M3	全画幅微单	2420 万	100~51200	565g	中	M 系列，中规中矩，特点不突出	1.3 万
索尼 A7S2	全画幅微单	1220 万	100~102400	584g	高	S 系列，注重视频拍摄能力	1.4 万
佳能 5D4	全画幅单反	3040 万	100~32000	800g	中	佳能较平衡的一款	1.9 万
佳能 5Ds/sr	全画幅单反	5060 万	100~6400	845g	低	佳能高像素系列	1.3 万
佳能 6D2	全画幅单反	2620 万	100~40000	685g	中	佳能星空神机 6D 系列升级版	0.85 万
佳能 EOS-Ra	全画幅微单	3030 万	100~40000	580g	高	佳能官方天文相机，在售	1.8 万
尼康 D850	全画幅单反	4575 万	64~25600	915g	高	尼康高像素系列最新一代	1.88 万
尼康 D810a	全画幅单反	3635 万	200~12800	880g	高	尼康官方天文相机，已停产，市场有余货	2 万
尼康 Z6	全画幅微单	2450 万	100~51200	675g	中	尼康最新微单系列	1.24 万
尼康 Z7	全画幅微单	4570 万	64~25600	675g	中	尼康最新微单系列	1.79 万

通过对比，对于三大相机品牌各自的主力相机用于星空拍摄的优缺点，相信大家已经一目了然了。

那么，到底什么样的相机适合自己，还是得根据自己的实际情况来判断，以上列举的 12 款相机都是可以进行星空拍摄的。如果你已经选择好使用哪一款相机了，那么继续往下看，选择适合的镜头。

镜头焦段比较

一台好的拍摄星空的相机必须配上一支能够满足这台相机像素的好镜头，两者相辅相成才能拍出令人满意的照片。

在人们的惯性思维中，大多认为拍摄星空的镜头焦距越广越好。比如，8mm 鱼眼镜头、14mm 超广镜头、24mm 标准广角镜头等。无可厚非，广角镜头确实能够一次性拍到很多星辰，这也使它成为很多刚接触星空拍摄的朋友的选择。但凡事都有两面性，焦距越广的镜头，拍摄的细节就越少，多而广就意味着不精细、

经不起雕琢。反之，使用像打破常理的 50mm、85mm 甚至 200mm 镜头拍摄出来的星空，虽然每张照片直接看上去覆盖的区域不够广，拍到的星点不够多，但是银河或者星云的细节却是十分丰富的，不管是用于后期拼接还是进行单张处理，都比使用广角镜头拍摄的画面更有质感。

我的镜头选择之路，也是从超广角开始的，到现在基本上使用 35mm 以上的标准焦段进行拍摄，再进行大范围接片。这样做的好处便是，既保留了银河或者星空的局部细节，还能够拍到一整条银河甚至全景。当然，要成就这样的照片，前期拍摄工作是非常重要的，往往拍摄 1~2 小时，只能保证一张照片出片的成功率。

读到这里，你是不是迫切地想知道每个焦段镜头的优缺点？下面通过各个焦段的照片，来更直观地展示各焦段照片的特点，方便大家选择购买自己中意的镜头。

8mm：特点是焦段广，可以说是广袤无垠。30 秒曝光之后就可以拍出全天的星空，贯穿天幕的银河真的就像古诗所描述的那样——"飞流直下三千尺"。如果你是第一次拍摄星空，绝对会让你有惊喜的体验。

推荐镜头：

佳能 8-15mm 鱼眼镜头
俄罗斯 ZENITAR 鱼眼镜头
尼康 8-15mm 鱼眼镜头
老蛙 12mm 鱼眼镜头

使用 8mm 镜头拍摄的作品

14mm：传统超广角端，焦段够广，但是和 8mm 焦段比起来就显得不那么大气。如果将地面的景色用 14mm 广角端拍摄，并且与地面贴得很近，那么前景的冲击力也是十分震撼人心的，而且银河也能够拍到一半以上，属于标准的超广角视图。与 8mm 焦段相比较而言，它更适合拍摄包含人物或者其他地景元素在内的星空照片。

推荐镜头：

尼康 14-24mm 超广角变焦镜头
佳能 11-24mm 超广角变焦镜头
蔡司 15mm/F2.8 超广角定焦手动镜头
适马 14mm/F1.8 超广角定焦镜头

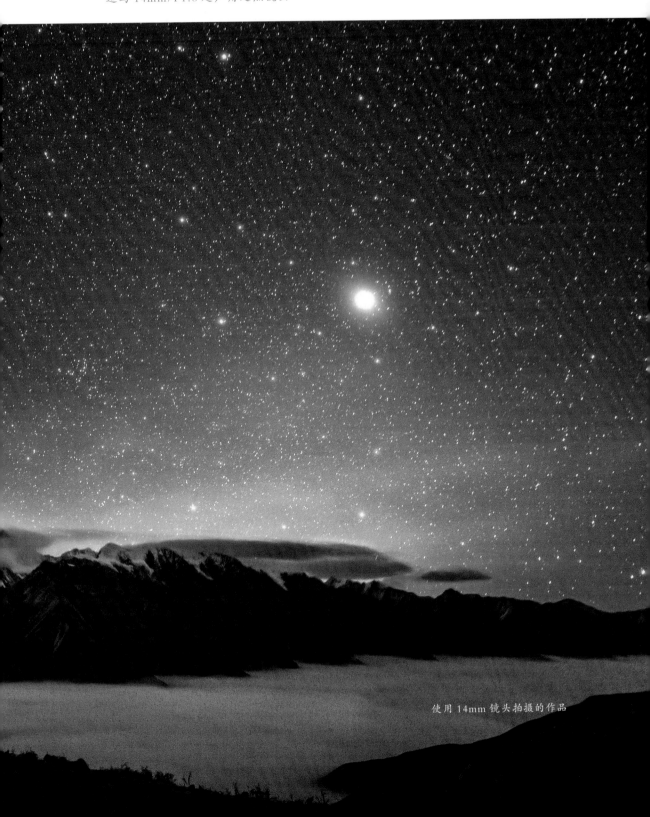

使用 14mm 镜头拍摄的作品

24mm： 24mm 也算是以广角端拍摄星空比较中规中矩的一个焦段，可以拍摄到较多的星星，并且不会像 14mm 焦段那样使边缘产生畸变，对拍摄银河接片有一定影响（单张银河拍摄不包含在其中）。从使用 24mm 焦段镜头拍摄的画面里可以看到，银河的细节比使用 14mm 焦段镜头拍摄的银河细节更多，所以就我亲身体验来说，24mm 是比较容易拍摄银河接片的焦段，可以作为摄影新手拍摄银河接片的镜头首选。

推荐镜头：

尼康 14-24mm 超广角变焦镜头
佳能 11-24mm 超广角变焦镜头
适马 20mm/F1.4 广角定焦镜头
适马 24mm/F1.4 广角定焦镜头

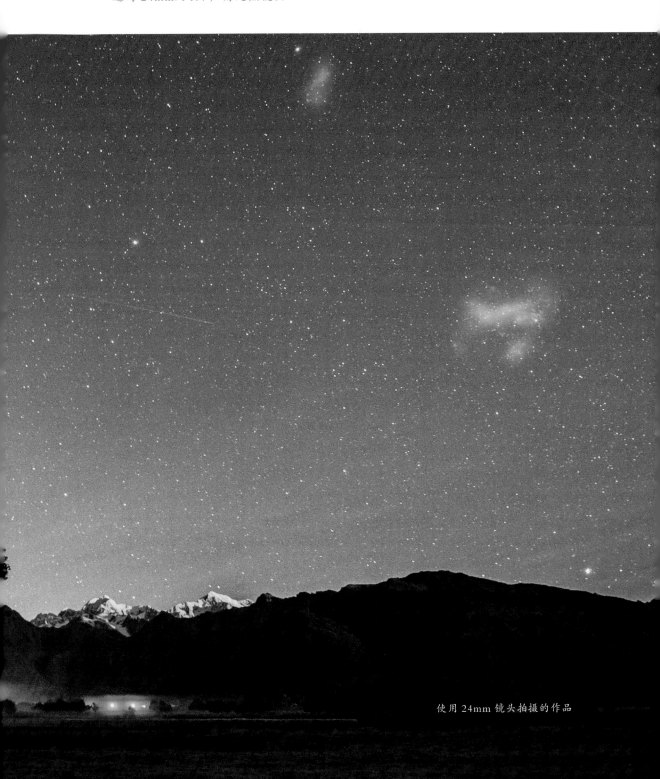

使用 24mm 镜头拍摄的作品

35mm： 35mm 是我最喜欢的一个焦段。对于很多摄影者来说，35mm 这个焦段更多地被用来拍摄环境人像，因此它也被称为人像拍摄的黄金焦段。但自从 2015 年 8 月我在青海湖尝试用 35mm 焦段拍摄了第一张银河照片后，就被它带来的银河细节震撼了，因此在后来大部分的拼接拍摄中，它成为了我的黄金御用焦段。严格来说，35mm 可以算作标准广角焦段，但是使用它拍摄单张照片能够容纳的星星数量不多，更别说想要银河拱桥一次成像。一般来说，用 14mm 焦段拍摄银河拱桥也需要 4 张照片来拼接。那么，如果使用 35mm 焦段，算一算需要多少张才能拼接成功？这个问题可以在我拍摄的单张 35mm 照片和拼接照片里找到答案。

推荐镜头:

尼康 35mm/F1.8 定焦镜头
佳能 35mm/F1.4 定焦镜头
适马 40mm/F1.4 定焦镜头
适马 35mm/F1.2 定焦镜头（微单卡口）

使用 35mm 镜头拍摄的作品

50mm： 一个非常标准的镜头焦段，是任何一个摄影爱好者刚拿起相机的时候都会使用到的焦段，包括我自己。在刚开始拍摄星空的时候，并没有觉得这个焦段可以用来拍摄星空，但在后来使用 35mm 焦段拍摄次数多了之后，我决定试试使用 50mm 焦段拍摄星空的可能性。出来的成片证明了这个焦段不仅可以胜任广袤星空的拍摄，甚至银河星空的细节也比用 35mm 焦段拍摄的更加细腻。如果使用 D810A 这类天文相机进行拍摄，发射式红色星云也能被记录下来。难道这个焦段一点缺点也没有吗？可以说它最大的缺点是针对摄影者本身的：假如制作银河接片使用的是利用 50mm 焦段的镜头拍摄的单片，十分巨大的后期处理工作量是足以让人崩溃的。但如果能静下心来用几个小时完成后期处理，获得的成就感也是无与伦比的。如下面这张折多山的银河，我在前期拍摄时用了一小时，后期处理用了两

小时才达到如今呈现给大家的效果。

由于使用 50mm 焦段能够拍摄的天区比使 35mm 焦段拍摄的还要小，所以如果要拍摄单张照片，50mm 是非常不错的选择。

推荐镜头：

尼康 50mm/F1.4 定焦镜头
佳能 50mm/F1.4 定焦镜头
适马 50mm/F1.4 定焦镜头

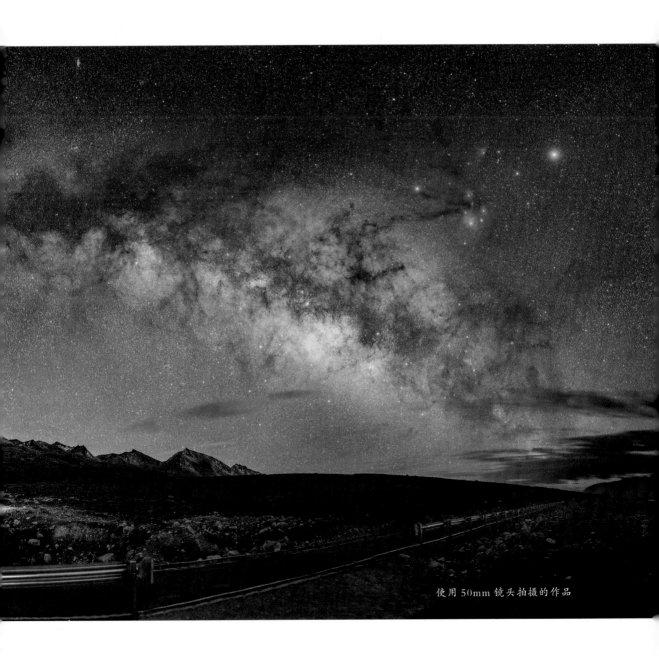

使用 50mm 镜头拍摄的作品

85mm：相信各位看了之前各个焦段的文字介绍后，已经对各个焦段的优缺点有大致的了解了。使用 85mm 焦段拍摄出来的星空细节相较 50mm 焦段更胜一筹，使用天文改机拍摄的发射式红色星云也更加清晰。同理，想要拍摄银河接片，前期和后期的工作量更大。

由于地球自转和公转的影响，人们肉眼看着仿佛一动不动的星空，其实是以极慢的速度移动的。随着季节变化，每个季节的星空是不一样的，如果要在银河过高的情况下进行拍摄，难度是十分大的，耗时也会非常长，我不太推荐此种拍摄方法。

因此，就我常年拍摄累积的经验而言，85mm 是目前星野拍摄能够接受的最大焦段。如果要用 85mm 焦段拍摄银河拱桥，最好在银河刚刚从地平线升起来的时候拍摄，会大大减轻前期和后期的工作。如果银河与地平线的夹角升高到 30° 以上，拼接难度就会直接翻倍。

推荐镜头：

尼康 85mm/F1.8 定焦镜头
适马 85mm/F1.4 定焦镜头
佳能 85mm/F1.2 定焦镜头

使用 85mm 镜头拍摄的作品

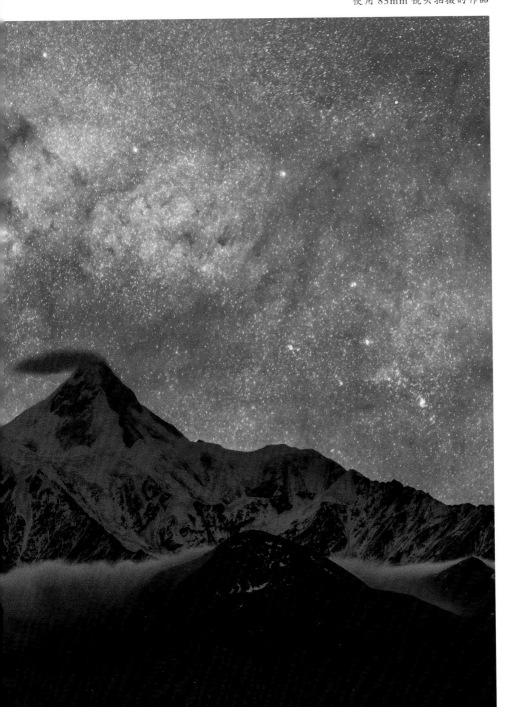

200mm： 标准的长焦焦段。一般来说，这个焦段更适合拍摄单一的深空天体，呈现的细节会非常丰富，如下图所示的大麦哲伦星云和下页图所示的天蝎座调色盘等。

使用200mm焦段拍摄，在经过长时间曝光后，甚至可以捕捉到一些暗星际尘埃云。但如果想用200mm焦段拍摄星野接片，绝对会成就震惊星野圈的传奇！所以，我绝不推荐用200mm镜头来拍摄星野照片，对深空暗目标摄影感兴趣的人可以考虑。

推荐镜头：

尼康 70-200mm/F2.8 变焦镜头
佳能 70-200mm/F2.8 变焦镜头

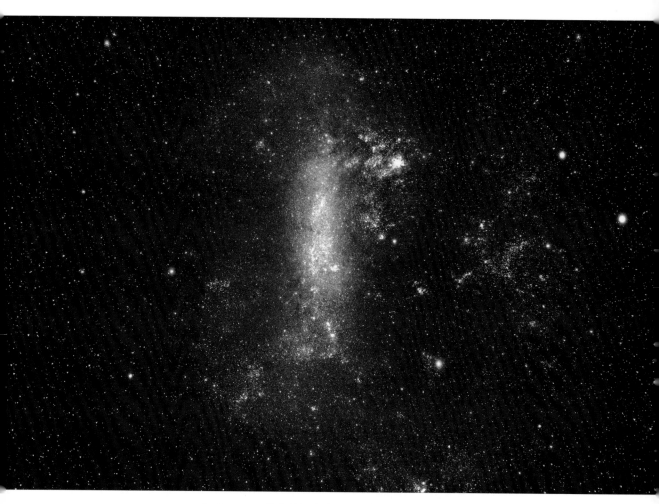

使用 200mm 镜头拍摄的作品，大麦哲伦星云

400mm 甚至更高： 请发挥你的想象力，将用 200mm 焦段拍摄的大麦哲伦星云或者天蝎座调色盘放大 2 倍或者 4 倍，就是用 400mm 或者 800mm 焦段拍摄的效果。同样，这样的焦段适合拍摄深空天体，不推荐用于星野拍摄。

我现在常用的镜头群：35mm 定焦、40mm 定焦、50mm 定焦、85mm 定焦，以及 70-200mm 变焦。看到这里，你是不是已经非常清楚自己应该选择什么样的镜头来进行星空拍摄了呢？不过别着急，仅选好了相机和镜头还是不能够顺利完成星空拍摄的，还需要准备三脚架和云台。

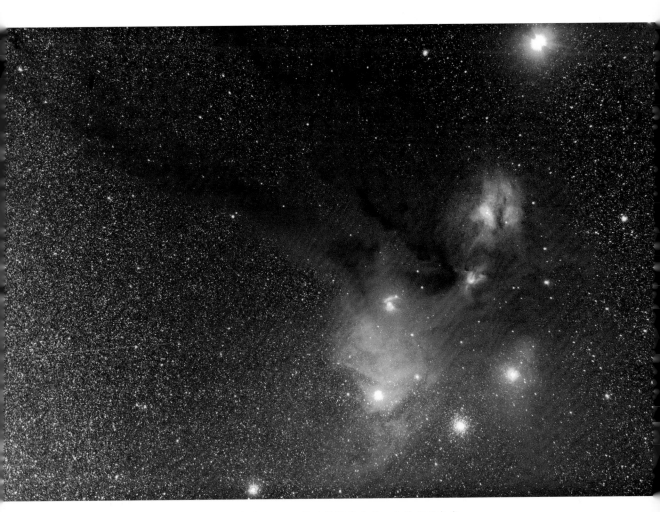

使用 200mm 镜头拍摄的作品，天蝎座调色盘

三脚架及云台

除了相机和镜头，拍摄星空还有一个非常重要的装备——稳定的三脚架。因为拍摄星空时相机的曝光时间长达 20~30 秒，使用赤道仪拍摄时甚至需要 1 分钟或者更长的时间，所以，一支超级稳定的三脚架是必不可少的。

从我自己的经验来说，由于环境因素的影响，长期在野外拍摄是不可改变的现实，所以三脚架的重量和便携程度也是必须考虑的因素。试想，当我们需要徒步到达某一个拍摄点拍摄星空时，所需携带的装备至少有保暖的衣服、避风帐篷、相机和各种镜头，这些装备本身就已经很重了，如果再携带一支超级重的三脚架，尤其是在高海拔地区，随之而来的可能就是体力不支导致的高原反应，产生的最坏的结果是直接让此次拍摄在耗费了人力、财力、物力之后无功而返。

下面从三脚架的材质、三脚架的脚管及云台 3 个方面分别分析，帮助大家选择最适合拍摄星野的三脚架及云台。

一、三脚架的材质

一般来说，常见的三脚架材质有碳纤维、铝合金、铝镁合金和塑料。它们各自的优缺点如下。

碳纤维：重量轻，稳定性中等，耐用程度高，价格昂贵。（推荐指数：★★★★）

铝镁合金：重量中等，稳定性好，耐用程度高，价格适中。（推荐指数：★★★）

铝合金：重量中等，稳定性好，耐用程度高，价格适中。（推荐指数：★★★）

塑料：重量轻，稳定性差，耐用程度差，价格便宜。（推荐指数：★★）

二、三脚架的脚管

选择三脚架脚管需要考虑两个方面。

一是脚管的总长度。脚管节数越多，脚架越高，稳定性越差；反之，节数越少，脚架越矮，稳定性越好。需要注意的是，在选择三脚架的时候，要考虑自己的身高，现在市场上的三脚架从 1 节到 5 节不等，个人建议身高不超过 1.8m 的选择 3 节脚管的三脚架。

二是每节脚管之间的锁定方式。现在市场上的三脚架以旋转式和扳扣式为主。旋转式三脚架的特点是打开速度稍慢，但每节之间的稳定性非常好；而扳扣式三脚架的特点是打开速度快，但每节之间的稳定性要稍微差一些。

三、云台和全景云台

云台是拍摄星空必不可少的配件，尤其是在拍摄银河拱桥时，其作用不可忽视。在市场上，比较普遍的是球形云台和三维云台液压云台。

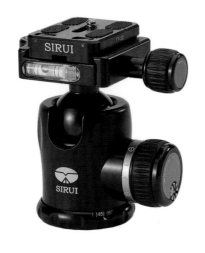

球形云台 三维云台液压云台

相对三维云台来说，球形云台体积偏小，虽然承重不如三维云台，但在构图调节时是非常灵活、迅速的，因为它没有方向控制的阻碍，这就使得人们在拍摄用于星空全景接片的照片时非常方便，可以节约近一半的时间。如下图所示，全景云台是与球形云台搭配使用的，它的使用方法在后面的拍摄章节中会详细说明。

从我自己的拍摄经历来说，普通单反相机加一支镜头固定在球形云台（或搭配全景云台）上是完全可以自如操作的。球形云台操作更为便捷，所以是重点推荐对象。

经过以上分别对镜头、相机、脚架、云台的比较推荐，相信大家心中已经有了合适的选择。因为本书从基础知识开始讲起，所以这里向大家推荐一些三脚架品牌：思锐、曼富图（Manfrotto）、百诺（Benro）、捷信（Gitzo）等。

全景云台

目前我使用的三脚架是思锐R-1004带球形云台，材质是铝合金，节数是4节，接口锁定方式是旋转式，价格在500~600元。事实证明，这种级别的三脚架已经足够普通星空拍摄使用。

快门线和无线遥控

为什么需要使用快门线和无线遥控？

现在市场上用于拍摄星空的相机，在按下快门的同时，手的力量会使相机产生轻微的震动，对于需要绝对无震的星空摄影来说，这是不允许的。同时，大部分相机的曝光时间最长只有30秒的手动设置空间，如果要使用B门让曝光时间长达1分钟或者10分钟，就需要使用快门线。如果还想延时拍摄星空，那么快门线更是必不可少的装备。当需要在星空下自拍，却没有小伙伴帮助你按快门的时候，无线遥控快门更是被列为了自拍必需品。

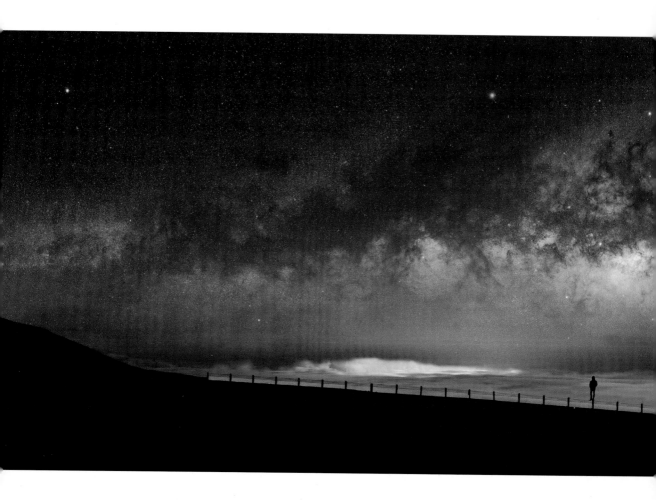

综上所述，作为一个合格的星空拍摄者，快门线和无线遥控都必不可少，如下图所示就是我在夏威夷通过无线遥控快门完成的自拍。

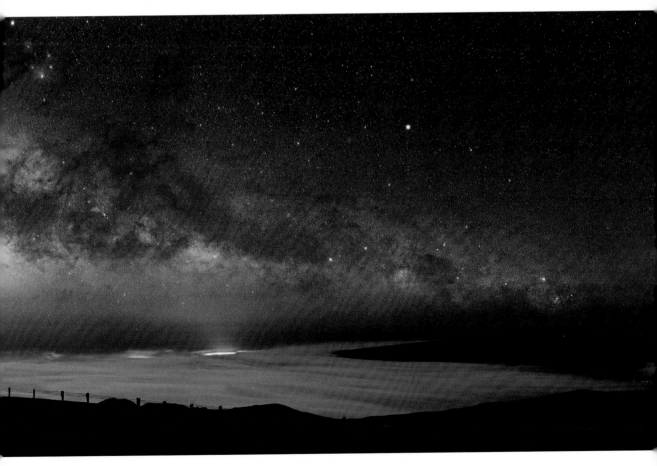

仰望宇宙

下面具体介绍快门线和无线遥控器的使用方法。

一、快门线

快门线由连接线（不同相机购买对应的接口）、工作指示灯、液晶显示屏、开始／停止按钮、设置键（设置延时拍摄时间等）、快门释放键、电池仓／手柄、背光开关、数值调整、B门锁定、延时拍摄等功能构成。拍摄星空用得比较多的是B门锁定和延时拍摄这两个功能。快门线配合B门锁定功能，可以减轻手动持续按快门的疲劳和误操作，提高B门锁定的精准度。

注：

① B门是相机快门的一种释放方式。在这种方式下，摄影者按下快门按钮后快门开启，松开快门按钮后快门关闭，快门开启时间长短完全由摄影者按住快门的时间长短来决定。B门的B字取自英文Bulb，原指以往的那种用手操作的球状气动快门释放器。

② 延时拍摄又称"定时摄影"，即以一种较低的帧率拍下图像或者视频，然后用正常或者较快的速率播放画面的摄影技术。利用延时控制器，每隔一定的时间拍摄一次，将一段时间拍摄得到的若干张照片进行连续播放。

二、无线快门遥控器

无线快门遥控器由信号接收器和信号发射器组成。信号接收器由连接线（连接到相机）、电池仓、开关按钮和信号指示灯构成，通过相机热靴口与相机连接；信号发射器由拍摄模式切换按钮（单张拍摄、低速拍摄、高速连拍、倒计时拍摄）、快门同步按钮（也就是无线遥控器的快门会同步相机的快门）两部分组成。还有一点值得注意，即信号接收器和信号发射器内部都有信号频率设置，只有前后两者频率相同的时候（例如1频率对应1频率），无线快门才能够正常遥控。

快门线和无线遥控虽然属于小众拍摄配件，但在星空摄影领域却不容小觑，因此，副厂品牌（指除尼康、佳能或者索尼等大品牌外的品牌）我推荐茄子快门、品色、斯丹德，价格公道，使用起来也非常简单、方便。

信号接收器

信号发射器

相机热靴口

赤道仪

在镜头焦段比较一节里，分别阐述了每个焦段的独特魅力，但并不是说任何焦段配合三脚架都可以拍到完美的星空。在拍摄星空之前，要了解完美的星空到底是什么样子的。

先给大家普及一个物理常识，也就是地球自转。运动是相对的，人站在地球上看天上的星星，就会由于地球的自转而产生天上的星星在移动的错觉，那么在拍摄星空的时候，如何解决因为天上星星的移动而产生的轨迹呢？一旦星星有了轨迹，就说明这张照片拖轨了，一旦因为地球自转使星星产生的轨迹消失了，那么就可以说这张照片是完美的。当然，这里所指的完美星空不包含很多摄影爱好者喜欢的星轨照片。

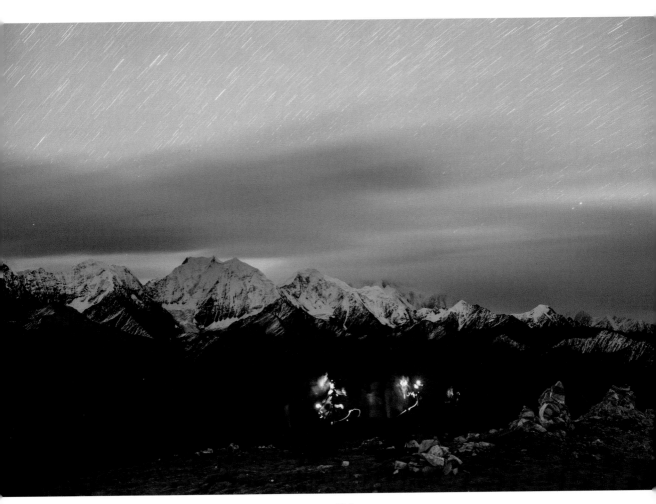

星轨

那么，如何解决星星轨迹这个问题呢？这里引入一个新的装备——赤道仪。如果从专业的角度来阐述这个装备，是非常错综复杂的。本书会介绍如何使用赤道仪来帮助我们完成星空拍摄，内容相对简单许多（在后面章节会详细阐述在拍摄过程中使用赤道仪的具体方法，这里只介绍选购赤道仪时需要注意的事项）。

就星空拍摄而言（不包含拍摄太阳），经常会用到的赤道仪有星野赤道仪和大型深空赤道仪。下面从这两种赤道仪的优缺点出发进行比较，让各位一眼就能明白本书所讲的星野拍摄到底需要怎样的赤道仪。看到这里，可能有人会问："星野拍摄使用星野赤道仪不是顺理成章的吗？"别着急，凡事没有绝对，往下看你自然就心中分明了。

一、星野赤道仪

近年来，因星野拍摄需求的增多出现了一种新型赤道仪，市场上在售的有信达星野赤道仪和艾顿卡片式星野赤道仪。这类星野赤道仪由于自身重量较轻，携带较为方便，在跟踪南天极和北天极时精度较高。根据我的实际操作经验可知，200mm焦段下可以保证5分钟内星星不会产生轨迹。但缺点也很致命：稳定性较差，大风或者脚架被碰触都可能会导致拍摄失败，拍摄单张照片还好，如果拍摄接片，很可能一夜辛苦付诸东流。

信达星野赤道仪

艾顿卡片式星野赤道仪

二、大型深空赤道仪

在天文摄影初期（包括行星摄影、深空暗目标摄影等），传统赤道仪等大型赤道仪占据了大部分市场份额。其体型大、重量大，跟踪南天极和北天极时精度极高。一般以1000mm以上的焦段跟踪拍摄一整晚星星都不会产生轨迹，大型赤道仪专用脚架抗风、抗震性能强，稳定性很好，拍摄成功率高，照片画质有保障。

看到这里，你是不是内心已经对购买大型深空赤道仪蠢蠢欲动了？还是先想想自己具体的拍摄需求，再做决定。

就拍摄需求而言，一般情况下，可以把星空摄影爱好者分为3类。

第一类是入门级星空摄影爱好者，简单地说，就是使用超广角镜头拍摄单张星空银河照片或者在星空银河下自拍的人。曾经在这个阶段摸爬滚打一年多的我，不推荐这类爱好者购买赤道仪。原因是赤道仪对于入门级的爱好者来说绝对是累赘，不但不能出片，还会给旅途增加不必要的负担。

第二类是进阶级星空摄影爱好者。这类爱好者不再满足于拍摄星空银河细节的单张照片，开始追求星空的信噪比，即质感。他们想尝试拍摄曝光时间在1分钟以上的银河，以获取更多细节，但同时他们又想带着便携的赤道仪到世界各地拍摄星空。对于这类爱好者，我推荐使用星野赤道仪。

第三类是高级自虐型星空摄影爱好者。这类爱好者一方面要追求所拍星空照片的高质感，一方面又要追求拍摄的稳定性，我就是这类爱好者的典型。我现在使用的艾顿CEM25大型赤道仪，配上这种大型赤道仪独有的大型脚架，稳定性非常高，能保证稳定的出片成功率。在川西高原海拔4 600米的雅哈贡嘎观景台，以及新西兰需要步行30分钟的最北海滩拍摄，除了相机、镜头、三脚架、笔记本电脑等设备，我还把这重达5千克的大块头背了过去。

当然，一切付出都是有回报的。当你开始使用赤道仪拍摄星空时，你会明显地看到拍出的照片质感有了一定的提升。所以，一旦选择了拍摄星空，必然要抱着坚持拍下去的信念，并且坚信拍得越来越好，那么除了要思考如何构图，赤道仪是必不可少的硬装备。

拍摄特定星空主题的服装和道具（让你的照片与众不同）

最近看到一句话，特别有意思："我们拍摄的照片，就是把自己看过的电影、听过的音乐、读过的书、玩过的游戏、在世界各地遇到的趣事融合在一起，放到了一个平面上。"

星野照片和普通的天文摄影照片是有区别的。普通的天文摄影照片更多的是记录，而星野照片则可以从多角度、多维度去表现星空的美。我本身是从摄影角度出发，去理解和拍摄星空的。摄影讲究的是美感和故事性，因此，在拍摄星野照片时，既要保证所拍摄星空的客观物理性，又要升华成具有自己独特特点的照片。

星空的客观物理性，即指摄影师不能为了纯粹的摄影效果而不尊重客观物理事实。比如，把南半球的星空搬到北半球的地景上、把夏季银河通过修图放到冬季环境里，诸如此类的胡乱造假。具有自己的特点就是要形成人们所称的摄影风格。

想要塑造属于自己的独一无二的风格，让观者一看就能明确指出这是"XXX的作品"，前期拍摄选择的服装和道具就非常重要了。假设想要拍摄巫师风格的星空照片，那么首先要做的就是准备一件自己喜欢的风格的巫师法袍、法师杖，以及其他营造氛围的道具，例如骷髅头、火焰堆等。再寻找到能凸显巫师神秘感的地景作为拍摄地。拍摄时合理布光，后期调整整体感觉，这样才能使服装道具和地理环境完美融合，得到让自己满意的成片。

如果想要拍摄前景有许多灯光，但能衬托人物且星空仍然璀璨夺目的照片，就需要准备一些低功率的灯，以保证长时间曝光不会过曝。除了前期拍摄，在后期处理上也要讲究色彩美感和整体氛围。这就决定了成片是充满梦幻效果的还是抽象写实的，而这些也都是根据摄影师当时的心境和想要表达的感情而定的。

有很多朋友经常问我："怎样才能保证源源不断的拍摄灵感？"其实这个问题前面已经给出过答案，在这里再强调一次：一个合格的摄影师，不能只局限于眼前所看到的事物，而是要从大量书籍、电影、游戏中汲取灵感并转化为自己的生产力。需要牢牢记住的是：大脑里的想法永远是拍摄的灵魂，而大家需要做的就是将其变成现实。

拍星辅助工具（硬件）

拍摄星空可以简单也可以复杂，简单的拍摄只需要有相机、镜头及三脚架就可以。几年前，我开始拍摄星空时，网络上几乎找不到比较详细的拍摄攻略，更别说后期处理教程，所以，如果你能够阅读到这里，那么证明你是十分幸运的，因为你将会少走许多弯路。下面就来告诉大家如何尽量做到万无一失地拍摄星空。

强光手电筒或头灯

拍摄星空通常在远离城市且无月光影响的漆黑的夜晚中进行，唯一的光源便是头顶的星光。那么，在这样伸手不见五指的夜里，每一次拍摄应该如何调节参数？如何对景物对焦？在黑夜里改变机位后，如何确定周围的环境是否安全？

当你遇到这些问题，再来摸摸口袋时，却发现没有准备一支手电筒，最直接的后果可能是影响后续拍摄，严重的后果就是这一晚上的挨冷受冻都白受了，导致拍摄失败。有人说："我可以打开手机电筒光呀！"根据我自己的经验，在海拔 4 000 米以上拍摄星空时，手机常常会因高原反应直接关机。还有人说："我可以给手机贴个暖宝宝呀！"我郑重地告诫大家：切莫心存侥幸，不然事到临头你会为此付出惨重的代价！

除了照明，强光手电筒对于开启夜晚安全保护模式也是很有必要的。在这里我分享一件自己遇到的惊魂事件，来说明强光手电筒在星空拍摄时的重要性。

下面这张照片是在 2015 年 6 月于四川省甘孜州康定市新都桥县高尔寺山的黑石城拍摄的。这里是一处并未被开发的贡嘎雪山观景平台，海拔 4 600 米，属于高山草甸地形。在这张照片里，有彩虹、牛羊、高山、绿草地，但不见贡嘎神山，这是因为川西高原的雨季就要来临，神山在照片中的云里和我们玩躲猫猫。但坚持的人运气都不会太差，快日落的时候，天空开始放晴，雪山上面的云开始慢慢散开，一束金色的光芒直接照射在雪山上，这是一幅日照金山的盛世美图。

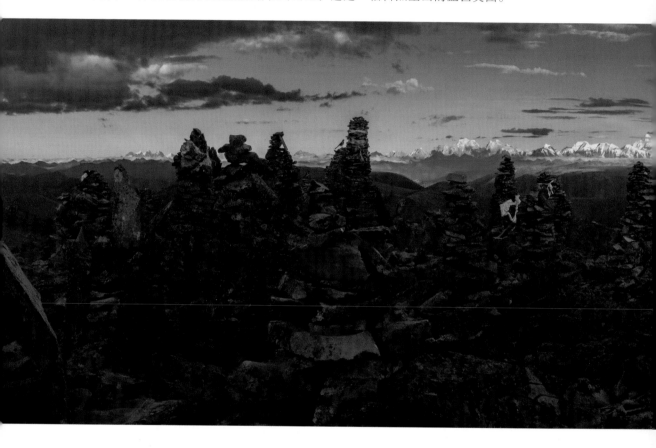

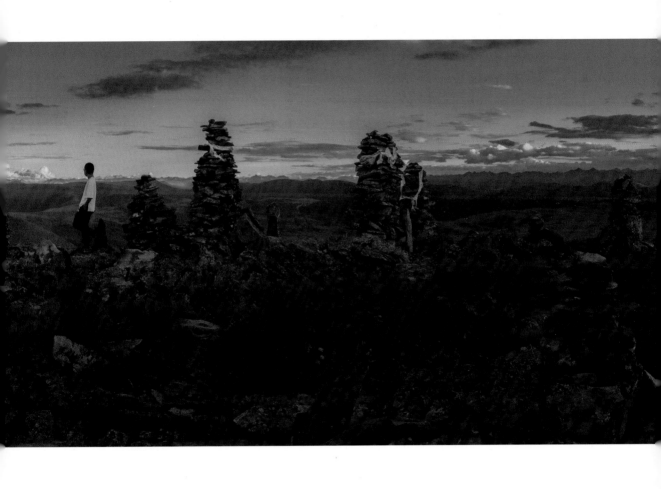

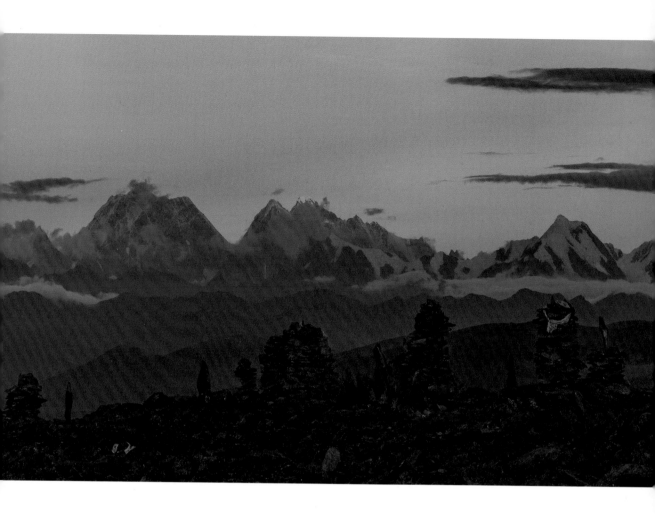

　　当时我激动不已，心想今晚一定可以拍到雪山银河。一想到梦里的画面就要成真，我全身血液都沸腾了，也不觉得冷了，美滋滋地等着太阳落下银河升起，丝毫没有察觉到危险正在接近我和小伙伴。

　　最后一缕阳光熄灭了耀世之火，微蓝的天空泛出星光，黑石城的"主人"在夜幕的掩护下悄悄地接近我们。黑夜让人的警惕性提高，一股莫名的寒战让我觉得不安。我回头扫视了一下，入眼的只有无边无际的黑暗，本能的反应是拿起包里的强光手电筒扫了一下周围，一双被灯光反射出白光却依然幽绿的眼睛和我对视着。我不敢确定那到底是什么，但根据这样的地形和野外经验，"野狼"两个字迅速地浮现在我脑海里。

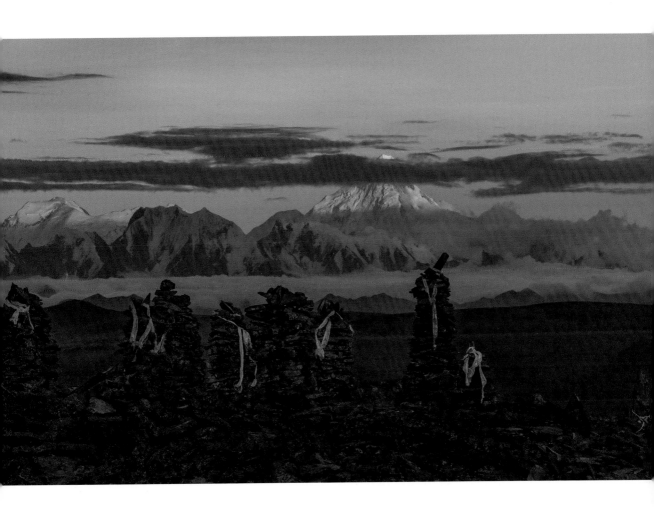

　　我一边招呼小伙伴"那边好像有情况"，一边再次拿起手电筒横扫四方，一双、两双、三双眼睛。"不行，我们得赶紧撤，有狼。"故作镇定的我，以最快的速度扛起刚刚组装好的相机和三脚架，回头看了一眼天上的星空和远处的雪山，它们仿佛在说："我们一直都在这里，赶紧走吧，安全最重要。"由于从拍摄平台到停车的位置还要经过一个山坡，需要步行下坡，我和小伙伴一路狂奔，途中不停地用手电筒往回扫，三双眼睛一直不远不近地跟在后面。安全到车里之后，有种捡回一条命的庆幸感。后来想了想，为什么它们没有发动攻击呢？也许是强光手电筒起了一定的作用，让它们产生畏惧；也许是它们饭后散步对我们产生了兴趣；也许是在等待更多的同伙来把我们一举拿下……

　　这件事是真实的。在这里与大家分享，就是想告诉大家，在拍摄星空时，强光手电筒虽然是不怎么起眼的辅助工具，但在关键时候，一定可以派上用场，是拍摄星空必不可少的硬件装备。同时，身边机智的小伙伴也是非常重要的。

指星笔

指星笔又叫激光笔，是外观像笔的一种激光发射装置，需要电池供电才能够使用，可作为辅助拍摄的道具。20 世纪 80 年代、90 年代的读者小时候一定玩过那种红色激光枪玩具，在当时有一个这样的玩具绝对可以称霸朋友圈，其原理与指星笔相同。

现在星空摄影里使用的激光颜色一般为绿色，穿透力可达 10 千米。在漆黑晴朗的夜晚，用这种激光笔对着星星，可以用肉眼看到激光直接照射到星点之上，所以在天文领域（包括天文科普和天文摄影），指星笔都被广泛使用。

这里不只是简简单单地介绍指星笔的照射作用，下面我会根据自己的拍摄经验，和大家说说如何才能发挥指星笔的最大作用。

很多星空摄影初学者都喜欢拍摄一张漫天星光下，自己拿着指星笔发射出激光指向银河的照片。那么，如何才能玩出和别人不同的新花样呢？先来看下面这张照片。

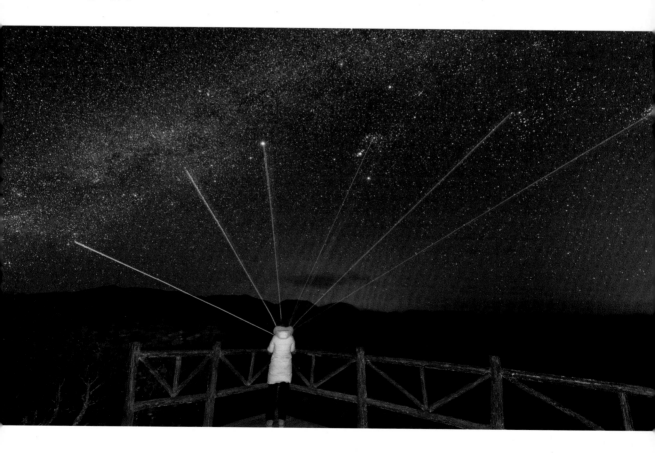

这是 2016 年春季，我在四川省凉山州盐源县泸沽湖拍摄的一张由指星笔作为拍摄道具的星空照片。从照片中可以看到，6 束激光直射冬季银河、天狼星、猎户座、昂星团。那么，真的是模特手持 6 支指星笔吗？

其实不然，这张照片的拍摄只用了一支指星笔，如果再升级，这张照片里甚至可以出现 10 束激光。拍摄方法其实很简单：在 30 秒的曝光时间内，均匀地每隔 6 秒将指星笔指向预计要拍摄的星星即可。抛砖引玉之后，脑洞大开的你，是否想到其他利用指星笔拍摄的新创意了呢？

除此之外，在使用赤道仪拍摄时，指星笔能迅速地帮助我们寻找到北半球的极轴北极星和南半球的极轴南极四星。在漆黑的夜里，在架设赤道仪进行拍摄时，需要用赤道仪上的极轴镜（包括新出的电子极轴镜）来对准极轴，才能实现长时间曝光，从而不会使星星拖轨。在黑暗的夜晚，通过极轴镜里的视场，可看到的天区十分狭小，要想快速地在漫天星星里寻找到北极星或者南极四星来帮助完成极轴校对，指星笔会发挥极大的作用（具体使用方法见后面章节）。

多功能工具

多功能工具主要包括硬币、老虎钳、内六角螺丝、六边形螺丝、平口螺丝等用于稳定器材连接处的工具。

比如，一元硬币可以用来将快装板和相机的连接处变得紧凑，以免在长时间的拍摄中连接处变松，致使相机歪倒，或者拍摄的时候相机有位移，使星星出现轨迹。老虎钳、螺丝刀等工具更多的是为星野赤道仪或者大型赤道仪准备的。

六边形螺丝

柔焦滤镜

一提到柔焦滤镜，大家的第一反应可能是在拍摄人像的时候，用来柔化女孩面部皮肤的一种滤镜，但其实柔焦滤镜是星空拍摄环节不可忽视的一个辅助工具。为什么这么说？下面还是先来看几张照片。

下面这张照片是我于 2015 年 1 月在贡嘎雅哈观景平台拍摄的。冬季星空从雪山的山顶上方升起，恰好遇到娥眉月，微弱的月光（月亮即将下落）照射在雪山上，反射出茫茫白光，星座之王猎户座在雪山之顶熠熠生辉。从照片中可以看到，

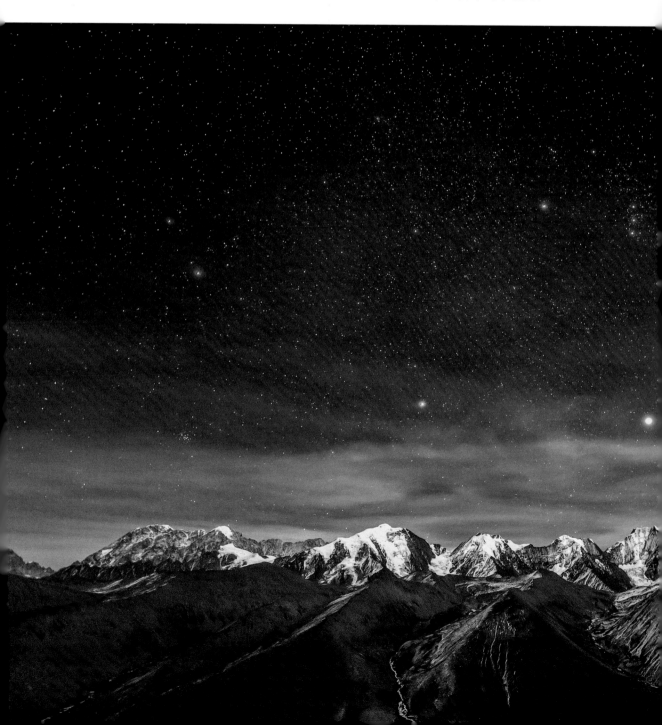

猎户座的所有亮星，参宿一、参宿二、参宿三、参宿四，直到参宿七，是否都比周围的星星要更亮、更大一些呢？这张照片并未使用柔焦滤镜，而是利用了大自然馈赠的"天然柔"。"天然柔"是什么意思？就是拍摄的时候天空中有些许薄云，这些薄云以人的肉眼并不能很清楚地分辨出来，但经过长时间曝光后就会呈现出非同一般的景观。眼睛看着干干净净的天空，在相机里却展现出雾状的薄云，它们使星点变得更大、更亮，其效果和我下面要讲的利用柔焦滤镜拍出来的效果是一样的。

　　"天然柔"可遇不可求，有时为了达到想要的柔化效果，柔焦滤镜不可或缺。

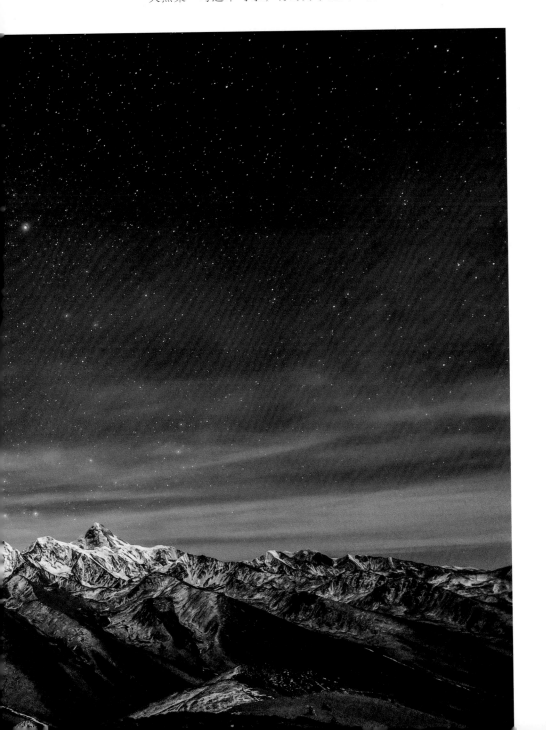

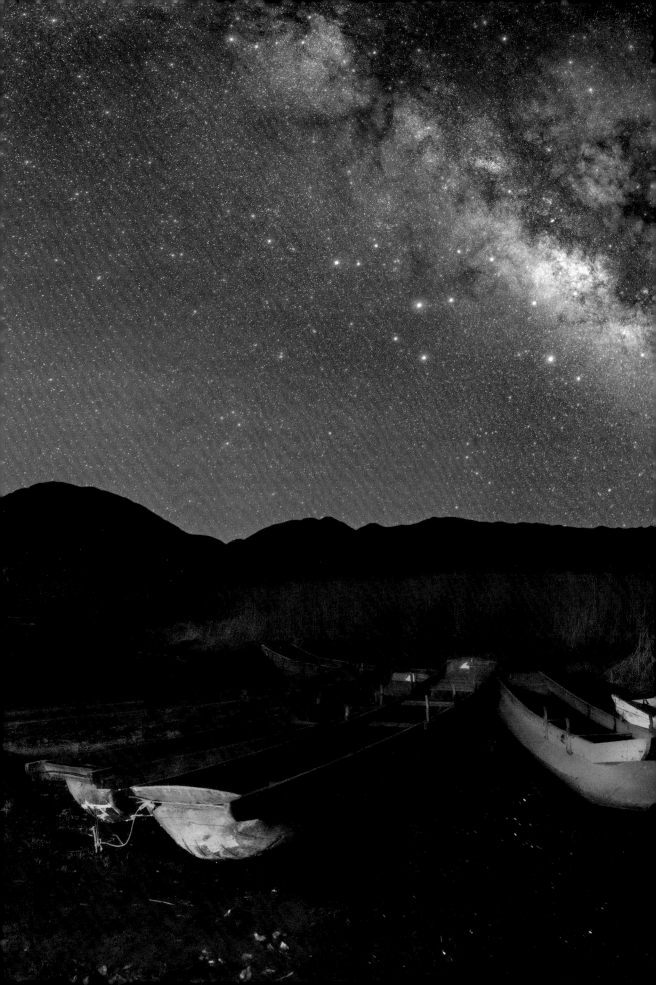

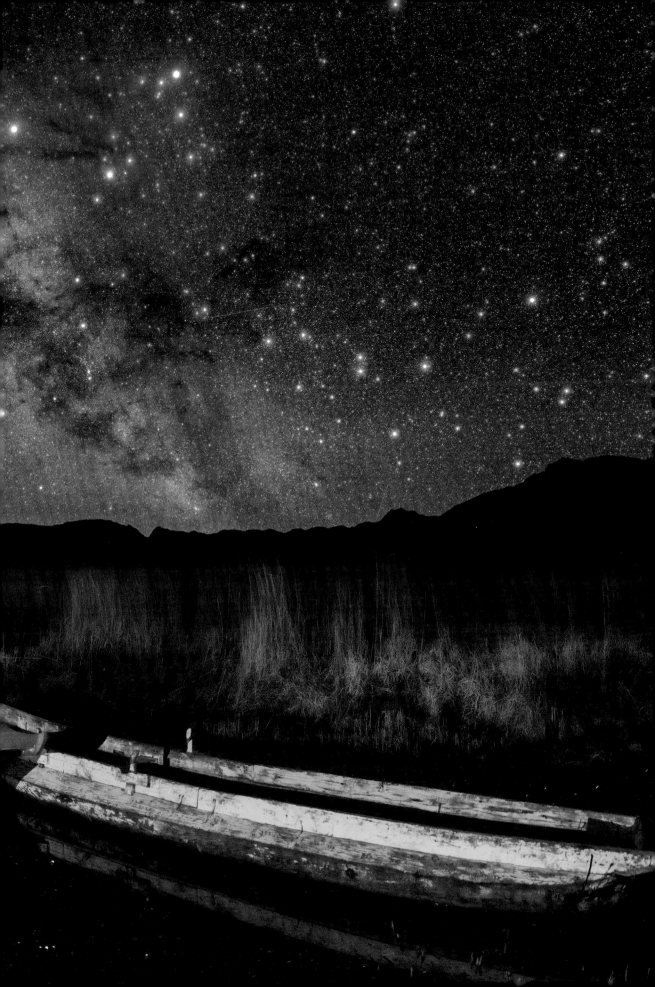

上页的照片是我于2016年3月在泸沽湖拍摄的一张春季银河东升图，照片中的天蝎座在银河中心的位置非常明显。这张照片使用了英国LEE牌1号柔焦滤镜，在30秒或者1分钟的长时间曝光后，其最终的效果和利用"天然柔"所拍摄的效果是一样的。

那么，如何选购一片适合拍摄星空的柔焦滤镜呢？

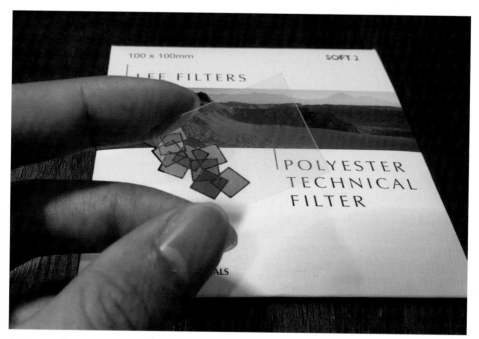

英国LEE牌1号柔焦滤镜

现在市场上的柔焦滤镜多为前置型，像安装UV镜一样旋转插入镜头的前部，或者像150mm支架一样用于超广角镜头。但是这里推荐的一款柔焦滤镜，就是刚才提到的LEE SOFT 1（英国LEE牌1号柔焦滤镜）。这款滤镜和普通滤镜有所不同。首先，它是树脂材质的，而非玻璃材质的，携带非常方便，不用担心因为保管不当摔碎的状况发生。其次，这款滤镜是后贴式的，将柔焦滤镜剪成适合自己镜头的尺寸后，使用小型透明胶将它紧紧地粘到镜头的尾部即可。这种形式的优点在于从根本上杜绝了镜头前部口径不一样产生的更换问题，因为现在市场上的镜头都是统一的，一片柔焦滤镜可以在多个镜头上重复使用，节约了器材成本。最重要的是，因为它是在内部工作的，所以在夜晚拍摄的时候，这种滤镜不会像普通前置滤镜一样会有起雾的问题，唯一需要注意的是，如果在有风的环境拍摄，需要更换滤镜和镜头时，要将滤镜妥善放置，以免被风刮跑了。

除雾带

镜头起雾是人们在拍摄星空的时候经常会遇到的问题。在水汽丰盛地区，比如海边、高原、极寒或临水的拍摄点，灯泡镜头（超广角）长时间暴露在户外，会直面水汽的进攻，产生雾气，从而影响拍摄，所以除雾带也是必备的辅助器材之一。将除雾带缠绕在镜头的遮光罩上，通过充电宝发热，提高镜头温度，就可以防止镜头起雾。

除雾带

▌拍星辅助工具（软件）

"软硬兼施"是星空摄影的重要法则。在拍摄之前准备好一切拍摄设备（相机、镜头、三脚架、赤道仪等），之后查看手机里是否安装了下面这些星空摄影辅助软件。

前几年的相机感光性能还很差，镜头的素质也普遍偏低，没有模拟银河东升西落和日落月升时间、位置的软件，人们只能通过天气预报了解天气状况。当然，天气预报并不十分准确，天文爱好者们很多都是依靠自己的经验和季节来判断今夜适不适合出门去拍摄星空的。随着智能手机的普及，现在成熟的星空摄影模拟软件及天气预报等各种 App，为天文爱好者们提供了极大的便利，大大降低了星空摄影的门槛。接下来推荐几款我经常使用且非常实用的拍摄星空辅助软件。

StarWalk2（星空漫步 II）

 StarWalk2 是一款由 Vito Technology 公司开发的高品质天文应用软件，它的上一代产品 StarWalk 曾获得 2014 年苹果设计大奖。使用过它的朋友们应该都知道，这款软件对天文星空摄影的辅助作用是非常强大的，如今它已有了第二代。不过这款软件是收费产品，手机商店的售价是 18 元。

 StarWalk2 到底有什么让人为之倾倒的功能和特点呢？具体包括设计精美的软件界面、翔实的天文资料记录、实时的天体定位，以及根据方位在任何时候任何地点都可以模拟太阳、月亮、银河等天体升落时间的功能，这些对星空摄影来说都是非常重要的。那么，如何在星空摄影里使用上述功能呢？请跟着以下图示指引学习。

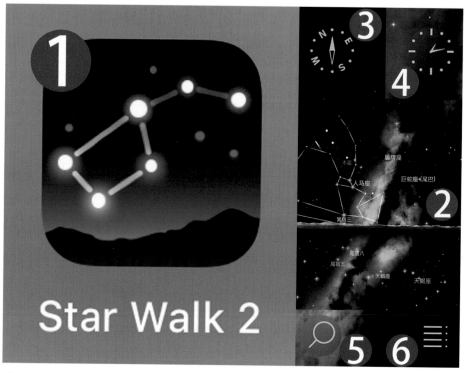

图 1

1. StarWalk2 App 的图标如图 1 所示（❶）。

2. 打开 App 主界面，可以看到星空拍摄目标（❷）。

3. 将手机朝向天空或点击屏幕上的指南针图标（❸），软件就会自动匹配手机朝向的天空的星空画面。

4. 显示时间（❹）。点击数字可通过滑动刻度来快进和后退，通过此功能可以观看过去或未来的天空运动（图2）。

5. 查找天空中的每一个天体（❺）。名字点亮则表示目前在地平线上可观测到，名字灰暗则表示目前还在地平线下面，无法观测（图3）。

图2

图3

6. "菜单"（❻）里有两个选项需要留意，分别是Sky Live和设置（图4）。Sky Live里的时间可以设置成任意时候，设定好后就可以直接看到所设日期的太阳、月亮和其他星座几点升起或落下，也可以看到所设日期的月相及月球亮度。

7. 设置。

（1）在此界面可以设置整个软件的显示，包括夜间模式、TelRad、波谱栏、黄道、天体描述、声音、音乐等，按照图5所示设置即可。

（2）在"视觉效果"界面（图6），除了开启"地平线"功能，其他选项均关闭，这样能得到最好的观测与操作界面。

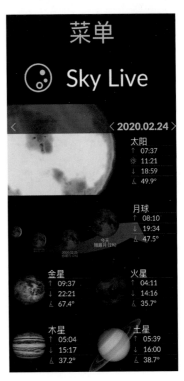

图4

（3）在"位置"设置界面（图7），设定当前拍摄地的经纬度，一般在有信号的时候让软件自动识别即可，无信号区可手动设置地区。

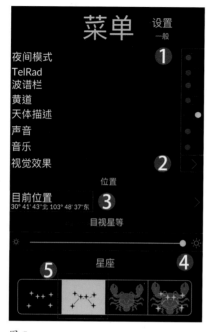

图5

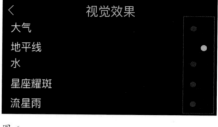

图6

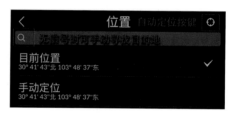

图7

MeteoEarth

MeteoEarth App（图8）是一款专业级别的天气集成软件，它采用3D旋转地球和普通地图的模式设计，把全球范围内任何地点的大气压、风向、降水、气温、云量、台风、昼夜效果进行了全方位的展现，并且在升级之后（升级需付费）可以看到未来5天的数据。未来5天的数据在星空摄影里意味着什么？意味着只要我们稍微对这些数据有所了解，就可以掌握大部分天气变化，通过观测云图来确定未来几天是否适合拍摄星空，以此来制订周密的拍摄计划，避免未知天气造成拍摄失败。

图8

1. 在App的主界面（图9），可以用手滑动来旋转地球（❶），查看地球上的任何一个地方。

2. 在地图上设置想要观测的城市，添加城市（❷），便于日后直接跳转到目标城市，查看相应的时间和天气状况。

3. GPS定位（❸）：对于星空拍摄而言，这个功能非常重要，利用此功能可以定位到拍摄时所在位置。

4. 此按钮（❹）可以使地球模型在 3D 模式和平面模式之间切换。

5. 激活此按钮（❺），地球模型进入受日光照射模式（即区分白昼和黑夜），便于观测几点日出和日落。

6. 此按钮（❻）为全球云量显示和关闭开关，这是这款 App 对于星空摄影来说最核心的功能。

7. 时间滑块（❼）：配合第 6 步将云量显示打开之后（图 10），通过时间播放来确定未来 6 天拍摄地的云量走向，对星空拍摄至关重要。

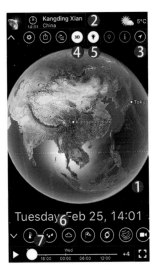

图 9

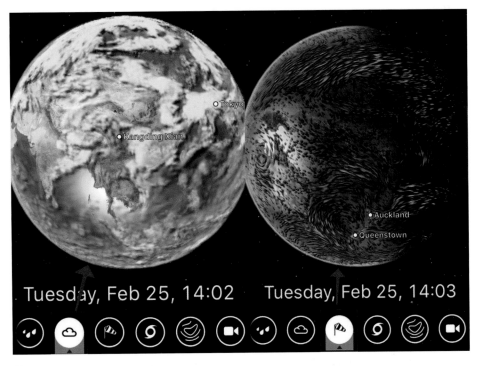

图 10

在全球云量显示开关打开以后，地球模型会被白云覆盖，通过拖动时间滑块可以观测到拟拍摄地未来几天的云量情况，从而寻找合适的拍摄机会。

在全球风向显示开关打开以后，地球模型会被由绿色、红色或蓝色的各种指向型游动浮标覆盖，这些浮标代表风的方向及强度，可帮助用户通过风向的走势判断云的走势。

 MeteoEarth 的云量模拟相对 MeteoBlue 和 Windy 来说，精确度不高，所以还得结合以下 App 一起使用。

MeteoBlue

MeteoBlue App（图11）也是一款天气预测软件，使用方法很简单，非常适合入门级星空摄影爱好者。它观测直观，对未来几天甚至两周内的天气一目了然，同时还可精确展示各个时间段内云量、风向等数据。

图 11

该 App 主界面如图 12 所示。

1. 显示当前定位位置或设定位置的温度、云量情况、世界时间，以及最后一次更新的时间（❶）。

2. 展示未来某一天的云量总概况、最高温度、最低温度、风速等，可点击相应日期查看当天的详细数据（❷）。

3. 可在此（❸）详细查找目标城市，具体操作见图13和图14。

 ❶ 在目的地中可将自己经常去的地方加入收藏（Favourites）。

 ❷ 在这里会显示你最近查看过的地点（Last Visited）。

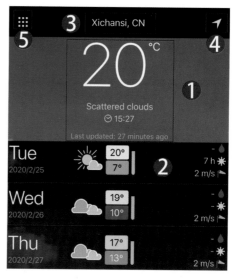

图 12

4. GPS 定位，获得当前位置（❹）。

5. 点击此按钮（❺），可打开菜单栏，其中有用户需要关注的 Meteograms 和 Satellite 选项。

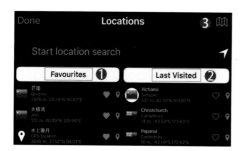

图 13

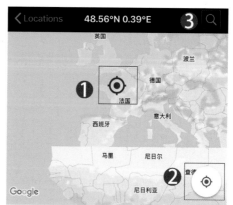

图 14

6. 通过地图浏览模式可以定位位置（图14）。在地图浏览模式中，默认地图是 Google 地图。通过手指触摸移动地图可以定位要观测的位置，通过右下角的定位按钮也可以定位当前位置，还可以查找此经纬度坐标附近的城市或地名来获得定位。

选择菜单栏中的 Meteograms 选项，可以显示未来 5 天的天气详细数据和未来 14 天的天气概况模拟（图15），这是学习星空拍摄必须掌握的。

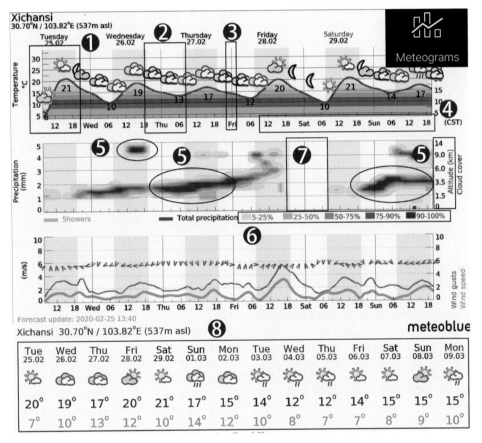

图 15

图 15 中各数字区域的功能如下：

1. ❶ 区域代表 2 月 25 日的白昼区域，可以看到天气指示图标和温度变化曲线。

2. ❷ 区域代表 2 月 26 日的黑夜区域和 2 月 27 日的凌晨区域，同样可以看到天气指示图标和温度变化曲线。

3. ❸ 的黑色竖线表示 2 月 27 日和 2 月 28 日的交界，也就是当地时间 27 日晚 24 点和 28 日 0 点。

4. ❹ 中的 "12" "18" 代表当地时间的 12 时和 18 时。

5. ❺ 中的黑色雾状代表的是云层的厚度、分布和高度。比如 2 月 27 日 0 点到 24 点几乎全部被黑色的云覆盖，云层高度大约分布在海拔 1.5~6.0km 范围内，这就代表当天是阴天。2 月 28 日 18 点到 2 月 29 日 6 点这段时间没有任何云层覆盖，也就是人们常说的光板天。

6. ❻ 区域黑色的纯度代表云层的厚度，纯度越高代表云层越厚，拍摄星空无望。反之，则比较适合拍摄。

7. ❼ 代表 2 月 28 日晚整夜无云，适合拍摄星空（当然要抛开月亮问题）。

8. ❽ 区域是对此地未来 14 天的天气状况预测，每日更新会有变化。根据经验判断，提前 3 天会比较准确。

在图 12 中点击 ❷ 中的日期，进入某一天的详细页面，会看到图 16 中的各种信息，具体含义如下：

1. ❶ 区域为当天间隔 1 小时的详细天气情况，如晴天、多云、少云、降雨或者雷电。

2. ❷ 区域为每小时的风向及风速。

3. 点击 ❸ 可以设置当前页面是每隔 1 小时还是每隔 3 小时更新信息。

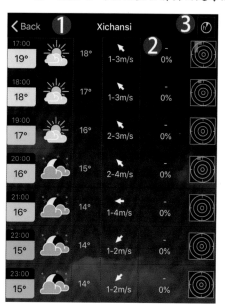

图 16

通过图 16，可以清晰地了解当前目的地的具体天气情况，并以此来决定是否适合拍摄星空。天气图标代表的含义可参考图 17。

图 17

图 18

选择 Satellite 选项后，会显示卫星实时图像，即当前地点当前时间前一个小时内的实时云图变化（图 18）。它的作用旨在根据风向判断云层未来的走向，是一项比较高级的功能，新手慎用。

晴天钟

晴天钟 App（图 19）同样是一款全球天气预测 App，它是为天文摄影和观测打造的预测未来 72 小时天气情况的产品。它预测的数据包括每个时间点的云量、大气视宁度、大气透明度、地面气温等，并且坐标可设置为全球任何地点，其 24 小时内的预测准确度较高。

图 19

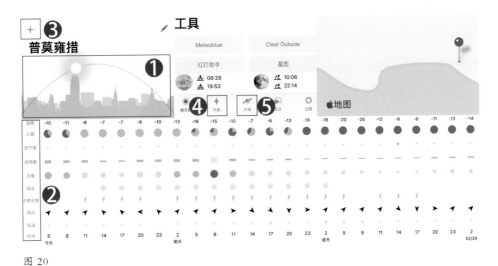

图 20

晴天钟 App 主界面（图 20）中各数字指示区域的功能如下：

1. ❶ 表示所选地点此时此刻（软件刷新时）的太阳高度。

云量八分图，蓝色代表晴天所占的比例，白色代表云所占的比例，从左到右的云量从 0% 递增到 100%。

视宁度，从左到右：<0.5", 0.5"-0.75", 0.75"-1", 1"-1.25", 1.25"-1.5", 1.5"-2", 2"-2.5", >2.5"。简单地说，图标越小/越蓝，视宁度越好。

透明度，从左到右：<0.3, 0.3-0.4, 0.4-0.5, 0.5-0.6, 0.6-0.7, 0.7-0.85, 0.85-1, >1（单位为星等每大气质量）。简单地说，横杠越少/越蓝，透明度越好。

可能有雨/有雪

大气不稳定度，从左到右分别代表抬升指数介于 0 至 -3，-3 至 -5，以及小于 -5。

高湿度警告。从左到右：相对湿度介于 80%~90%，90%~95%，以及超过 95%。

大风警告。从左到右：持续风速介于 8.0~10.8 米/秒（5 级），10.8~17.2 米/秒（6~7 级），以及 17.2 米以上（8 级以上）。

风向指示器，向上的箭头为南风。

图 21

2. ❷区域为所选地点未来 72 小时云量、大气视宁度、大气透明度、湿度、降水、不稳定度、风向、风速的预测（详细说明见图 21）。

3. ❸用于添加或删除地点，详情见图 22。

4. ❹用于查看未来两个月的天象事件列表。

5. ❺用于查询太阳系所有行星的升起和落下时间。

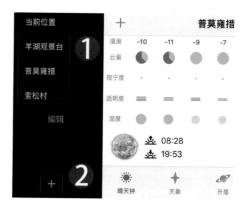

图 22

图 22 中各数字指示区域的功能如下：

1. ❶区域显示的是收藏过的地点，点击"编辑"按钮可以进行删除操作。

2. 点击"+"按钮❷，可以添加新的收藏地点，具体操作见图 23 和图 24。

图 23 中各序号对应区域的功能介绍如下：

1. 通过定位按钮（❶）可以获得当前地点的经纬度信息，并为这个地点设置一个名称。

2. 通过搜索全球任何地方获得想去的地点（❷）。

3. 在地图中通过触摸的方式，选择全球任何一个地点，获得其经纬度信息后，输入名称（❸），将此地点收藏至常用地点。

图 23

Windy

图 24

Windy（图 24）是一款综合性非常强的气象 App，其中不仅包括人们常用的云层模拟，还包含大气质量、洋流、温度等各种气象学方面的专业预测，是星空摄影爱好者必须熟练使用的一款 App。

Windy 主界面（图 25）中各数字指示区域的功能如下：

1. **点击 ❶ 可定位当前位置获得准确的时间。**

2. **点击 ❷ 可自行查找目标地点。**

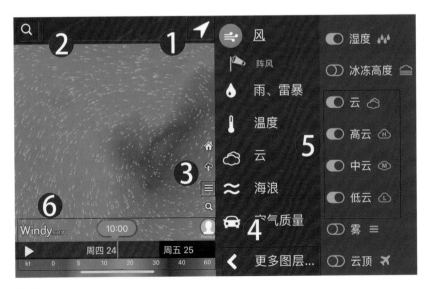

图 25

3. ❸ 为图层选项栏。

4. 点击 ❹ 可以选择更多图层。

5. 点击 ❺，可将云、高云、中云、低云选项打开，获得云层覆盖图层，方便观测云图。

6. ❻ 为时间滑块，可以手动拖动，也可以通过前面的播放键来让云层自动播放（图26）。

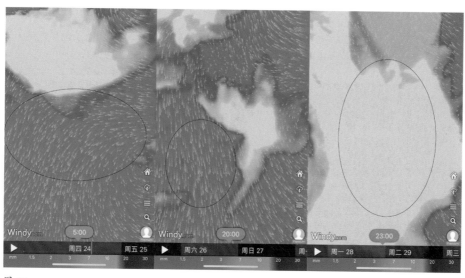

图 26

　　自动播放云层或者手动播放云层可以观测拍摄地未来的云层情况，便于规划星空拍摄时间。图26中红圈里若全是白色，则代表此区域有大面积的云，若全是黄色则代表此区域无云，是晴天，适合拍摄星空。此 App 可以在家里观测全球任何地方，但需要留意时差，也就是说，若在家里看南半球的云图变化，需要在定位点的这个时间加上时差，才是正确的当地时间。

Aurora Fcst

　　这是一款预测极光强度的 App（图27），拍摄时在对预判极光有很重要的作用。

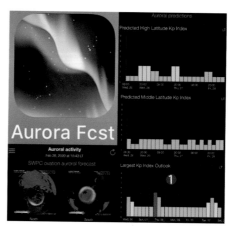

图 28

这款 App 操作简单，只需要留意图中 ❶ 号区域的柱形条即可，红色代表极光强度高，橙色代表极光强度中等，绿色代表极光强度弱。其中，"LT"指的是 Local Time。在家里可以随时打开这个 App 进行查看，也许某一天会有惊喜出现，你可以马上买一张机票，飞往南北极区，捕捉神秘的极光。

Sky Guide

图 28

Sky Guide（图 28）是和 StarWalk2 类似的星图 App，和 StarWalk 2 相比，这款 App 在银河显示方面更加贴近真实的银河色彩，也是使用起来比较简单的软件。

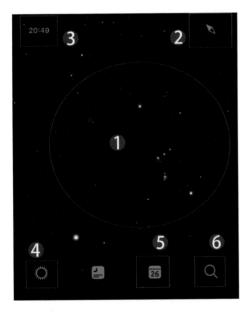

图 30

图 29 中各数字指示区域的功能如下：

❶ 显示模拟银河的区域。

❷ 指南针模式，和 StarWalk2 的指南针模式功能一样。

❸ 时间设定（详情见图 30）。

❹ 菜单设置（详情见图 31）。

❺ 日历功能（类似天文时间，详情见图 23）。

❻ 查找天体功能（详情见图 33）。

图 30 中各数字指示区域的功能如下：

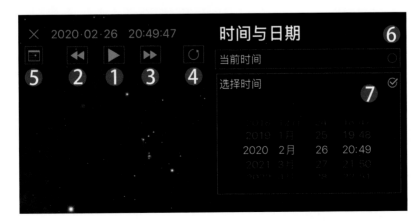

图 30

❶ 时间播放速率，根据设定的时间前进倍数或后退倍数决定。

❷ 时间后退或后退倍数设置，分别是"向后 1x""10x""100x""1000x""10000x""30000x""10 天 / 秒""60 天 / 秒"。

❸ 时间前进或前进倍数设置，挡位同上。

❹ 回到当前时间。

❺ 时间与日期设置。

❻ 设定当前 GPS 定位的坐标时间。

❼ 自行选择设定的时间。

菜单中的偏好设置，按照图 32 所示设置即可，也可自行修改。

位置设定界面各数字指示区域说明如下（图 32）：

❶ 设定当前 GPS 所在的位置。

❷ 手动设置 GPS 详细地点，适合在家里模拟拍摄地的银河变化或者无信号时使用。

❸ 手动在地图上选择大概目的地。

❹ 和 ❺ 白昼 / 夜晚地图转换开关，可观测到全球夜晚的光害情况。

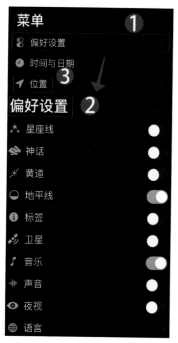

图 31

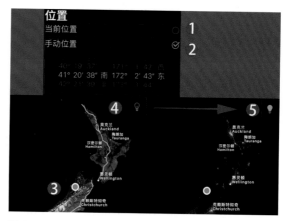

图 32

图 33 所示为天文事件列表,并且可以搜索指定的天体。

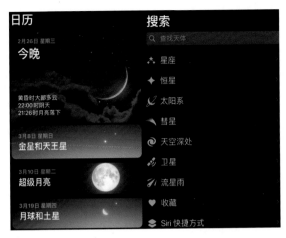

图 33

巧摄专业版

巧摄专业版原名 Planit（图 34），它实际上就是一个虚拟的相机。平时拍摄风光照片都是到相机后面，调整相机焦距、方向和角度来改变构图，但等待最佳光线的关键瞬间往往不尽如人意。使用这个 App，就可以坐在家里，提前计划这些步骤，添加需要的标记。在 App 内的取景框模式下调整好构图，然后调整时间确定太阳、月亮、银河、星星等的位置，选好最佳的时间再去该机位进行拍摄。配合这款 App，可以大大提高拍摄的成功率。这个 App 的功能非常强大且丰富，在其官网可以获得非常专业的教程，这里不再赘述。

图 34

巧摄现场版

巧摄现场版（图 35）的功能和 StarWalk2、Sky Guide 比较类似，但又简化了许多，使用它看不到具体的星座和银河，但会有一个大概的银河高度模型展示，也会明确地告诉用户天空什么时候黑，什么时候亮。下面介绍巧摄现场版的主要功能，图 36 中各数字指示区域的功能说明如下：

图 35

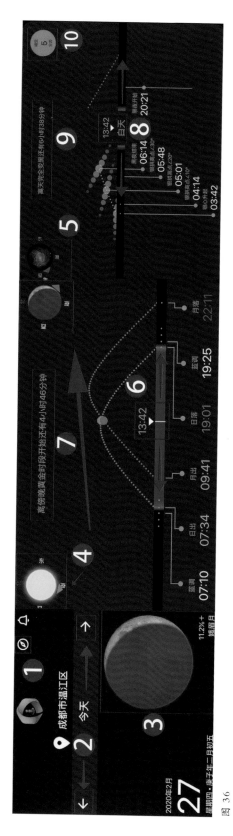

图 36

❶ 指南针模式，和 StarWalk2、Sky Guide 中的指南针模式一样，只是这里仅有简单的银河方位模型。

❷ 设置时间，左右箭头分别可以将时间往前或者往后推。

❸ 显示当天的月相。

❹ 使用 App 时太阳的位置和月亮的位置。

❺ 使用 App 时银河的位置。

❻ 时间线，可以通过手指触摸滑动前进或后退。

❼ 随着时间的前进或后退，这里会显示离傍晚黄金时段开始还有多久，离凌晨黄金时段结束还有多久。

❽ 时间线，可以通过手指触摸滑动前进或后退。

❾ 随着时间的前进或者后退，这里会显示离天空变黑还有多久，离天空开始变亮还有多久。

❿ 显示国际夜空等级分类。

Tips:

在条件允许的情况下尽量交叉使用上述这些 App 进行模拟。比如，使用 MeteoEarth、MeteoBlue、Windy 或晴天钟查询拍摄期间的天气状况。到达目的地后，还要根据实际情况使用 StarWalk2、SkyGuide 预测银河升落的时间和方位。每一款 App 的预测都不可能达到 100% 精准，尤其是天气软件，所以还是需要以实际情况为准。不要觉得这些准备工作琐碎，一旦将它们运用得得心应手，你就会发现它们给你的回报是令人惊叹的！

星空拍摄要素和适合的拍摄点

　　除了准备好拍摄器材和辅助工具，要想拍摄出一张成功的星空照片，还要根据每个月不同的月相和气候提前选择好拍摄目的地。例如，在每个月的新月期，选择拍摄无月光的星空；在每年北半球的冬季，选择到北极地区拍摄极光下的星空（南半球反之）；在刚下完雪的高原，拍摄雪山上的星空等。

　　星空的拍摄并不是无脑的想象，反而对天气、季节、光污染等有很高的要求。大家都知道，有云的阴天是拍不到星空的。在充满光污染的城市周边，星光被城市灯光掩盖，也很难拍到星空。在北半球的夏至（南半球冬至）拍不到猎户座；反之，在北半球的冬至（南半球夏至）则拍不到天蝎座。

月相

　　月光其实是一把双刃剑，拍摄星空时如果有月光，有利也有弊。下面通过3张照片的直接对比，来分析月光对星空拍摄的利与弊。

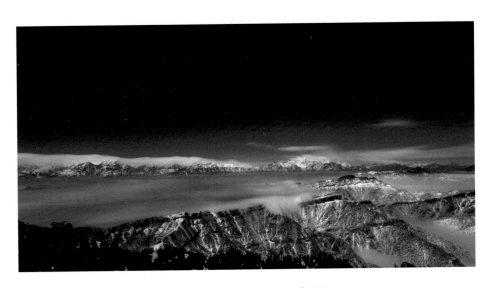

2016年1月，拍摄于四川牛背山的一张满月下的雪山冬季星空

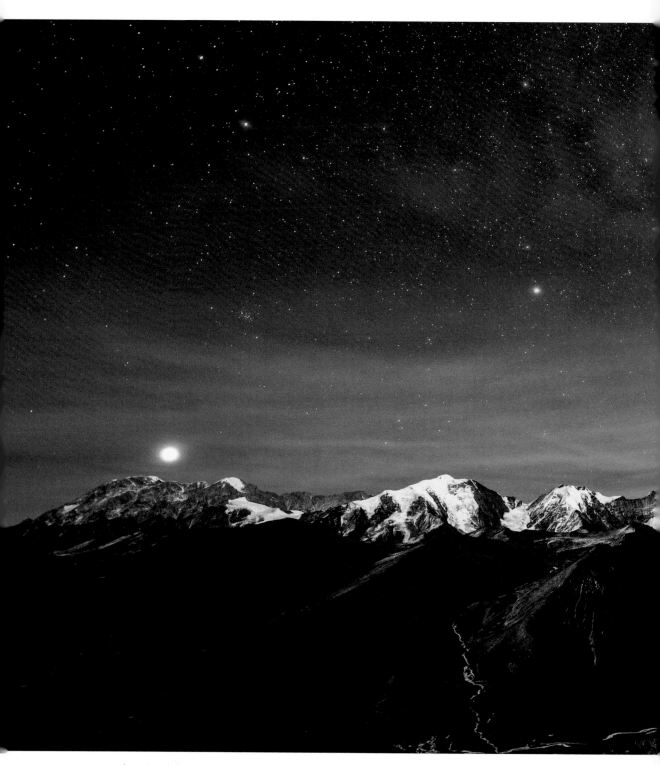

2015 年 1 月，拍摄于四川雅哈贡嘎山观景平台的一张上弦月下的雪山冬季星空

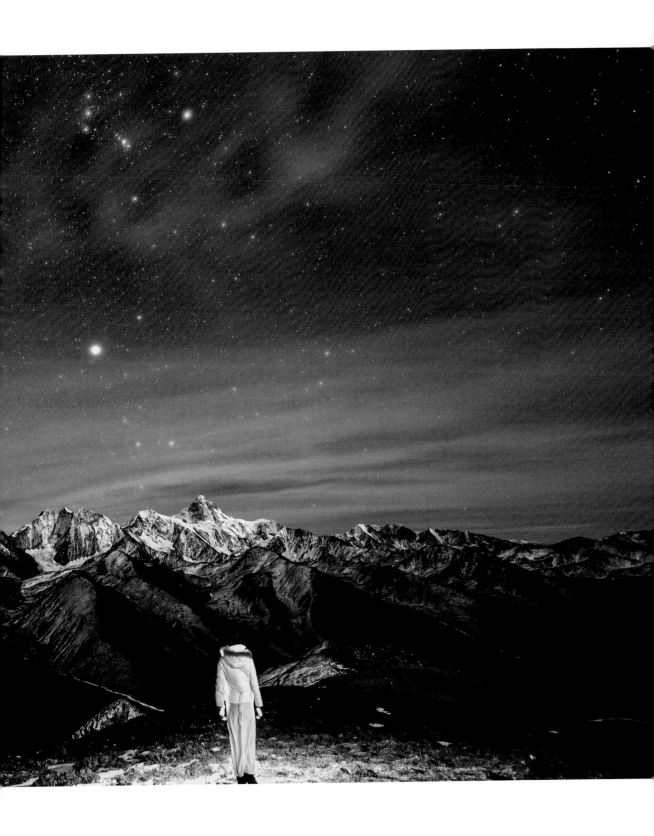

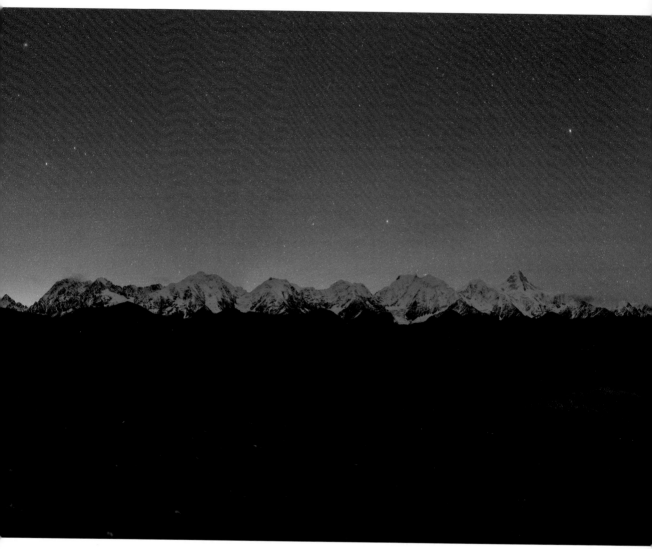

2016 年 5 月，拍摄于四川雅哈贡嘎观景平台的一张无月光的夏季银河

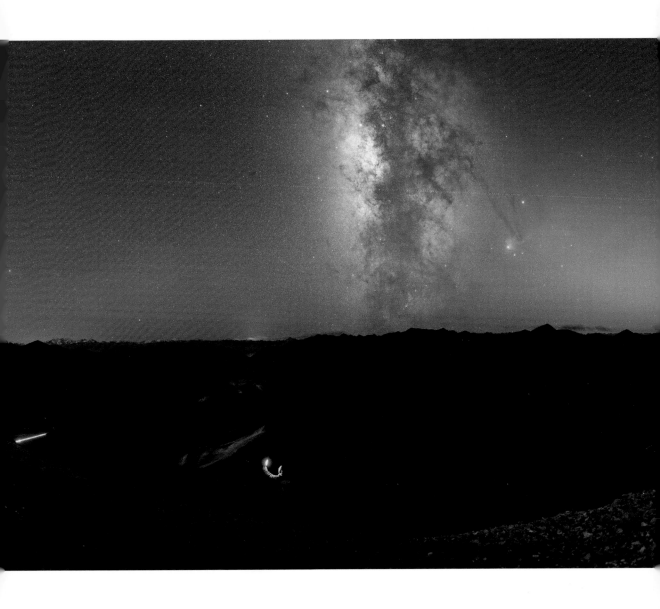

 通过这 3 张星空照片的对比，可以明显地看出：满月的时候星星特别少，只能拍到些许亮星；上弦月期拍到的星星比满月期拍到的星星要多一些，也就是所谓的月明星稀；无月的夜晚，则能拍到更多的星空细节。

 假如喜欢拍摄有月光为前景补光的画面，尽量选择有月光的夜晚；反之，则选择没有月光的夜晚。当然，在空气干净度爆表的新西兰南岛，月光和银河同时存在也不是不可能实现的奇迹。下面这张拍摄于新西兰南岛的照片，展示的就是几近满月下的银河。

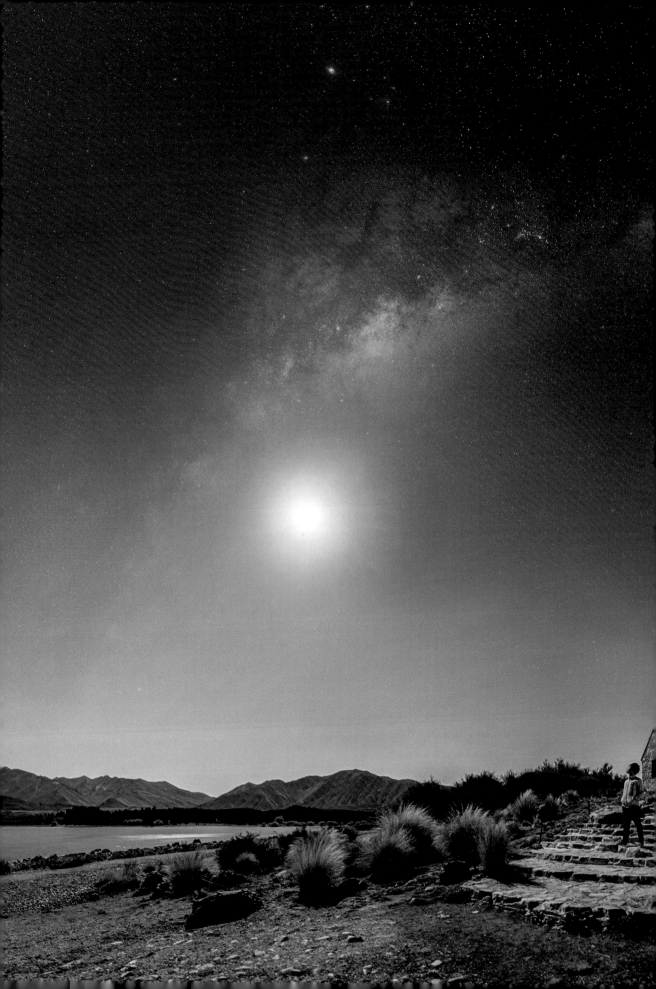

那么，应该如何识别月相呢？

月相是指天文学中在地球上看到的月球被太阳照明的部分。通俗地说，就是农历和月亮的关系。因此只需要使用前面介绍的StarWalk2中的月亮模拟功能，就可以模拟出每年每个月对应时间的月相变化，并为之制订相应的拍摄计划。具体操作请看前面的StarWalk2（星空漫步II）部分的内容。

天文晨始光

小时候，常听大人们说天空"麻麻亮""麻麻黑"，长大以后才知道这种"麻麻亮"和"麻麻黑"形容的是天文晨始光，这是由地球的蓝色大气层形成的天文现象。当太阳落下地平线之后或者升上地平线之前一个小时，天空会逐渐暗淡或越来越亮，这种现象被人们称为暮光和晨光。

下面这张照片是我在 2016 年 4 月拍摄于美国夏威夷大岛日出之前的暮光银河，蓝色的天空和红色的地平线交相辉映，大自然馈赠的调色盘让人惊喜。在拍摄星空的时候，完全可以利用这种暮光蓝来营造某种自己想要的画面。当然，如果不喜欢这种风格，就要想想如何避开天文晨始光（晨光和暮光），完成真正黑色夜空下的星空拍摄。

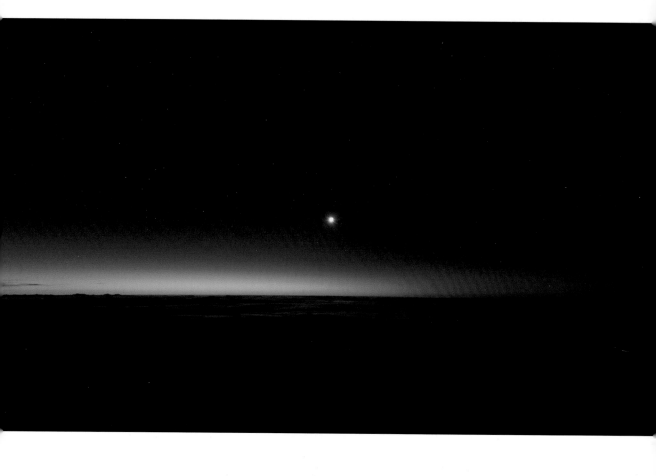

那么，具体要如何避免呢？其实很简单，以我的经验来看，在到达某一个拍摄点，提前做好构图，完成踩点等准备工作之后，在日落结束之前，可以补给食物，吃上一顿美味的晚餐。晚餐后再去拍摄，就完美地避开了暮光。同样的道理，如果是晨光，就必须保证在日出之前一个半小时完成星空的拍摄。

季节

季节对于星空摄影来说其实并没有太大的影响。如果你是一个纯粹的星空摄影爱好者，一年 12 个月，几乎每个月都有可以拍摄的天文现象。例如，北半球三大流星雨、1 月的象限仪座流星雨、8 月的英仙座流星雨及 12 月的双子座流星雨，都是非常棒的拍摄题材。整个上半年都可以拍到的春、夏季银河，以及整个下半年都可以拍到的秋、冬季银河，也是很多星空摄影爱好者希望捕捉的画面。

星空之美是遍布四季的，因此，要想好好地拍摄星空，就要学会适应在每个季节去拍不同的星空。注意，北半球所谓的夏季银河在南半球看来其实是冬季银河，所谓的冬季银河在南半球看来其实是夏季银河，所以如果 12 月去新西兰或者澳大利亚等地，是拍不到银河中心部位的。

▌星空拍摄点推荐

通过前面内容的介绍，相信大家都了解了星空拍摄因素，最重要的就是不能有光污染，要尽可能去到远离城市、伸手不见五指的野外。下面我就从自己去过的国内、国外一些星空拍摄点出发，多方面、多角度向大家介绍比较合适的星空拍摄点。由于本书篇幅有限，此处只是简略介绍推荐的星空拍摄点，要了解更详细的内容，比如什么季节到哪个地点能拍摄出什么样的星空照片，可参阅《星空摄影秘境》一书。

国内星空拍摄点推荐

众所周知，我国 80% 的自然风光都集中在西部地区，包括西藏、青海、新疆、四川、云南、甘肃等，其中，青藏高原、帕米尔高原、川西高原、云贵高原这些高海拔地区又被称为风景深处的风景。这些地区的天空干净，雪山众多，河流分布广阔，对星空摄影来说选择丰富。下面针对这些地方，列举具体情况并进行分析。

一、川西高原拍摄点推荐

在川西高原行摄，蜀山之王贡嘎是绕不开的拍摄题材，多处观景平台多角度地展现了贡嘎神山的不同面貌。下面以几个较为容易到达的拍摄点为例进行说明。需要注意的是，冬季在高原地区上山，道路可能会结冰，危险系数大增，并且拍摄环境条件更为恶劣。建议大家若有意前往拍摄，尽量选择每年的上半年。

1. 牛背山

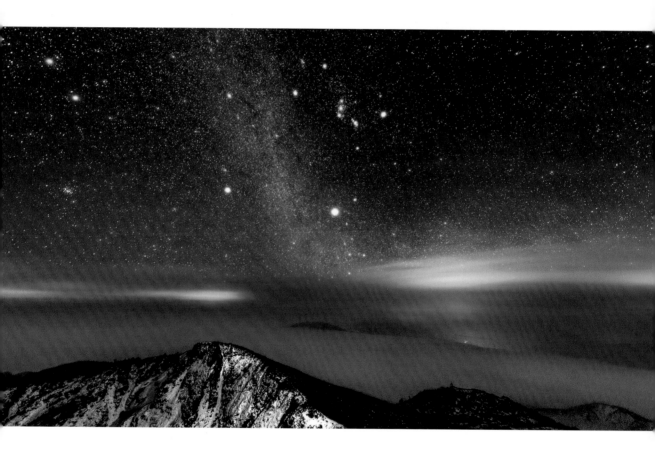

牛背山位于四川省雅安市荥经县和泸定县的交界处，山顶海拔3 660米，有"中国最大的360°全方位观景平台"和"绝佳摄影圣地"的美称，是一处拍摄贡嘎雪山东坡星空云海的好去处。

不过这里天气转变非常快，常常白天艳阳高照万里无云，一旦太阳落山，无边云瀑席卷山峦，对想拍摄星空的人来说不亚于灭顶之灾。所以，坊间流传着一句话："拼权力、拼金钱，不如到牛背山拼人品。"

我去过牛背山 3 次，其中两次得以观浩瀚星海，一次无功而返。牛背山的天气受川西高原整体气候的影响，除了 7 月、8 月、9 月 3 个月（雨季），其他季节都可以带上晴天娃娃去试试运气。每年春节至 7 月，在牛背山能够拍摄到非常震撼的云海上空的"河汉东升"，云海将周围县城的光污染淹没。只要是在晴朗的夜晚拍摄，你就能收获一片璀璨的星空。

不过，牛背山的路况不太好。此前，由于此处还未正式开发，最安全的上山方式是徒步 10 小时，而且期间基本无补给站，所以对登山者的体力要求是非常高的。除了步行，也可乘坐当地的越野车包车上山，费时较少，但安全系数不确定，需旅行者自行承担一切后果。

星空指数：★ ★ ★ ★ ★

天气指数：★ ★ ★

路况指数：★ ★

住宿条件：★ ★ ★

气温指数：★ ★

2. 子梅垭口

子梅垭口位于四川省甘孜州康定县贡嘎乡，海拔 4 500 米，是通往子梅村的土路的最高点，同时也是近距离拍摄贡嘎雪山西南坡星空云海的绝佳位置。此处和后面提到的雅哈垭口是公认的观贡嘎雪山的绝佳之地。

子梅垭口与贡嘎雪山主峰的直线距离只有 5 千米。每年的上半年，在晴朗的夜晚可以看见夏季银河从贡嘎雪山上空缓缓升起，是拍摄星空不容错过的一个拍摄点。这里荒无人烟，既没有大气污染，又没有光污染，日落之前会有零星游客在此等候日照金山。一旦夕阳下去，这里就是星空拍摄者的宝地。此地被我列为此生必去的星空拍摄地之一。

此处天气同样受川西高原整体气候的影响，除 7 月、8 月、9 月 3 个月，其他时间天气都是极好的。从新都桥前往子梅垭口的路况还可以，驾车前往难度系数不大，但由于野外存在着不可预知的危险，还是建议越野车组队自驾前往。子梅垭口没有任何客栈，若要拍摄星空可以选择露营，或者拍摄完成后开车下山到海拔 3 600 米的上木居村入住客栈。

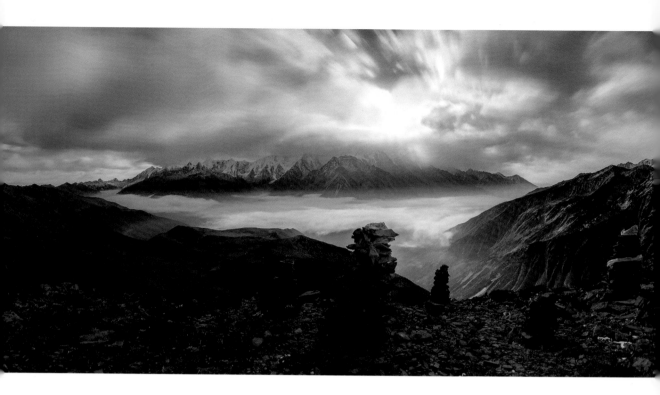

星空指数：★ ★ ★ ★ ★

天气指数：★ ★ ★

路况指数：★ ★ ★

住宿条件：★ ★ ★

气温指数：★

3. 雅哈垭口

雅哈垭口位于康定县甲根坝乡境内，海拔 4 500 米。

在雅哈垭口和子梅垭口拍摄贡嘎雪山的角度差别不大，唯一的区别是在雅哈垭口能够完美地拍摄到银河从主峰顶升起，而子梅垭口还有一定的偏差。正因如此，雅哈垭口吸引了不少星空摄影爱好者前去挑战。此处同样是零污染的，只要能忍受住刺骨的寒冷，绝对可以享受一场星空盛宴。

　　此处天气同样受川西高原整体气候的影响，7月、8月、9月3个月（雨季）不建议前往。从新都桥前往雅哈垭口路况尚好，自驾越野车前往非常方便。但出于安全考虑，建议晚上拍星时组队，切莫一人上山。如果通宵拍摄，建议在山顶露营，或者拍摄结束后开车下山到海拔3 800米的雅哈村入住客栈。

　　星空指数：★ ★ ★ ★ ★

　　天气指数：★ ★ ★

　　路况指数：★ ★ ★ ★

　　住宿条件：★ ★ ★

　　气温指数：★

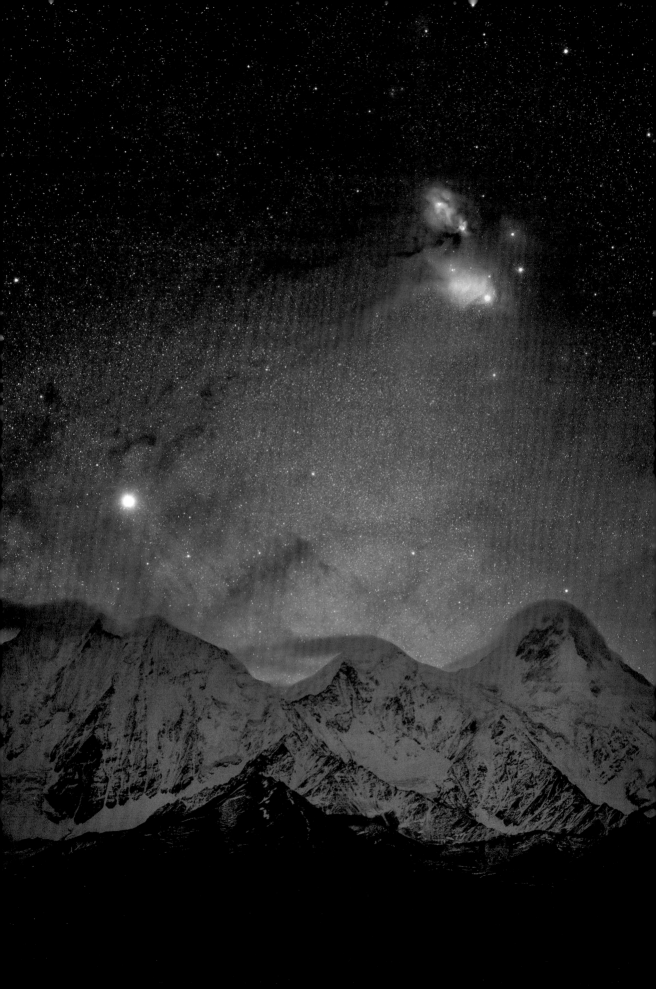

4. 里索海

里索海位于康定县贡嘎乡，由一大一小两个海子（即高原湖泊）组成，海拔4 500米，是拍摄贡嘎雪山星空倒影的绝佳去处。不过基于角度的原因，此处不能拍摄到银河从雪山顶升起的画面。但在秋季，这里可以拍到仙女座大星云伫立在雪山顶的画面及其倒影，这一完美的景观是此拍摄点最吸引人的地方。

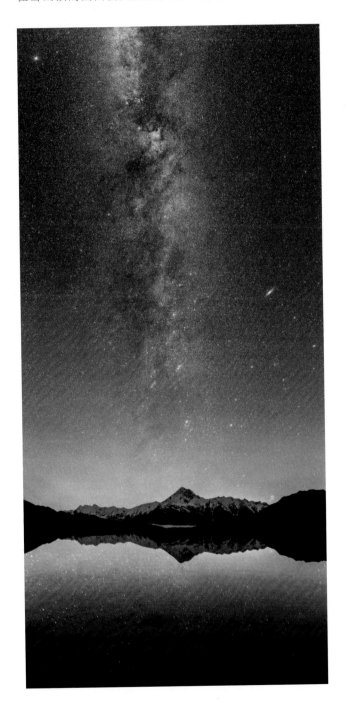

这里和子梅垭口一样荒无人烟，没有任何污染，天气同样受川西高原整体气候影响，同样是7月、8月、9月3个月（雨季）不建议前往。需要注意的是，要到达此处，上山道路条件十分差，路窄坡陡弯急，危险指数高达8星，非常不建议没有任何山路行驶经验的人自驾非越野车前往。这里没有客栈，没有食物补给，只能露营，如果出现高原反应，摸黑下山非常危险。

星空指数：★★★★★

天气指数：★★★

路况指数：★

住宿条件：★

气温指数：★

5.黑石城

黑石城像上帝遗落在人间的古城，坐落在四川甘孜州高尔寺山通往祝桑村的高山公路上，海拔4 500米。据说整个高尔寺山上有3处黑石聚集之地，第一处相对来说较为容易到达，在停车处需爬一个小山坡到达观景平台。比起雅哈英雄破，爬这个山坡难度不大，但此处与贡嘎雪山的直线距离略远，在夏季或者冬季，可以使用长焦镜头在这里拍到夏季银河或者冬季银河从贡嘎山顶上空升起的景观。此处无客栈，可露营，还可在拍摄完成后驱车下山到海拔3 600米的新都桥住宿。

第二处和第三处黑石城之间的距离不远，只能开越野车翻山越岭后到达，比第一处规模更大，视野也更开阔，贡嘎神山山脉一览无余。此处方圆百里无人，常有野狼出没，建议组队前往。如果想在此处拍摄星空，只能选择露营，对拍摄者的体能和胆量也是有一定的考验的。

星空指数：★★★★★

天气指数：★★★

路况指数：★★★★

住宿条件：★

气温指数：★

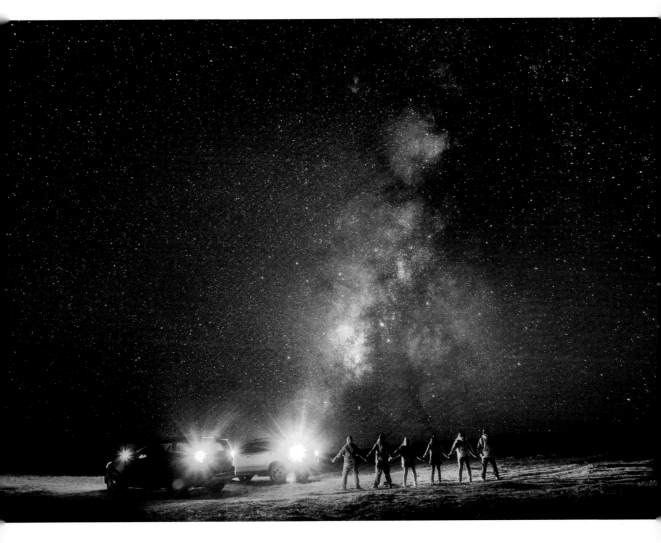

前面推荐的 5 个拍摄点是我亲自实拍过的拍星胜地。这些位于川西高原的拍摄点，无一不是远离城市、人迹罕至且需要风餐露宿的，对拍摄者体能和意志的考验都是非常具体的。可是"无限风光在险峰"，付出才会有收获。我相信，只要你经历过一次，大自然和神秘宇宙回馈给你的美景，绝对令你终生难忘！

二、四姑娘山周边拍摄点推荐

变幻莫测的川西高原，除了蜀山之王贡嘎神山，蜀山皇后四姑娘山周边也有很多非常不错的星空拍摄点。

1. 猫鼻梁

猫鼻梁是拍摄四姑娘山的星空非常好的地点之一，观景平台位于303省道旁，距离日隆镇只有2千米。如果从成都出发，4个小时左右就可以到达这里。先在此等候一场日落，看夕阳余晖照射在四姑娘山主峰么妹儿峰上呈现出来的一片金色，然后静待夜幕降临星空登场。

由于猫鼻梁观景台离日隆镇较近，因此天空难免会受到光污染的影响，但这并不会影响雪山方向的星空拍摄。不过因为雪山在正北方向，所以这并不是拍摄银河最好的方位，但喜欢拍摄星轨的朋友可以在这个拍摄点获得不错的成片（星轨的讲解详见后面"星轨拍摄"部分）。

此处天气变化较为难测，但总体来看除了7月、8月、9月3个月（雨季），其他时候天气整体偏好。这里的路况十分优越，巴朗山隧道开通以后，已实现全程沥青公路。但此段山路每年12月到次年3月实行冬季交通管制，故有上山拍摄计划的朋友一定要在每日管制实施之前到达拍摄点。观景平台周围没有住宿的地方，可考虑在路边露营（不推荐）或者拍摄完驱车到日隆镇住宿。

星空指数：★★★★

天气指数：★★★

路况指数：★★★★★

住宿条件：★★★

气温指数：★★

2. 锅庄坪

锅庄坪是拍摄四姑娘山星空的另一处好地方。和在猫鼻梁拍摄的方向一样，也是向北拍摄，但可以避免公路上来来往往的车流发出的灯光对拍摄造成的影响。同时，可将柔和开阔的草坪作为前景，将郁郁葱葱的树林作为中景，而不远处是亭亭玉立的雪山和星空，搭配得简直天衣无缝。摄影爱好者可以根据拍摄的需要，创造出无限的可能性。相比猫鼻梁，镇上的光污染对这里的影响要更小一些，可以大胆放心地进行星空"狩猎"。

这里全年的天气状况和猫鼻梁类似。去往锅庄坪只能从日隆镇徒步或者骑马上山。建议在当地寻找马帮，拍摄器材用马驮，人慢慢走路上山。观景平台周围没有可供住宿的地方，可考虑露营（此地露营需要向四姑娘山管理局备案登记），或者拍摄完徒步下山到日隆镇住宿（不推荐此法，晚上山路马道危险）。

星空指数：★★★★

天气指数：★★★

路况指数：★★★

住宿条件：★

气温指数：★★

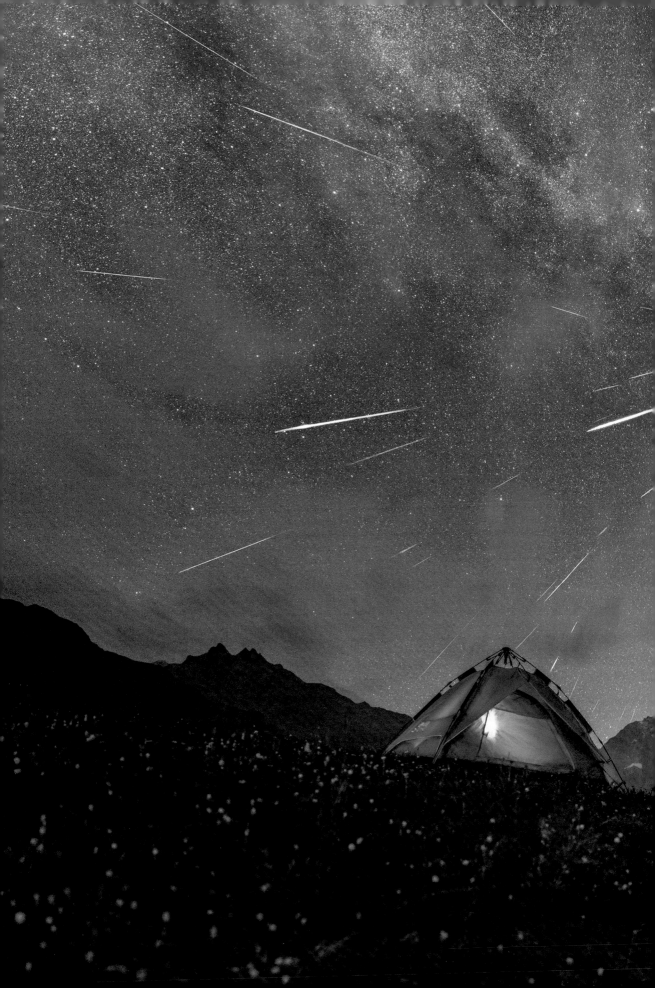

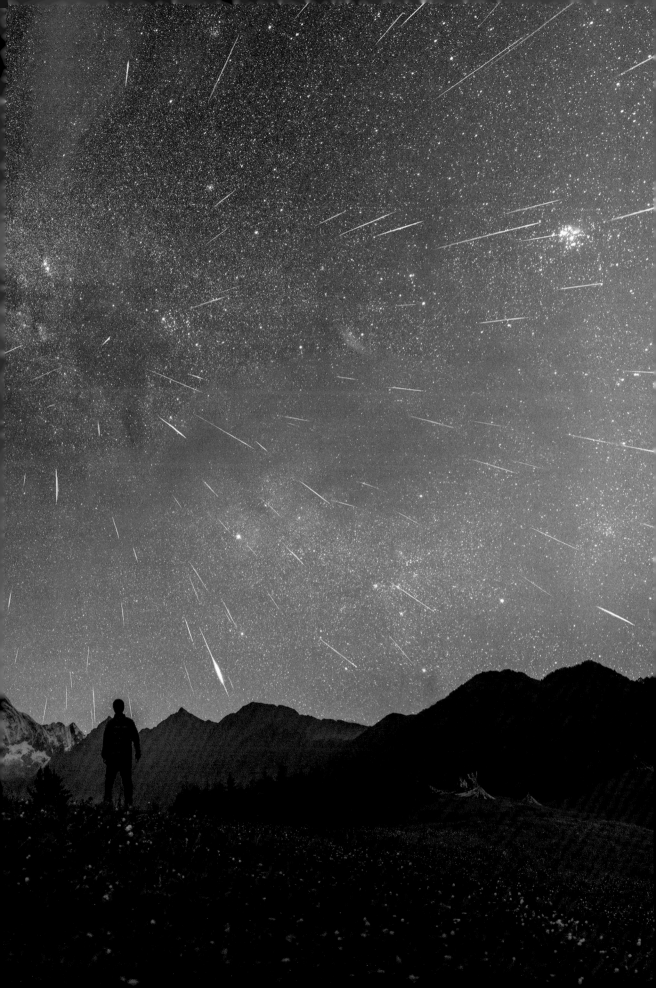

三、亚丁三神山（亚丁景区）拍摄点推荐

亚丁，藏语意为"向阳之地"。稻城亚丁风景区位于四川省甘孜藏族自治州稻城县香格里拉镇亚丁村境内，主要由仙乃日、央迈勇、夏诺多吉三座神山和辽阔的草甸、五彩斑斓的森林、碧蓝通透的海子组成。它的景致保持着在地球上近乎绝迹的纯粹，因其独特的地貌和原生态的自然风光，被誉为"中国香格里拉之魂"，被国际友人誉为"水蓝色星球上的最后一片净土"，是摄影爱好者的天堂。保护区内的三座雪山——仙乃日、央迈勇、夏诺多吉，南北向分布，呈品字形排列，统称"念青贡嘎日松贡布"，意为"终年积雪不化的三座护法神山圣地"，是藏民心中的神圣之地。

在推荐拍摄点之前，先介绍一下亚丁景区的交通和其他基本情况。由于亚丁景区属于管理景区，因此要进入景区，需要先从香格里拉镇乘坐一小时观光车到达亚丁村，再从亚丁村坐车到景区三大神山拍摄点。自驾车是完全开不进景区的，所以想要在里面熬夜拍摄星空的人一定要做好防冻措施和食品补给。

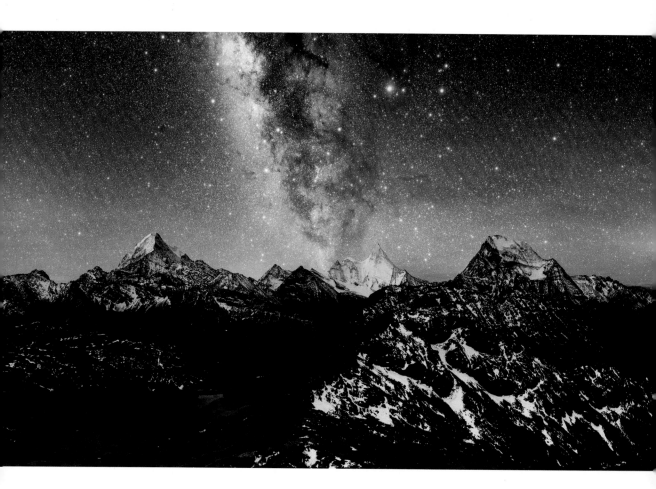

1. 仙乃日

仙乃日雪山是亚丁景区三大高峰之首，峰名意为"观世音菩萨"，海拔6 032米，巍峨伟丽，雄剑如削，直插云霄，吸引着世界上许多星空摄影爱好者前来拍摄。几乎所有关于这座雪山的拍摄点都围绕其山下的圣湖卓玛拉措（汉族人叫它"珍珠海"），拍摄点面向正南，当银河升起并垂直于仙乃日的时候，如果卓玛湖正好波平浪静，便正是拍摄银河倒影的好时机。卓玛拉措湖旁没有任何光污染和大气污染，大家可放心享受星空的洗礼。和其他雪山气候一样，这里天气变幻莫测，除雨季外，其他季节整体偏好。去卓玛拉措需要徒步1千米上山，因为在亚丁景区内，所以基础设施非常成熟，有修得很好的上山步道。景区内没有任何住宿，要想住宿只能在亚丁村。

星空指数：★ ★ ★ ★ ★

天气指数：★ ★ ★

路况指数：★ ★ ★

住宿条件：★

气温指数：★

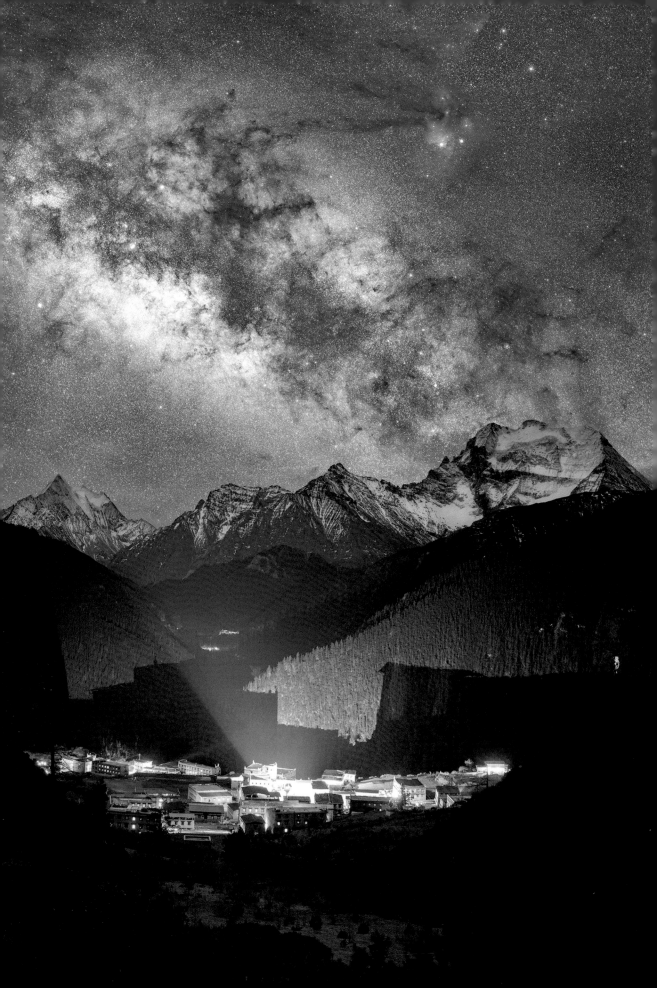

2.央迈勇

如果说仙乃日像大佛，傲然端坐于莲花宝塔，那么央迈勇就像少女，娴静端庄、冰清玉洁。南峰央迈勇海拔 5 958 米，峰名意为"文殊菩萨"。常年积雪的主峰傲视于天地间，被森林、草地、溪流团团围住，气势莽莽，令人震撼。可以毫不夸张地说，央迈勇是我看过的最美丽、最壮观的雪山。在写本书的时候，我还想着什么时候能再去拍一拍央迈勇上空的璀璨银河。

以央迈勇为前景拍摄星空，从景区内的圣水门开始一直到洛绒牛场都是非常适合的。摄影爱好者可根据不同季节银河的角度来选择地景，小河溪流、高山草甸、花草树木无一不是好前景。

和仙乃日一样，央迈勇拍摄点附近也不会有任何光污染和大气污染，天气依然变幻莫测，需要多做准备。这一路的拍摄点在白天都设有景区观光电瓶车，可根据自己的踩点位置在白天乘坐电瓶车到达。

星空指数：★ ★ ★ ★ ★

天气指数：★ ★ ★

路况指数：★ ★ ★

住宿条件：★

气温指数：★

3.夏诺多吉

东峰夏诺多吉海拔 5 958 米，峰名意为"金刚手菩萨"。它的主峰为三棱锥状，在 3 座雪山中造型最接近金字塔，如同青春勃发的少年一般雄健刚毅、神采奕奕。

我初见夏诺多吉，是在冲古寺搬着硕大的摄影器材箱准备去拍仙乃日的时候。一眼望去，挺拔的身姿，陡峭的山峰，就知道那一定是夏诺多吉。夏诺多吉有两个星空拍摄点比较不错，其一就是冲古寺电瓶车乘车点附近，那里有河流、有牛羊、有草甸，前景非常丰富，其二就是刚才介绍央迈勇的时候提到过的那条拍摄走廊，在那里可以同时拍到夏诺多吉和央迈勇，草甸、流水、树木也一样不缺。

银河升起来后会在雪山上空，仅仅是想象，都会因这绝美的画面而激动不已。这两个拍摄点都是没有光污染影响的，很适合星空拍摄。这里的天气和仙乃日、央迈勇一样，除雨季其他季节普遍偏好。此处同样没有住宿的地方，需要在天黑之前到达拍摄点做好准备。

星空指数：★ ★ ★ ★ ★

天气指数：★ ★ ★

路况指数：★ ★ ★

住宿条件：★

气温指数：★

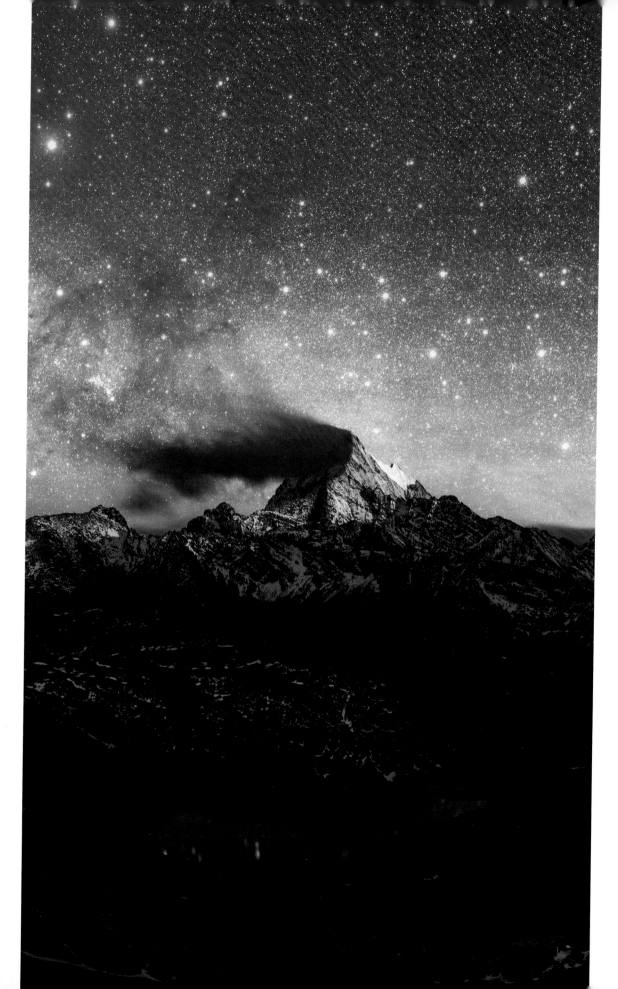

四、川北草原拍摄点推荐

　　介绍完川西附近的拍摄点，下面把目光投向川北，享有"中国最美的高寒湿地草原"和"中国黑颈鹤之乡"美誉的若尔盖草原，素有"川西北高原的绿洲"和"云端天堂"之称，这里的一个著名景点九曲黄河第一湾是很不错的拍摄点。

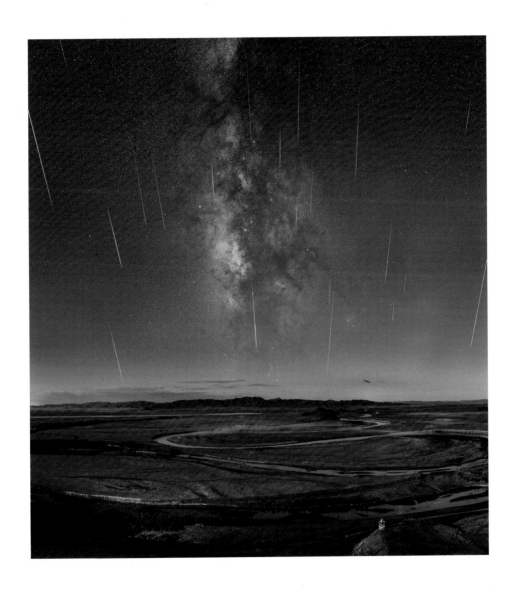

　　九曲黄河第一弯位于四川省阿坝州若尔盖县唐克乡，此处是四川、青海、甘肃三省交界之处，湿地资源非常丰富。当年红军穿过的草地指的就是若尔盖附近的湿地，蜿蜒的河水从茫茫草海中穿过，牛羊在河边悠闲地漫步，帐篷、炊烟点缀了荒芜的大地。很难想象汹涌奔腾浑浊的黄河，在这里却是一条清澈温婉的河流。

对于星空拍摄来说，太广阔无边，没有合适的前景也是非常不理想的，因此在若尔盖大草原附近拍摄星空就只推荐这里。从前面的照片中大家可以看到，从观景台上拍摄，恰好能看见夏季银河从这些蜿蜒的黄河之水上空升起来，一个字，绝！

2017 年 8 月 13 日，我以此处为前景拍摄了英仙座流星雨。当天银河已经垂直于九曲十八弯之上，月亮和英仙座同时升起，照亮了地面，所以观景台旁索克藏寺微弱的橘黄色灯光几乎没有影响画面。如果无月光的时候在此拍摄，就可以充分利用光线为画面营造氛围感。

高原天气变幻莫测，最佳拍摄时间可选择 4 月—7 月。这里路况十分好，现在从成都出发到唐克乡的国道或者省道已全部铺就沥青。此景点需购买门票进入，观景台下有专门的停车场，之后徒步到达观景台即可。

住宿条件尚好，推荐拍摄完星空后驱车 9 千米回唐克乡居住，不推荐露营（草原群狼是很可怕的）。

星空指数：★★★★

天气指数：★★★

路况指数：★★★★

住宿条件：★★★

气温指数：★

五、西藏地区拍摄点推荐

在川西高原可以顺畅地进出的交通和丰富多变的地形，对身居成都周边的"捕"星者来说，是非常幸福的。如果想走得更远一点，西藏地区则是绝对不能错过的拍摄地。

1. 纳木措

海拔 4 718 米的天湖纳木措是中国第三大咸水湖，这里也是让我永生难忘的一个拍摄点。常年混迹川西高原的我，在去纳木措之前，从来没有想过自己会有遭遇高原反应的一天，然而纳木措就是这么结结实实地给了我一个教训。

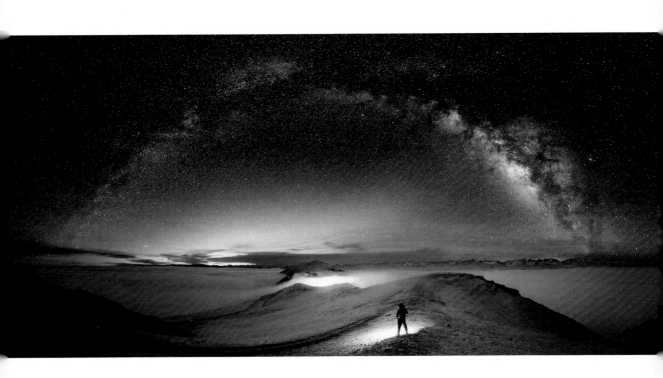

　　2014 年 6 月，我在湖边忍着严重的高原反应，在寒风中拍摄星空到凌晨 1 点。我记得广阔无边的湖水，记得远在湖的另一边的念青唐古拉山，记得银河缓缓升起，也记得头疼欲裂、反胃吐酸水。在此，我给出的忠告是：永远不要高估自己的身体状况，任何时候去高原都要做好可能产生高原反应的准备，并为之制订缓解策略。

　　要找到纳木措最佳的拍摄位置，必须徒步走到扎西半岛的那座小山包上（建议白天前往踩点）。在那里，可以将天湖、雪山及银河一起纳入画面之中。由于近年来旅游业飞速发展，因此在构图时不得不考虑随之而来的光污染问题，但是只要不把镜头朝向灯光集中区域，还是不会有太大问题的。

　　除 7 月、8 月、9 月 3 个月（雨季），全年天气都比较稳定，从拉萨出发到纳木措景区停车场，一路都是修好的公路，不用担心路况问题；夜晚外出，为防止手机因高原反应无法使用，请记得一定带上手电筒，以免回程因摸黑找不到方向而发生意外。

　　星空指数：★★★★★

　　天气指数：★★★

　　路况指数：★★★★★

　　住宿条件：★★★

　　气温指数：★★

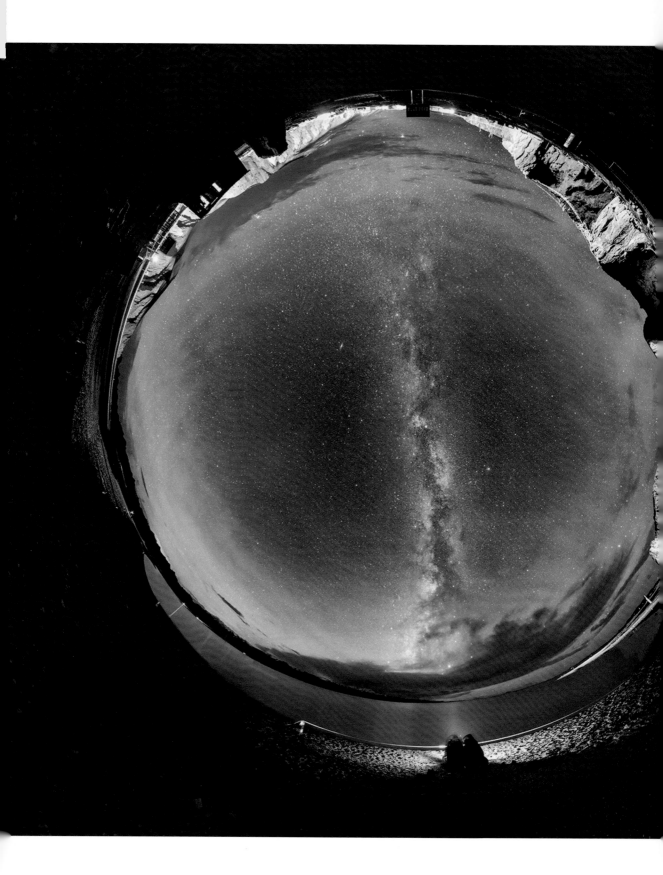

2. 珠峰大本营

海拔 5 200 米的珠峰大本营位于西藏自治区日喀则地区，每年的 4 月—10 月是拍摄珠峰北坡银河的绝佳时间。2014 年 6 月，我第一次看到珠峰之上的星空时，完全被这世界之巅的银河征服。那是一种无法形容的震撼，那么近的距离，仿佛伸手即可摘星。

大本营所在的位置几乎杜绝了所有的光污染，只要足够虔诚，抛开天气的影响，拍到珠峰银河是轻而易举的。当然，从科学的角度来看，除 7 月、8 月、9 月 3 个月（雨季），拍到珠峰银河的机会还是非常大的。

新的珠峰公路已经通车很久了，现在从日喀则到珠峰大本营走的路已经是路况良好的柏油马路。目前，为保护自然环境，珠峰大本营的帐篷旅馆已取消经营，可选择在绒布寺住宿，只需走到寺庙后面的空地就可以拍摄。当然，能否拍出好的作品，一要看技术水平，二要看身体状况是否吃得消。

星空指数：★ ★ ★ ★ ★

天气指数：★ ★ ★ ★

路况指数：★ ★ ★ ★ ★

住宿条件：★ ★ ★

气温指数：★ ★

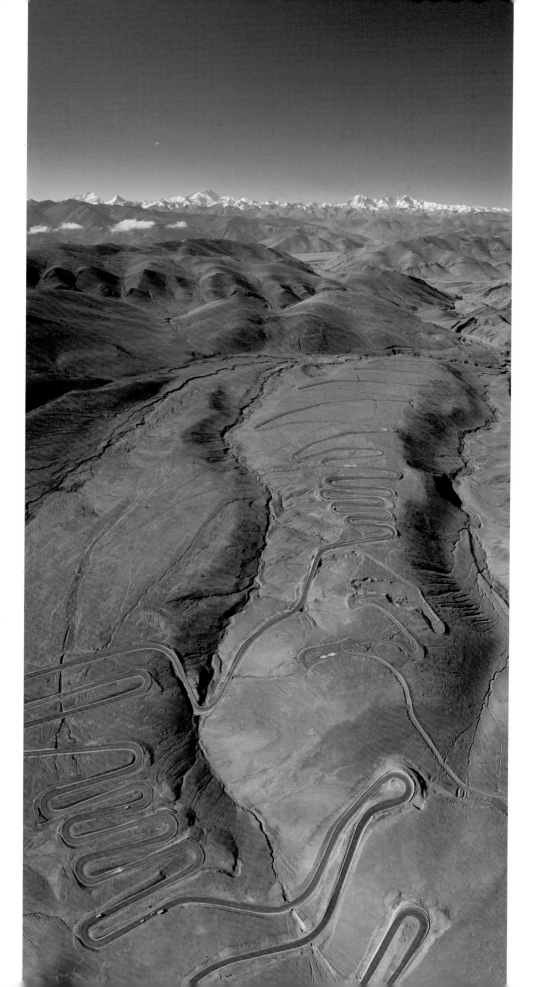

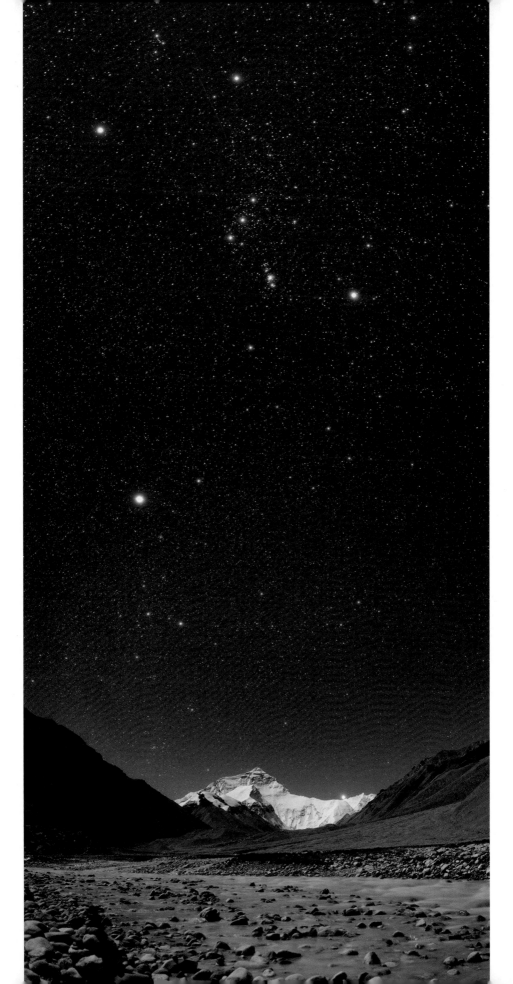

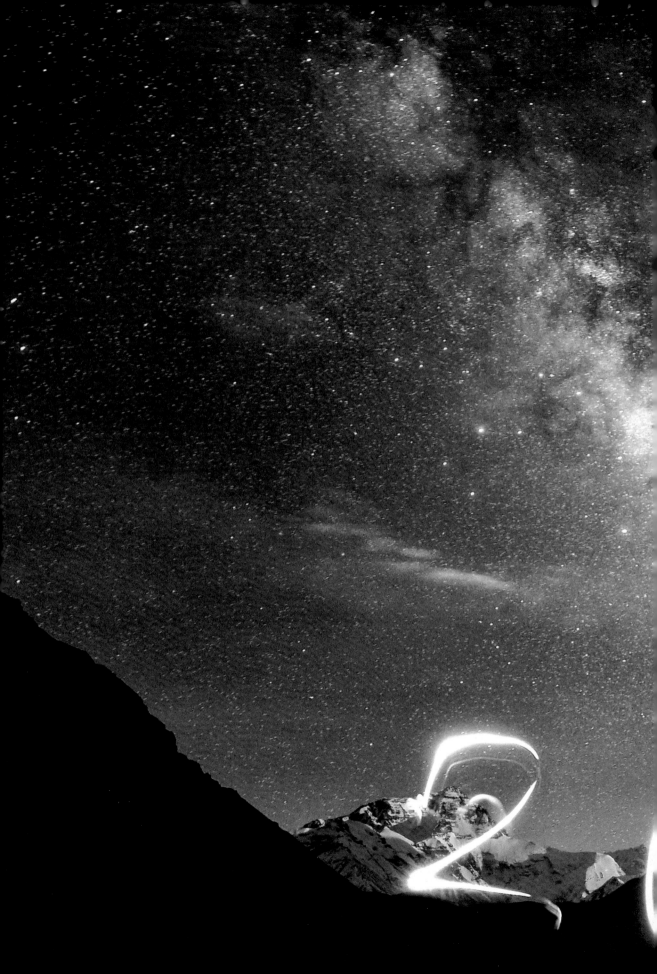

3. 羊卓雍措

羊卓雍措一般被人们称为羊湖，在此既可以在各个观景台拍摄羊湖全景，也可以到湖边拍摄星空倒影。羊湖湖面海拔 4 441 米，山顶观景台海拔 4 998 米，不管在哪里拍摄，对体能都是极大的挑战。

由于羊湖海拔较高，昼夜温差巨大。目前羊湖附近还没有成熟的住宿设施，沿途村落最多的是当地的藏族人经营的民宿，条件较为艰苦。偶有一两家汉族人经营的客栈，旺季房间供不应求。大家可以根据拍摄进度选择在车里休息，或者开车回拉萨住宿。

星空指数：★ ★ ★ ★ ★

天气指数：★ ★ ★

路况指数：★ ★ ★ ★

住宿条件：★ ★

气温指数：★ ★

4. 普莫雍措

　　海拔 5 100 米的普莫雍措，距离拉萨 210 千米。从羊卓雍措前往普莫雍错全程都是柏油路。普莫雍错是世界上海拔最高、面积最大的淡水湖。湖水清澈，周围雪山围绕，水天相接，美不胜收。这片圣洁的湖泊因每年冬天结冰后会形成媲美贝加尔湖的蓝冰，因此被越来越多的游客熟知。

　　白天，圣洁的阳光洒在蔚蓝的湖面上，波光粼粼的；入夜后，湖畔边，仰面可沐云，伸手可摘星。前往普莫雍措需办理边防证。湖边可住宿的旅馆稀缺，推荐到浪卡子县城寻找住宿之处。

星空指数：★★★★★

天气指数：★★★★

路况指数：★★★★

住宿条件：★★★

气温指数：★★

5. 索松村南迦巴瓦雪山

被《中国国家地理》评为"中国最美山峰"的南迦巴瓦雪山，是西藏林芝最有"颜值"的一张"名片"，较为容易抵达的观测点有两个：一是处于318国道边的色季拉垭口，这里有拍摄南迦巴瓦远景和全景的绝佳角度；另一个是就是身处雅鲁藏布江景区里的索松村，这里视野开阔，一望无际，能同时拍摄到雅鲁藏布江和南迦巴瓦雪山，场景非常震撼。

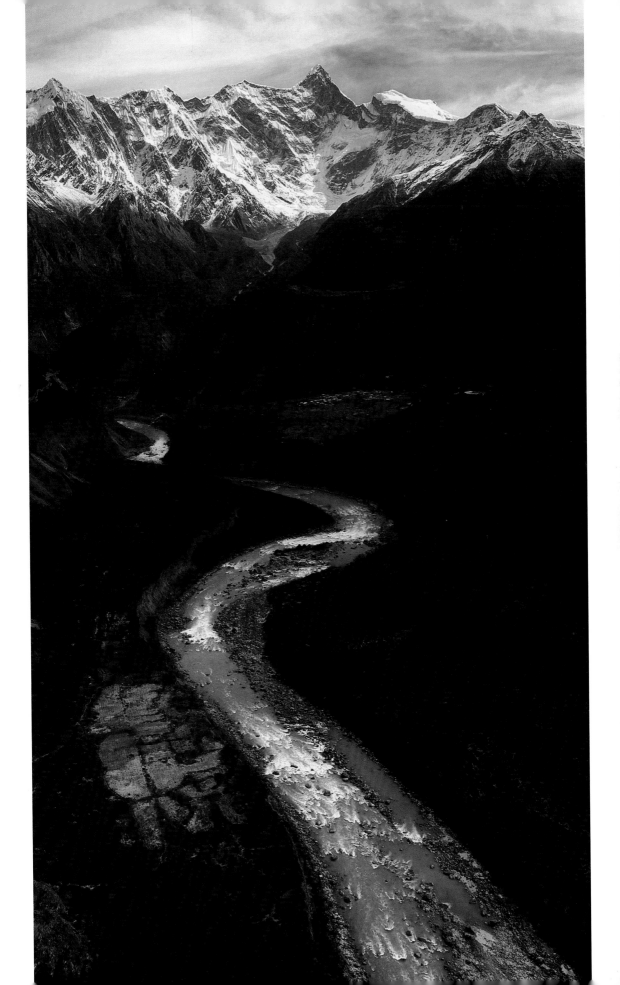

在 4 月和 5 月的索松村，能拍摄到夏季银河拱桥横跨南迦巴瓦和雅鲁藏布江的场景。此外，春天正是桃花盛开的季节，如果想以桃花为前景，则需要选择有月光但月光强度不会影响星空的时间拍摄。索松村住宿的地方众多，有小而精美的民宿，也有标准化的客栈，大家可根据预算选择。

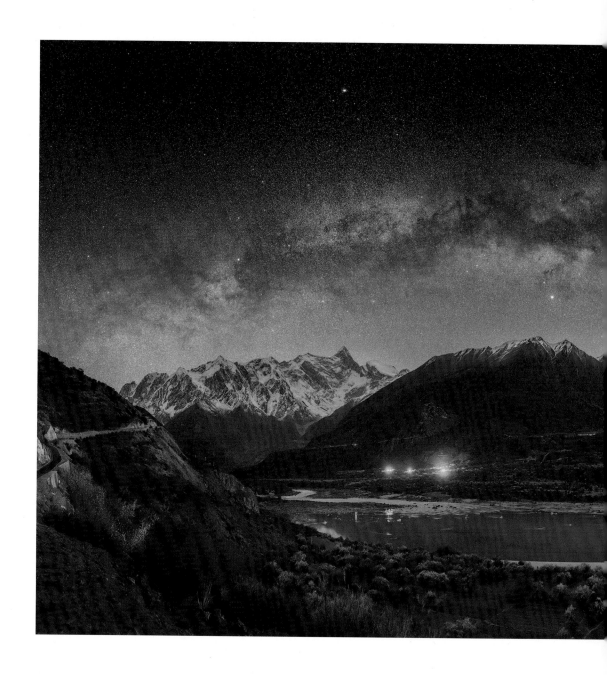

星空指数：★★★★★

天气指数：★★★

路况指数：★★★★

住宿条件：★★★★

气温指数：★★★

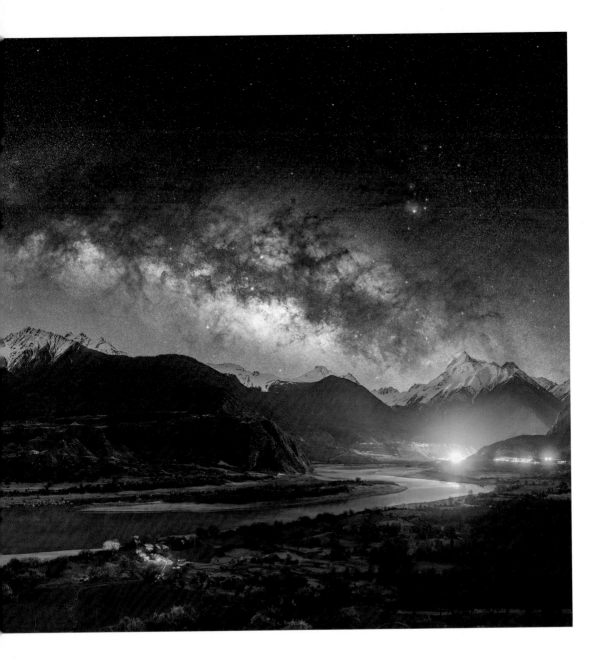

六、西北地区拍摄点推荐

1.青海湖

　　青海湖位于青藏高原东北部的青海省，是我国最大的内陆咸水湖。在我多次青海湖星空拍摄之旅的印象里，辽阔无边望不到尽头的碧蓝海水，与湖边黄灿灿的油菜花连成一片。即使不拍摄星空，每年6月—8月的青海湖也是摄影爱好者聚集之地。

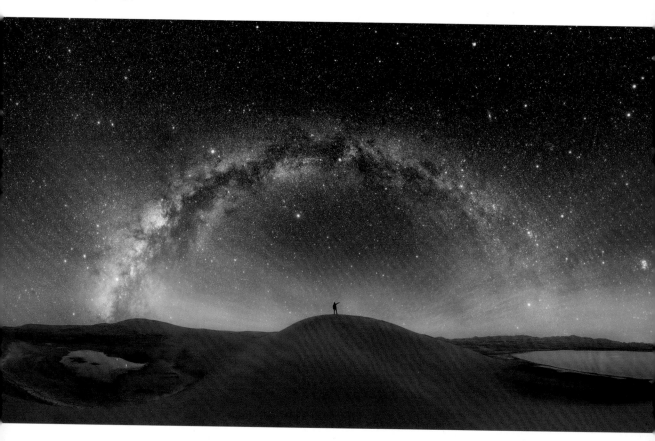

　　我常去的青海湖南部地区，有许多小镇连成一片，几乎涵盖了从黑马河乡到青海湖二郎剑景区的全部区域。这一路的光污染是特别严重的，海西、海东、海北也好不了多少，晚上向湖面拍去，都能够拍到湖对面的光污染。那么，我为何还要推荐此地呢？那是因为拍摄完成后，后期可以充分利用五颜六色的光污染，将它们变废为宝，用来点缀画面，烘托气氛，呈现出不一样的效果（银河搭配帐篷，加上各色光污染的烘托，会收获意外的惊喜）。当然，如果追求的是拍摄极致黑暗的夜空，就别来青海湖浪费时间了。

　　青海湖的天气相对川西高原、西藏高原来说比较稳定，晴天率占70%。从西宁出发到青海湖，一路都是高速公路和一级国道，道路通行状况非常好。沿途可住宿的客栈特别多，有楼房旅馆，也有蒙古包帐篷，大家可以根据拍摄点选择入住。

星空指数：★ ★ ★

天气指数：★ ★ ★ ★

路况指数：★ ★ ★ ★ ★

住宿条件：★ ★ ★ ★

气温指数：★ ★ ★

2. 茶卡盐湖

茶卡盐湖因为独特的倒影赢得了"中国版天空之镜"的美誉，对于沉迷星空摄影的人来说，这里自然是不能错过的经典拍摄点。

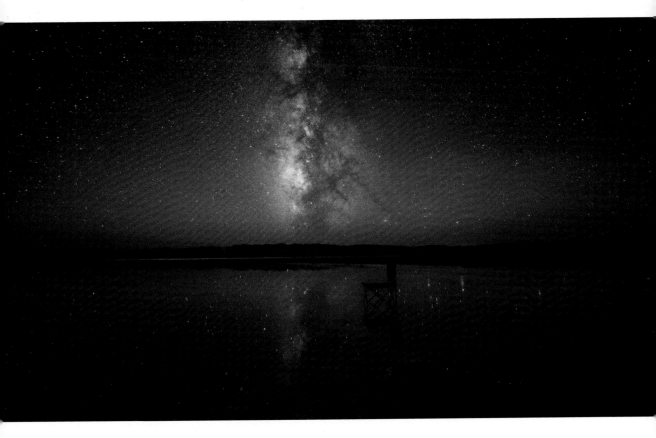

　　2015 年 8 月，因为追逐英仙座流星雨，我来到茶卡盐湖，沿着小铁路一直走到盐湖深处，一路都是拍摄点。记忆中最深刻的是这里的夜晚，360° 的星辰之镜环绕在身边，采盐船发出的轰鸣声、瑟瑟的风声，以及同行的小伙伴在每一次流

星滑落时发出的惊叹声，都让这里的夜晚美妙异常。当然，脚踩在泥淖里感受到的冰冷刺骨，因为站得太久、陷得太深，每走一步都要费力拔脚的狼狈，以及伙伴们相互扶持的友情，也是这里的夜晚带给我们的收获。

随着工业旅游的快速发展，景区光污染将会越来越严重，若想拍到中国版的星辰之镜，还是越早准备越好。

茶卡盐湖的气候属于干旱型大陆气候，因此天气比较稳定，从西宁出发到茶卡盐湖景区全程都是高速公路，十分便利。

星空指数：★ ★ ★

天气指数：★ ★ ★ ★

路况指数：★ ★ ★ ★ ★

住宿条件：★ ★ ★ ★

气温指数：★ ★ ★

3. 金子海

在距离德令哈两个多小时车程的茫茫戈壁中，有一颗遗落在柴达木荒漠中的"明珠"——金子海。白天这里非常适合航拍，一半是金黄的沙海，一半是湛蓝的湖水。沙漠中还有很多小海子，在光线的照射下呈现出五彩缤纷的色彩，就像上帝不小心打翻的调色盘。

这里的星空拍摄题材非常多样。大家可以爬上沙丘拍摄银河拱桥，也可以走到水边拍摄银河局部，还可以利用大湖周边的小水塘拍摄星空倒影。我个人比较推荐 3 月来此拍摄，一是那时青海天气比较稳定，二是 3 月天黑的时候上半夜可以拍摄猎户座和冬季银河拱桥，下半夜可以拍摄天蝎座、银河中心和夏季银河拱桥。

　　目前，此处已经被逐渐开发成景区。2019 年 8 月我前往时，人们已在这里搭建起简易帐篷客栈。如果对住宿条件要求较高，那么可前往德令哈或茶卡镇住宿。

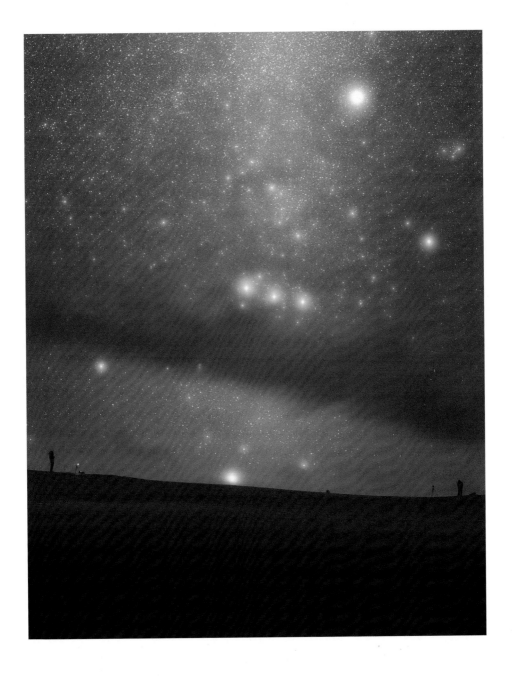

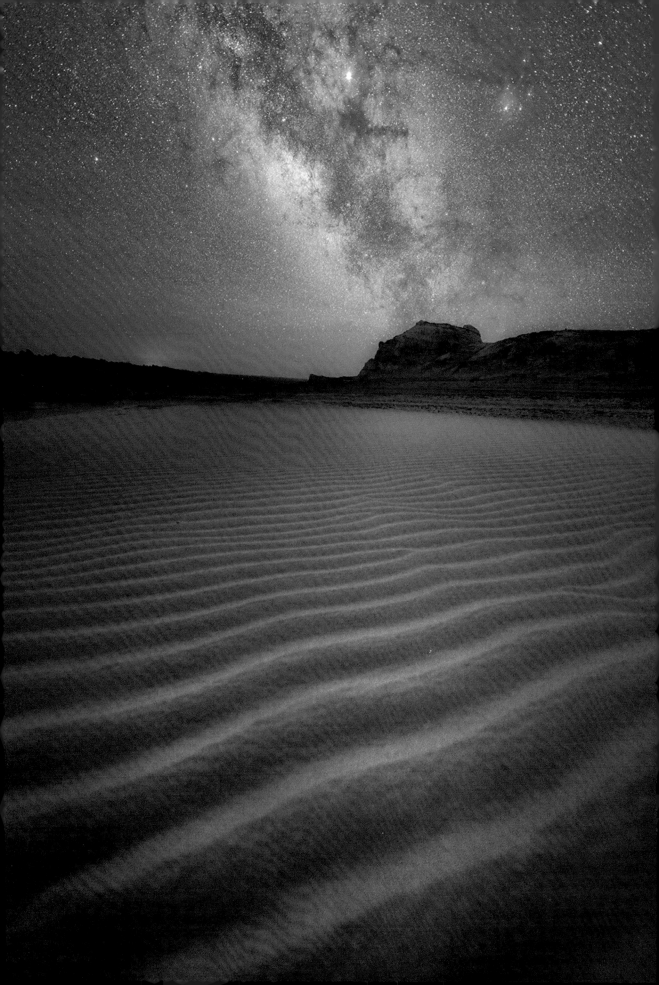

星空指数：★★★★★

天气指数：★★★★

路况指数：★★★★

住宿条件：★★★

气温指数：★★★

4. 大柴旦翡翠湖

距大柴旦镇 10 千米远的地方，就是面积约 6 平方千米的翡翠湖。这里原是大柴旦化工厂盐湖采矿队的采矿区，经多年开采形成采坑，变成了如今形态迥异、深浅不一的盐池。由于湖水中矿物元素含量不同，在航拍镜头下，呈现出深绿、墨绿、翠绿等不同的颜色，在蓝天白云的映衬下，犹如一块块"翡翠"散落在人间。

在此拍摄星空，建议选择面积较小的湖，更能呈现出完美的镜像状态。站在湖边，镜面般的湖面倒映着银河中心，奶白的盐碱地面自带外星球般的特效，美轮美奂。

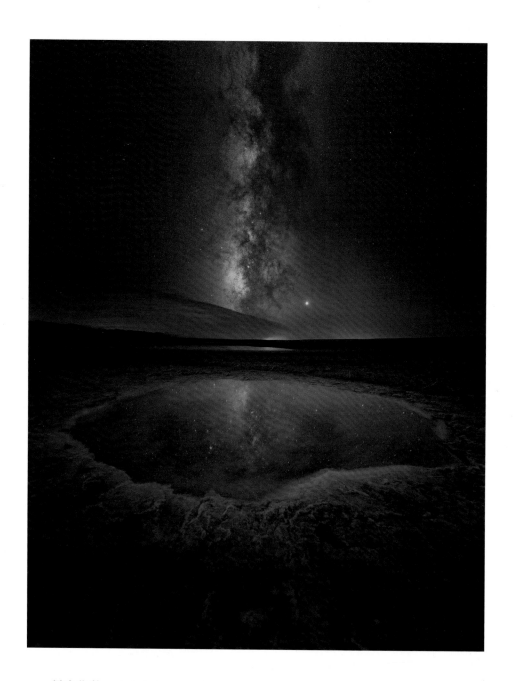

星空指数：★ ★ ★ ★

天气指数：★ ★ ★ ★

路况指数：★ ★ ★ ★ ★

住宿条件：★ ★ ★ ★

气温指数：★ ★ ★

5. 水上雅丹

　　大柴旦镇 240 千米外的乌素特雅丹是目前发现的世界上最早的一处水上雅丹景观。这里本来没有水，有一年山洪暴发，发源于昆仑山的那棱格勒河河水改道，淹没了这片区域，形成了水上雅丹地貌。这里的每一块石头，都是一个独特的小世界，望不见尽头的湖域，就像令人向往的人间净土，能让人产生无限的遐想。夕阳下，湖水呈现出浅蓝到深蓝的不同变化，土黄色的雅丹地貌被光线染成橙黄色，那些石块如同排列整齐蓄势待发的海上舰队。

　　这片区域被泡在水里，底部已非常疏松，随时有坍塌的可能，千万不要攀爬。景区内有酒店可住宿，晚上可沿观光车道步行前往拍摄点。在此处拍摄星空最大的光污染来源是酒店店招的灯光，可和酒店管理人员协商能否熄灭。

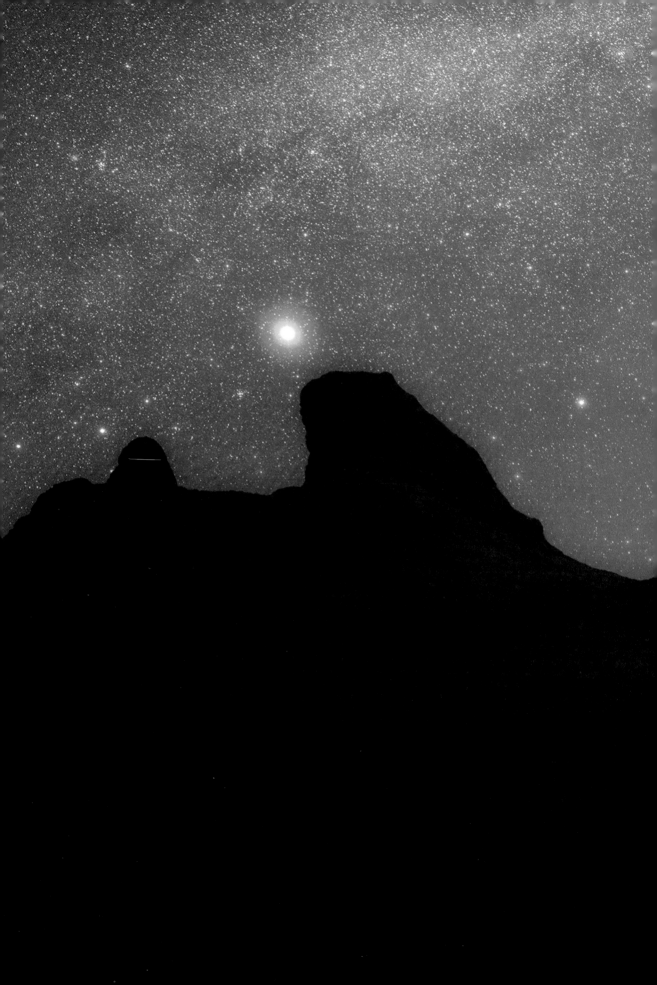

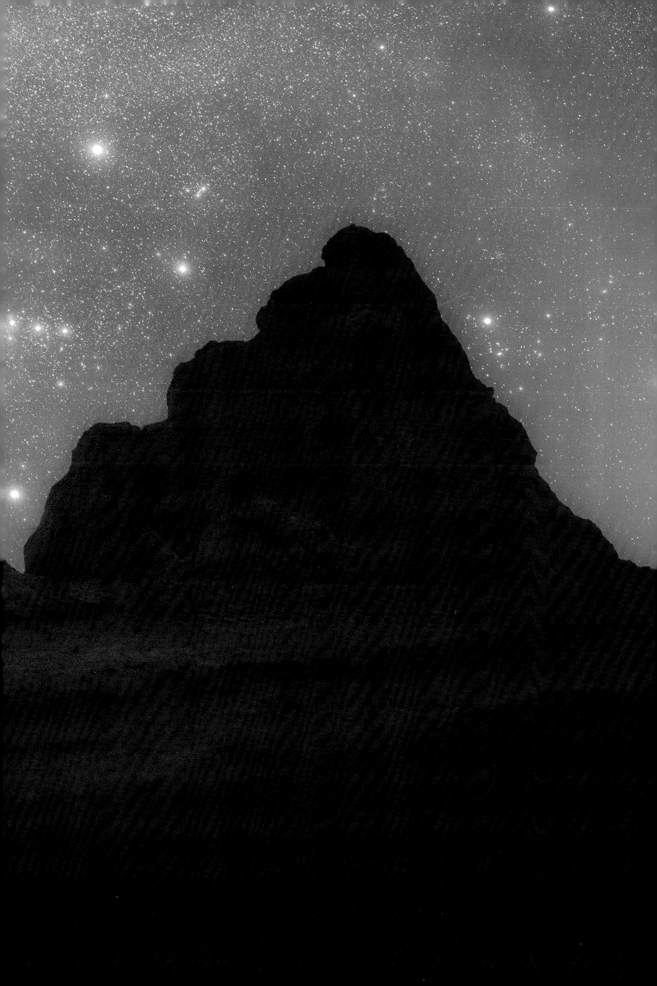

星空指数：★★★★

天气指数：★★★★

路况指数：★★★★★

住宿条件：★★★★

气温指数：★★★

6. 俄博梁

据说100多年前，瑞典探险家斯文·赫定翻越昆仑山进入茫崖，最后绕道阿尔金山北出敦煌。阻碍这位大探险家东行的就是这片浩瀚的雅丹戈壁——俄博梁。从无人机的上帝角度眺望整个俄博梁雅丹群，犹如外星球表面一般气势磅礴，千百万浩浩荡荡的"鲸鱼军"，绵延不绝地卧在沙海之上。一尊尊被风侵蚀的残丘形态各异，就像一艘艘鼓满了风帆的战船。

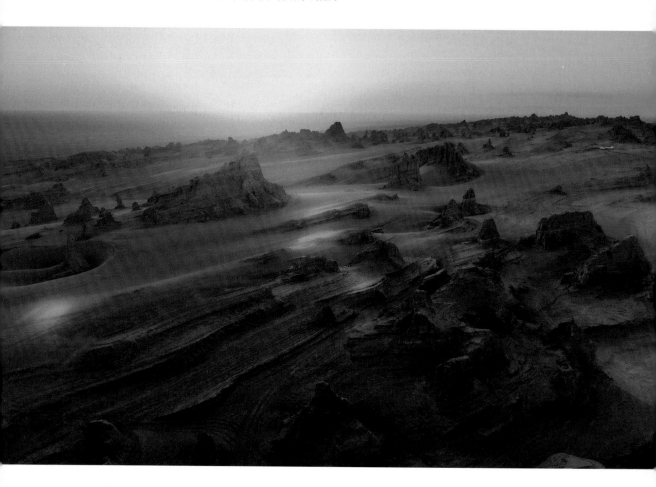

走进俄博梁，就像走进了一个巨大的迷魂阵，各种体积巨大且造型各异的雅丹错综复杂地林立在这里，方向感差的人很快就迷失在其中了。要知道，这个山梁的面积达10多平方千米，而且周围还有数百甚至数千平方千米的雅丹围绕着它，所以即使身处俄博梁中，人们目力之所及的也只是它的一小部分。

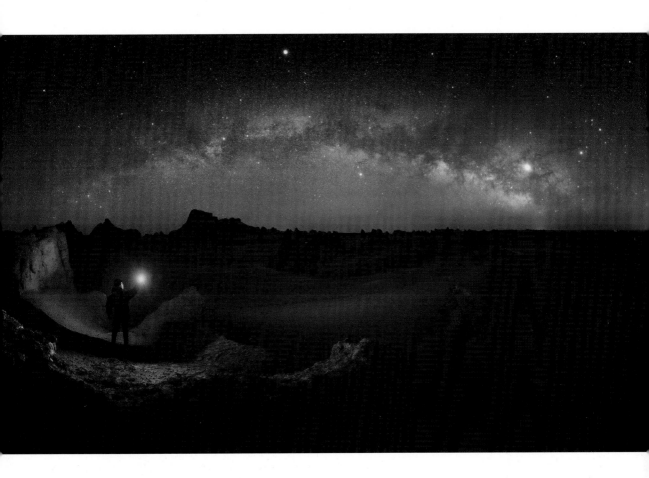

　　俄博梁所在的地方一年有8个月是风季。因为这里的雅丹形状不一、大小不一、疏密不一，如果遇到强风天气，风就会在雅丹群中窜来窜去产生振动。各种雅丹柱之间因空气振动频率不同，会在刮风时出现鬼哭狼嚎的"魔鬼之声"。这些声音交织在一起，在漆黑的夜里传播开来，如果是单独在此拍摄的人，说不定真会被吓破胆。

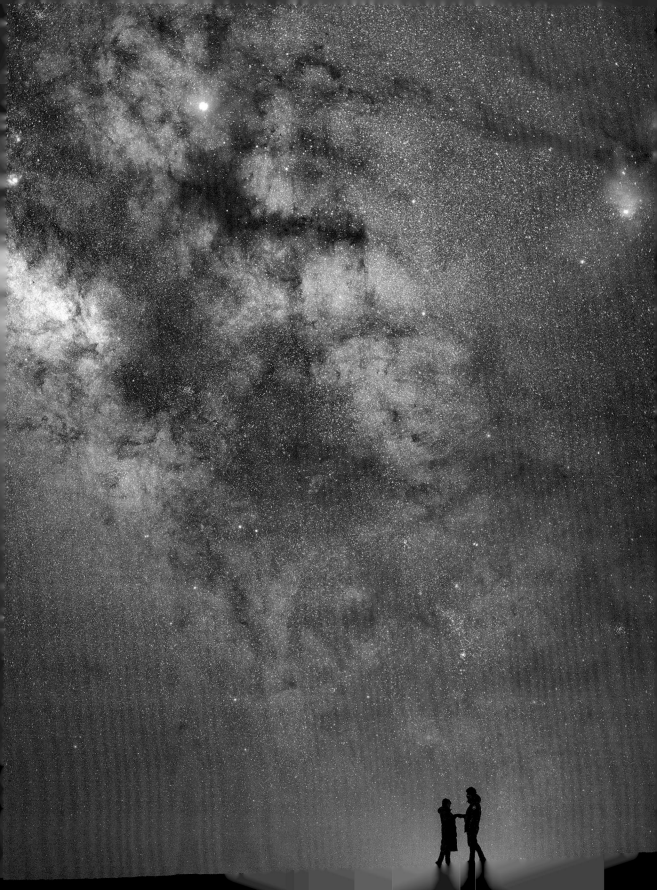

由于地表沙化严重，如果来此地拍摄，建议驾驶四驱车前往，才能深入腹地，寻找到更多奇形怪状的雅丹。离俄博梁最近的客栈在冷湖镇，车程差不多要 2 小时左右。不过，夜晚下山极易迷路，所以在此拍摄最好准备充足的过夜物资，在车里休息。

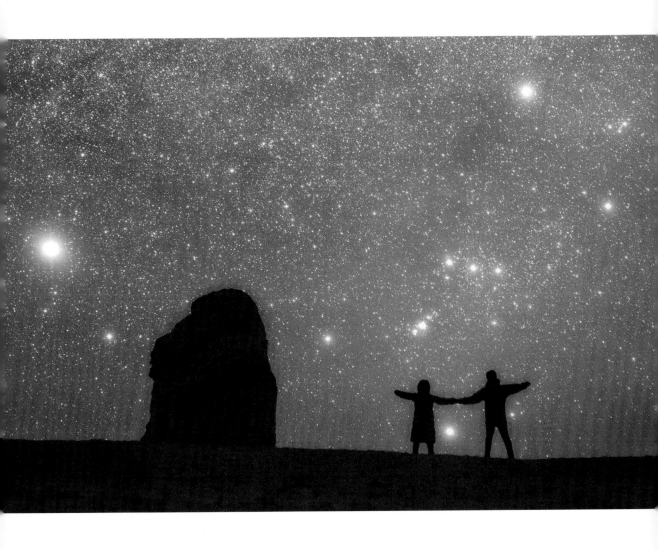

星空指数：★★★★★

天气指数：★★★★★

路况指数：★★

住宿条件：★

气温指数：★★

7. 昆仑山国家公园

前往昆仑山国家公园或者玉珠峰，最便捷的方式就是从格尔木出发。"横空出世，莽昆仑，阅尽人间春色。飞起玉龙三百万，搅得周天寒彻。"在这片荒凉、古老、神秘的土地上，有流传千古的神话故事，有自由奔跑的自然精灵，有辛勤劳作的人们，这里的壮丽景致，"藏在深闺无人识"。

　　昆仑山地区天气多变，往往前一分钟还是晴空万里，后一分钟就已经遮云蔽日，不过这也是拍摄风光的好机会。这里除了偶尔能遇到牧民，基本上没有人烟。相对来说，每年10月到次年3月，天气状况比较稳定，而10月的夜晚还能拍摄到银河中心局部，只是拍摄银河拱桥的难度系数比较大。如果是夏季前往昆仑山腹地，切记莫要单车单人，运气不好遇到泥石流、暴雨、暴雪等极端天气也会造成人员伤亡。

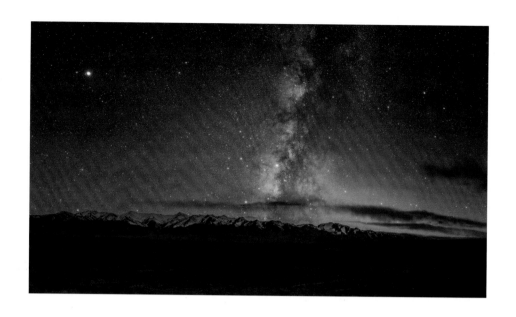

七、云南地区拍摄点推荐

1. 泸沽湖

在远古传说中，女神格姆的泪水汇聚成湖——泸沽湖。在信仰的依托下，祖母屋温暖的火铺是坚强的后盾；在缠绵的歌声中，多姿的舞步让祝福与爱恋远扬；在荡漾的湖水里，猪槽船使有情人不再像牛郎和织女；诵经礼佛时，转山转水转不出的是神的庇佑。

白天的泸沽湖是温婉多情的，当夜幕降临时，点点繁星非常吸引人。在泸沽湖可以拍到怎样的星河呢？每年上半年，在草海的上空，可以拍到银河东升和猎户座东升的景象；下半年，在云南观景台和女神湾祭神台，可以拍到猎户座西落和银河西落的景象，再加上适宜的气候，这里和凌厉的川西高原相比就是天堂。在泸沽湖进行拍摄的机位众多，详细介绍可参阅《星空摄影秘境》一书中的相关章节。

泸沽湖沿湖一周的村落几乎都有客栈或旅馆提供住宿，使得光污染情况更加不好控制，霓虹灯更是刺眼。我曾想：这里的人们能不能如新西兰特卡波一样严格控制灯光，将泸沽湖打造成中国的星空保护小镇呢？这样不是更能够吸引八方游客吗？虽然光污染"八面开花"，但对于星空摄影来说，影响还是在可控范围之内的。前面提到过，合理地利用光污染能够让你的画面得到一些不一样的效果，这个道理在此一样适用。

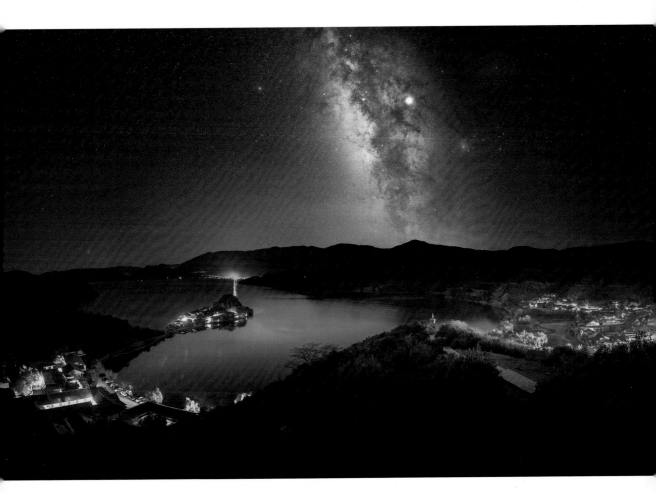

泸沽湖的天气受川西和云南天气的共同影响，夏季为雨季，潮湿多雨，冬季为旱季，干燥冷冽。去往泸沽湖有 3 种方式可以选择，第一种是从西昌到泸沽湖，需要 5 小时左右的车程；第二种是从丽江到泸沽湖，需要 3 小时左右的车程；第三种是航路，由昆明、成都、重庆等地直飞泸沽湖。其中，第一种和第二种都是路况良好的公路，交通非常便利。

泸沽湖成熟的住宿条件让人不论在哪个位置拍摄星空，都能够找到一张温暖的大床，只要不是在节假日前往，费用都是比较合理的。

星空指数： ★ ★ ★

天气指数： ★ ★ ★

路况指数： ★ ★ ★ ★ ★

住宿条件： ★ ★ ★ ★

气温指数： ★ ★ ★ ★

2.梅里雪山

　　梅里雪山位于云南省迪庆藏族自治州德钦县西边约 20 千米的横断山脉中段，距离昆明 849 千米，处于世界闻名的金沙江、澜沧江、怒江"三江并流"地区，是一座北南走向的庞大雪山群体。北段被称为梅里雪山，中段被称为太子雪山，南段被称为碧罗雪山，北连西藏阿冬格尼山，长达 150 千米。梅里雪山平均海拔在 6 000 米以上的便有 13 座，被称为"太子十三峰"。主峰卡瓦格博海拔 6 740 米，呈金字塔形，是云南的第一高峰，也是藏传佛教四大神山之一，至今还是未被登山爱好者征服过的处女峰。

　　梅里雪山终日被云雾缭绕。在电影《转山》中，骑行人李晓川来了 3 次梅里雪山也未能一睹其真容。民间也流传着若有幸见到梅里十三峰的真面目，一整年都会走好运的传说。峻美的山形和充满仪式感的传说，也让我对梅里雪山神往不已。和李晓川一样，我也去了 3 次梅里雪山，无奈前两次都因为云雾缭绕悻悻而归。直到 2015 年 5 月第三次去，才一睹雪山芳容。记得那天傍晚到达雾浓顶观景台时，雪山羞答答地躲在浓雾之后不肯见人。也许是山神感念我 3 次前往的诚心诚意，

奇迹在太阳落山后出现了——云雾散开，"大冰凌"傲然耸立。我不顾第二天还要驱车进藏，跪拜神山之后，抓紧机会一直拍到凌晨三点。在车里打了个盹，之后又爬起来继续拍摄日出，现在想起那段经历也深觉痛并快乐着。这件事也说明，在进行星空拍摄的时候，不要被第一眼看见的天气状况干扰，也许只需多等一分钟，神奇的大自然就会给你一份意外的惊喜。

对于梅里雪山常规拍摄点，我推荐雾浓顶观景台，此处可拍雪山全貌，并且可以把飞来寺作为前景。虽然飞来寺离雪山更近，但当你身处光污染环境中的时候，还能好好地拍摄星空吗？梅里雪山周边还有一些拍摄点也是非常有名的，包括雨崩村等，不过我没有去过，所以这里就不做详细说明。

梅里雪山天气变幻莫测，可能头顶是晴天，但雪山却被云雾包围。从概率角度来说，冬季旱季梅里雪山全露的可能性大，夏季全露的可能性小。去德钦县梅里雪山可以从丽江出发，经过迪庆州府香格里拉，翻越白马雪山后到达。沿途风景壮丽，是出片的好景致，G214国道的公路路况良好。住宿可选择雾浓顶观景客栈，客栈外就是拍摄平台，对于星空拍摄来说，非常方便。

星空指数：★★★★★

天气指数：★★★

路况指数：★★★★★

住宿条件：★★★

气温指数：★★★

3. 白马雪山

从梅里雪山的雾浓顶观景台到白马雪山的观景台，可以走 G214 国道。但是如果在冬季前往，最好驾驶四驱车，以免天气突变雪后被困。在白马雪山拍摄完毕，可以到德钦县城休息。

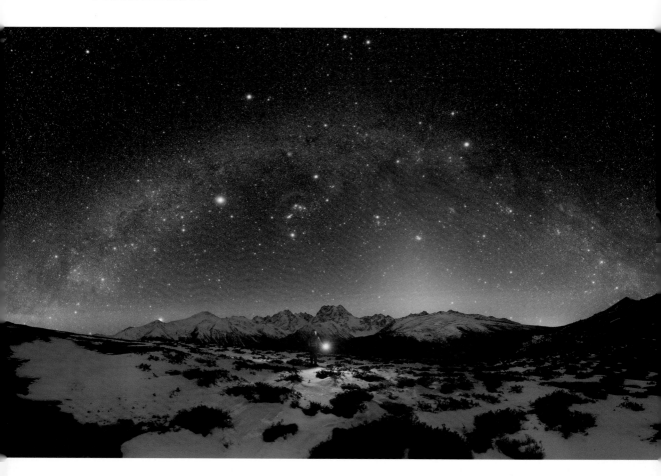

星空指数：★★★★★

天气指数：★ ★ ★

路况指数：★ ★ ★ ★

住宿条件：★ ★ ★

气温指数：★ ★ ★

4. 纳帕海

　　距离香格里拉城区仅 8 千米的纳帕海自然保护区也是一个极其舒适的拍星点。纳帕海是高原季节性湖泊、沼泽草甸，夏季雨水较多的时候，这里会变成湖泊，而冬季枯水期胡泊会缩小又变回草原。这里很适合四季游玩，会有不同的风光和体验。

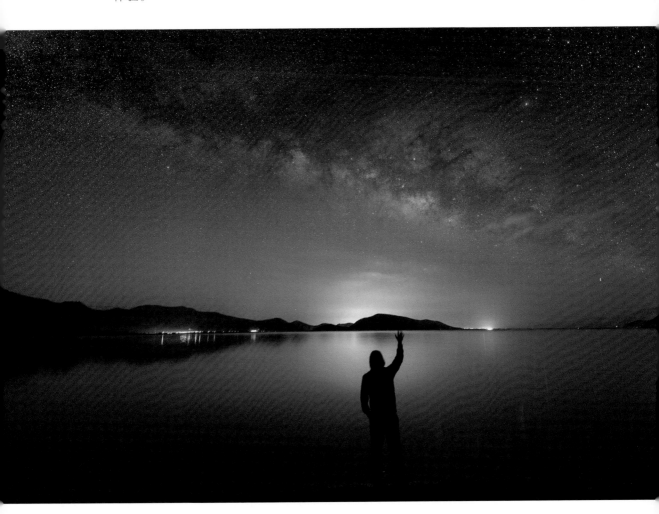

星空指数：★★★★

天气指数：★★★

路况指数：★★★★

住宿条件：★★★

气温指数：★★★

5.普达措国家公园

香格里拉普达措国家公园有碧塔海和属都湖两个美丽的淡水湖泊。其中，碧塔海观景台比较适合星空拍摄。景区道路弯多且窄，行车需要注意安全。景区内有一家酒店，旺季价格略贵，在香格里拉城区住宿不失为更好的选择。

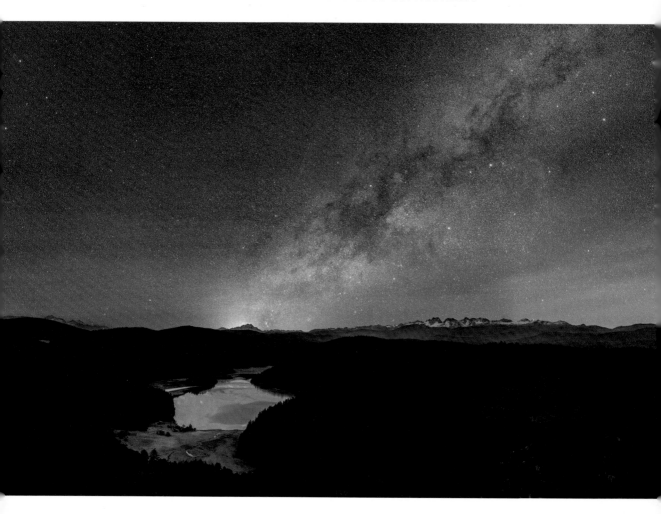

星空指数：★ ★ ★ ★ ★

天气指数：★ ★ ★

路况指数：★ ★ ★ ★

住宿条件：★ ★ ★ ★

气温指数：★ ★ ★

6. 罗平金鸡峰丛

G324 国道旁的金鸡峰丛属于喀斯特地貌，每到春天，一个个形态各异、玲珑精美的锥状山头，错落有致地排列点缀在无边无际的油菜花海中，仿佛刚刚出土的春笋。山头高的达百余米，低的有十几米，千姿百态，让人目不暇接。若遇上晨雾，则会出现雾随山移、山随雾转的美景。峰丛周边旅馆林立，大家可随意选择。

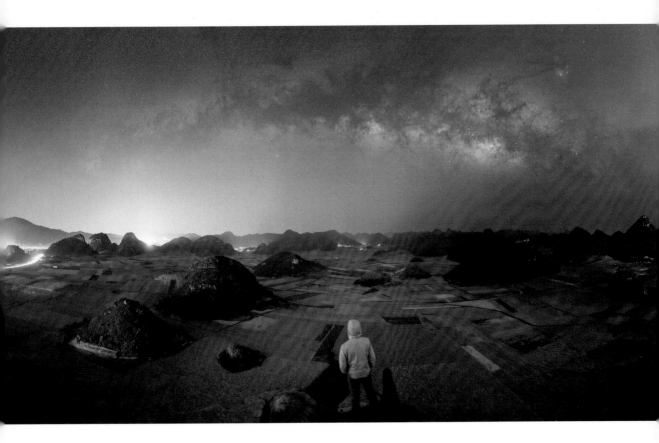

星空指数：★★★

天气指数：★★★

路况指数：★★★★

住宿条件：★★★★

气温指数：★★★★

7. 大山包

大山包在昭通市西部，海拔 3 100~3 140 米，年平均气温 6.2℃，作为国家一级保护动物——黑颈鹤的越冬栖息地，已被国内外的科技工作者、摄影家熟知。这里的山属于构造侵蚀高中山，高低错落非常有致，在山顶与山脚的落差很大，这样就容易生成云海。对于星空摄影爱好者来说，此地成了拍摄云海星空求之不得的拍摄点了。

大山包唯一的光污染来自景区山脚下的大山包镇。没有云海的时候，从山顶俯视大山包镇，能看到万家灯火，辉煌的灯光与夜空的星河遥相辉映，也是美不胜收。大山包的天气受云南整体气候的影响，夏季多雨，冬季干旱，如果专为拍摄星空，建议秋冬季前往。现在从昭通市出发到大山包只需3小时车程，道路都是路况良好的公路。据说，2017年新的景区公路修好之后，从市区到景区只需1小时车程。住宿我推荐当地的农家乐或者露营，大家也可以在拍摄完毕后返回昭通市区入住宾馆。注意：夜间开车下山要提高警惕，注意安全。

星空指数：★★★★★

天气指数：★★★

路况指数：★★★★★

住宿条件：★★★

气温指数：★★

国外星空摄影拍摄点推荐

科学研究表明，地球上有三大星空观测圣地，这3个地方的晴天率非常高，大气层对光线的吸收少，大气湍流的扰动频率小。三大星空观测圣地分别是位于太平洋上的美国夏威夷大岛上海拔4 200米的莫纳凯亚天文中心、位于智利安第斯山脉与太平洋之间的海拔5 000米的阿塔卡马沙漠，以及位于北大西洋的加那利群岛西端的海拔2 300米的拉帕尔玛岛。

作为职业的星空摄影师，这3个地方都应该被列为星空拍摄的必去之地。其中，夏威夷大岛的天文台应该是最容易到达的地方。我有幸在2016年4月到了此地，深刻地感受到不管是目视还是拍摄，夏威夷大岛天文台都称得上是绝对的天堂。那么，除了这3个星空摄影圣地，世界上就没有其他地方可以拍到漂亮的星空了吗？答案是否定的，新西兰、澳大利亚、加拿大、北欧等国家也是拍摄星空的好去处，运气好的时候还可以捕捉到南极光，而北欧接近北极圈的地方盛产北极光，加拿大班夫国家公园也是美丽的星空摄影作品的高产之地。

一、新西兰南岛拍摄点推荐

对于新西兰南岛的星空拍摄点，相信大部分稍微关注星空摄影的人，都会脱口而出"星空小镇特卡波"。在各大社交平台输入"特卡波星空照"，以特卡波湖标志性地标好牧羊人教堂为前景的南天银河简直让人眼花缭乱。但除了特卡波，南岛全境的星空都让人永生难忘。只有当你真正走进新西兰，才能更深刻地体会到，这个国家的人民不只拥有这无与伦比的美丽风景，他们为保护这片净土所做出的努力才是真正让人钦佩的。

在新西兰，天气晴好时，可以很轻松地拍摄到南天银河和大小麦哲伦星云。我曾数次前往这个梦幻国度赶赴星空盛宴。新西兰可进行星空拍摄的机位可以说是数不胜数的，本书篇幅有限，仅推荐 3 个对我来说有深刻回忆的机位，更多有关新西兰机位的详细介绍，可参阅《星空摄影秘境》一书。

1. 华拉里基海滩（Wharariki Beach）

从最北小镇科灵伍德开车前往华拉里基海滩大概需要 30 分钟，前 10 分钟是柏油马路，后 20 分钟是沙石路面，会经过 Pillar Pointhe 和 Cape Farewell 两个指示牌，开到路的尽头是一个 Holiday Park 和停车场。将车停在停车场，再徒步 20~30 分钟即可到达海滩，说它是南岛最北端的海滩一点也不过分。

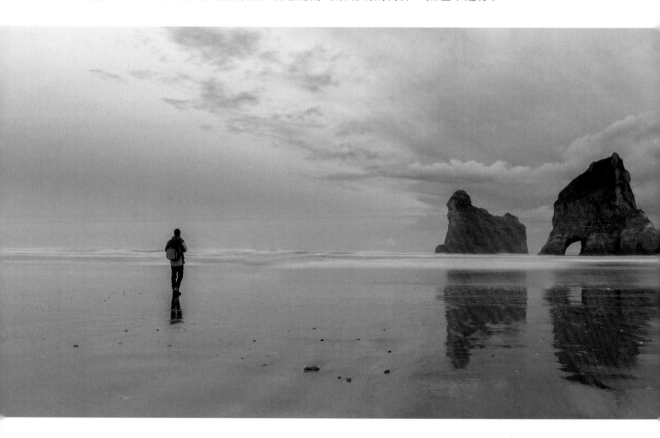

作为 Windows 10 桌面壁纸的拍摄地，新西兰南岛最北的这块世界奇石——Archway Island（拱门岛，又称大象山），吸引着无数摄影爱好者在此守候日落时分的熠熠光辉，然而我独爱的依然是在夜幕降临时和宇宙对话。

要在此处拍摄星空有 3 大需要克服的困难：

（1）摄影师要有足够的胆量在伸手不见五指的夜里，负重步行30分钟，穿过一个牧场、一片小树林、一片沙丘。当时我的随身器材有一部相机、4 支镜头、一台笔记本电脑，以及赤道仪、电池、脚架等配件，重量和前行艰难程度大家可想而知。

（2）摄影师需要准确计算涨落潮时间和银河升起的方位。涨潮时不仅要注意脚下汹涌的浪潮，还要谨防被大风刮起的漫天细沙迷了双眼和口鼻。

（3）海上乌云说来就来，摄影师要在最短的时间内进行构图完成拍摄，这是对摄影师经验的一大考验。

"那天晚上，满天的南天繁星和大小麦哲伦星云陪伴了我整整一夜。待到第二天日出之时，我才发现白天和夜晚是两个不一样的世界。清晨的海滩雄壮奇美又静谧深远，原始不羁的海浪拍打着被侵蚀的洞穴、海湾、岩石池和广袤的沙丘，如火星和月球表面一般荒凉的沙滩，是一望无际的空无。狂风卷起细沙，看着白沙在脚下随风散去，行走其上让人不由有种进入缥缈天地的境界。那一刻，我想，这个世界不再需要另一个天堂，因为我已经身在天堂。"

在 Wharariki Beach，所有的星空拍摄都可以围绕着 Archway Island 展开，比如上面提到的白色沙丘、枯萎的大树桩、野草、海浪等元素都相当丰富。摄影爱好者完全可以发挥自己的无限遐想，利用这些元素为自己的画面增添一份精彩。

Wharariki Beach 没有任何光污染，可以让人尽情地享受南半球带来的星空奇迹，就连到达海滩需要穿越的那些山丘，也都是极好的前景。因为地处南岛最北端，也是南岛常年阳光照射最充足的地方，这里晴天率较高且稳定。新西兰的公路条件都非常棒，如果不打算露营野外，那么拍摄完星空之后再驱车回科林伍德住宿也是可以的。

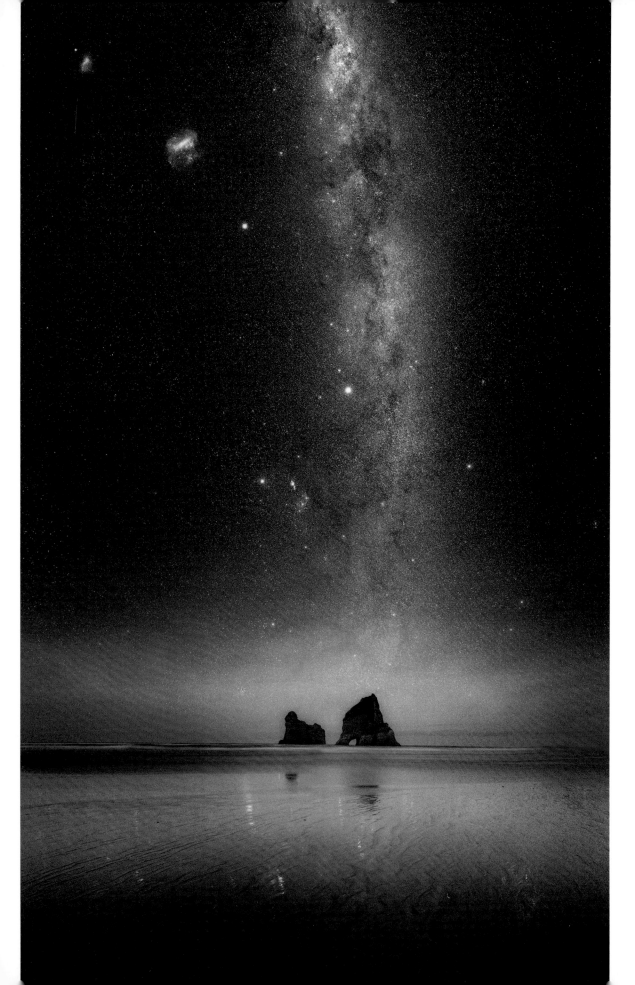

星空指数：★ ★ ★ ★ ★

天气指数：★ ★ ★ ★

路况指数：★ ★ ★ ★ ★

住宿条件：★ ★ ★ ★

气温指数：★ ★ ★ ★

2. 特卡波湖（Lake Tekapo）

不管人们从哪一个方向进入特卡波镇，都会有一块大大的指示牌立在马路边——Enjoy the Stars，这是联合国教科文组织在提醒人们，向前即将进入让人沉醉的暗夜星空保护区。

如果有机会去新西兰，不管是不是星空摄影爱好者，我都建议大家去一次特卡波，亲眼看一看那蓝丝绒一般深沉的天空中是如何铺满亮晶晶的钻石的，去摸一摸透亮的湖水中倒映出的璀璨晶莹。

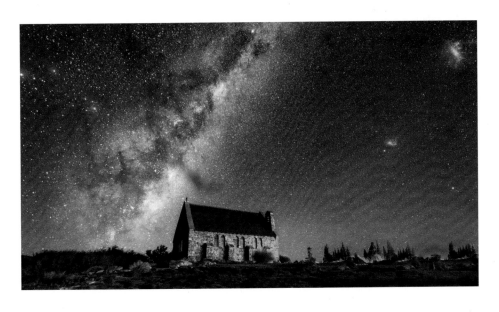

但凡关注星空的人，几乎无人不知特卡波的好牧羊人教堂。我也见过为了争一个机位，摄影同胞在教堂前恶言相向的尴尬画面，更别说各种闪光灯乱闪造成的破坏。据说，在夏季的夜晚，教堂前的人山人海比酒吧里还热闹非凡，并且持续到深夜人群都不肯散去。

那么，我们如何在人满为患的特卡波拍摄出独一无二的星空照呢？下面介绍两个小技巧。

（1） 特卡波湖其实非常大，拍摄点不只有好牧羊人教堂一个前景。白天没事的时候开着车在周围转一转，寻找一些可以进行拍摄的地点。比如，利用一个仰视的小山包可以拍剪影星空照，利用一条笔直的马路可以尝试朝着马路尽头拍摄星空照，利用一棵孤树可以配合拍摄南半球独有的倒立银河照等。我相信，这比去教堂前会更有收获。

（2） 如果真的特别想和教堂来一张合影，或者非要拍摄"到此一游"的星空照，那么我们必须采用逆向思维：大部分人会在月亮出来后离开，或者因为天气寒冷只坚守前半夜，如果你能坚持，我相信，新西兰大气无敌的干净度会让人欣喜若狂。

这几年每次去特卡波，我发现最大的变化就是客栈和度假屋越来越多。虽然新西兰政府在竭力管控灯光，但不得不承认光污染已然一年比一年严重。不过，就目前的情况来看，对星空摄影的影响基本可以忽略不计。我认为，这里的天气是南岛最稳定的。在这里，我曾经多次遇到白天一直下雨，但一旦太阳落山，乌云退去，银河就一闪一闪地向人们招手。去往神奇的特卡波的公路和那里的住宿条件也是一级棒的，而且那里离库克山也很近，晚上去库克山拍摄，完毕后返回特卡波住宿也不是问题。

星空指数：★ ★ ★ ★ ★

天气指数：★ ★ ★ ★

路况指数：★ ★ ★ ★ ★

住宿条件：★ ★ ★ ★ ★

气温指数：★ ★ ★ ★

3.瓦纳卡湖（Lake Wanaka）

新西兰南岛有很多湖，大大小小的，都异常美丽，最吸引我的就是瓦纳卡湖中那一棵"百年孤独"。这里也是南岛著名景点之一，每天早晨和傍晚有无数摄影爱好者在这里用他们手中的相机拍摄树和湖水的光影变化。这里也如特卡波的牧羊人教堂一样成了"摄影家必争之地"，但若想在这里拍摄星空、银河，就得准备好和光污染做斗争的心理准备。

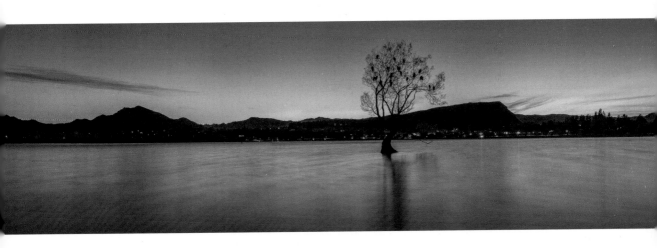

　　瓦纳卡镇附近的罗伊山绝对值得每个摄影爱好者花一天的时间拍摄。一条曲折的山道在浓密的金黄色草丛中蜿蜒而上，瓦纳湖化身无边无际湛蓝天空最完美的倒影一路相随。在这条步道正常往返用时约 6 小时，而我给大家唯一的建议就是带上足够多的水和食物。

　　此处杜绝了光污染的影响，日落西山、繁星满天、月升东方、华灯初上……可以一个不落地完整欣赏。脚下是灯火通明的瓦纳卡镇，头顶是亿万年亘古不变的南天银河标志性的大麦、粉红色的气辉，一切刚刚好。

　　如果要在罗伊山顶拍摄星空，请做好露营的准备，带足食物补给。

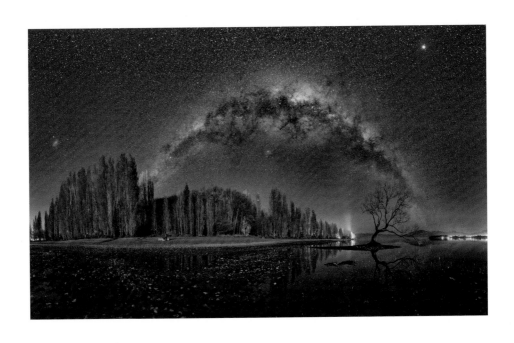

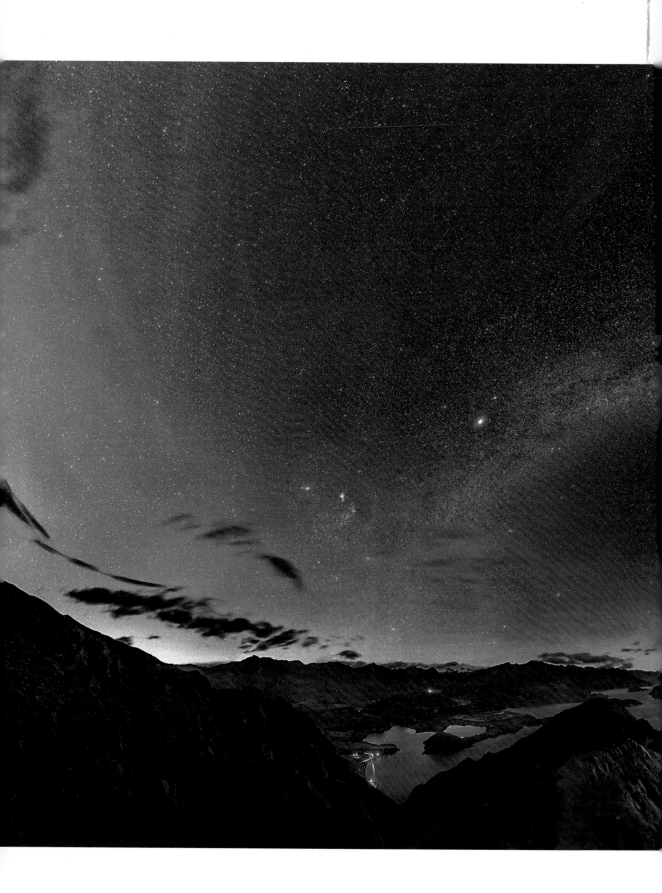

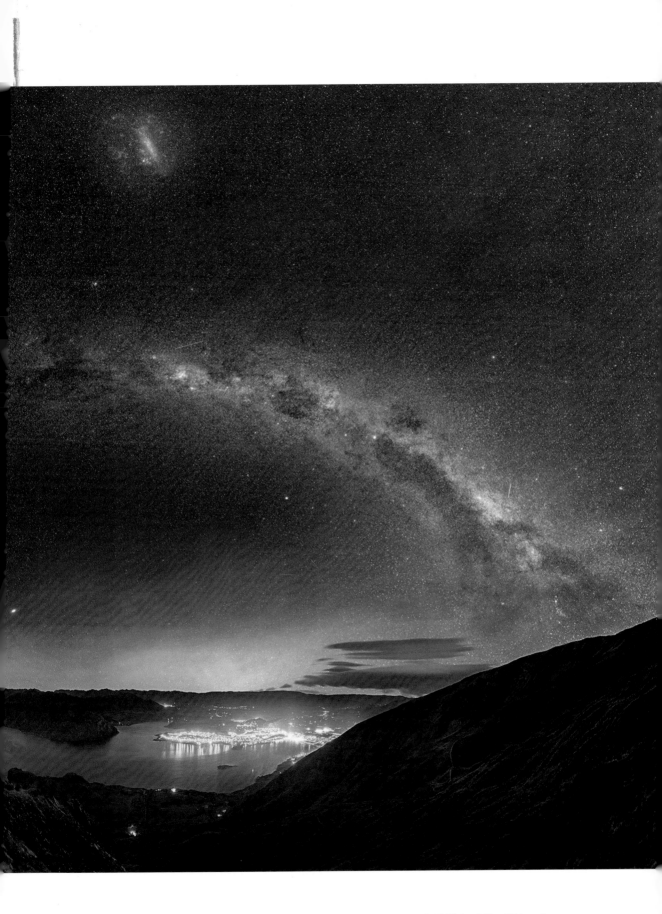

星空指数：★★★★★

天气指数：★★★★

路况指数：★★★★

住宿条件：★★

气温指数：★★★

二、美国夏威夷拍摄点推荐：莫纳凯亚山（The Mounakea）

在夏威夷大岛上有两座海拔 4 200 米的高山，一座是海拔 4 205 米的莫纳凯亚山（一座休眠火山，得名于夏威夷神话中的主神 Wakea，是天文台所在地）；另一座是海拔 4 176 米的莫纳罗亚山（也就是夏威夷火山国家公园里那座常年冒烟的活火山，发出的火光会在晚上照亮云海，在莫纳凯亚的山顶上能够看到它发出的迷人红光）。但是如果从海底下的山脚算起，莫纳凯亚山从山脚到顶峰的高度比 8 850 米的珠穆朗玛峰还足足高了 1 000 多米。这也就意味着从海洋中拔地而起的山峰，是"插"在太平洋上的两根通天旗帜。

一般在海面的低空云层高度只有 1 500 米左右，所以这两座高山完全不受低空云雾的影响。莫纳凯亚山山顶的位置在 40% 的大气和 90% 的水蒸气之上，也就是说，如果要到山山顶，就会穿过云海，将云海踩在脚下。想到这个画面，大家是不是有点小激动呢？由于山峰位于逆温层之上，所以每年至少有 300 个晴朗的夜晚。同时，北纬 20° 的低纬度又将南北半球的星空都容纳其中。也就是说，可以同时看到北半球的银河和南半球的南十字星。

夏威夷大岛从以前到现在一直都是种甘蔗与菠萝的农业岛，迄今为止总人口只有 40 万。再加上其位于太平洋中心，四周环海，完全没有光污染与工业废气污染。山顶拥有让人叹为观止的大气通透度，抬头一看，亮星更加闪耀，银河更加璀璨，星空纯净无瑕，因此 Mauna Kea 天文台也被公认为世界最佳天文台。而山顶上耸立着的 13 个闪着银光的圆顶，在万物静谧的夜晚发出的史前怪兽般的运转之声，我相信没有多少人听过。在夏威夷大岛的夜晚，我就守着这"地球表面上的宇宙窗口"，在 4 月的山顶目睹了整条银河从云海上升起，体验伸手摘星的乐趣。

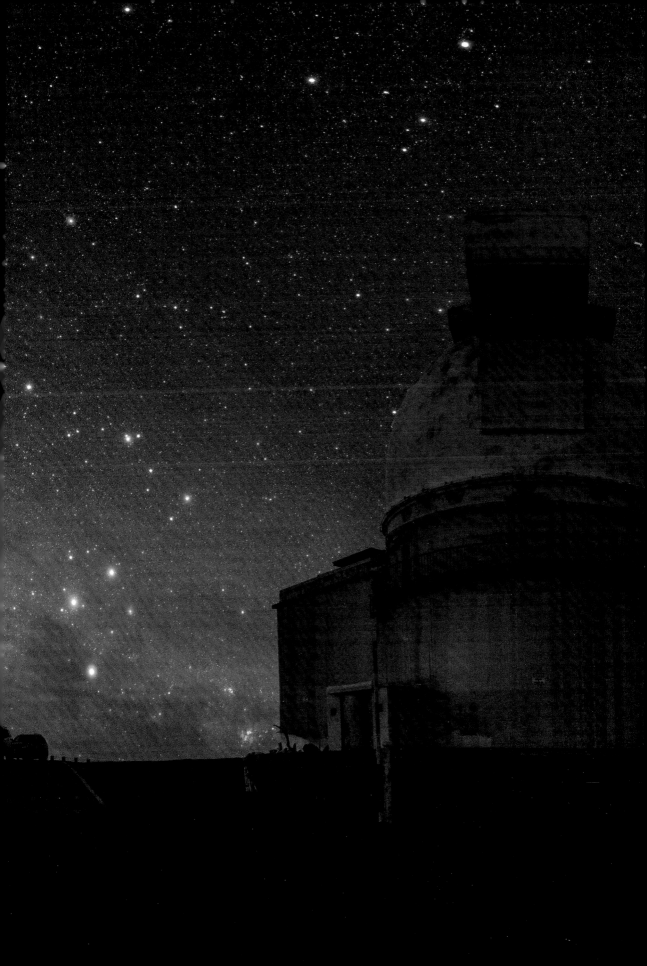

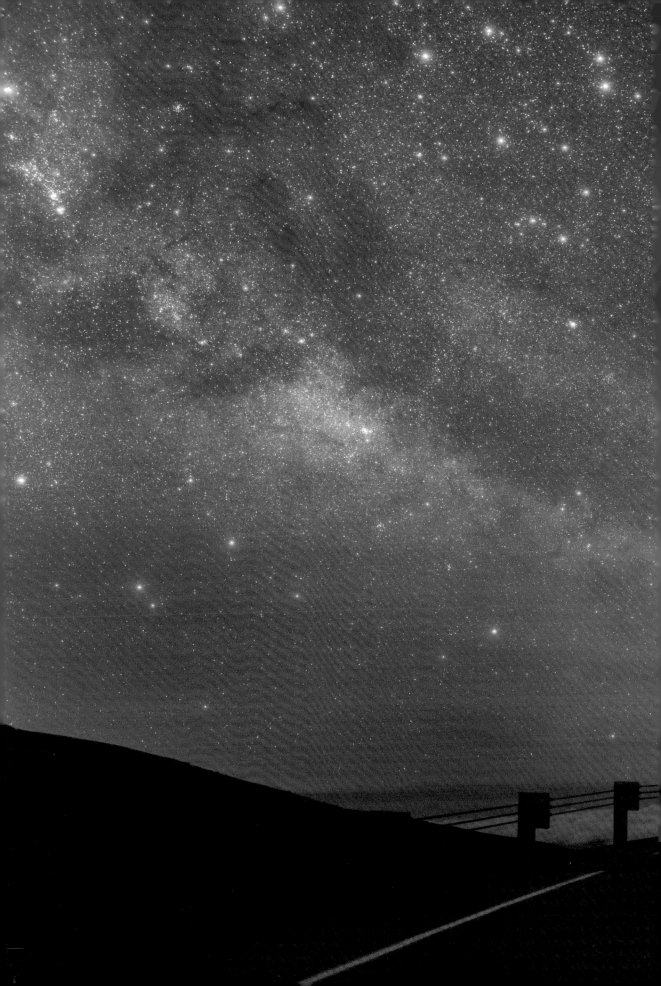

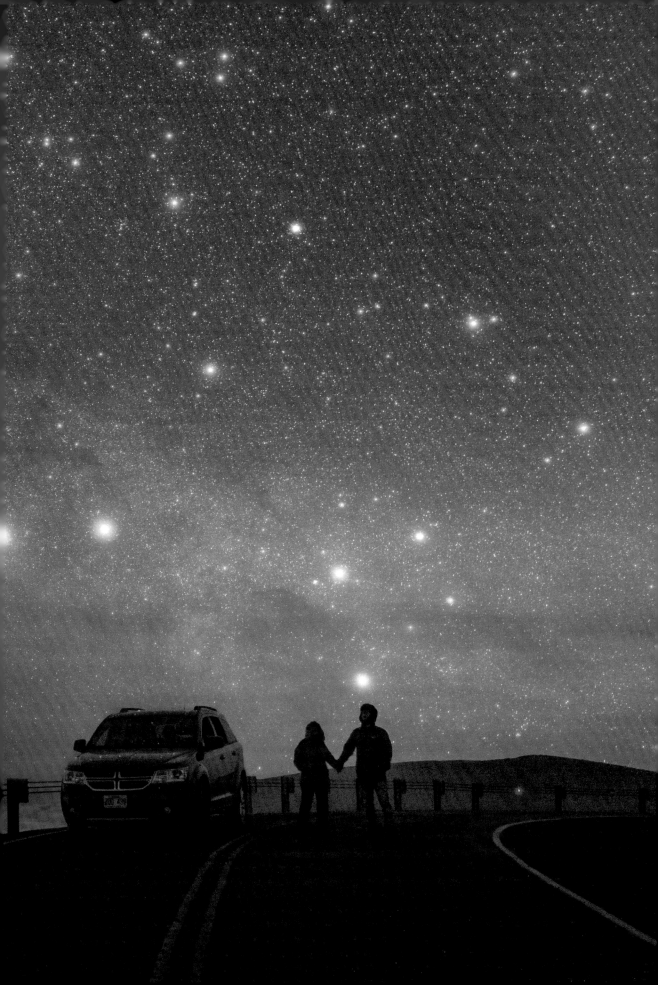

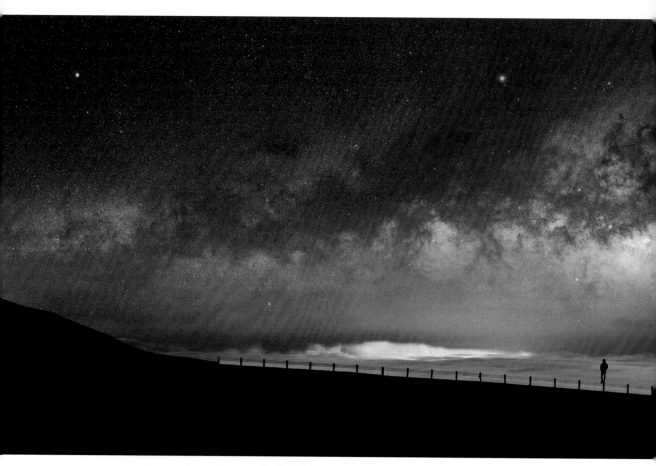

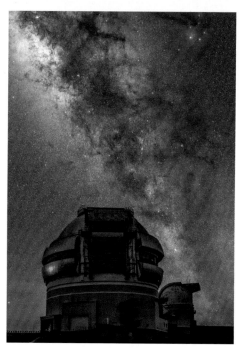

　　从海拔 2 800 米的游客中心到海拔 4 000 米的天文台只有约 20~30 分钟的沙石路，其余前后都是一马平川的柏油马路。山上只有踩在脚下沙沙作响的火山岩石颗粒，没有任何植物覆盖。在浩瀚无际的太平洋中心，这座遗世孤立的岛屿就像一个完美的梦境。4 月的凌晨，来自北纬 20° 的银河从东方横跨天际线慢慢升起，如此震撼人心的银河，以及闪耀的南十字、谜一般的天蝎座和云海之下的火山、城镇熠熠生辉，组成了一幅惟妙惟肖的美丽画面。我爬上公路旁的护栏，以金鸡独立的姿势坚持了 60 秒，欣赏这宇宙的鬼斧神工（这张照片也获得了 2016 年 CIOE 全国天文摄影比赛"星野组"一等奖）。

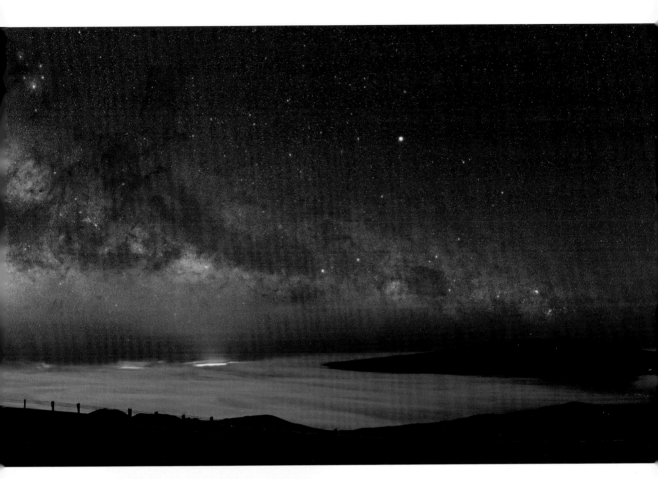

　　在山顶，整个天文台、云海、火山、城镇都可以作为拍摄元素。还是那句话，要根据自己的立意来表现星空。

　　在莫纳凯亚山巅，脚踩火山岩碎块仰望天空，在这广袤的空间中，捕捉千万个世界的光辉，这无比生动的苍穹，仿佛发出了天国之光。大海永远是波利尼西亚人的渴望，而每一个在山巅仰望过灿烂星河的人，大概都会有一些不会在尘世中消磨一空的梦想。

　　在这纯净的夜空之上，闪亮的北斗七星伴随着北双子天文台转动发出的史前怪物般的声音，好似在为天空中舞蹈的红绿气辉喝彩。

　　在我看来，一个人只有和日月星辰对话、和江河湖海晤谈、和每一棵树握手、和每一株草耳鬓厮磨，才会顿悟宇宙之大、生命之微、时间之贵，而莫纳凯亚山就是一个可以让你和星辰对话的地方。

在莫纳凯亚山观星 Tips:

（1） 加满油的四驱车（因为可能需要整夜开空调取暖）、足够保暖的衣服、
热水和食物。

（2） 天文台的人通宵工作，如果选择在山顶拍摄，切勿使用闪光灯、手电筒、
指星笔等光源较强的补光工具，车灯也不能开远光灯，更重要的是切勿
大声喧哗。

（3） 普通游客可以在酒店报名参加当地的观星团，每晚天黑之后游客中心会
开始讲解天文知识。

（4） 山顶没有住宿设施，也不允许露营，可在车内休息或者在拍摄完毕后驱
车下山到城里住宿。

星空指数：★★★★★

天气指数：★★★★★

路况指数：★★★★★

住宿条件：★

气温指数：★★★

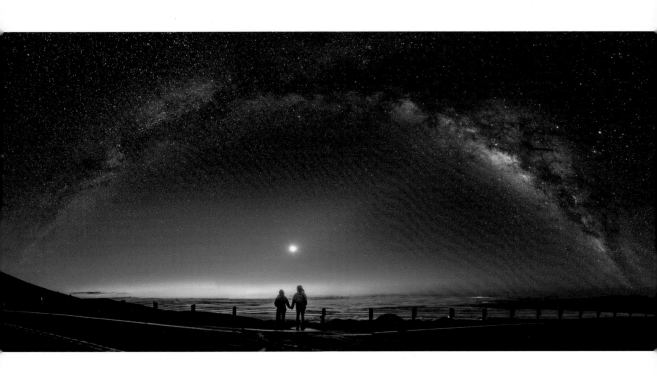

三、非洲纳米比亚拍摄点推荐

　　纳米比亚是非洲最后一个独立的国家，这里有地球上最古老的沙漠，一半海水一般黄沙，演绎着广袤与自然的原始意义；南部非洲也有世界上最大的一片箭袋树丛林，是通往"异世界"的入口；在一望无际的草原上漫步的猎豹、斑马、羚羊和大象，是这片土地真正的主人；自由之栖，勇气之地，灿烂星空，给你举世无双的风景。

　　和新西兰、夏威夷、国内高原地区的星空相比，纳米比亚的星空给人的第一感觉就是震撼，银河中心周围的暗黑气云完全是肉眼可见的。纳米比亚地处南纬25°左右的位置，有着北半球看不见的大小麦哲伦星云和一些南天星座及银河区域。非洲大陆南边常年干旱，据不完全统计，这里的晴天率，也就是人们常说的光板天，达到了每年300天以上。除每年的12月到次年3月会有降雨，其他时间几乎见不到雨水。也就是说，每年国内的银河季是雨季，在纳米比亚却是完美的旱季。如此稳定的天气条件，可以整晚创作，称得上完美的拍星和观星圣地，我不得不强烈推荐。

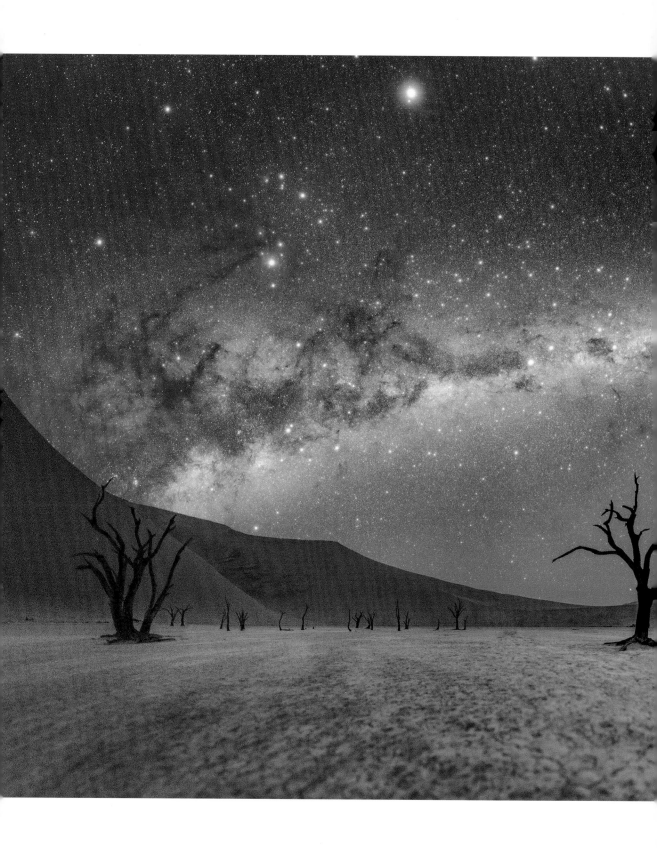

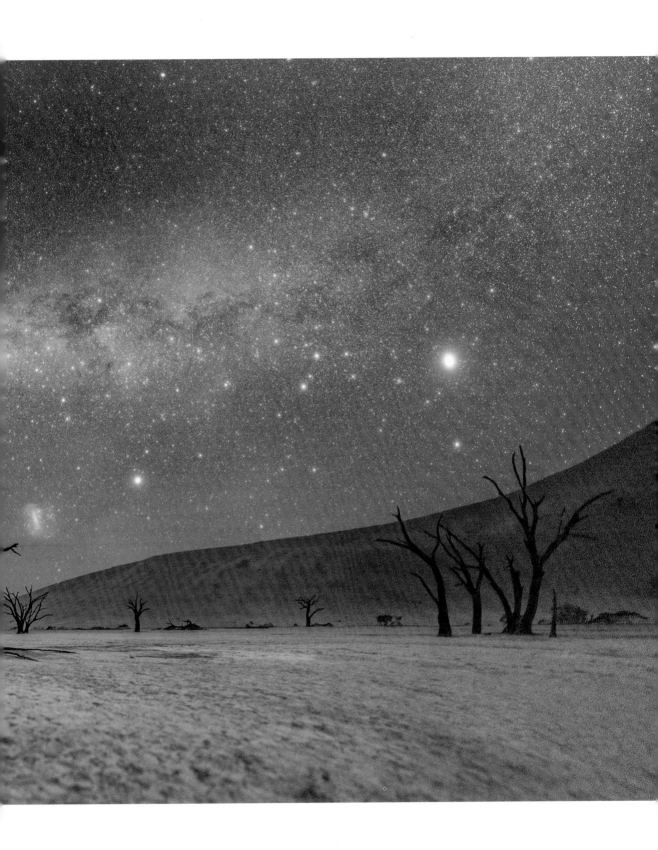

因篇幅有限，本书仅推荐 3 个纳米比亚极具代表性的拍摄点：斯皮兹考普（Spitzkoppe）、死亡谷（Dead Vlei）和箭袋树（Quiver Tree）群所在地。

1.斯皮兹考普（Spitzkoppe）

有着近 7 亿年历史的斯皮兹考普山，是一座全球独有的花岗岩山峰，于 100 多万年前经风沙侵蚀而形成了嶙峋的山形。它坐落在纳米布沙漠和斯瓦科蒙德之间，地处沙漠，动植物稀少，只有少量耐旱树木。电影《2001 太空漫游》和《史前一万年》都曾在此取景。景区内有一家野奢酒店，也有露营区，均可住宿。

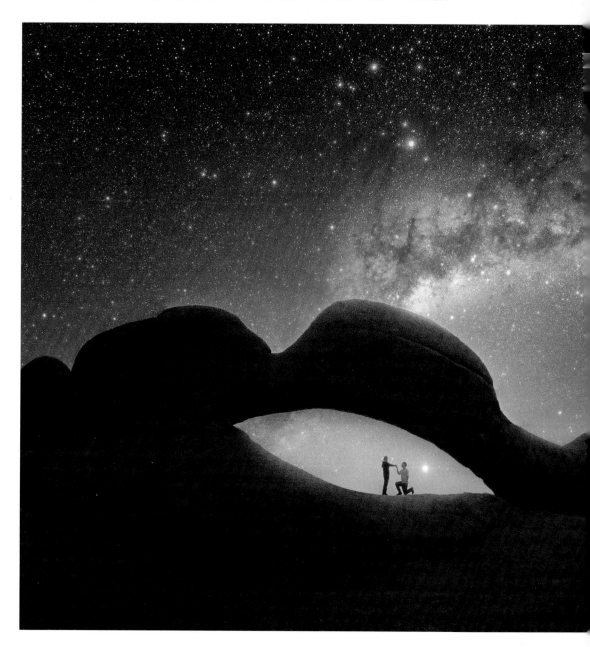

星空指数：★ ★ ★ ★ ★

天气指数：★ ★ ★ ★ ★

路况指数：★ ★ ★

住宿条件：★ ★ ★ ★ ★

气温指数：★ ★ ★ ★ ★

2.死亡谷（Dead Vlei）

作为苏丝斯黎红沙漠的奇观异景之一，死亡谷旁耸立着一座高近400米的沙丘"大老爸（Big Daddy）"。8000万年"高龄"的纳米布沙漠，每年的平均降雨量只有区区6厘米，沙丘与河流不断斗争，风从未停止过雕凿。这里寸草不生，没有任何生命迹象，只有死亡和永恒同在。在未到达此地时，我一直以为死亡谷里只有一棵树，直到亲眼看见，才知道这里的枯树远比我想象中的更多，各种各样的形态激发着无穷的创作灵感。

沙漠周边有很多酒店，价格、档次各不相同，可根据预算选择入住。

星空指数：★★★★★　　　　　住宿条件：★★★★★

天气指数：★★★★★　　　　　气温指数：★★★★★

路况指数：★★★

3.箭袋树（Quiver Tree）群所在地

在纳米比亚沙漠南部，几乎永远不下雨，并且酷热难耐。干旱、酷热的环境，让箭袋树终年得不到水分，每到干渴欲枯生死攸关之际，箭袋树就会自断"肢体"，无数正在生长的枝叶，纷纷断离树干，这些伤口会立刻被牢牢封闭，只留下刀削般平滑的疤痕，向人们展示着生命的坚强与壮美。这片纳米比亚最大的箭袋树群所在地属于私人领地，想要在这里拍摄必须住在庄园主的民宿里，并对夜间拍摄进行预约，庄园主每晚仅允许一个团队进入箭袋树群拍摄。

星空指数：★ ★ ★ ★ ★ 住宿条件：★ ★ ★

天气指数：★ ★ ★ ★ ★ 气温指数：★ ★ ★ ★

路况指数：★ ★ ★

▌出发拍摄星空之前最后的准备

各项设备的检查

"好事多磨"这句话不是没有道理的。当大家准备好相机、镜头、三脚架、赤道仪、补光道具、指星笔、笔记本电脑等设备后，在出发之前，一定要记得检查：相机的电池电量是否满格；是否已将内存卡插到相机里，是否已将内存卡格式化；是否已将柔焦镜用的小透明胶、小剪刀装进了相机包；是否已经带齐赤道仪各个关键部位的零件；相机和三脚架云台的连接快装板是否已经放好等。这些检查一定要记得，否则真的会后悔莫及。

如果是自驾出行，汽车的车况也是不容马虎的。最好在出发之前到汽车保养店做一下全车检查和保养，告诉车店师傅要去的地方是几乎无信号的山区，一定要仔细检查车况。只有这样，才能够安全出行平安归来，拍到满意的星空，进行下一步的后期处理工作。

防风、保暖措施

拍摄星空时，人们大多会去高海拔地区（除新西兰这种天堂之地）。去过的人都知道，高海拔地区晚上的温度非常低。我于 2015 年 12 月在子梅垭口拍摄双子座流星雨时，车外的相机一直在延时拍摄星空。凌晨三点我没有戴手套，下车仅 10 秒，零下二十多度的温度使我的双手立刻被冻僵，不得不使劲拍打以保持血液循环，再回到车上将手放到暖风下才缓过来。

在户外拍摄星空一定要做足保暖措施，冲锋衣、冲锋裤、保暖内衣裤、羽绒服、军大衣、保暖手套、雷锋帽、魔术头巾、自动发热的登山鞋等户外保暖衣物，都是必备的。若要在常常下雪的地方露营，还要准备四季帐篷、-20℃羽绒睡袋、煤气罐等必需品。

野生动物基础防范

所有的拍摄都必须在安全的情况下进行，不仅仅是保暖措施带来的自身身体的安全，常年在野外拍摄还需要留意野生动物对生命安全的威胁。对于星空拍摄我推崇量力而行，要在保证自身安全的前提下进行拍摄。那么，如何对安全的范围进行界定呢？

其实大部分地区都是相对安全的，只有少数地区，例如黑石城就经常有狼出没，甚至在去往稻城亚丁的海子山上也常常能碰到狼群。早些年在若尔盖就听闻一对小夫妻在野外露营，第二天一大早只见帐篷不见人的故事。那么，当大家决定去某一个地方拍摄星空的时候，应如何应对这些动物的威胁呢？

首先，切记不要单独行动，不管是去深山老林，还是去大漠草原，拍摄星空一定记得组队前往。其次，准备一些武器。我常年在野外拍摄，外出时都会随身携带刀具，一方面可防止动物袭击，另一方面在山里砍柴生火也用得上。再次，如果有渠道，可以准备一些信号烟火，动物一般都害怕这种发光的火焰，不管是求救还是驱散动物都派得上用场。最后，平时多学习一些户外求生知识，也能够让人在野外的突发状况中找到生机。这样说起来，星空拍摄也是用生命换取美好一瞬的"高危职业"呢！

CHAPTER　03

如何拍摄一张完美的星空照

上一章介绍了大量的星空拍摄需要准备的拍摄装备、辅助装备、户外装备，这都是为了能够拍出一张像样的星空美照。我也相信大家购买这本书的最终目的就是拍出一张让自己满意的作品，那么本章的内容就显得尤为重要了，请各位一定好好阅读学习。

一张完美的星空照片，应具备什么样的条件呢？选择合适的镜头和焦距对画面进行构图分割，做到取舍适当；合理利用光污染，变废为宝；设置低感光度让画面质量翻倍；让白平衡符合真实的眼睛之所见；焦点平面准确无误等，这些条件都是缺一不可的。做一个有趣的比喻，网上常常有朋友说："我觉得自己的眼睛、鼻子、嘴巴单独看起来都挺好看，但组合到一起怎么就不好看了呢？"眼睛、鼻子、嘴巴就是摄影涉及的光圈、感光度、快门、焦距等元素，把这些元素组合到一起，就是一张照片（人脸），好看与否和这些元素的组合方式有着最直接的关系。谁也不想自己的作品被人嫌弃说丑，因此作为创作者，必须利用一切可以利用的内在和外在条件，将这些元素组合成一张好看的"脸"。

▌参数设置的原则

自从我在社交平台分享星空照片以来，很多网友最爱问的就是某张照片拍摄参数的设置，最初我都一一回答，但很快就会有后续反馈："我按照你说的参数拍摄，但拍出来为什么不像你拍的照片那么好看，细节为什么没有你拍的照片那么丰富？"在此，我想特别跟初入门的星空摄影爱好者强调，参数只是拍摄时的一个参考，它不是死的，必须根据当时拍摄的实际情况来进行调整。如果所有的场景都使用同一种参数，那么失败是毫无疑问的。下面系统地讲解参数是什么、它们有什么用，以及拍摄时应该如何组合。

镜头的焦距

在前面的"镜头焦距比较"一节，我已经非常详细地说明了各镜头焦距在构图拍摄时的优缺点。即焦距越大，一张画面里的星星越多，但细节也会越少；反之，一张画面里的星星越少，细节会越多。这里就不再继续赘述不同焦距具体成像的优缺点，而是直接和大家说明不同的焦距在拍摄阶段对快门速度的影响。

在实际拍摄过程中，"焦距影响快门速度"是大家需要牢记的第一个法则。由于地球自转的影响，天上的星星实际上是在不停地转动的，北半球围绕北极星附近的极点转动，南半球围绕南极座附近的极点转动。在拍摄时，如果快门速度过慢，星星就会产生轨迹（前面多次提到这个问题）。会使星星产生轨迹的快门速度，和镜头焦距有着最直接的关系，网络上流传的有 400、500、600 法则，但以我的经验来看，拍摄星空最靠谱的是快门速度和焦距之间的 300 法则。下面将详细说明什么是 300 法则。

先来看一张使用 14mm 广角端拍摄的单张银河照。

这是我刚入门不久还属于"初级选手"时（2014 年），拍摄于珠峰北坡大本营的一张照片，快门速度（曝光时间）是 30 秒。在计算机上按照平时人们看图的习惯，以正常大小浏览时，不会发现任何问题。但是当把照片放大 100% 后，就

能够非常清晰地看到，用
14mm焦距曝光30秒后，
拍摄的星星是有轻微拖线
的，追求完美星点的星空
摄影师怎么能允许这种情
况出现呢？所以，为了保
证14mm焦距下的星点完
全不拖线，就需要用300
法则来计算多少秒的快门
速度才能拍摄出完美不拖
线的星空。用300除以镜

头焦距14，约等于21.5秒，也就是说用14mm焦距拍摄，快门速度只要不超过
21.5秒，那么星星就完全不会产生轨迹（除相机震动或者三脚架移动产生的影响）。

　　下面再来看一张35mm焦距下的猎户座广域星野照。

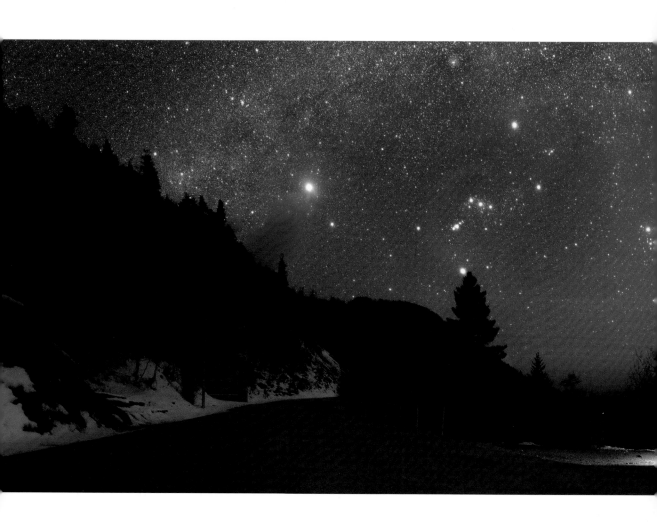

　　这是我在2016年1月拍摄于四姑娘山猫鼻梁的照片，快门速度（曝光时间）是10秒。以正常大小浏览照片的时候已经可以明显地看到星星拖线了。当把照片放大100%之后，星星看起来更像是一根一根的小腊肠，这也绝对不是我们想要的效果。使用300法则计算：用300除以35，约等于8.5秒，也就是说，如果使用35mm焦距拍摄银河，那么快门速度绝对不要超过8.5秒，这样才能获得完美的星点。

　　再和大家分享一张RAW格式的200mm焦距下的猎户座星云照片。

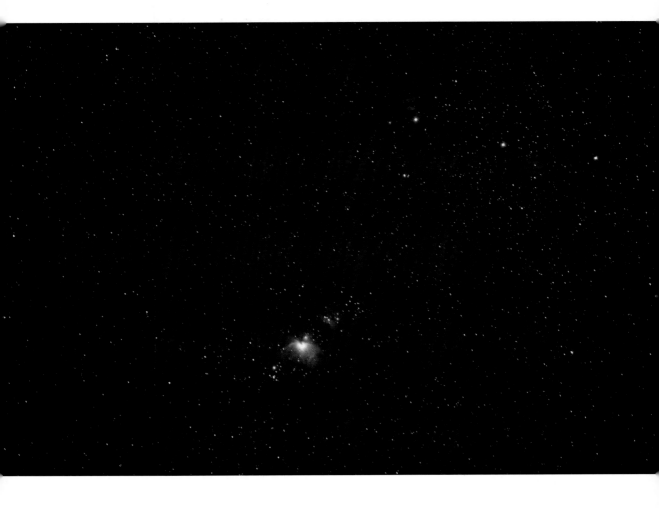

这是我于 2016 年 1 月在四姑娘山猫鼻梁拍摄的照片，快门速度（曝光时间）是 4 秒。把照片放大 100%，可以看到曝光时间为 4 秒，使用 200mm 焦距的镜头拍摄的星星已经有了非常严重的拖线。按照 300 法则，要解决这个问题，是否要将快门速度设置成不超过 1.5 秒呢？如果设置成这样的快门，拍出来的星空会是怎样的效果呢？这个问题的答案，留给有兴趣的读者自行实践。

前面通过对使用 3 个不同焦距（从广角到长焦）拍摄的照片进行对比，让大家直观地认识到了镜头焦距和快门速度的关系。这里再总结一下 300 法则：300 ÷ 镜头焦距 = 快门速度时长（曝光时间）。这是拍出完美星空照片的第一法则，请大家一定要牢记。当然，这个法则不是永恒不变的，在面对不同的情况时，要懂得举一反三。

快门速度

快门速度又被人们称为曝光时间（控制入光量的参数之一），是单反相机用来控制感光片有效曝光时间的，同时，它的结构、形式和功能又是衡量相机档次的一个重要因素。普通相机默认的设置范围是 30~1/8000 秒和 B 门曝光。若曝光时间超过 30 秒，还需要使用快门线（详见前面"快门线和无线遥控"一节的内容）。而尼康 D810A 天文星空摄影专用相机除了默认的 30~1/8000 秒和 B 门曝光，还提供了 60 秒、120 秒、180 秒、300 秒、600 秒和 900 秒快门设置，不仅节约了快门线购买成本，还给予了拍摄者更多选择。那么，曝光时间对星空拍摄到底有哪些影响呢？

常年驻足于非洲大草原的野生动物摄影师为了全面地捕捉到动物生存状态的方方面面，会优先考虑快门速度能够达到 1/16000 秒和每秒高速连拍能够拍摄10 张以上的相机。与之相反，穿梭于世界各地，常年在夜晚工作的星空摄影师，则要求快门速度越慢越好。为什么快门速度越慢越好？这是因为人眼虽然能在夜空中实时看到满天繁星，但相机只能通过长时间的曝光，将夜空里星星的光累积到成像 CMOS 上，才能够让更多的人在相机屏幕里看到浩瀚星河。那么，为何人眼不能看到相机里那么美丽的银河细节呢？那是因为人的眼睛不能够累积曝光，而相机却可以。所以对于星空的拍摄，快门速度越慢越好，慢才能有更多细节被记录，但同时又会受到前面所讲的 300 法则的牵制，因此实拍时要综合考量。现在，抛开镜头焦距的牵制问题，比较一下在 35mm 焦距下，曝光时间分别为 10 秒、30 秒和 60 秒以上拍摄的银河，它们有什么区别。

先来看以 10 秒曝光时间拍摄的银河。

这是我于 2016 年 8 月在四姑娘山拍摄的一张银河中部照片，从照片中可以非常直观地发现，看不到任何银河的细节。

再来看以 30 秒曝光时间拍摄的银河。

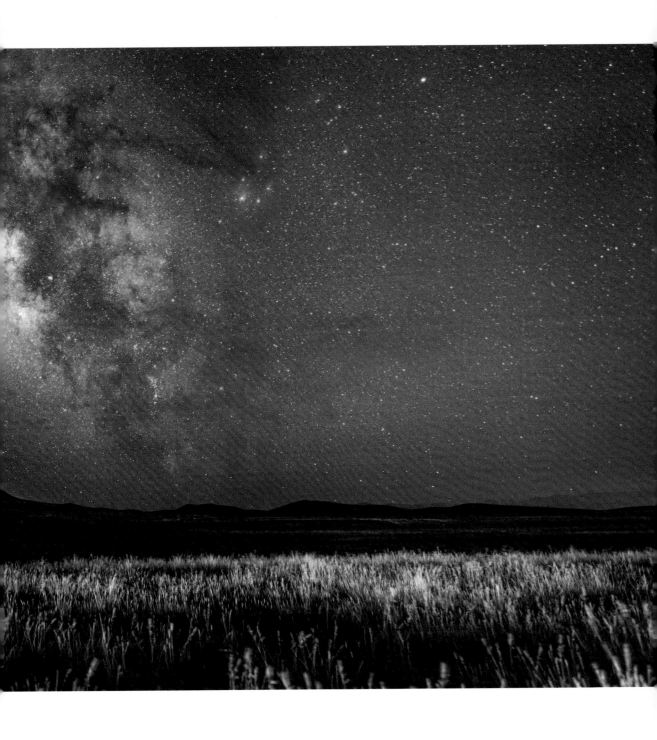

　　这是我于 2015 年 8 月在青海 G213 国道旁拍摄的一张银河刚升起来不久的照片，从照片中同样可以看出，相比以 10 秒曝光时间拍摄的银河，此照片中的银河似乎多了一些细节，但又不是非常精致。

　　再来看以 60 秒曝光时间拍摄的银河。

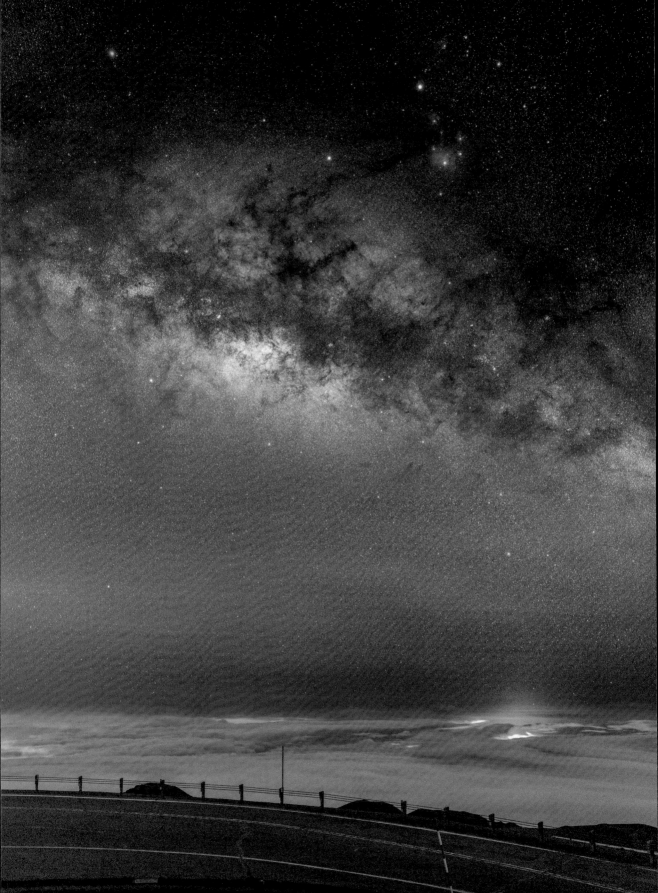

这是我于 2016 年 4 月在美国夏威夷莫纳凯亚天文台拍摄的一张银河在云海上空东升的照片，与前两张照片相比，银河的细节是不是丰富多了？

　　看到这里大家可能会有疑问："为什么用 3 个不同曝光时间拍摄的银河会有如此巨大的区别呢？"接下来详细分析为什么越长的曝光时间越会得到有更多细节的星空或者银河。相信大家看完会感叹原来星空拍摄还有这么多讲究。

　　假设将相机设置为相同的感光度和光圈（详见后面"感光度"的知识），那么曝光 60 秒的曝光量是曝光 30 秒的曝光量的两倍，是曝光 10 秒的曝光量的 6 倍。如果曝光时间是 300 秒，那么整张曝光时间长达 5 分钟的猎户座的照片，细节更加丰富，因为曝光量是曝光时间为 60 秒的曝光量的 5 倍，曝光时间越长，累积曝光拍摄的星空银河信息量就越大（见下图）。仔细想想这其中的关系，大家就能明白为什么越长的曝光时间，星空的细节越丰富。

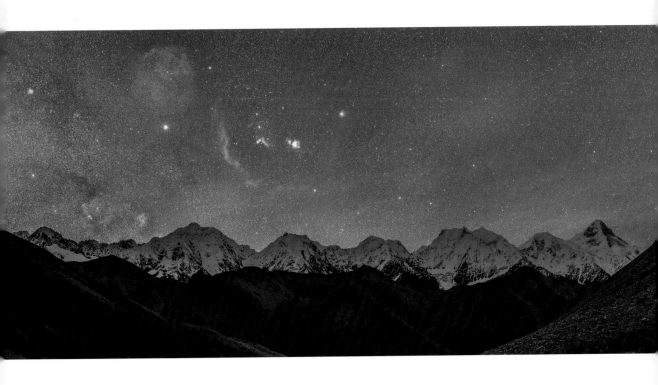

　　这就是大家需要牢记的第二个法则：曝光时间越长越好。那么这个法则和镜头 300 法则的矛盾如何解决呢？这就衍生出了两种拍摄流派，分别是赤道仪拍摄流派（使用赤道仪让曝光时间无限长，详见后面"赤道仪拍摄"的内容）和单张星空拍摄流派。

感光度

感光度俗称ISO。早在胶片时代，摄影家就默默遵循行业标准，那时候购买的胶卷包装上面都会标记ISO100、ISO200、ISO400等字样。随着时代的发展，现代的数码单反相机已经实现了随时转换ISO来满足各种情况下的拍摄需求。感光度分为低感光度（数值范围一般为50~200）、中感光度（数值范围一般为200~800）和高感光度（数值一般在800以上）。

感光度对星空摄影的影响其实主要在于高感光度带来的噪点劣势和高感光度带来的快门优势(保证星星不拖线的安全快门)，这两种影响有利有弊，后面会介绍。什么是噪点？噪点主要是相机CMOS将光线作为接收信号，并且在传输过程中所产生的影响画面质感的粗糙部分。噪点具体是怎么产生这里不再赘述，大家只需明白只要提高ISO，噪点就会被相应地放大，画面中的噪点也就越明显，特别是以高感光度拍摄的星空照片。

那么，高感光度在星空摄影中有利有弊又是怎么回事呢？"利"是指本来需要曝光30秒拍摄星空，假设把感光度提高到原来的3倍，那么曝光时间就降低1/3，只需10秒就可以达到同样的曝光量。弊端就是感光度提高了3倍，随之而来的噪点也增加了3倍。如果想要拍摄出完美的星空作品，是绝对不能让噪点影响画面的。这又是一个新的矛盾点，同时也是本书要介绍的第三法则：权衡感光度的高低带来的利弊。这个问题留到后面要讲解的"如何选择快门速度、光圈、感光度"部分来回答。

光圈

光圈、感光度和快门速度并称摄影参数的"三大巨头"，光圈用F值表示，例如，F1.2、F1.4、F1.8、F2.0，一直到F22。光圈值越小，例如F1.4，代表进光量越大，非常适合夜晚弱光环境下的拍摄。稍微有一点星空拍摄基础的人都应该知道，光圈值越大，对星空摄影来说越好；而值越小，例如F8或者F16，就不适合星空的拍摄了，不过拍摄月光下的星轨可以使用F8（但也不推荐）。

光圈除了可以直接改变进光量，还有一个重要作用，那就是控制景深，大的光圈（F值小）景深浅，小的光圈（F值大）景深深。比如，患有近视的人，摘下眼镜，看远处的物体是模糊的，这就相当于摘下眼镜就是放大了光圈，而戴上眼镜，就是收小了光圈，让近处的物体和远处的物体都变得一样清晰。

那么，在星空摄影中，应该如何选择光圈呢？是一成不变的 F2.8，还是根据具体的拍摄情况做具体的调节？

先来看照片。

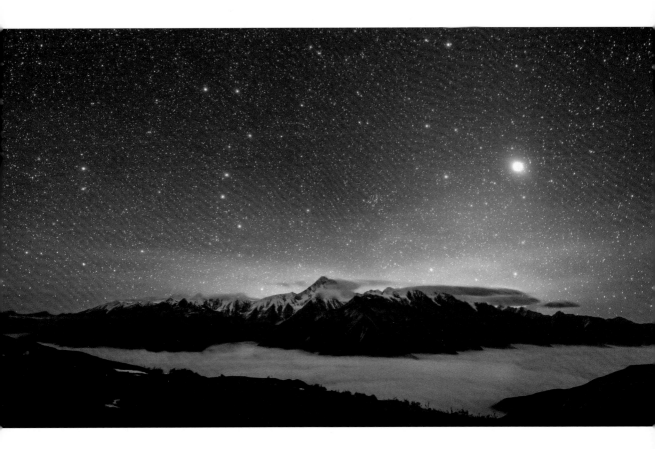

此照片是我于 2015 年 12 月双子座流星雨期间，在四川贡嘎雪山子梅垭口的"木曜七星"拍摄的。这张照片使用的光圈是 F2.8，在传统的星空摄影里，F2.8 被认为是最为合理的光圈值。根据我两年多的拍摄经验，这个光圈值在景深和星点的表现力方面也是非常稳定的。在景深方面，若不是镜头离前景特别近，前景和星点都是在景深控制范围之内的，不会出现前景模糊、星点清晰的情况。近半年来，随着各类镜头层出不穷，出现了许多大光圈的定焦星空镜头，例如，适马的 20mm/F1.4。我也尝试过使用 F1.4 来拍摄星空，得到的结论是：如果只是想拍摄单张的星空照片，那么使用 F1.4 拍摄是没有问题的。F1.4 的曝光量在夜晚有着绝对的优势，但在构图时，需要注意星空和前景、镜头的位置关系，防止前景过于模糊。但若要拍摄银河拱桥、星空接片，建议还是使用 F2.2~F2.8 范围内的光圈比较好。

还有一种情况可能会使用 F4~F8 范围内的光圈，这种情况出现在有月光的夜晚或者拍摄星轨的时候，可以看下面两张照片。

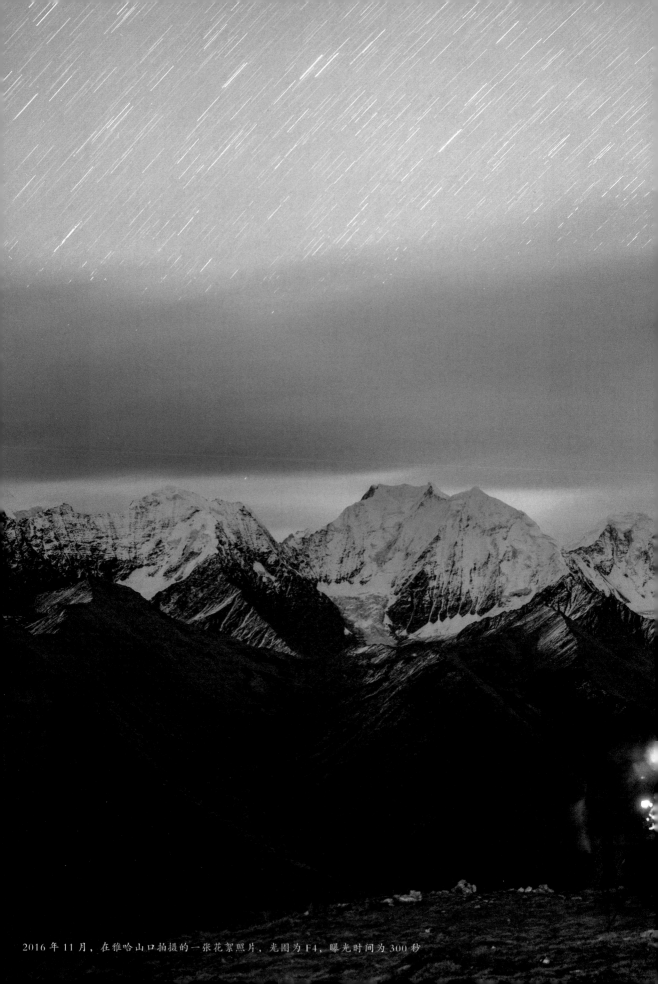

2016 年 11 月，在雅哈山口拍摄的一张花絮照片，光圈为 F4，曝光时间为 300 秒

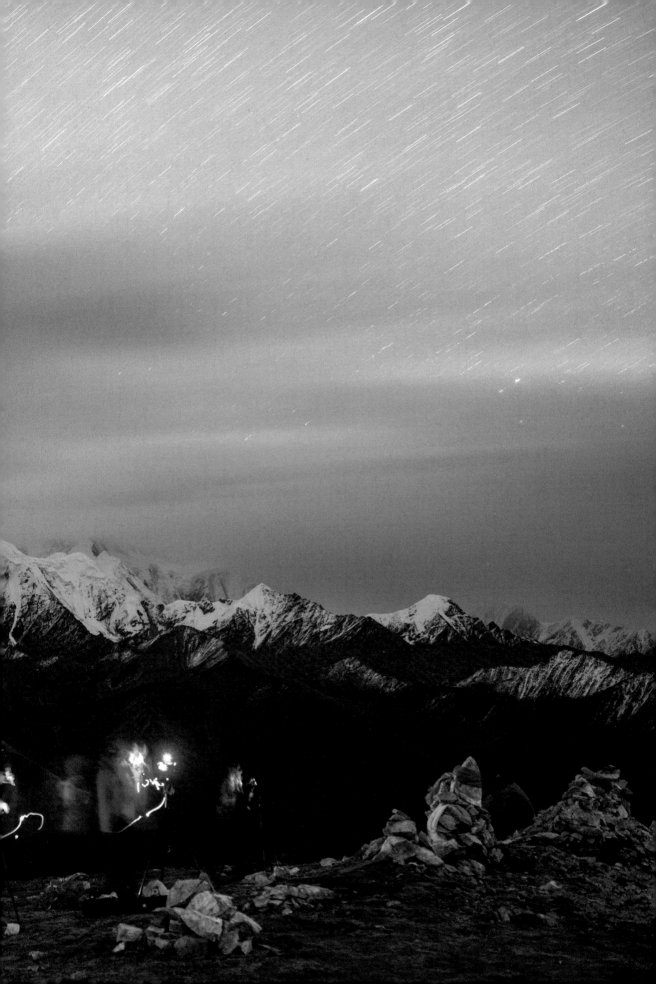

2016 年 1 月，在牛背山拍摄的满月下的星空，光圈为 F8，曝光时间为 10 秒

　　通过上面的对比可以总结出本书要介绍的第四法则：选择合适的光圈值，根据具体拍摄情况做调节。

白平衡

　　说到白平衡，可能有读者不了解，到底什么是白平衡呢？这里用另一个词语来表达：色温，即色彩的温度。温度很好理解，夏天热，冬天冷，那么色彩的温度又是怎么一回事儿呢？还是通过照片来直观地感受一下吧。

2013 年 11 月，拍摄于四川牛背山的一张星空下的自拍照。这是我人生中的第一张星空照，那时候还不太懂得参数调整，整张照片呈现出单一的冷色调蓝色，几乎看不到其他的颜色，这时色彩的温度为低温，偏冷

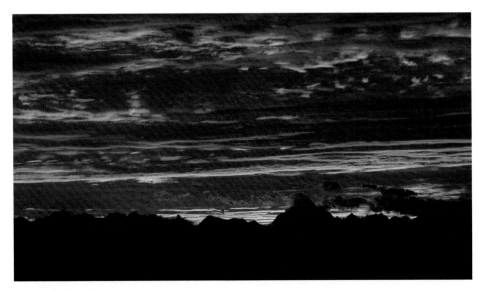

2016年7月14日，在成都市区拍摄的夕阳时分的火烧云。暖色调的红色几乎覆盖了整张照片，这时色彩的温度为高温，偏热

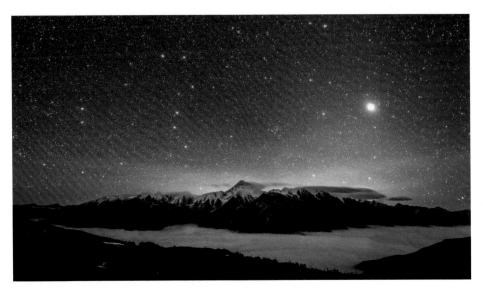

2015年12月，在贡嘎山子梅垭口拍摄的"木曜七星"。这张照片有红色的气辉，也有雪山正常的颜色，还有些淡蓝色，是不是很接近肉眼所见？这时色彩的温度就是比较正常的，也就是说白平衡是正确的：合理的红色气辉，雪山颜色也不偏蓝或者偏红，夜空中的星星也同样没有偏蓝或者偏红

　　通过以上3张照片的对比，大家是不是对白平衡有一点理解了？没明白也不要着急，下面继续对白平衡做总结。通常人们调整白平衡，是通过对色温值的调整来实现的。在Photoshop和Lightroom里都可以调整色温值，范围是2 000~50 000，色温值越低，即温度越低，画面越偏蓝色；色温值越高，即温度越高，画面越偏暖色。在处理一张照片的时候，大家需要根据具体的拍摄环境调整色温，比如照片里都有哪些星空元素，通过要表达的主题来综合衡量照片的色温。

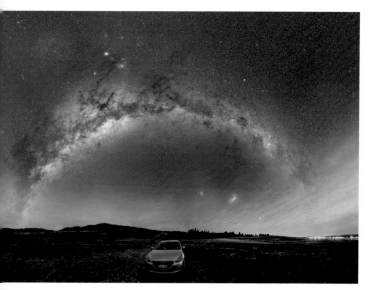

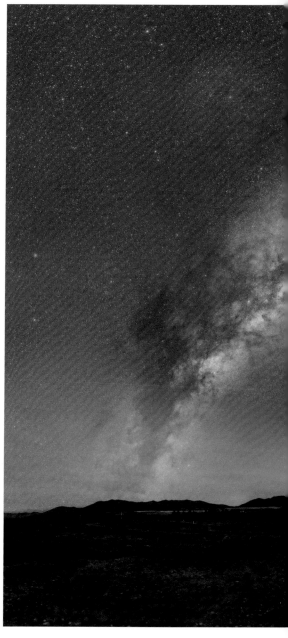

　　右侧的照片展示的是我在新西兰拍摄的银河拱桥。一条南天银河拱桥横跨在左右绿色和黄色的气辉之上，天空之下便是小镇特卡波和自驾用的汽车。可以很明显地看出，银河呈现的是正常的颜色，气辉也都有它们各自的颜色。倘若将银河变成蓝色（上图），那么整个画面就再也没有这种和谐的感觉了。因此想要营造和谐的画面，色温的调整必须是合理的，而且尽量符合肉眼所见。

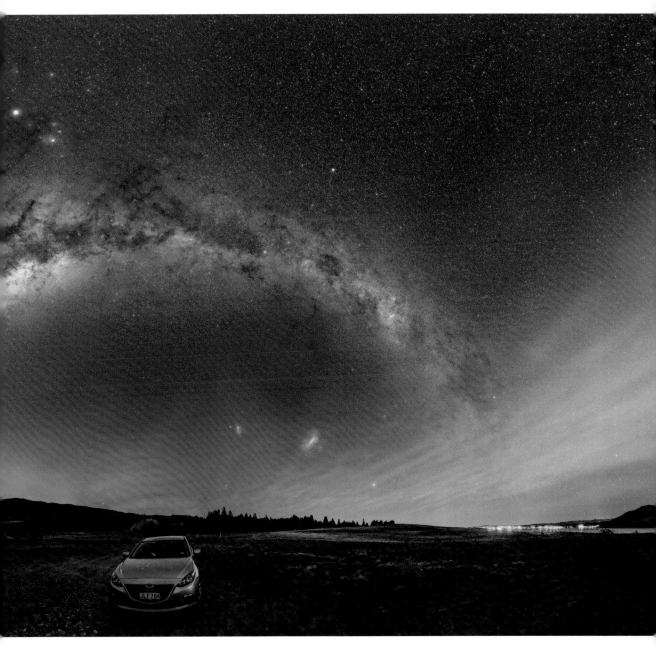

　　调整白平衡有两种方式：第一种是在相机内设置好白平衡（机内一般自带日光、阴天、白炽灯、闪光灯等模式，每种模式都有对应的色温值），然后再拍摄；第二种是将相机设置成自动白平衡，然后拍摄 RAW 格式的照片，后期在 Photoshop 或者 Lightroom 中调整白平衡。推荐大家使用第二种方式，这种方式的前期准备工作相对较少，可以节约时间，提高拍摄成功率。

如何选择快门速度、光圈、感光度

　　前面分别对快门、光圈、感光度做了全面的阐述，大家应该也发现这三者之间在组合搭配时会有不少矛盾。例如，焦距影响着快门速度（曝光时间），而星空银河蕴藏的细节又需要较慢的快门速度（长曝光时间）让它们被曝光出来；高感光度带来了快门优势，但随之而来的是满屏的噪点，一旦降低了感光度，虽然噪点减少了，快门时间却又被延长；想要拍摄有近景的星空作品，为了照顾景深，保证星点和前景都是清晰的，就要将光圈缩小到F4~F5.6范围内，但一旦将光圈缩小，曝光量便随即骤降，又必须延长曝光时间……这些矛盾在实拍过程中将如何解决？下面将进行全面的解答。

　　先来看一张参数对比示意图。

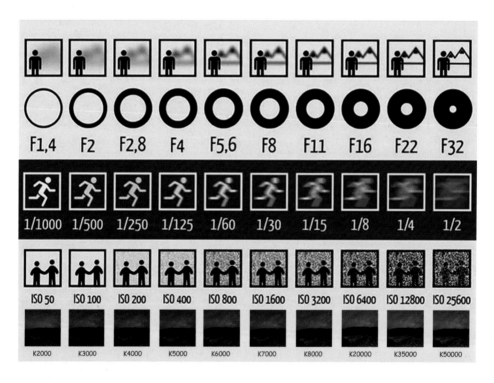

　　前面通过文字叙述解释了光圈大小对景深的影响、快门速度对成像的影响、感光度对画质的影响，以及色彩温度对画面氛围的影响，上面这张图则直接展示了这些参数之间的关系。如果通过前面的文字叙述和这张示意图还看不明白也没有关系，下面再解释一遍，以方便读者理解。第一排代表的是景深，从左边到右边是从小景深到大景深的过渡；第二排代表的是光圈，从左边到右边是大光圈到小光圈的过渡；第三排是快门速度（曝光时间），从左边到右边曝光时间从短到长；第四排是感光度，从左边到右边感光度从低到高；第五排则是色温，从左边到右边色温从冷到暖。

先来看第一排和第二排。在 F1.4 光圈下，主体（人）和背景（山）完全是独立的、分开的，即人清晰，背景完全模糊，当将光圈调整到 F16 以后，主体（人）是清晰的，背景（山）也越来越清晰。再来看第三排的快门时间，在 1/1000 秒的时候，运动的人物可以被清晰地记录下来，当将快门调整到 1/2 秒的时候，运动的人物已经呈现运动模糊的状态。接着看第四排的感光度，当感光度为 ISO50 的时候，基本上是照片的最佳质量，当将感光度升高到 ISO6400 时，照片已经开始出现比较多的噪点，当将感光度升高到 ISO25600 的时候，噪点已经是满屏可见的了。最后看第五排的白平衡，当色温值为 2000 的时候，照片呈现出一种冷色调蓝色，当色温值在 4 000 左右的时候，照片呈现的是一种正常的色调，当色温值提高到 8000 以上后，照片就呈现出一种偏黄色的暖色调。

那么，在设置一组拍摄星空的参数时，如何化解上面提到的矛盾呢？我还是从自身的拍摄经历出发，和大家分享这个问题的解决办法。在两年多前刚开始接触星空拍摄的时候，网络上关于拍摄星空的指导文章无一例外都说拍摄参数应该设置为"曝光 30 秒，光圈 F2.8，ISO12 800"。我那时使用的是尼康的 14~24mm 超广角变焦镜头，配上尼康 D4 相机，使用这样的参数组合拍摄出来的星空，在当时自己已经很满意了，并且"曝光 30 秒 +F2.8 大光圈 +ISO12800"这个参数组合已经能够长时间曝光出在当时看起来还不错的银河，于是我一直使用这个参数组合进行拍摄，早期的星空摄影作品基本上都属于"超广单张直出"。一直到 2015 年 6 月，我不再满足于这样的单张成片。

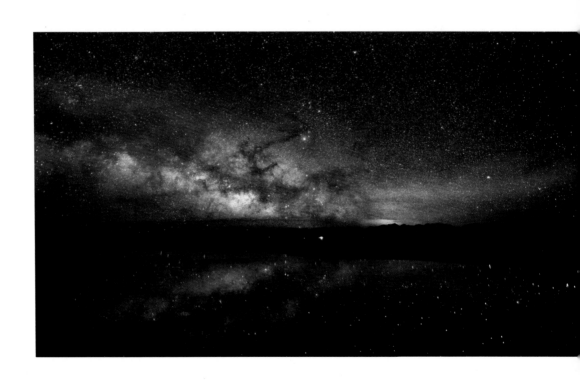

30 秒对于银河细节的记录是远远不够的，即使把感光度提升到 ISO25600 也无济于事，虽然感光度升高了，但并不能增加银河的细节，并且画面噪点较多。回头看之前的作品，总能发现各种不尽如人意的地方。当发现拍摄上的这些技术问题后，我开始思考如何解决。最初想到的办法是更换更长的焦段，例如用 35mm 来拍摄，那么参数就会有所变化，变成了"曝光 10 秒（300 法则约定）+F2.2~F2.8（根据构图选择光圈控制景深）+ISO12800"。当拍摄的时候，在同一个机位连续拍摄多张，后期再通过叠加降噪（详见下一章"出色的后期处理能让照片更有质感"）来解决噪点问题。我将这种方法运用到了 2015 年 8 月英仙座流星雨的拍摄上，当时获得了非常不错的效果，后来一直延续使用这个方法到 2016 年 2 月。

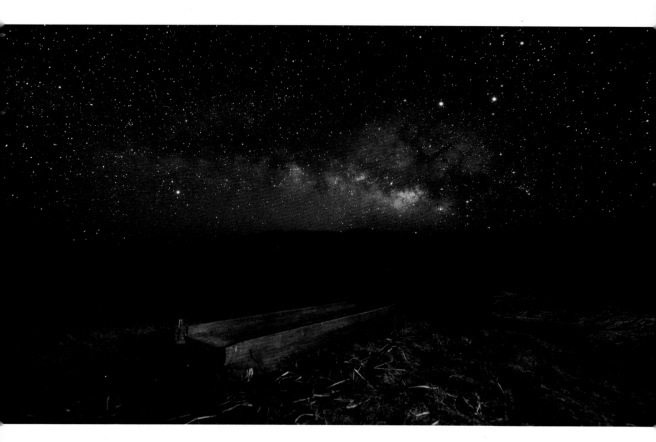

　　还是那句话，"只有不断地拍摄和不断地思考，才能够发现更多新的问题"。2016 年 3 月，在入手了尼康 D810A 之后（D810A 是一款可以拍摄到夜空里发射式星云的专业级天文相机，绝对值得每一位星空摄影师拥有），我发现不管是用 35mm 拍摄 10 秒，还是用 14mm 拍摄 30 秒，都不能把淡淡的星云的色彩信息完整地拍摄下来。这就说明拍摄时曝光时间是不足的，这样就不能完全发挥这款相机的功能，怎么办？延长曝光时间吗？可是曝光时间达到 60 秒甚至 120 秒以上会出现什么样的效果呢？带着这样的疑问，我继续尝试寻找新的解决办法，辅助拍摄星空的设备赤道仪就此进入我的星空摄影生涯。

赤道仪的作用在前面已经详细解释过，它是可以完全消除以任何焦段拍摄星星可能产生拖线瑕疵的神器，那么使用赤道仪后拍摄参数是不是也应该做相应的调整呢？我尝试着用"曝光 60 秒 +F2.8+ISO1600"参数组合来拍摄。出乎意料，猎户座的红色星云被完全记录下来，银河细节也非常丰富。当将感光度从ISO12800 降低到 ISO1600 之后，画质有了飞一般的提升。如果将曝光时间延长到 5 分钟，将感光度降低到 ISO800 以下，画质一定会更加完美。

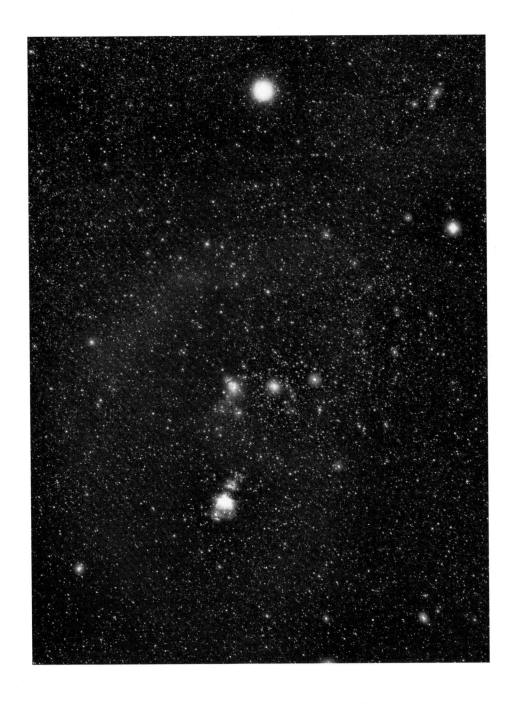

自从使用赤道仪进行过一次拍摄后，我就完全推翻了之前通过叠加降噪来进行后期处理的方法。既然前期拍摄就能完美地解决问题，为什么还要进行烦琐的后期处理呢？2016年3月，我带着赤道仪到夏威夷拍摄北天银河东升（本页上面这张照片获得了2016年TWAN地球与天空国际摄影大赛"Against the Lights"组拼接类特别大奖）；4月，我到新西兰拍摄南天银河（本页下面的照片），这种拍摄方法一直用到今天。我甚至还想过，把在同机位使用赤道仪拍摄的每张照片再叠加起来，画质效果一定细腻到不可言说，有兴趣的朋友不妨试试。

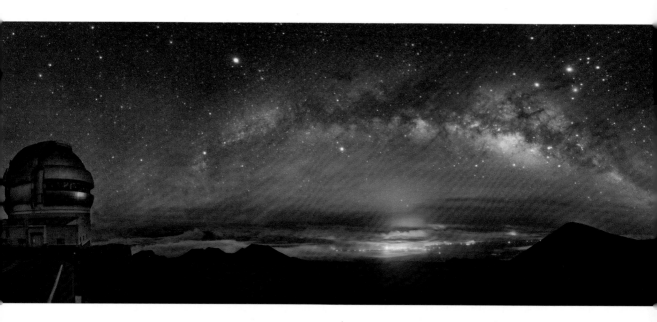

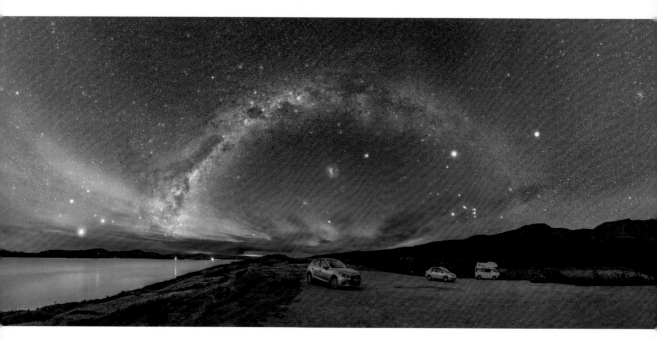

看完我的拍摄经历，相信大家有了更多的认知，这里同样对这段经历做一个小结，提炼出几个拍摄星空的参数组合关键点（月光下的拍摄参数另说）：

（1）当光圈为 F2.8（标准拍摄环境）、曝光时间为 10~30 秒（根据镜头焦段选择）的时候，应将感光度应设置在 ISO6400~ISO12800 范围内，甚至更高，才能够拍出星空的细节，忽略画质噪点等因素，这可以算作星空拍摄的第一阶段。

（2）假设光圈仍然为 F2.8，曝光时间仍然为 10~30 秒，感光度仍然在 ISO6400~ISO12800 范围内，甚至更高，用固定机位拍摄许多张照片来进行叠加降噪，开始为星空照片的高画质努力，这可以算作星空拍摄的第二阶段。

（3）假设光圈仍然是 F2.8，将曝光时间调整为 1~5 分钟（甚至 10 分钟或 15 分钟）的范围内，将感光度设置在 ISO400~ISO1600 范围内，真正开始拍摄星空银河的细节，这可以算作星空拍摄的第三阶段。

这 3 个阶段是递进关系，从简单到复杂。第一阶段可能只需要相机、镜头、三脚架和 30 秒的曝光时间就能够完成一张星空照的拍摄。第二阶段则需要在 30 秒的曝光时间内连续拍摄 10 张或者更多张照片，才能完成一张星空照的拍摄。而到了第三阶段，除了需要相机、镜头、三脚架，还需要使用赤道仪把曝光时间延长到 1~5 分钟，这就需要 1~5 分钟才能完成一张照片的拍摄。如果拍摄有地景的银河拱桥，至少也需要拍摄 15 张照片，每张照片需要 1~5 分钟，仅拍摄就需要 1 小时，还不包括这个阶段使用赤道仪所需要的对极轴时间和后期天地合成拼接的时间（详见"银河拱桥后期"一节）。

由此可见，越简单的拍摄，效果越差，越复杂的拍摄，效果越好。如果想要画质高、星空银河细节多的照片，就需要使用赤道仪。当大家掌握了这些拍摄星空的参数组合以后，在以后的拍摄当中，还要根据构图灵活运用，调整光圈控制景深（这一点很重要）等。建议大家从最基础的第一阶段开始拍摄，相应地缩短前两个阶段的时间，基本掌握了相应的基础以后再开始第三阶段的拍摄。当然，在好好研读此书关于赤道仪的内容后，理解力比较强的人也可以直接购买赤道仪，从第三阶段开始拍摄。

还有一种参数组合需要另外说明，那就是有月光影响的情况。人们所说的月明星稀，即在有月亮的时候，月光使人们可目视的星星减少，随之拍摄到的银河的细节也会大大减少。但利用月亮为地景补光拍出的效果又非常完美，因此在有月光影响的晚上，需要将第一阶段的曝光时间和第三阶段的感光度结合起来，并适当地缩小光圈到 F4 以下。如 P178 页展示的是我在 2016 年拍摄于牛背山满月的一张云海雪山星空照，拍摄参数为"曝光 10 秒 +F4+ISO800"，在此仅抛砖引玉，月光下的星空拍摄还望大家举一反三。

本节最后再介绍一个关于拍摄参数的知识点：星空的曝光总量是可以根据具体的拍摄环境做调整的，并且要永远向右曝光，也就是相机上的测光表显示在 +3 以上。这里列出 3 组参数。第一组：曝光 30 秒 +F2.8+ ISO6400，第二组：曝光 30 秒 +F2.2+ISO4000，第三组：曝光 20 秒 +F2.2+ISO6400，这 3 组参数得到的曝光总量是完全相同的，而且测光表也显示在 +3 靠右的位置（用相机测试理解起来会更快）。为什么会这样呢？因为快门速度（曝光时间）、光圈、感光度的数值影响的曝光量是同升或者同降的。

假设第一组参数曝光总量为 A，若要提高一挡 A 值，变为 $A+1$ 挡，任意提高快门速度（曝光时间）、光圈、感光度 3 个参数中的一个参数值即可。例如，使用第一组参数的光圈值，把光圈值提高到 F2.5（F2.5 比 F2.8 曝光量高一挡），第一组的曝光总量就是 $A+1$ 挡。若要将第一组参数曝光总量减少到 $A-3$ 挡，就有很多操作空间。比如，将快门速度降（曝光时间）低到 25 秒（25 秒比 30 秒曝光量低一挡），将感光度降低到 ISO4000（ISO4000 比 ISO6400 曝光量低两挡），这样一共就降低了 3 挡，所以第一组参数的曝光量就成了 $A-3$ 挡。

如果在降低光圈值的同时，保持快门速度不变，并且保证曝光总量不变，应该怎么办？这时应该实行"一增一减"原则来保证曝光总量不变，如第一组参数和第二组参数、第二组参数和第三组参数就是很好的例子。第二组参数相对于第一组参数，光圈值提高到 F2.2，提高了两挡，因此需要"一增一减"，也就是说，感光度必须降低两挡，从 ISO6400 降到 ISO4000，这样才能保证第一组和第二组的曝光量一致。同样，第二组参数和第三组参数、第三组参数和第一组参数都是同一个道理。

测光表显示 +3 向右是什么意思呢？这是因为在越好的星空拍摄环境里，不仅需要长时间的曝光来捕捉银河与星云的细节。如下页上面这张贡嘎山上的猎户座星云照，需要更多的曝光量来展示地景暗部的细节，下页下面的照片地景曝光正常，P192 和 P193 所示的照片则地景曝光严重不足，所以测光表指示越向右越好（前提是保证不过曝，也就是高光不溢出）。

特别强调：本节的内容非常重要，前期拍摄成功与否就看大家对这一节所讲内容的理解程度，建议大家在出门拍摄前细细研读此节，并且完全心领神会。

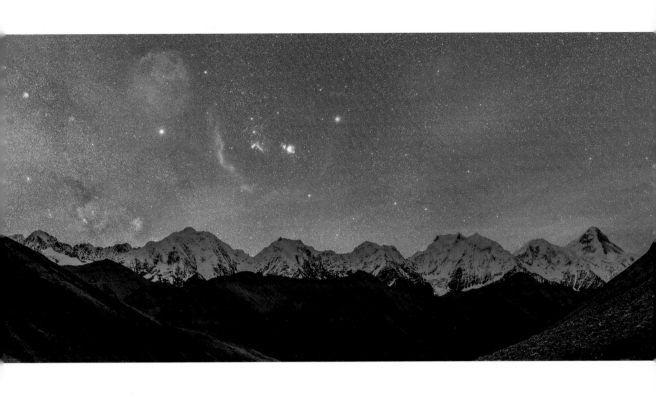

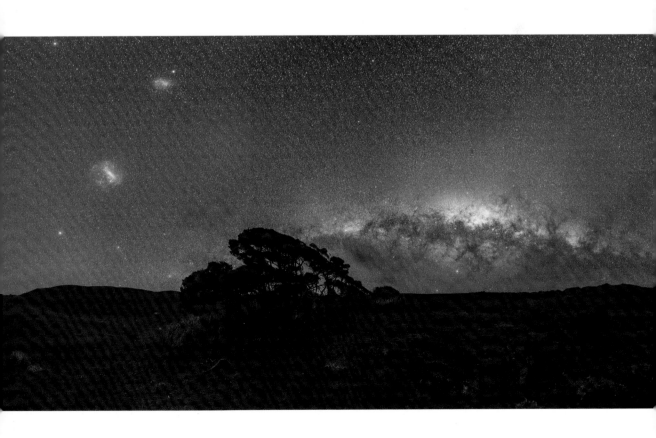

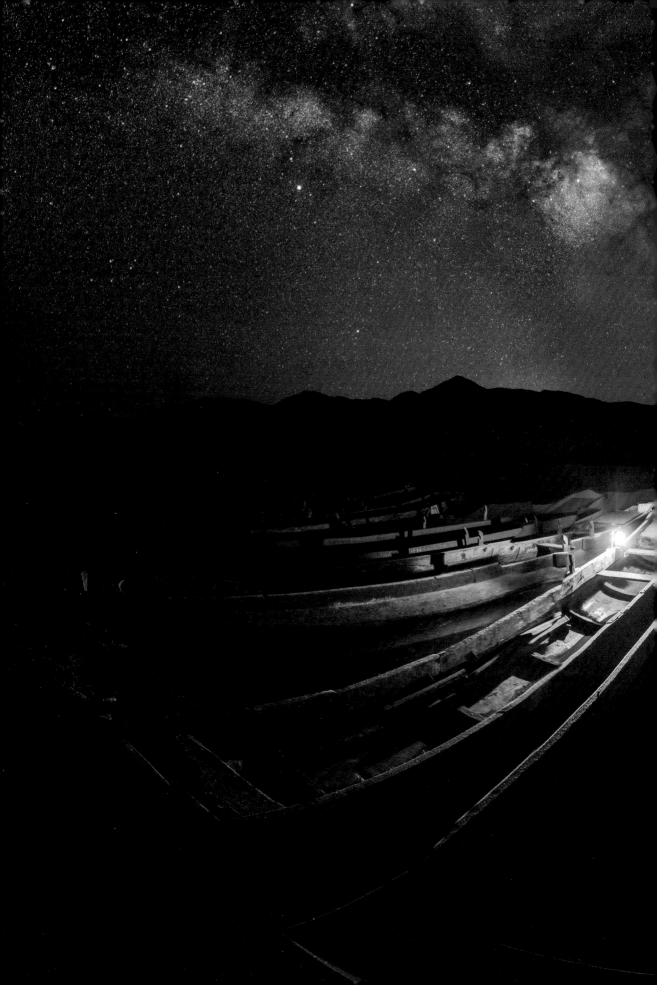

夜晚如何正确地对焦

无论你的拍摄技术有多么高超，不管你的构图有多么好看，如果不会对焦，特别是在漆黑的夜晚，那么你也只能面对着熠熠星光束手无策，一切准备和努力都白搭，如下图这种失焦的星空。

周围许多新手问我最多的问题之一就是："在黑乎乎的夜晚，我在取景器里什么都看不到，怎么对焦呢？"在解答这类问题的时候，我都会先问他们："相机上的对焦模式是否已经调到了 MF（手动对焦）？""镜头上的对焦模式是否已经调到了 MF？"无一例外，他们在相机和镜头上设置的对焦模式都是 AF（自动对焦），因此，在黑夜里自然对不上焦，也按不下快门。

现代数码单反相机添加了 AF 对焦模式，即相机取景器里会有红点一样的模拟对焦点，供用户自行选择。这虽然大大降低了摄影的门槛，但还是有许多朋友喜欢用类似蔡司 15mm 等广角手动对焦镜头来寻找手动对焦的快感。不管白天用的是自动对焦还是手动对焦，到了晚上拍摄星空，全部要转换到手动对焦，这样才能够完成星点的正确对焦，具体操作如下图所示。

只需将机身上和镜头上的 AF/MF 按钮设置到 MF 即可。下面分别介绍传统对焦和实时对焦模式，前者利用的是镜头刻度上的无限远标志，后者利用的是肉眼所见的星点。

传统对焦

为什么叫传统对焦？刚才已经提到过，传统对焦利用的是镜头上的无限远标志。

似乎从星空摄影出现开始，这种对焦方法就被沿用至今。这种对焦方法的特点是简单方便，缺点是需要试拍几张才能做到精确地对焦，那么应该如何进行具体的操作呢？

首先以佳能的镜头为例，如下左图所示。当旋转镜头对焦阻尼环指示小箭头到"Γ"形状短边旁边一点的位置时，焦点就在星点之上。若实际拍摄效果星点还不够清晰和圆润，就再左右轻微旋转对焦环。每旋转一点就拍摄一张照片，并且在相机里放大100%看星点是否清晰、圆润，一直到星点清晰、圆润，即表示完成对焦。

再以尼康的镜头为例，如下右图所示。当旋转镜头对焦阻尼环指示小箭头到"∞"中间位置的时候，焦点就在星点之上。若实际拍摄效果星点还不够清晰和圆润，就再左右轻微旋转对焦环。每旋转一点就拍摄一张照片，并且在相机里放大100%看星点是否清晰、圆润，一直到星点清晰、圆润，即表示完成对焦。

佳能镜头的无限远标志

尼康镜头的无限远标志

索尼或者其他品牌的镜头对焦基本上也是使用这种方法的，举一反三即可。还有一些入门的镜头是不带无限远标志的，那么这类镜头用这种传统的对焦方法就不太好使了，这时候就需要引入下一种对焦模式——实时对焦模式。

实时对焦模式

　　一般情况下，人们拍照片有两种方式，第一种就是利用取景器配合反光板进行对焦拍摄，第二种就是开启相机的"LV"模式进行对焦拍摄。如下图所示，"LV"按钮一般在相机的面板上，很容易找到。实际上，"LV"模式就是实时对焦模式，可以在相机的液晶屏幕上看到将要拍摄到的画面。

　　那么，怎样利用这种实时对焦模式来完成星空拍摄的对焦呢？其实很简单，到达野外以后，在伸手不见五指的情况下，打开实时拍摄模式。将相机对准天空，这时相机屏幕显示的可能是一片漆黑。先检查是否满足以下两个条件：条件一，是否为晴天，肉眼是否可以看到一些明亮的星座；条件二，相机的参数是否已经设置到了最大曝光量组合，例如，30秒+F2.8+ISO25600（或以上）等（需要注意的是，这个参数并不是最终的拍摄参数，而是为了让实时的拍摄模式的相机屏幕里能够出现亮星的拍摄参数）。当满足以上两个条件后，再来看取景屏，可以发现取景屏中已经出现了一些亮星，此时开始对焦，对焦的方法和传统方法类似。把屏幕实时放大到70%左右，然后一边旋转对焦阻尼环，一边观察取景屏上的星点是否变得很小，而不是硕大的一颗。如果已经变成很清晰的星点，那么对焦就算准确了。

对焦失败　　　　　　　　　　　　对焦成功

这种方法比传统对焦方法复杂，但优点是可以一边观察一边调节。一旦调节好，就可以直接拍摄，而不需要再多拍几张来确定到底有没有对准星空。任何品牌的镜头都可以使用这种方法，从根本上杜绝了佳能找"┏"、尼康找"∞"这种麻烦。

小技巧：这种实时对焦模式还可以和传统对焦方法结合使用。先用实时对焦模式确定焦点，再看镜头上的对焦小箭头到底指在什么位置，然后记住这个位置或者做一些合理的标记。这样在下一次出行拍摄的时候，不用再费时费力地用实时对焦模式或者传统对焦方法了，只需找到之前做好的标记即可。

对焦其实是前期拍摄中较为简单的一环，更多的是需要耐心。想要让星点规规矩矩地变成一个实星小点，就得慢慢地旋转对焦阻尼环，稍微不注意就可能旋转过头，再旋转回来的时候还有可能转过头。旋转对焦阻尼环的手感大家只能在实际拍摄当中慢慢体会。

鱼骨板辅助对焦

下面介绍鱼骨板对焦法。准备一块鱼骨板滤镜，然后确保相机机身处于M（手动）挡，镜头AM/MF开关处于MF状态。打开相机切换到LV模式（即实时取景），将光圈调到最大，将感光度设置为ISO1600或以上，将快门速度设置为大于10秒。调节相机取景器，确保将亮星或远处灯光置于相机屏幕中央位置。放大相机屏幕，拧动对焦阻尼环，直至屏幕上出现3条星芒线（大部分镜头建议选取星等不小于1的亮星或远处灯光作为对焦目标）。再缓慢转动对焦阻尼环，让中间的那条星芒线处于两条交叉星芒线的中间，即完成精确对焦。取下滤镜后进行正常拍摄即可。

失焦状态　　　　合焦状态　　　　失焦状态

▌光线比例是否协调是照片拍摄成功与否的关键

　　摄影的本质就是用光的艺术，白天的拍摄如此，夜晚的星空拍摄更是如此。日出之前，摄影师会在拍摄点等待第一缕阳光洒在云上，洒在雪山上。日落西山之时，摄影师同样会在拍摄点守候最后一缕光线。所谓"无光不摄影"，就是这个道理。很多人会有疑问："前面不是说星空摄影要避开光污染吗？只有在没有光的环境里才能看见星空吗？怎么这里又说是用光的艺术呢？"

　　是的，如果你真正到过野外，就会知道，看似黑漆漆没有任何光源的夜晚，星光就是最闪耀的光源。一张星空照片的好坏取决于很多方面的因素，其中之一就是对光的运用，月光、闪光、氛围光、光污染等，都可以给星空摄影带来创造力和生命力。下面仍通过实际照片举例说明，来认识一下什么才是比例协调的光线。

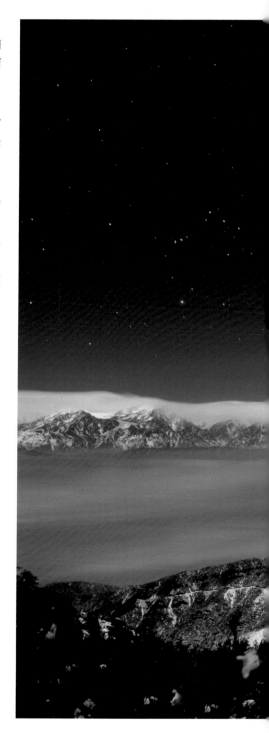

2016 年 1 月，在四川牛背山拍摄的满月下的贡嘎雪山和云海星空。倘若没有天上稀疏的星星和成丝的云海，估计很难辨别这到底是白天还是黑夜，整个画面的光线十分平和，月光下的蓝色，没有任何突兀的感觉

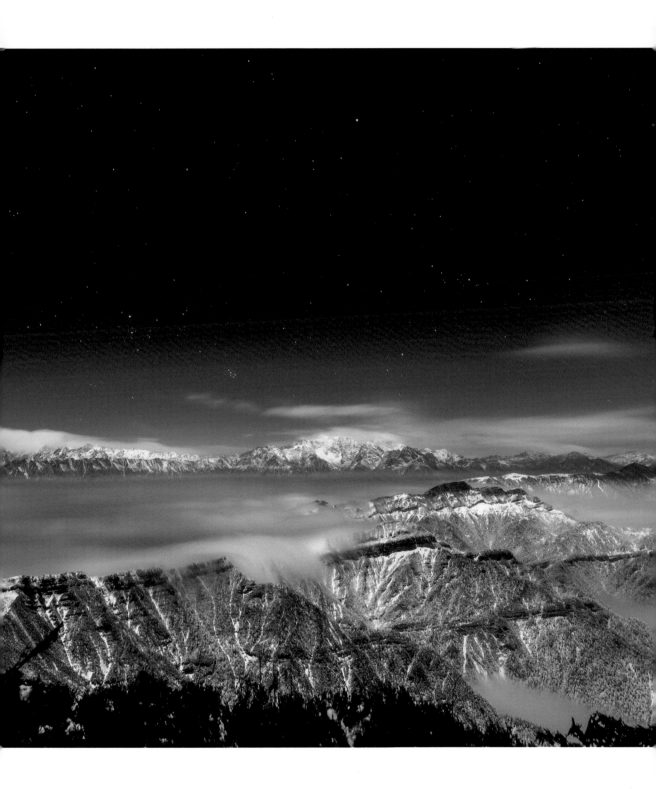

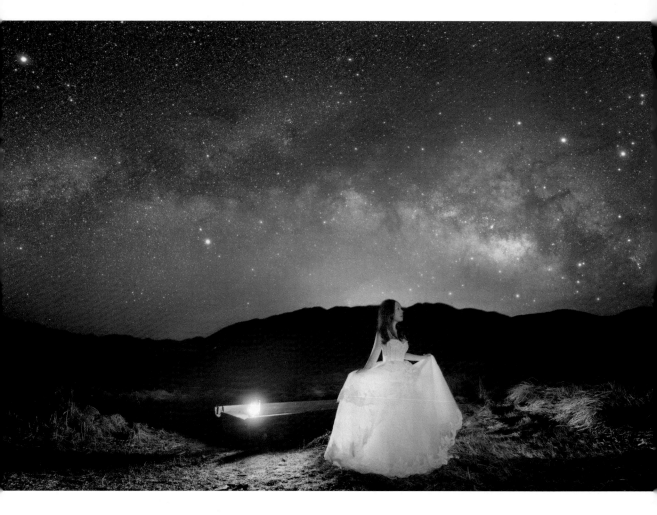

　　上面的照片是 2016 年 2 月我在四川泸沽湖拍摄的。从画面可以看出，这是一个没有月光的夜晚，但有闪光灯及一盏马灯散发出的光。很明显，在这张照片里，闪光灯和氛围光起到了非常重要的作用。使用闪光灯是为了凸显主体人物脸部的清晰，使用氛围光是为了营造地景整体的暖色调，冬季的枯草被黄色的氛围光照亮，形成了天空呈蓝色、地景呈黄色的经典色彩对比，让整个画面有了活力，变得更加好看。

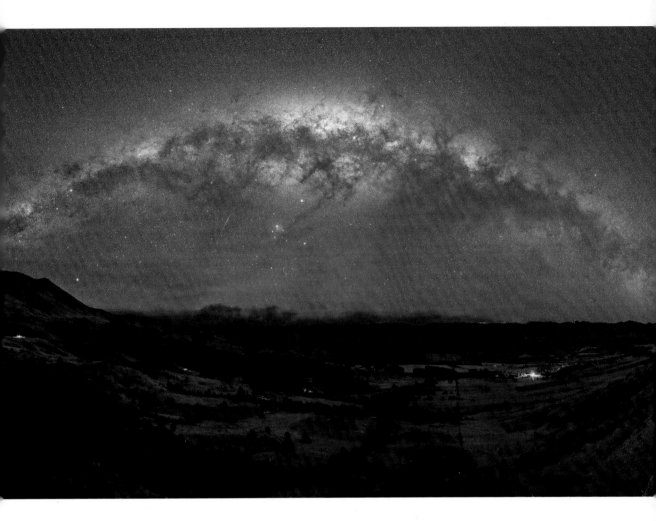

　　上面这张照片是在 2016 年 9 月于新西兰南岛拍摄的南天银河落下的情景。拍摄这张照片是在无月光的晚上拍摄的，地景被星光照亮，星星投下的微弱光亮又被相机长时间曝光所记录。这种画面更贴近人眼所见，更真实，也更便于让人理解。

　　下页所示的照片是我在 2015 年 2 月于云南省昭通市素有"黑颈鹤之乡"美誉的大山包景区拍摄的。当时这张照片一发出来，引起了很多质疑，其中关注最多的就是："晚霞怎么可能与星空同在？"其实，很像火烧云那部分，是山脚下村庄里的灯光投射后形成的黄色光污染云。试想一下，假设没有那块被光污染染黄的云，那么主体剪影就不会这么明显，最终的成品是非常单调的。这张照片恰好利用了光污染创造了不同的拍摄效果，让画面主题上升了一个层次。

　　这里展示的照片都属于比例协调的光线范畴，分别是前面提到过的月光、闪光、氛围光（包括造成光污染的光源）和星光。那么，在拍摄过程中，应该如何合理地选择使用这些光线呢？

利用月光补光

通常情况下，一年有12个满月，在传统的星空拍摄中，人们认为应该避开满月。最完美的拍摄当然是这样的没错，但很多时候，出于费用预算或者其他方面的原因，是没有办法完全避开的。正如我在2015年去新西兰的时候，当时只顾着买便宜的机票，买了机票之后才发现，旅行正赶上满月。是不是赶上满月就没有办法拍摄了呢？其实不然，肯定是有办法的。

先来看每月月相图，了解一下月亮的变化规律。一般情况下，农历三十左右基本上是看不到月亮的，人们称此期间的月亮为新月。此时月球运行到了地球和太阳的中间位置，在此时间段拍摄利用月光补光的星空照片是不可能的。随着自然日的增加，从农历初一到农历十五或者十六，月亮分别从峨眉月过渡到上弦月，再到满月（也就是新月时期的月球和地球交换了一下位置），亮度越来越高（看月球表面被太阳光照亮的面积来判断）。这期间月亮从农历初一和太阳同升同落开始，往后每过一个自然日，月亮落山的时间就会晚30~60分钟（每天会有所不同）。假设农历初一太阳19点落山，月亮也是19点落山，初二太阳还是19点落山，那么月亮就会推后30~60分钟落山。以此类推，直到满月的时候，太阳19点落山，月亮19点才从东方升起来，整晚都可以见到月亮。

那么，月亮离开满月位置过后，随着自然日再次增加，从农历十五或者十六到农历二十九或者三十，月亮又分别从满月过渡到下弦月，再到峨眉月、无月，月亮变得越来越暗，升起来的时间随着自然日的增加越来越迟。比如，农历十五满月19点升起来，那么农历十六就往后推迟30~60分钟升起来，也就是19点30分以后才会升起来，直到月亮再次移动到新月的位置，完成一个月的月相循环。拍摄星空的人常常会说只要避开满月前后5天，就能够拍到无月光影响的星空。

理解月相的变化，对于每个星空摄影爱好者安排拍摄时间是有很大帮助的，下面将着重为大家介绍如何利用月光补光拍摄。

若一个人考试想要得100分，要怎样才能做到呢？那就是必须知道所有的正确答案，月光下的拍摄其实也是这个道理。在拍摄星空之前，要明白月亮亮度的变化规律，并且有针对性地选择合适的亮度去拍摄。新月时期的月亮亮度较暗，并且晚上在天上的时间短，满月时期月亮又太亮并且整晚可见，所以想要拍摄利用月光为地景补光的星空照片，选择农历初四到初十和农历二十到二十六是最为妥当的。

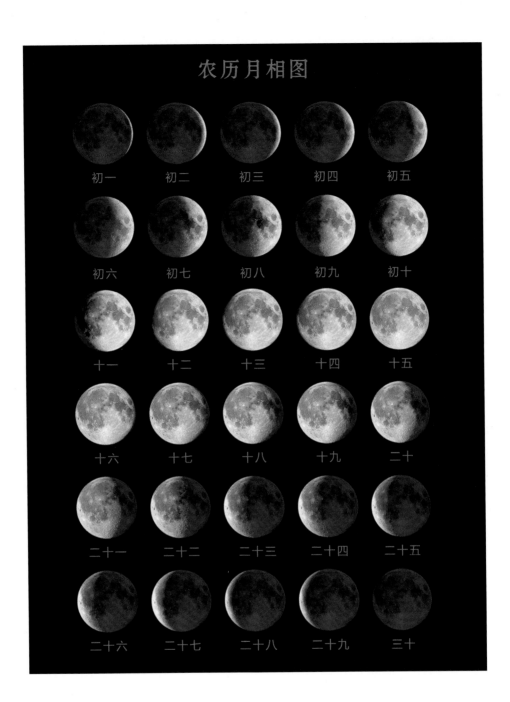

农历月相图

初一	初二	初三	初四	初五
初六	初七	初八	初九	初十
十一	十二	十三	十四	十五
十六	十七	十八	十九	二十
二十一	二十二	二十三	二十四	二十五
二十六	二十七	二十八	二十九	三十

（下页图）这张照片是我在 2015 年 1 月 25 日 19 点 58 分拍摄的冬季星空，拍摄点在贡嘎雅哈观景台。当天正是农历初六，猎户座参宿七星璀璨夺目，初六的月光在 ISO800+10 秒的曝光时间下，在将雪山的细节表现得无比清晰的同时，记录下来的星星也比满月下的多一些

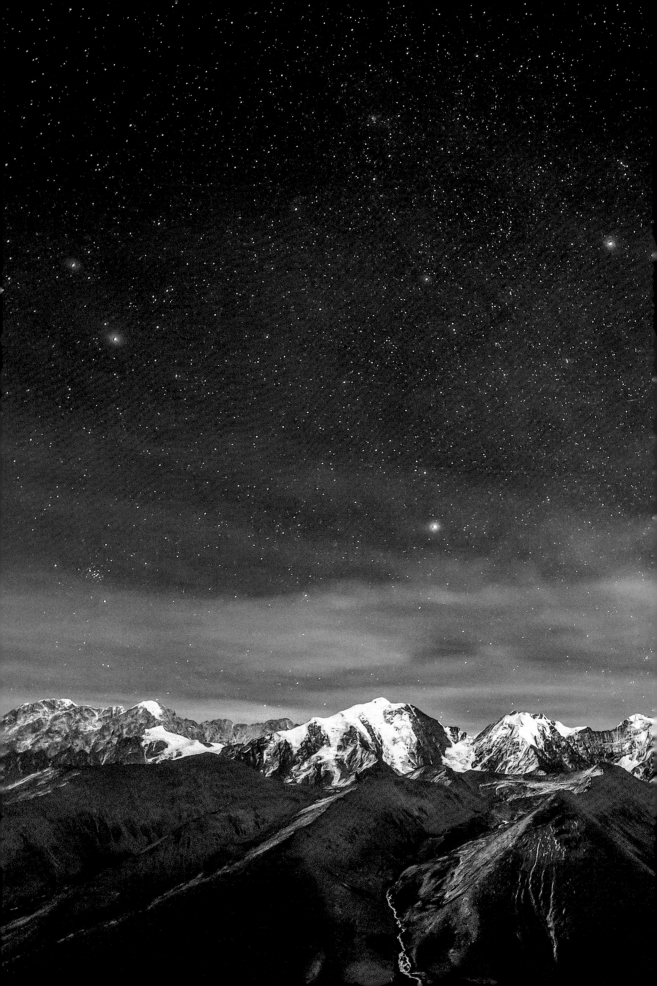

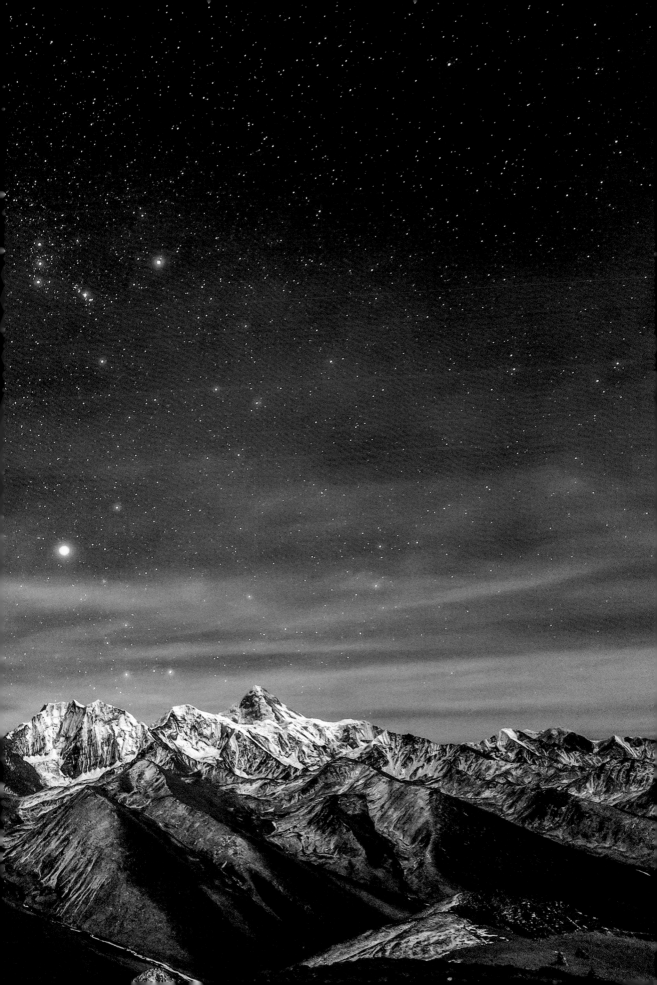

这张照片是在 2016 年 9 月 8 日农历初八 22 点 21 分于新西兰中部山区拍摄的，拍摄的是南天银河。ISO1600+ 长达 30 秒的曝光时间，使初八的月光将雪后的草地、雪山上的云彩及人物的许多细节都展现了出来。这是利用月光为地景补光的优势所在，但银河的细节损失不少，也是利用月光为地景补光拍摄的弊端之一

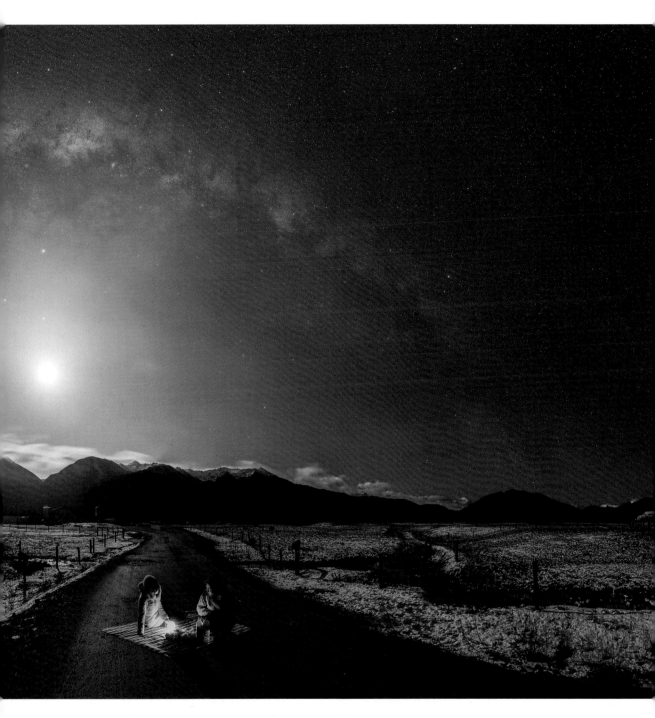

　　前面对月亮每天的亮度进行了系统介绍，并通过实际拍摄的照片进行分析，相信大家已经理解了利用月光补光的精髓。那么就请大家带上装备，找一个有月亮的夜晚，去实际拍摄，以便充分掌握应对月光的方法，做到应对轻松，自如出大片。

利用闪光灯补光

在无月光或者没有其他任何光源的夜晚，如果不想单纯地拍摄星空，而是想拍摄一些以人为主题的星空照，有两种方法可以实现。第一种方法是利用自带的环境灯，第二种方法是利用闪光灯。千万不要以为闪光灯只出现在摄影棚里，有时候在星空摄影里它可以称得上是"神器"。

先来看一张将闪光灯作为光源的星空照片。

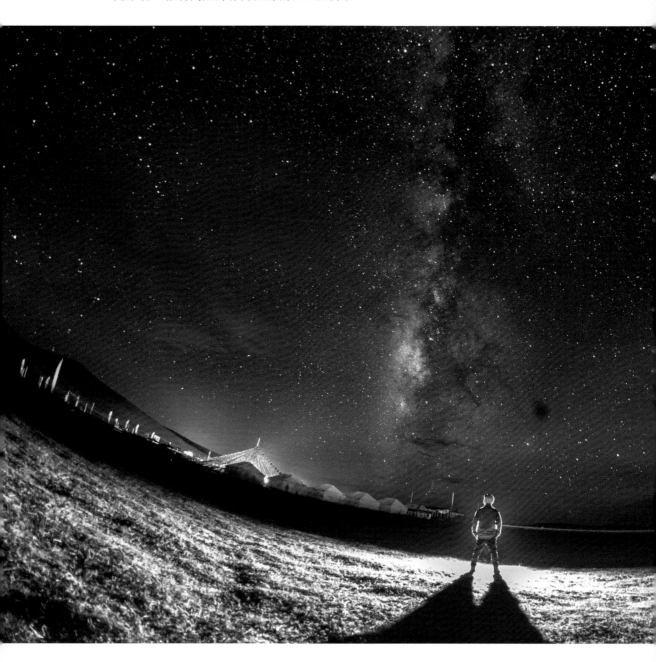

这是 2015 年 8 月 9 日我在四川若尔盖大草原拍摄的一张照片，画面十分简洁——16mm 鱼眼镜头下的一条银河和我自己的影子。这张照片是怎么拍摄的呢？架设好相机，然后站到指定位置，保证所站立的位置在银河下方，再放好事先准备的闪光灯，设置闪光灯的闪光指数为最大，闪光模式为前帘闪光，按下快门的同时闪光灯工作，30 秒后就完成了这张照片的拍摄。闪光灯在镜头前作为逆光光源，将我的影子拉得非常长，两条腿的长影子作为视觉引导线。这张照片是典型的利用闪光灯营造星空下剪影效果的照片。

前面提到了两个术语，一个是闪光指数，一个是闪光模式，这两个术语十分重要，下面具体说明。闪光指数是指外接闪光灯输出的光量，具体设置数值不是固定的，一般会根据拍摄需要和具体环境进行调整。比如，要拍摄星空下的剪影效果，就需要将闪光指数开到最大；要拍摄星空下清晰的人脸，就要经过多次验证来确定了。一般闪光指数是利用闪光灯的 M 模式来控制的（也有 TTL 自动识别模式，但这种模式不适合夜晚的星空拍摄）。以尼康 SB-910 型原厂闪光灯为例，闪光指数全开的数值是 1/1，指数依次递减是 1/2、1/4、1/8、1/16、1/32、1/64、1/128，而 1/128 就是闪光指数的最低值。要想利用这个闪光指数营造剪影效果是远远不够的，而且一般情况下，1/32 更适用于星空下给人的脸部补光。

闪光模式在星空摄影里的运用有两种情况，一种是前帘同步，一种是后帘同步。简单地说，这两种模式的主要区别在于，前者是按下快门 CMOS 开始曝光的同时，闪光灯即闪光一次；后者是按下快门 CMOS 开始曝光的同时，闪光灯不闪光，是在曝光快要结束的时候闪光一次。那么，在星空下拍摄到底应该用什么模式呢？推荐使用前帘同步模式。大家都知道，相机曝光是记录光，因为在模特刚站好的时候按下快门闪光灯闪光，大多数时候模特是不会被外界因素干扰或因自身因素而产生摇晃的，同时他的姿势会被强逆光定格，所以说前帘同步闪光的拍摄方法更有利于拍摄星空下的人像。

 上面这张照片是在泸沽湖拍摄——银河女神。这张照片就是用"半功率闪光 + 前帘同步闪光模式"完成拍摄的，具体的相机、模特、环境灯的位置关系可参考下页下方的图来学习。

 还有一点非常重要，就是外接的闪光灯如何和相机匹配。通常情况下，建议搭配相机的原厂闪光灯，并且购买一种名为闪光灯引闪器的装置（推荐品牌为永诺 YN-622N i-TTL 系列），分别插到相机的热靴灯口和闪光灯的热靴灯口。否则，到了野外，相机和闪光灯只能"干巴巴地对望"。明白了以上原理，相信大家在拍摄星空人像时会有长足的进步。

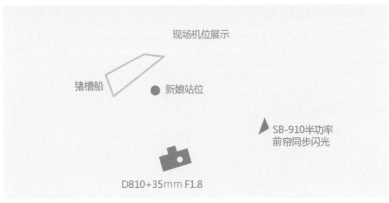

现场机位展示

猪槽船　　● 新娘站位

SB-910半功率
前帘同步闪光

D810+35mm F1.8

营造氛围光

问大家一个关于约会的问题："热恋中的你，希望带对方去哪里共进晚餐，度过一个浪漫的夜晚？是价廉物美但环境糟糕的路边小店，还是食物同样好吃消费略贵，但超有格调的餐厅？"相信还处在热恋中的大部分人都会选择后者，为什么呢？就是因为有情调、有氛围。想一想，坐在装修华丽、气氛温馨、服务周到的餐厅里享受烛光晚餐，是一件多么美好的事情啊！那么，既然大家都知道约会要制造氛围，那么作为星空摄影师和星星约会，怎能不制造浪漫的氛围呢？

我对星空下氛围光的理解为：微光、暖光。顾名思义，微光就是微弱的光，没有闪光灯发出的光和月光的敞亮；暖光就是温暖的光，篝火般的红光会给人家的感觉。既然星空给人的感觉是遥远、触不可及、冷淡无情，那么作为星空摄影师何不开动脑筋想办法，给地景元素增加一份温情呢？

要想营造氛围，不妨先看下面这张照片，这是我在2015年2月拍摄于泸沽湖的一张春季银河东升全景图。下面对画面进行分析。银河自然不用多说，主要看地景的氛围——一艘猪槽船停靠在草海边。由于冬季湖水退位，在拍摄的时候可以在船头放一盏马灯，在相机的长时间曝光中，非常微弱的暖光使整个草海枯黄的感觉完全呈现出来了。天上是冷色调的银河，地上是暖色调的枯草，通过一盏马灯的微光就营造出了颜色的极致对比。这种氛围光营造难度相对较低，只要有微弱地散发暖色光芒的灯源即可。

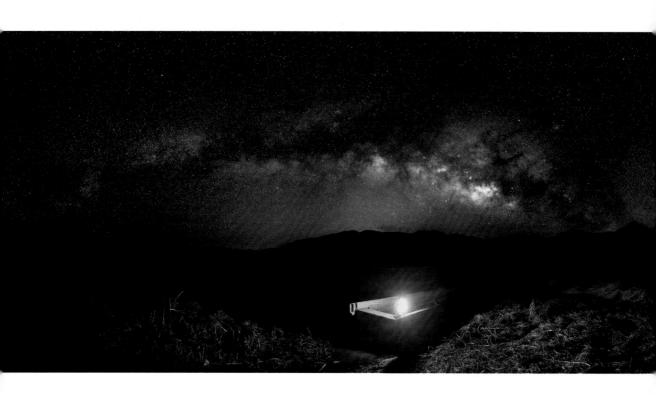

当然，拍摄星空时氛围的营造有多种方法，除了前面那种单灯流，也可以利用篝火、暖色帐篷、汽车双闪灯等，根据不同的拍摄主题来选择营造不同的氛围。

　　下面这张照片是我在2015年8月拍摄于青海湖边的"星空守望者"。画面中的元素十分简单：一台用三脚架架好的相机、一把放在橙色帐篷边的椅子，温暖的光线把整个帐篷照得透亮，而我就坐在椅子上，用无线快门自拍拍下了这张照片。倘若这张照片里没有那顶帐篷，只有孤零零的一个人，就会让观者产生疑问："这么冷的天气，星空拍摄者为什么不搭帐篷呢？他怎么休息？通宵作业也太辛苦了吧？"所以，适当地还原真实的拍摄场景才是符合逻辑的，而帐篷里的暖光正好和夜晚的寒冷，以及拍摄者的辛酸完美呼应，向观者传达了拍摄星空是一件苦并快乐着的事这一理念。

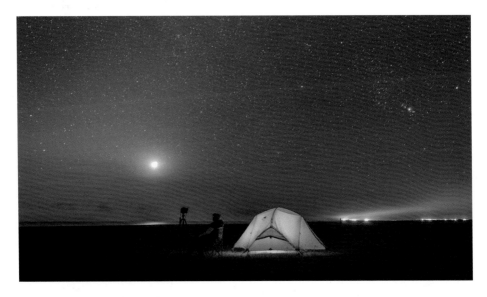

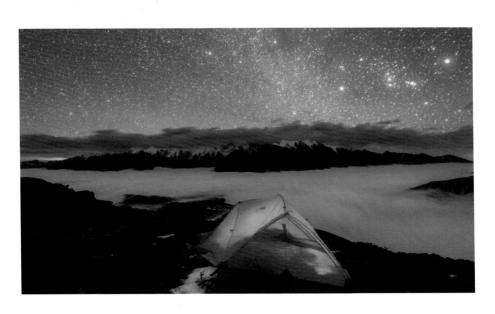

上页下面的照片中同样有帐篷元素，并且也是暖色氛围。这是 2015 年 12 月我在贡嘎雪山观景平台子梅垭口拍摄的照片。云海、雪山、冬季星空，环境冷酷瘆人，而一顶橙色的暖色调帐篷瞬间将冷色调冲破，让整体画面无比和谐。举了这么多例子，就是想要告诉大家拍摄星空营造氛围时，要重复发挥想象力，一定可以拍摄出许多让人眼前一亮的星空摄影作品。

合理利用光污染

提到光污染，很多星空摄影师都会摇头，认为这是星空摄影一定要避免的。那么，什么是光污染？光污染主要有白亮污染、混光、炫光、人工白昼、视觉污染、彩光污染等。其中，影响天文观测和星空摄影的光污染，主要是现代城市里各种色彩的灯光对城市的天空，以及周边地区天空的发散式影响。据统计，人眼在完全不受光污染影响的夜空下，可看到 7 000 颗左右的星星，而受城市光污染的影响，只能看到 20~30 颗亮度高的星星。遗憾的是，迄今为止，我国还没有出台任何有关夜空保护的法律，所以要想拍摄星空只能到远离城市的郊外。

根据光污染的严重程度，可以将其划分为 9 个等级（等级划分来源于网络）。

第一级： 完全黑暗的天空。如果在由树木围绕的草地上观测，那么你几乎无法看到你的相机、同伴和汽车。这样的地方是观测者的天堂，我走过的地方中新西兰北部的华拉里基海滩（Whararki Beach）可以达到这样的要求。

第二级： 真正黑暗的观测地。在地平线附近的气辉微弱可见，夏季银河具有丰富的细节，黎明前或黄昏后的黄道光仍很明亮，任何在天空中出现的云就好像是星空中的一个空洞，借着星光，拍摄者只能模糊地看到周围的事物。我走过的地方中夏威夷大岛的莫纳凯亚天文台、西藏珠峰大本营、川西高原大部分地区可以达到这样的要求。

第三级： 乡村的星空。在地平线方向有一些光污染迹象，云在地平线处会被微微地照亮，但在头顶方向则是暗的。银河仍然富有结构，黄道光在春季和秋季很明显，但它的颜色已难以辨别。

第四级： 乡村／郊区的过渡。在人口聚集区的方向光污染可见，黄道光较清晰，但延伸的范围很小，银河仍能给人留下深刻的印象，但是缺少大部分细节，云在光污染的方向被轻度照亮，在头顶方向仍是暗的。

第五级： 郊区的天空。仅在春秋两季最好的晚上才能看到黄道光，银河非常暗弱，在地平线附近不可见。光源在大部分方向都比较明显，在大部分天空，云比天空背景要亮。

第六级：明亮郊区的天空。甚至在最好的夜晚，黄道光也无法被看到，仅在头顶方向才能看见银河。

第七级：郊区／城市过渡。整个天空呈模糊的灰白色，各个方向的光源都很强，银河已完全不可见。

第八级：城市天空。天空发出白色、灰色或橙色的光，人们能毫无困难地阅读报纸。

第九级：市中心的天空。整个天空被照得通亮，甚至在头顶方向亦如此，只有月亮、行星和一些明亮的星才能被看到，而人一生中的绝大多数时间就生活在这样的环境中。

对照以上光污染的等级划分，大家应该对自己生活的环境有所了解了。但是，毕竟不是每个人都有时间到海拔4 000米以上的无污染地区，也不是每个人都有足够的预算去国外环境好的地方拍摄。所以，尽管在选择拍摄地的时候远离城市到了乡村，很多时候，人们依然没有办法完全避免光污染。既然无法改变现状，那就不如思考如何合理地利用光污染，或许会有奇效产生也未可知。

下面这些照片是2015年春节我在云南大山包拍摄的。大山包景区的光污染等级应该被划分为第三级，城镇方向的地平线有一些光污染迹象，地平线处的云会被微微照亮。当时我是第一次到达这个景区，白天踩点的时候，并不知道镇上的光污染有这么严重。当夜幕降临我还在思索该如何避开光污染进行拍摄的时候，突然发现天边发亮，于是灵机一动，有了这样的拍摄想法。很多人误以为这些黄色的云是夕阳照亮的，但其实是光污染照亮的。这些照片就合理利用了光污染，将其作为呈现人物剪影时的逆光源，从而突出主体人物。

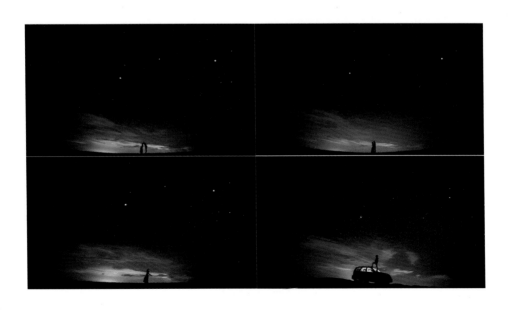

 上面这张照片中的"七彩夜空"是2015年3月我在泸沽湖拍摄的。顾名思义，"七彩"指的是沿湖五颜六色的灯光。拍摄星空两年多来，我一共去了9次泸沽湖，亲眼看着泸沽湖湖边客栈飞速增加，滥用灯光。曾几何时，我还希望将泸沽湖打造成中国的星空保护小镇，可惜当地人并没有这种觉悟。这张照片的拍摄点位于泸沽湖云南观景台，当时是想拍摄全景湖面星空的，但沿湖的灯光完全打破了这个构想。既然改变不了现状，那就不如把这些光拍进去。带着前期拍摄的这种想法，后期在修这张照片的时候，我便刻意加强了一些灯光的色彩，让整个湖面周围呈现一种七彩的效果，最后发现其实效果比想象中的还要好一些。

 看完上面我对光污染的利用，大家有没有一种豁然开朗的感觉？拍摄思路是否有了新突破？光污染也是人类制造出来的，所以有什么可怕呢？只要好好利用，就能变废为宝。

利用星光补光

　　利用星光补光就是除了星星微弱的光芒没有任何其他光源参与曝光，用星光为地景补光。有人质疑："你在讲笑话吗？那么微弱的星光，怎么可能为地景和人物补光？"对此，我只想说，在没有月亮的夜晚，去伸手不见五指的野外，亲自感受一下星光的洗礼，从此，你会成为星空最忠实的追随者。

　　前面介绍了光污染的等级，第一级和第二级的天空都是完全黑暗的，在这种环境下，不依靠外部光源要想得到曝光合适的地景，需要长时间不间断地曝光才可以实现。利用这种补光方式拍摄不仅需要准备赤道仪，而且需要很长的拍摄时间。例如下页这张照片，是2016年9月我在新西兰拍摄的银河图，拍摄时的环境非常黑暗，周围的物体要借着星光才能够非常模糊地看到。由于整个曝光过程都没有任何其他光源参与，并且使用的是拍摄银河拱桥接片的方法（单张照片拍摄两分钟，共15张照片拼接而成），所以这张照片仅拍摄就用了30分钟，但是最终的效果更符合或者说还原了真实的场景。

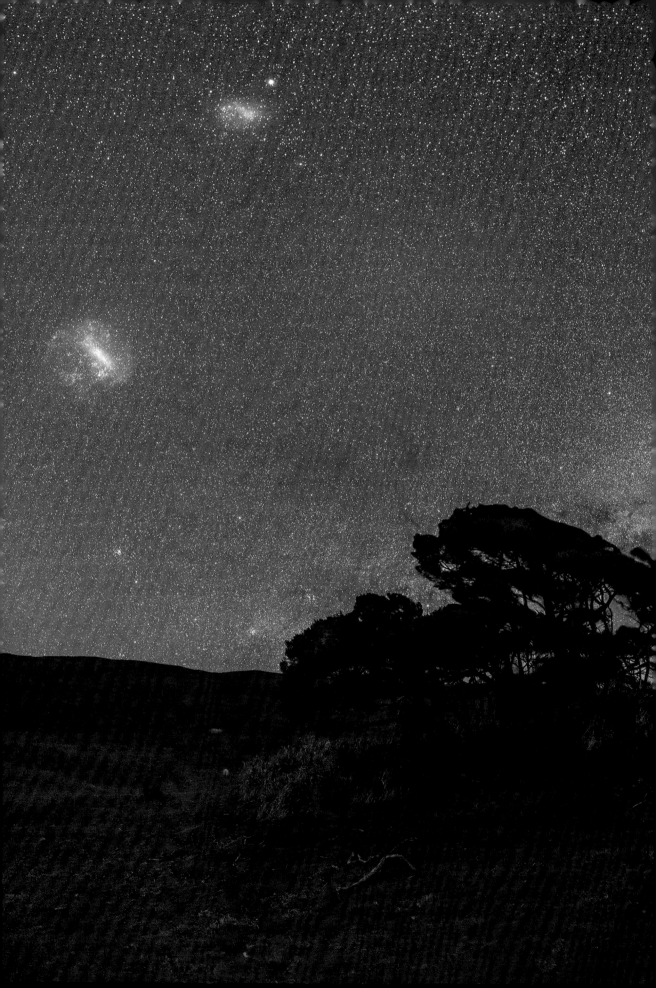

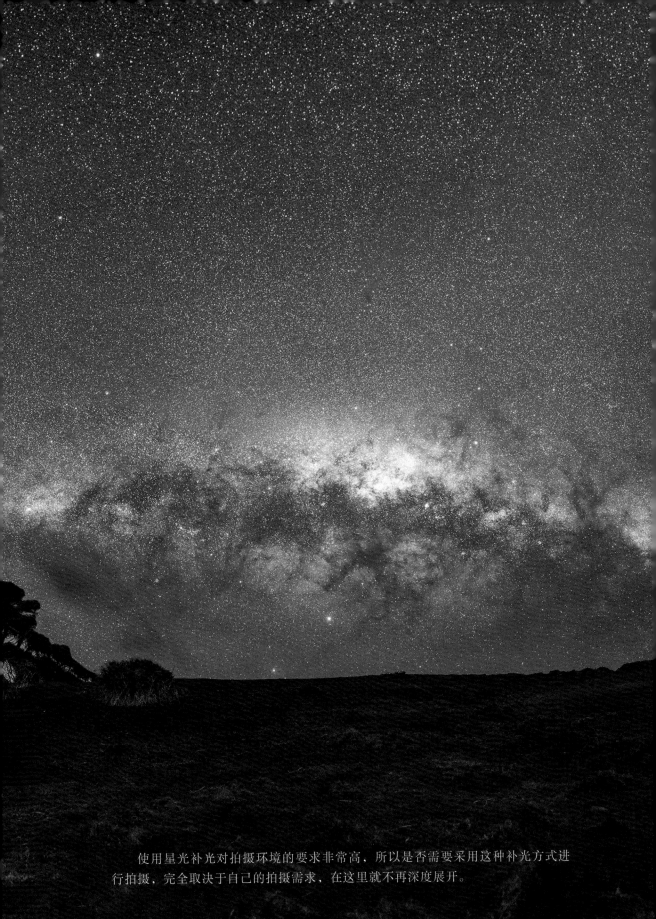

使用星光补光对拍摄环境的要求非常高，所以是否需要采用这种补光方式进行拍摄，完全取决于自己的拍摄需求，在这里就不再深度展开。

▌星野拍摄

前面用大量的篇幅介绍了如何选择拍摄器材、如何准备辅助工具、如何调整拍摄参数等，为大家拍出一张完美的星野照片打下基础。俗话说："万事俱备，只欠东风。"下面将带领大家进入各星野的实拍世界，从拍摄流程的全方位解析到介绍如何构图拍摄，再以实际拍摄的照片为例详解拍摄细节，相信大家一定能够学以致用。

我将星野拍摄大致分为 4 个类别。

1. 单张星空作品拍摄：通常情况下，使用广角镜头拍摄，一次成像。

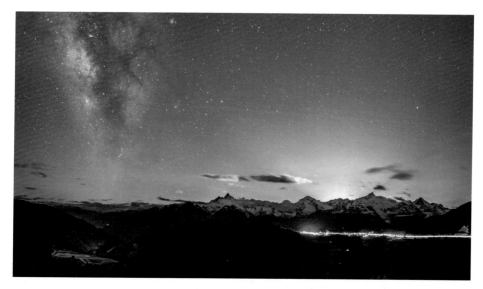

2. 银河拱桥拍摄：拍摄星空进行全景拼接。

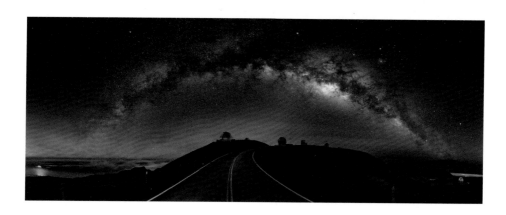

3. 人像星空拍摄：以人物为主体的全景深拍摄。

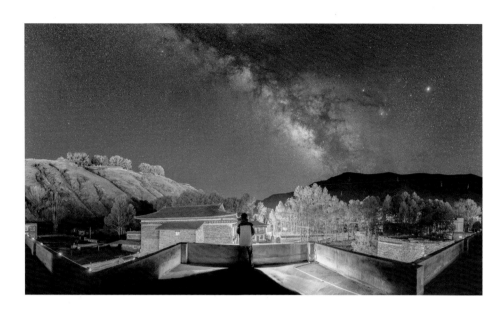

4. 星轨：记录星星移动的轨迹，也就是人们常见的同心圆拍摄。

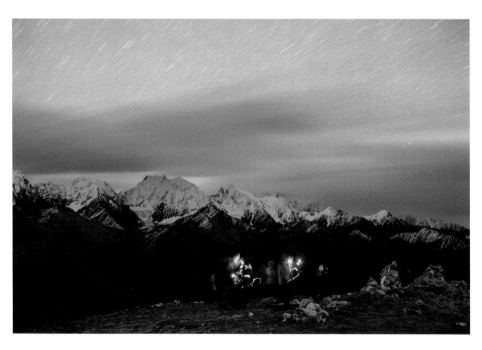

这 4 个类别虽然叫法不一样，但实际的拍摄流程都是一样的，具体的区别就在于拍摄时间的长短和一些拍摄小技巧上。下面具体说明拍摄流程。

步骤1：在天黑之前3小时左右到达拍摄目的地休息片刻。一次完美的拍摄离不开充分的准备，为了提高拍摄的成功率，提前到达是为了有充足的时间来解决一些意料之外的事情。例如，相机电池没充满电、没有带柔焦滤镜、内存卡存储空间不够等。

步骤2：验证拍摄地形是否和在家里用谷歌地球模拟的一致。模拟永远只是模拟，模拟之后只能在心里有一个大概印象，实地考察才是非常重要的一个环节。更形象地说，模拟只是低分辨率的地图，而实地考察则是高分辨率的地图，哪个重要相信大家心里都明白。

步骤3：使用StarWalk2或者其他星图软件配合拍摄地形模拟银河升起、落下或者月亮升起、落下的时间。如果看过本书，以后有机会和我一起出去拍摄星空，希望你不会像一只无头苍蝇一样，不知道在什么季节拍什么，不知道银河在哪个方向、几点升起几点落下，不知道当天的月亮在什么位置。如果出现了这种情况，那就注定只能失败。记住，要想拍摄成功，必须知己知彼。

步骤4：根据模拟的情况开始观测地形，考虑拍摄构图。如果发现拍摄地周围有一些不错的前景，例如，在高原上随处可见的玛尼堆，或者在海边随处可见的大石头，这时候就要思考，想要让银河和这些前景同时出现在画面里，应该怎样去构图。

步骤5：准备物资、囤积脂肪，开启抗冻模式，汽车能到的地方可以在车上休息，汽车到不了的地方就得扎营躲风。若天气条件较好，准备好一天或者两天的高热量食物和饮用水等户外物资，这些是必需的。因为要出片，有可能要在这个地方拍摄两天两夜，这些问题在出发之前就应该考虑周详。

步骤6：等待日落后的光线。日落后天空的色彩是由天顶的蓝黑色过渡到地平线方向的深红色的。大自然的颜色是世界上最美的颜色，这句话说得一点也不假，如果这种颜色恰好有峨眉月或者星星相伴，千万不要错过。

步骤7：根据模拟时的构图架设好相机，准备好镜头并对焦，等待天空完全黑下来。天黑之前就将相机架设好是我非常推崇的好习惯，如果等天完全黑以后再架设相机，操作难度会增加，并且可能会因此错失拍摄的最佳时机，尤其是在需要架设赤道仪的时候更要提前准备。

步骤8：调整参数，开始拍摄。根据自己想要拍摄哪一类别的星空来调整参数——是拍摄单张还是拍摄全景接片，是拍摄人像还是拍摄星轨？确定好拍摄方向就可以开工了。

以上流程可作为标准的拍摄流程。当然，流程是死的，人是活的，希望大家记住流程的同时，在不断的拍摄过程当中将这种流程化的东西转换成自己的拍摄经验，这才是最重要的。

那么，星野拍摄的4个类别分别有哪些不一样的地方呢？下面一一介绍。

单张星空作品（广角镜头一次成像）拍摄

　　单张星空作品不管是前期拍摄还是后期处理，在4种类别当中都是最为简单的，就如标题提到的一样，用广角镜头拍摄，一次成像。但说起来简单，想要拍好却并不轻松。单张星空作品的拍摄难点就在于拍摄者想表达怎样的主题，用什么样的构图去实现自己的想法。下面分析3张一次成像的星空作品。

　　第一张照片是2015年12月双子座流星雨期间我在贡嘎山子梅垭口观景平台拍摄的。非常遗憾的是，虽然正值流星雨期间，但这张照片里没有一颗流星被拍到，确实算是运气比较差的。星空摄影运气是很重要的，然而不走运往往会占大多数，但是这个不是重点，大家需要关注的是画面的构图：近景（前景）是拍摄点所在的海拔4 600米的山顶，由于是冬季，山顶早已没有了花，也不可能用花来做前景，因此选择低机位（贴近地面）拍摄，把地面当作了前景；中景是在子梅垭口和雪山之间的峡谷中升起来的云海；远景便是贡嘎雪山群和山顶的璀璨星空，而凌晨升到雪山顶的北斗七星、木星和红色气辉则是点睛之笔。这是一个非常标准的构图，贡嘎山是四川最高的山峰，周围有许多海拔较矮的山环绕。很明显，雪山之上的星空就是主体。明确了这个主体，再来看前景、中景、远景的关系，是否有一种雪山被群山、云海环抱，遗世独立的孤傲感？这种构图思路是我在白天踩点时就考虑到的，最高的山看起来比较孤独，在群山之中显得鹤立鸡群。这种单张星空照的参数设置是相对比较单一的，相机焦点在远景的星星上，将拍摄参数设置为"快门速度（曝光时间）30秒＋感光度ISO6400＋光圈F2.8＋焦距14mm"即可。

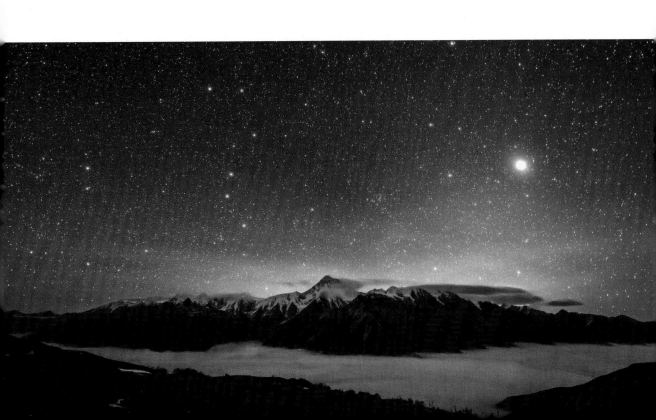

第二张照片是 2015 年 8 月我在青海湖边黑马河镇拍摄的。在这张照片里，有一些非常有意思的元素：一个躺在草地上的人；人物头上有一盏灯，微弱的灯光直射银河中心；在黑夜中疾驰的汽车发出的灯光，"画"出了一圈缤纷的光带。这是我自己的一张自拍照，虽然是人像，但完全不影响对单张星空照的理解，因为这确实是一次成像拍摄的作品。那么，在创作这张照片之前，我是如何思考的呢？白天踩点的时候，我发现了这片还算开阔的草地，在广角镜头里也看不到边，但是这片草地恰好在 109 国道旁边。我曾认为，到了晚上，来来往往的汽车开过，根本没有办法拍摄。但转念一想，如果控制好曝光的时间，选在汽车特别少，速度足够快，在 25 秒左右能够开过镜头里这一段路的时间，岂不是刚好可以形成一束光？既渲染了气氛，又没有过曝。带着这样的想法，我开始模拟构图：哪一个弯道能满足 25 秒内汽车快速通过？躺在哪个位置才能让银河刚好在头顶？成片出来后，非常完美。这张照片的拍摄参数是：快门速度（曝光时间）25 秒 + 感光度 ISO3200+ 光圈 F2.8+ 焦距 14mm，相机焦点依然在远景的星星上。

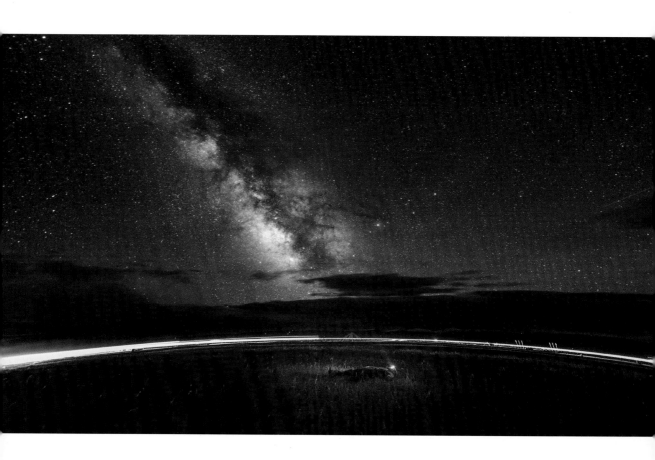

第三张照片同样是 2015 年 8 月在青海湖边拍摄的，但不同的是这张照片只有帐篷和星空。这一次使用 35mm 焦距拍摄。在使用 35mm 焦距拍摄之前，我试过使用 14mm 焦距在同样的机位拍摄，但拍出来的帐篷非常小，并且会拍到周围杂乱的物体，主体不明确。换成 35mm 焦距之后，发现不仅能够让帐篷作为前景被放大，而且天上的银河也会比使用 14mm 焦距拍摄有更多的细节。但使用 35mm 焦距有一个问题，即曝光时间一旦超过 13 秒，星点就会产生轨迹。而如果曝光时间只有 10 秒，要想得到银河的细节，就必须将感光度提高很多挡。如何解决这个棘手的问题？此时会用到前面提过的叠加降噪的方法：以"快门速度（曝光时间）10 秒 + 光圈 F2.2 + 感光度 ISO12800"参数连续拍摄 10 张照片后，在后期通过叠加降噪来完成噪点的控制和细节的呈现。但这种连续拍摄 10 张照片进行叠加降噪的方法，有 3 点需要牢记：同样的参数，同样的焦距、焦点，同样的机位构图。后期可以通过堆栈地景、叠加星点降噪，来达到类似 ISO800 的画质（后期处理详见本书后面章节的内容）。

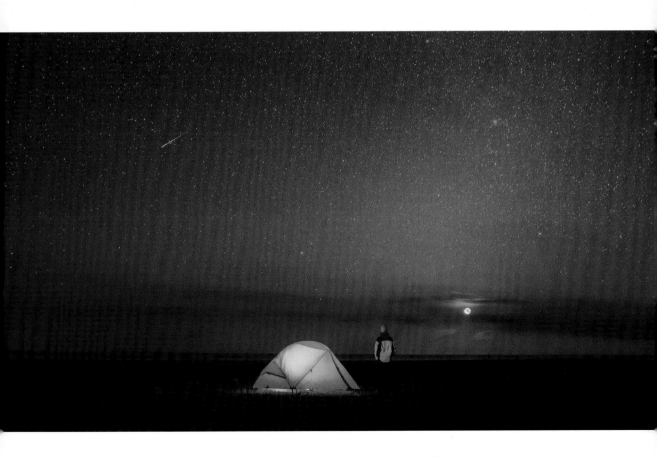

通过以上对单张照片拍摄的分析与讲解，大家是否明白了以后的每一次出行要拍什么，以及应该怎么拍了呢？有一点要注意：不能拿着这本书照本宣科，要知道，拍摄的想法和立意永远比拍摄本身更重要，只有将理论融会贯通，才能形成自己的风格。

银河拱桥（星空全景拼接）拍摄

银河拱桥拍摄相对于单张照片拍摄要复杂得多，需要拍摄者注意的事项也特别多，这种照片也渐渐成为了检验一个星空摄影师是否专业的标准之一，更是许多星空摄影新手畏惧的拍摄方法，下面就来解析这种照片具体应该如何拍摄。

所谓"知己知彼，百战不殆"，那么，什么是银河拱桥、星空全景？

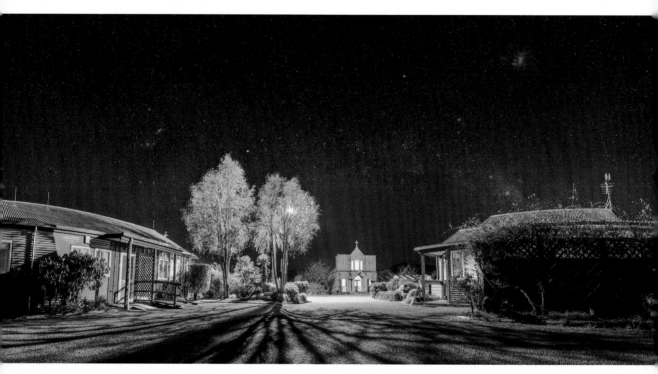

2016 年 9 月，拍摄于新西兰南岛塔卡卡角

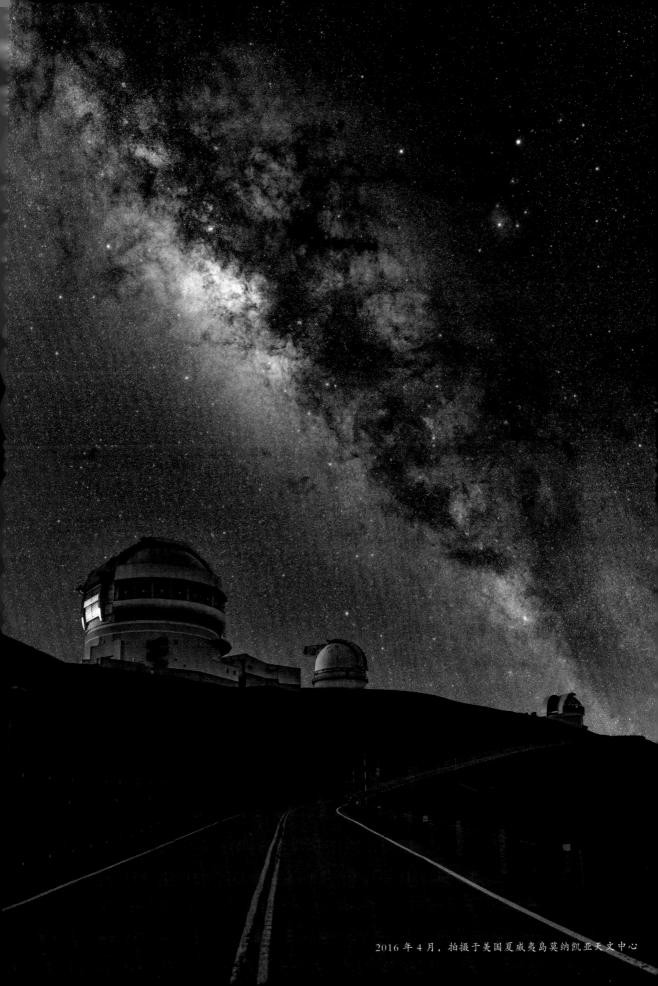

2016 年 4 月，拍摄于美国夏威夷岛莫纳凯亚天文中心

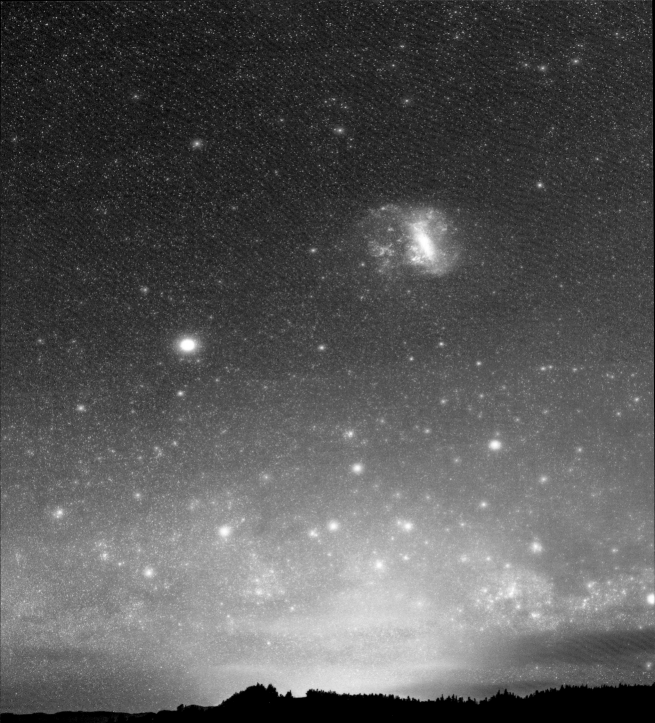

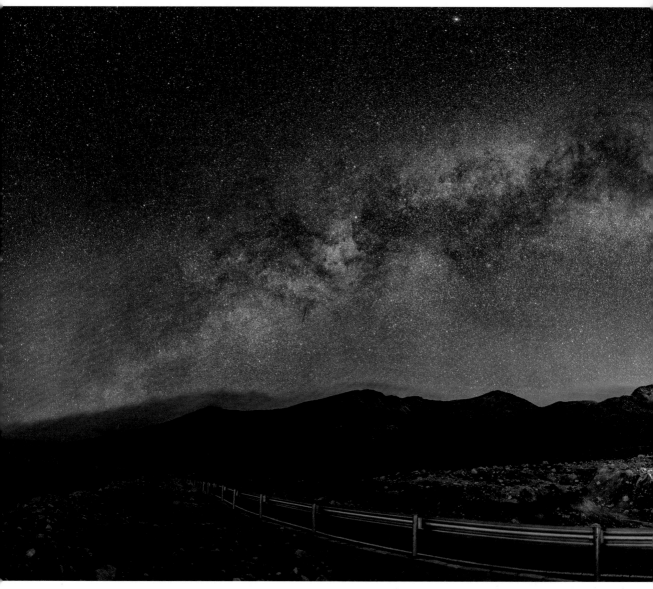

2016 年 6 月初，拍摄于四川甘孜州折多山

　　看过前面展示的这些照片，大家可以发现银河就像一座拱桥一样横跨在天幕上，从地面的一边到另一边，看起来就像横跨了 180°，这就是银河拱桥。

　　如果有机会亲眼看一看银河，你会发现肉眼看见的银河是笔直的，为什么用相机拍摄出来，后期拼接一下就成了拱形呢？其实这是极坐标的原理。简单地说，就是银河的拱形只是相对而言的。假设银河是一条直线，那么要符合客观事实，地景就会弯成拱形，因此从风光摄影美学的角度出发，地平线一般来说都是直线，所以银河就弯曲成了拱形。

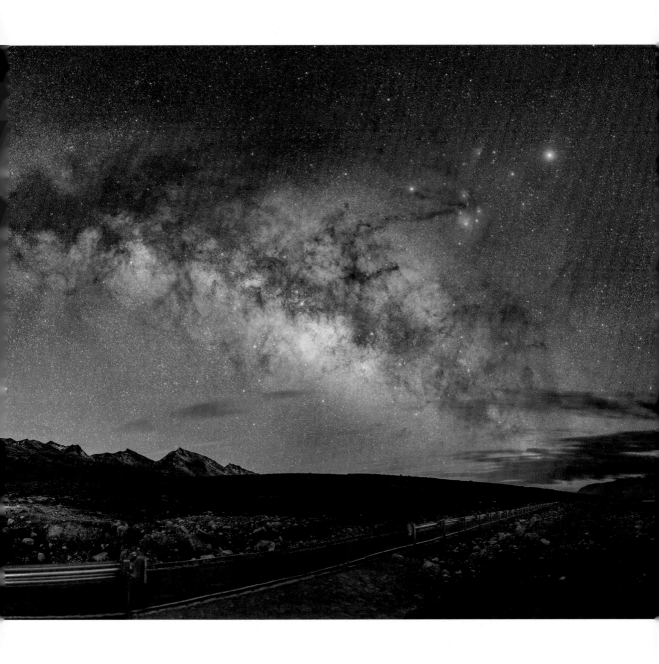

 大家是不是已经迫不及待地想要知道应该怎样去拍摄银河拱桥了呢？下面通过实际拍摄的照片来具体说明。

下面这张照片是 2016 年 4 月我在夏威夷大岛莫纳凯亚天文中心拍摄的，是自己非常喜欢的照片，同时它也获得了 2016 年 CIOE 全国天文摄影比赛"星野组"的第一名。我把这张照片命名为"仰望宇宙"，这也正是我在拍摄之前想要表达的主题。这张照片展现了许多元素，包括云海、彗星、活火山、城镇的光污染和北半球初升的银河。拍摄之前我考虑到，如果只用广角镜头来拍摄，是很难将这些元素的细节展现出来的，并且一张用广角镜头拍摄的照片也不可能拍得完这么长的一条银河。所以，我决定用 35mm 焦距来拍摄，虽然 35mm 焦距只能拍到这张照片大概 1/15 的画面，但可以用全景拼接的方法来完成，因此 35mm 焦距足够完成拍摄。

　　分析完使用什么镜头拍摄后，紧接着就要思考构图。由于时间关系，我上到山顶的时候已经是黑漆漆的夜晚了。第一次到这个陌生的地方，白天也没有踩过点，天文台上也不能使用手电筒、车灯等强光照射，我只能凭借经验找合适的机位。找到拍摄点之后，拿出手机用星图软件模拟了当晚银河升起来的时间和方向。确定在这条马路旁边就可以拍到银河后，我开始思考：只拍一条银河和云海没什么意思，不如站到公路的栏杆上去。虽然照片中我双手插兜，怡然自得地和宇宙对话，其实栏杆之下就是万丈深渊，并且栏杆非常细窄，只能以金鸡独立的方式站立。

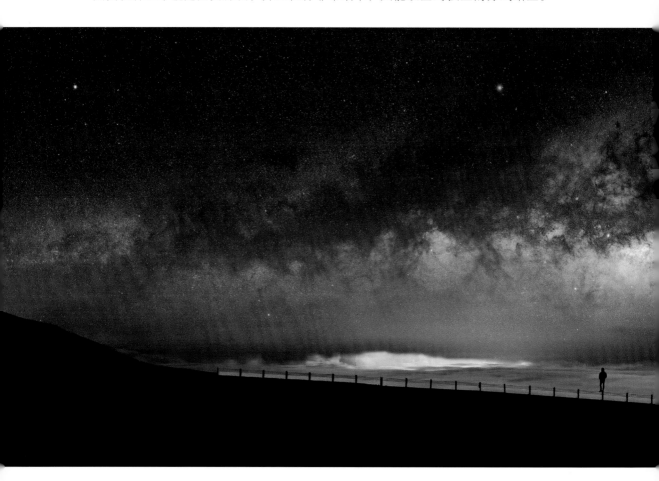

如果平衡力不好，很容易出事故，所以即使有机会到这里，我也非常不建议大家"复制"这个姿势。言归正传，当我决定站到栏杆上之后，便开始寻找合适的点位，以使镜头里的我恰好站在银河中心的下面。经过好几次测试，我终于找到正确的站立位置。当时相机的位置离我站立的位置有 20 米左右。确定好构图之后，为了呈现更多的银河细节，我加上了赤道仪。在拍摄星空部分的时候，需要打开已经对准极轴并且正常工作的赤道仪，而拍摄地景（云海、山、模特）的时候，要记得关闭赤道仪。因为加上了赤道仪，最终拍摄参数是"快门速度（曝光时间）60 秒 + 光圈 F2.8 + 感光度 ISO800"（也许有人要问为什么不用最大的光圈 F1.4 或者 F1.8，那是因为使用大光圈可能会带来严重的暗角，不利于后期的拼接，影响拍摄的成功率）。拍摄思路和构图都准备好以后，可以通过下页的分解示意图来学习如何拍摄。

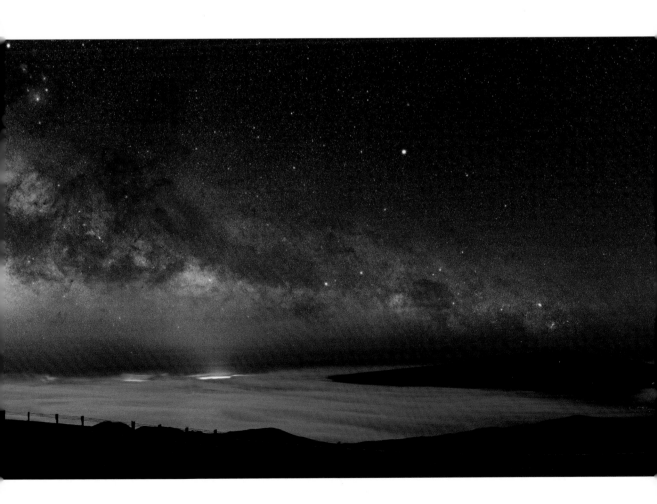

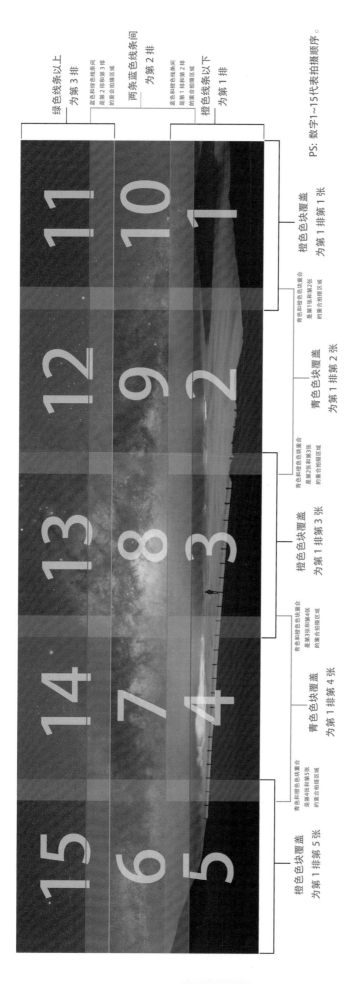

绿色线条以上
为第 3 排

蓝色和绿色线条间
是第 2 排和第 3 排
的重合拍摄区域

两条蓝色线条间
为第 2 排

蓝色和橙色线条间
是第 1 排和第 2 排
的重合拍摄区域

橙色线条以下
为第 1 排

橙色色块覆盖
为第 1 排第 1 张

青色和橙色块盖合
是第 1 张和第 2 张
的重合拍摄区域

青色色块覆盖
为第 1 排第 2 张

青色和橙色块盖合
是第 2 张和第 3 张
的重合拍摄区域

橙色色块覆盖
为第 1 排第 3 张

青色和橙色块盖合
是第 3 张和第 4 张
的重合拍摄区域

青色色块覆盖
为第 1 排第 4 张

青色和橙色块盖合
是第 4 张和第 5 张
的重合拍摄区域

橙色色块覆盖
为第 1 排第 5 张

分解示意图

PS: 数字1~15代表拍摄顺序。

为了拼接这张照片，我一共拍摄了 3 排照片。拍摄的顺序是数字 1~15，1~5 是第 1 排，6~10 是第 2 排，11~15 是第 3 排，每排 5 张照片，每张照片的曝光时间是 60 秒，也就是说，完成这张照片的总曝光时间是 15 分钟。一张曝光 15 分钟的照片足以吓到许多新手。第 1 排拍摄的是地景。拍摄地景的时候需要先关闭赤道仪，然后旋转 35mm 镜头至数字 1 所在的区域进行拍摄，1 分钟之后，再将镜头旋转至数字 2 所在的拍摄区域。这里有一个需要留意的小细节，就是为了保证后期拼接成功。拍摄的数字 1 区域和数字 2 区域之间是需要有重合区域的，看上页图中的文字说明即可明白。以此类推，一直到拍摄完第 5 张照片，也就完成了第 1 排地景的拍摄。大家是否留意到我自己站立的位置在数字 3 区域，所以拍摄完数字 2 区域的时候，我就要跑到事先想好的位置来拍摄数字 3 区域。你有思路了吗？拍完第 1 排照片，就要打开赤道仪，开始拍摄第 2 排的星空部分。此时镜头对准的是数字 5 区域，只需将镜头稍微往天空方向抬一下，就可以拍摄到数字 6 区域的星空部分了。此时还有一点需要注意，仍然要保证数字 6 区域和数字 5 区域有重合的拍摄区域。之后继续从数字 6 区域拍摄到数字 10 区域，完成第 2 排照片的拍摄。当需要继续拍摄第 3 排照片时，也用同样的方法将镜头微微从数字 10 区域向上抬，保证数字 10 区域和数字 11 区域有重合的拍摄区域，再依次拍到数字 15 区域，即可完成第 3 排照片的拍摄。需要大家注意的是，不仅数字 5 区域和数字 6 区域需要有重合区域，4 和 7、3 和 8、2 和 9、1 和 10、9 和 12、8 和 13、7 和 14、6 和 15 等区域之间都需要有一定的重合拍摄区域，尽量多拍才能保证后期的拼接万无一失。以上就是银河拱桥全景拼接星空的拍摄方法，希望大家通过此例，再配合分解示意图的详细说明，多多练习，早日拍出让自己满意的银河拱桥。

还有几个问题在这里一定要和大家说清楚。

1. 在接片的时候应该如何处理星空的位移偏差？根据我自身的经验，拍摄银河拱桥全景接片，从开始到结束控制在 20 分钟以内就没有任何问题。时间越长，位移越大，对后期处理造成的麻烦也就越大。

2. 如果没有赤道仪，应该怎样拍摄类似的照片呢？在前面多次提到拍摄思路的重要性，希望大家通过上页图示的拍摄说明，将拍摄思路融会贯通并加以应用，这个问题就非常容易解决了。如果没有准备赤道仪，又想要好的画质，那么在拍摄时就需要配合使用叠加降噪的方法。例如，在数字 1 区域的位置用"快门速度（曝光时间）10 秒 + 光圈 F2.8 + 感光度 ISO12800"参数连续拍摄 10 张，数字 2 区域的位置也用同样的参数连续拍摄 10 张，以此类推到数字 15 区域，总工作量就是 15 乘以 10，即需要拍摄 150 张照片换来一张信噪比很高也就是画质很高的照片。但是前期拍摄 150 张照片，后期还要叠加调色，这巨大的工作量是不是已经让你感觉有心无力了？所以，强烈建议大家如果有预算，还是准备赤道仪。

3. 如果使用14mm或者24mm焦距来拍摄银河拱桥，那么需要拍摄用于拼接的照片数量可以减少一些，减少多少根据具体的拍摄情况来决定；反之，如果使用50mm或者85mm焦距来拍摄用于拼接的照片，照片数量也许就会翻倍，所以不建议使用长焦镜头来拍摄用于拼接的照片。

4. 在进行银河全景或者360°全景拍摄的时候，可以使用全景云台，在拍摄的过程中，可以通过旋转X轴和Y轴，快速水平旋转镜头或者垂直旋转镜头，使拍摄效率大大提高。银河全景和360°全景拍摄的具体方法和后期处理技巧可参阅《星空摄影后期实战》一书的相关章节。

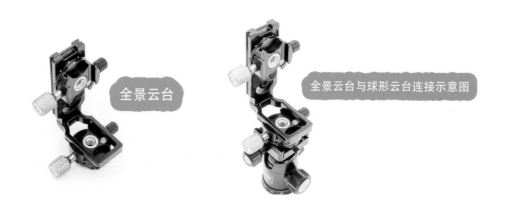

全景云台

全景云台与球形云台连接示意图

人像星空（以人为主体）拍摄

白天拍摄人物对大家来说都很容易，而晚上想把星空下的人物拍清楚，我相信一定难倒过不少拍摄者。近年来拍摄星空的人越来越多，在网络上也有许多星空人像作品。从我个人角度出发，我觉得大多数都不尽如人意，要么构图有问题，要么整体光比有问题，还有那种把南半球银河搬到北半球的拼接行为，这种做法我是坚决反对的。下面为大家解答应该如何拍摄人像星空，主要有剪影人像星空、补光人像星空和全景深人像星空。

剪影人像星空的拍摄难点主要在于构图和人物剪影的动作表现。剪影人像星空的构图关键点在于人物的站位要高一点，相机的位置要低一点，这样拍出来的人物剪影才能辨别出来。若相机和人物都在同样的高度，拍出来的剪影很大程度上会和远处的地景重合在一起，这样也就失去了剪影的意义，而人物剪影的动作则是图片的灵魂所在，是传递照片信息的一个重要指示。下面通过几张照片来讲解如何攻破这两个难点。

来看第一张照片（P240~P241），它是2015年2月我在云南大山包景区拍摄的。从这种干净的画面中可以看到的元素有冬季淡淡的星空、地平线处的光污染云，以

及两个剪影人像在星空下的深情一吻，这张照片被粉丝戏称为"伤害力一万点的虐狗照"。简简单单的3个元素，就把刚才提到的构图难点和剪影难点解决了，表现出了这张照片的主题"永恒之吻"。具体是如何做到的呢？这张照片的拍摄流程与前面讲的拍摄流程是一样的，但唯一不同的是，当我晚上发现地平线上有光污染云的时候，就开始思考光污染云是否可以作为剪影的逆光源来渲染画面，而怎样才能够将人物剪影放到光污染上则是解决问题的关键。当我分别尝试了高机位、中机位和低机位之后，发现最终只有低机位也就是相机的位置低于人物站立的山脊线，才能够在构图里有这种效果，其他两种机位都会和旁边的前景重合并且冲突，而这绝不是我想要的。设置好构图之后，就是人物剪影的姿势问题了。我在这个位置摆了很多种姿势，后来觉得这种星空下的吻最有意思，地面上两个看起来小小的人，在这春风沉醉的夜晚，因为害怕失去星河的拥抱而不愿醒来，这一刻，所有璀璨的星河都是永恒。最后使用了14mm镜头，将参数设置为"快门速度（曝光时间）30秒+光圈F2.8+感光度ISO1600"，完成了这张照片的拍摄。

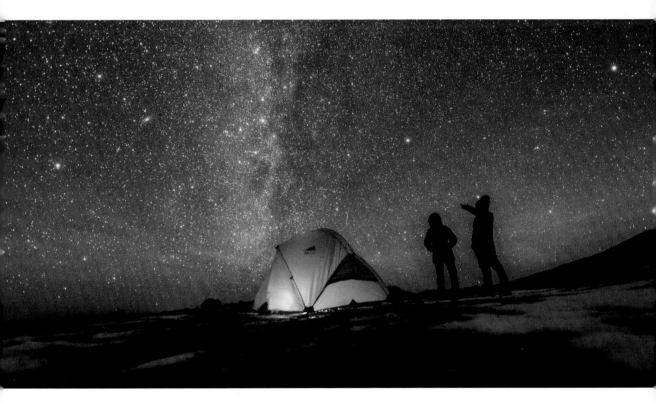

再来看看第二张照片（上图），它是2015年12月双子流星雨期间我在四川康定折多山上拍摄的。画面十分干净，没有其他任何干扰元素，只有冬季淡淡的银河、地平线上的橙黄色气辉、帐篷、主体人物剪影。这张照片和下页的照片在拍摄思路和手法上都比较类似，唯一的区别是相机位置和人物站立的位置实际上在一个平面上。所以我在选择相机摆放位置的时候，直接将相机放到了地上，在镜头下方垫上石块，这样广角镜头拍出的画面就会有一种往上仰的角度，而人物剪影的姿势则表达的是"陪伴，是世界上最重要的事"。

通过以上两个例子，大家是否已经清楚了解了这种拍摄方法呢？总体来说，剪影人像星空的拍摄关键点主要有：机位要尽可能地低；剪影人物站立的位置要尽可能地高；剪影人物的姿势要尽可能地有意义，以表达照片主题。

补光人像星空拍摄的难点一在于人物的动作是否能够和星空联系起来。若在星空下摆了一些和星空无关的姿势，那和咸鱼有什么区别？难点二在于人物脸部是否清晰、人物是否清晰（也就是闪光灯的光是否运用到位），若闪光灯的光用于人物脸部的补光不合适，就可能造成过曝一片白或者欠曝一片黑。

下面这张照片是 2016 年 2 月我在泸沽湖给自己的太太拍摄的——银河女神。先来分析画面中具有的元素：银河拱桥、泸沽湖特有的猪槽船、冬季枯黄的草海、穿着婚纱礼服的模特。构图中规中矩，银河拱桥之下新娘闭目祈祷，她在祈祷什么呢？这就让观者有了无限遐想：是看到了流星在许愿？还是在祈祷未来的生活一帆风顺？一盏马灯微弱的黄色光作为场景氛围光，让整个画面显得不呆板，而画面右边闪光灯发出的光就成了为模特脸部补光至关重要的一部分。冷暖结合的画面，配上星空，使人不禁想放慢呼吸沉醉在这片柔美的星点中。

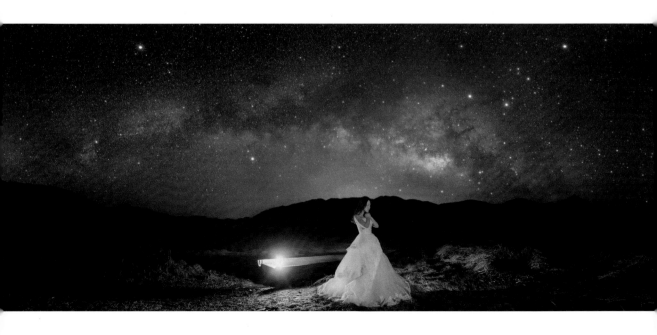

那么这张照片是如何拍摄成功呢？请看现场示意图。

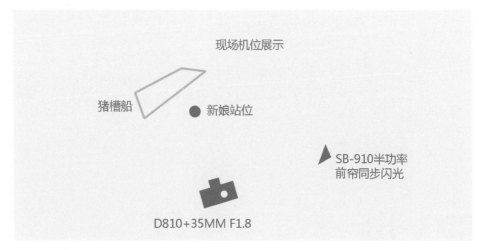

拍摄现场的机位及闪光灯相对位置示意图

这张照片的拍摄运用到了前面讲过的银河拱桥的拍摄方法。首先，这是一张全景拼接照。其次，闪光灯的使用增加了拍摄难度。增加的难度主要在于，即使没有拍到模特所在区域，模特也必须站在那里，闪光灯也必须要工作，因此必须提前计算好闪光量，只有这样才能保证地景的统一。下面分析照片。第1排为地景，第2排和第3排为星空部分。使用35mm镜头一共拍摄3排照片，拍摄第1排照片从右下角开始，由于没有使用赤道仪，所以每个区域需要使用同样的参数拍摄5张，单张拍摄参数为"快门速度（曝光时间）10秒＋光圈F2.2＋感光度ISO12800"，焦点在模特所在的焦平面。当拍摄到模特所在的第1排第3张的时候，需要提醒模特保持当前动作不要晃动，在之前设置好的闪光灯的基础上进行调整，完成有模特在的区域的拍摄，然后再进行接下来的拍摄。当第1排地景拍摄完后，在拍摄第2排、第3排的星空部分之前，需要重新将焦平面调整至星空部分（这种地景焦点在人物、天空焦点在天空的拍摄称为全景深拍摄）。

其实整个拍摄流程和银河拱桥拍摄流程是差不多的，区别就在于这张照片需要在拍摄地景的时候，将闪光灯设置为相同的闪光指数连续拍摄。当然，为了保证人物脸部的绝对清晰，要使用前帘同步闪光模式。这种利用闪光灯拍摄的方法，是需要大家仔细理解并加以反复练习才能够完全掌握的。

全景深人像星空的拍摄在前面已经介绍过，其实就是通过变换焦点来实现星空和人物都清晰的效果，这种拍摄方法一般会和HDR拍摄方法相结合。HDR拍摄方法在变换焦平面的同时改变曝光的参数，具体的使用方法就是拍摄银河星空的时候将焦点对准星空，拍摄中景的时候将焦点对准中景的物体，拍摄近景人物或者其他主体的时候，将焦点对准近景物体，后期在Photoshop里进行全景深合成。这种方法既能得到璀璨的星空，又有不过曝的地景，所以建议大家在地景较亮的地区使用，但在使用的时候一定得力求真实，不可移花接木。

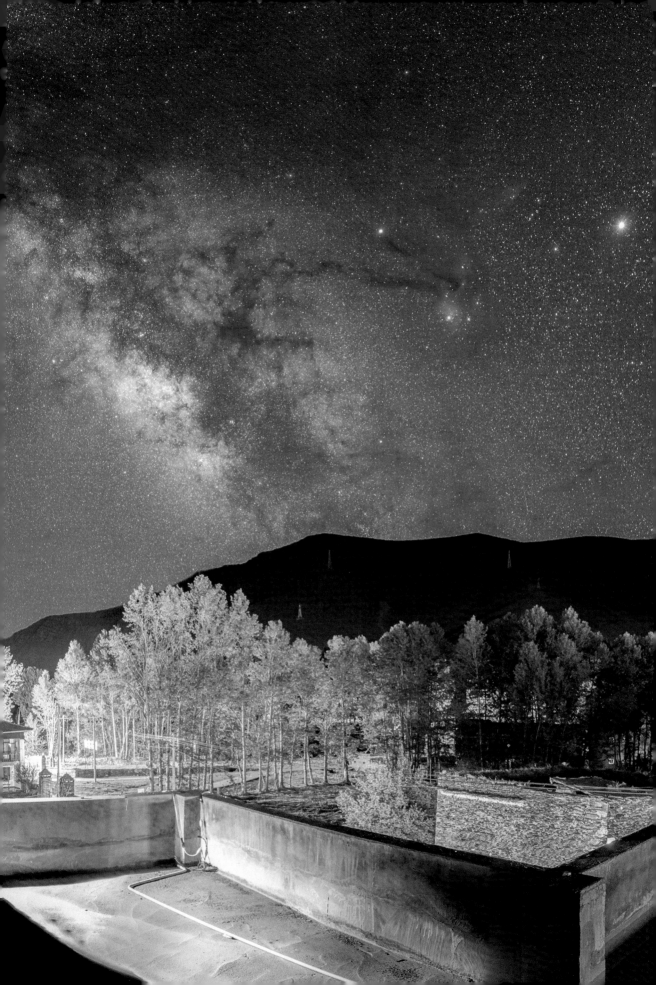

前面两页的照片是 2016 年 6 月我在新都桥某客栈三楼楼顶拍摄的。画面中，肉眼是可以看到银河的，但无奈地景十分明亮，如果用拍摄银河的参数"感光度 ISO3200+ 光圈 F2.8+ 快门速度（曝光时间）25 秒"拍摄星空，那么地景建筑就会过曝；如果用拍摄地景的参数"感光度 ISO1600+ 光圈 F2.8+ 快门速度（曝光时间）10 秒"，星空部分又会欠曝。想要一次性曝光，又不能得到这么和谐的画面，怎么办？当时为了解决这个问题，我使用了 HDR 拍摄方法，用两种参数分开曝光，最后再合成，并且在拍摄天空的时候将焦点对准银河，在拍摄地景建筑的时候将焦点对准地景。也就是说，这张照片使用了 3 次焦点变换，第 1 次焦点在天空银河部分，第 2 次焦点在中景房子部分，第 3 次焦点在近景我自己身上。倘若不使用这种方法，就会出现人物清晰但星星模糊、星星清晰但人物模糊这两种失败的结果。不过要提醒大家的是，这种方法相对来说比较容易掌握，但对后期处理的要求比较高。

大家是不是已经发现，每种类别的拍摄都和其他类别有着紧密的联系？其实，某种单独的拍摄手法都很容易学会，但是既然想要更加专业，就必须精益求精，多开动脑筋思考。所以，不要觉得书中的每一次强调都是在说废话，希望大家真的能好好学习并理解，做到举一反三。

星轨（星星移动的轨迹）拍摄

星轨是指星星的移动轨迹，大家都知道地球在不停地自转，所以就造成了天上的星星在转动的错觉。我这两年几乎没怎么拍过星轨，所以在这里只点到为止地说说拍摄方法，不做深入阐述。

星轨的拍摄主要有两种方法：第一种是长时间曝光，基本上是 15~60 分钟的曝光时间，光圈一般为 F4~F8，感光度设置得都比较低，大概在 ISO200~ISO800 范围内，具体怎么设置要根据拍摄环境来确定。第二种是短时间曝光，一般设置为 10~30 秒，光圈一般设置为 F2.8 左右，感光度设置得比较高，设置为 ISO12800 左右，最后通过延时摄影的手法（在同样的位置，用同样的焦点、同样的参数一直拍摄几个小时），用许多照片叠加出星星移动的轨迹。

这两种方法没有绝对的对错，各有各的优势，建议只想单纯地拍摄星轨的人，使用第一种方法。这种拍摄方法还有一个优点：如果夜晚有云，可以将流动的云拍成丝状。如果用第二种方法拍摄，就算将照片叠加也不会有那种丝状的效果，具体如何取舍，还是根据拍摄者自己的喜好来决定。需要注意的是，在北半球拍摄星轨时，构图一般要把北极星放在画面里，在南半球拍摄时则把南极座放在画面里，这样才能够在长时间的曝光中拍出如同心圆一般的星轨。

使用赤道仪拍摄

在前面的章节中，对赤道仪的分类及如何根据自身情况选购赤道仪做了详细的说明，忘记了的读者可返回前面仔细阅读，这里不再重复讲述。下面将从操作和拍摄两个方面对赤道仪进行讲解。

赤道仪成像的优点

我从 2016 年 3 月开始使用赤道仪至今，一共使用过两个厂商的赤道仪，分别是信达的大星野赤道仪和艾顿中型赤道仪 CEM25。

大星野赤道仪

艾顿中型赤道仪 CEM25

下面通过对使用赤道仪和不使用赤道仪拍摄原始 RAW 格式的照片进行对比来做一些说明。

没有使用赤道仪拍摄的照片，在高感光度下画质粗糙，可以看到很多明显的噪点

使用赤道仪拍摄的照片，可以看出在低感光度下画质不错，噪点少了很多

如果不断地通过延长曝光时间来降低感光度，画质就会越来越好，这是使用赤道仪拍摄带来的优点——让夜里拍摄的照片变得和白天拍摄的照片一样有质感。

正确地组装星野赤道仪

如今市场上有各种各样的赤道仪，下面以信达大星野赤道仪为例，讲解如何组装这类赤道仪。

业内人士一般都称信达大星野赤道仪为"小骚红"。在前面介绍赤道仪时我已经对这种小型星野赤道仪做了全面的解析：质量轻、方便携带、有着足够的拍摄星野的精度。这是我刚接触赤道仪时使用的一款，并且这款赤道仪也经过了星空摄影圈内各种专业人士的认证，综合来说是非常可靠的。因此，信达大星野赤道仪完全适合刚开始学习使用赤道仪拍摄的朋友们使用。

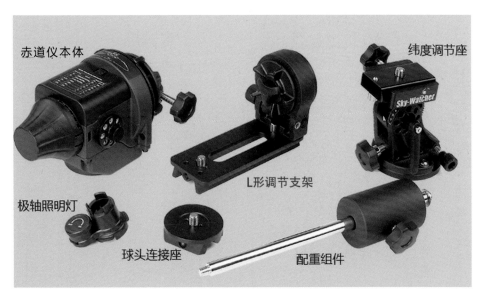

信达大星野赤道仪摄影版组件

步骤1： 将纬度调节底座与这款星野赤道仪的专用三脚架或者自己的三脚架连接起来（具体连接方法可参考赤道仪说明书，十分简单）。

步骤2： 将赤道仪本体和纬度调节座连接起来。

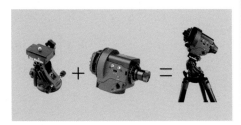

步骤3： 将L形调节支架和赤道仪本体连接在一起。

步骤4： 将重锤连接到L形调节支架上。

步骤5： 将自备的球形云台安装到L形调节座顶端的安装平面上。

步骤6： 将相机安装到自备的球形云台上。

至此，一台可以工作的星野赤道仪就安装完毕了。那么，如何才能让它通电开始工作呢？一般开始工作之前需要校对极轴。关于极轴的校对我有自己的一套独门方法，将在后面讲解。下面先介绍赤道仪本体各按钮的作用、跟踪速率的模式转盘电源控制和预编程模式的选择。恒星跟踪速率、太阳跟踪速率、月亮跟踪速率，以及各种恒星跟踪速率的倍数，可以设置为 12 倍、6 倍、1/2 等；左右按钮用于控制速度；拨动开关用于选择北半球跟踪还是南半球跟踪，在北半球对准北天极后赤道仪呈逆时针旋转，在南半球对准南天极后赤道仪呈顺时针旋转；电池槽部分可以安装 4 节五号电池来供电。

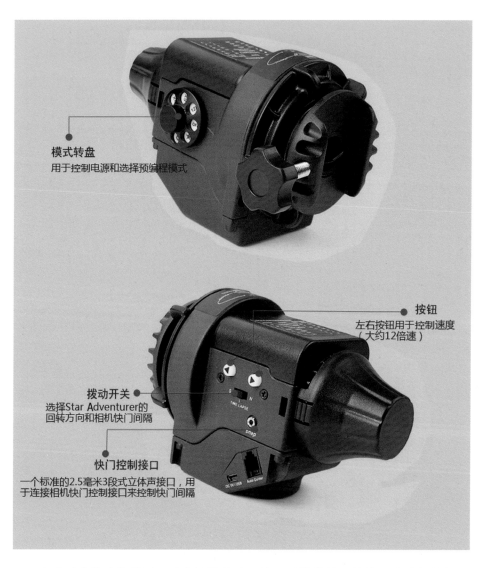

模式转盘
用于控制电源和选择预编程模式

按钮
左右按钮用于控制速度
（大约12倍速）

拨动开关
选择Star Adventurer的
回转方向和相机快门间隔

快门控制接口
一个标准的2.5毫米3段式立体声接口，用
于连接相机快门控制接口来控制快门间隔

完成了这些功能设置，对上极轴以后，就可以愉快地开始使用赤道仪拍摄星空之旅了。市场上大多赤道仪都是类似的结构，即使购买其他品牌的赤道仪，只要按照以上步骤配合各自的使用说明书安装好，就可以轻松掌握。

使用赤道仪对极轴

如何使用赤道仪成功对极轴，是令众多刚开始使用赤道仪拍摄的朋友们头疼的大问题。根据我的经验，对极轴的过程听起来复杂，但是，一旦自己能成功校对一次，便可记住过程，从此无忧。北天极轴的校对比南天极轴的校对容易一些，原因在于北天极轴只需对准北极星，而北极星是一颗亮星，使用指星笔和星图软件作为辅助，只靠肉眼也非常容易寻找；对南天极轴则必须对准南极座的 4 颗星，这 4 颗星相对来说较为暗淡，如果没有辅助工具，靠肉眼辨认是非常困难的。

对于焦距在 200mm 以内的相机，曝光时间在 5 分钟之内都是没有任何问题的。下面介绍对极轴的方法。

在讲述极轴校对的方法之前先来介绍一下极轴镜里面各个标志的含义。如右图所示，中间是一个大圈，大圈里又有几个由小圈构成圆环，而右上角的年份表示的是北极星在哪一年、在哪个小圆环里绕十字交叉的中心做圆周运动。而左下角的 Octans 代表的是南天极需要对准的 4 颗星。介绍了极轴镜里的标志之后，接下来具体讲讲应该如何对极轴。

一、北天极轴

简单地说，如今网络上的对极轴教程都是让大家先下载极星软件，查看某个时刻北极星的位置，然后通过平移旋转赤道仪，让北极星在极轴镜里的位置和极星软件里的北极星位置完全匹配才算对准极轴。但我觉得这样做非常麻烦，所以可以换一种思路即可简化过程：既然北极星是绕十字交叉线的中心做圆周运动的，是不是可以理解为，只要北极星位于圆周环上，并非一定要和极星软件完全重合就可以了呢？我多次对极轴，对这种思路进行了验证并且成功拍摄，证明是完全可行的。但有一点必须注意，即三脚架必须呈水平状态，否则，在拍摄过程中会偏离轴心，出现精度下降的情况。那么具体应该如何操作呢？

步骤 1： 在预定的拍摄位置架好赤道仪，保证水平陀螺仪是平衡的。

步骤2： 使用StarWalk2定位当前位置的纬度，只取度数，不取分和秒，利用赤道仪的纬度调节座将纬度调节到当前纬度。

步骤3： 将极轴镜方向对准正北方（利用StarWalk2可找到）。

步骤4： 将事先准备好的指星笔对准极轴镜的尾部，打开指星笔，观察指星笔的指向（这时指星笔指向就是极轴镜的极轴指向），看是否已经指到了北极星附近。若已经在北极星附近，则用肉眼再次观察极轴镜，在极轴镜里找到北极星。然后微调北极星至圆周运动小圆环，即可完成极轴校对。

二、南天极轴

如今网络上的星空摄影教程里几乎找不到关于对南天极轴的信息，艾顿赤道仪全系产品的极轴镜里更是连南天的Octans 4颗星都没有标记出来，完全歧视南天的星空摄影爱好者们。我曾多次前往新西兰拍摄南半球星空，积累了不少经验，可以说已经从各方面掌握了对南天极轴的方法。

从思路上来看，南天和北天不同的是南天需要对准南极座的4颗肉眼并不能看得太清楚的星星，这无疑增加了肉眼观测的难度。好在这4颗星在极轴镜里还是看得非常清楚的。赤道仪的操作方法和校对步骤与北天极的校对步骤一样，只是在使用指星笔辅助找南天极轴星的时候，一般要先找到水蛇座的β星。这是在小麦哲伦星云旁边一颗肉眼可视的恒星。然后向着银河方向找到南极座β星。接着再往银河方向移动一点，找到南极座x、南极座σ、南极座t，还有一颗编号为HR8294的恒星。这4颗星的位置关系如下图所示，和极轴镜里的位置关系完全一样。最后只需微调赤道仪，将这4颗星放入极轴镜里的指定圆圈内才算校正成功。

经过前面的介绍，你们是不觉得对南天极轴是一件十分简单、轻而易举的事呢？相信大家都能在南半球对准极轴，拍出大片。

电子极轴镜

最后推荐一种依赖电子的极轴校对办法，使用电子极轴镜。我根据个人使用经验预测，电子极轴镜终将取代传统极轴镜，被更多星空摄影爱好者使用。将电子极轴镜和计算机或者平板电脑连接，通过计算机软件可以更精确地控制极轴校对工具。由于电子极轴镜和平板电脑或者笔记本电脑都是需要另外购买的，所以有兴趣的朋友可以自行购买并按照说明书来学习电子极轴镜的使用，这里就不再赘述。

如何结合赤道仪拍摄星空

使用赤道仪拍摄星空，未来一定会成为主流，它的优点前面已经阐述得非常详细。这里需要再次提醒大家的是，这种结合赤道仪拍摄的方法，难点在于长时间曝光下的星空虽然非常完美，但地景也会跟着赤道仪的转动而模糊，所以在使用赤道仪拍摄的时候，一定要将天空和地景分开曝光。在拍摄天空的时候，不管是拍摄局部还是拍摄星空全景，都应该打开赤道仪，让赤道仪处于工作状态。当天空拍摄完毕之后，开始拍摄地景，需要关闭赤道仪。最后通过 Photoshop 进行天地拼接来完成一张使用赤道仪拍摄的星空照片。其实上一节讲星空全景接片的时候就利用了这种方法，大家不妨带着本节学到的知识点，回顾上一节所讲的内容。

特殊天象摄影

在地球围绕太阳公转的 365 天中，人们除了可以拍摄春、夏、秋、冬四季银河，还可以根据一些特殊天象进行拍摄，比如，76 年光临地球一次的哈雷彗星、北半球的三大流星雨、日月全食、极光等。据科学家推测，哈雷彗星将在 2062 年 11 月 2 日凌晨 4 点再次出现，希望那时大家都能去拍摄这天外来客。

相信大家在晴朗无月的夜晚，时不时会看到有流星划过天际。很多电视剧、电影也经常会用"一起去看流星雨"这样的桥段来增加浪漫气氛。但从科学的角度来说，中国所处的北半球每年能观测到三大流星雨，分别是每年 1 月 4 日前后的象限仪座流星雨、每年 8 月 12 日至 13 日前后的英仙座流星雨、每年 12 月 14 日前后的双子座流星雨。每年还有一些小型的低流量流星雨，其中英仙座流星雨以"量大守时"被评为"最靠谱流星雨"，最大峰值流量可达到每小时 60~100 颗流星。我想，只要是真正的流星雨热爱者，是绝不会错过每一场星光盛宴的。

流星雨并不是如字面意思那样如同下雨一般从高空向地面坠落，而是只要是从一个点辐射出来的，就可以认为是流星雨。峰值流量是指在流星雨达到极盛时，每小时内视力正常的人在无灯光、无月光、天气晴朗且无风的情况下，在天顶处能看到的流星数量。很多时候，肉眼并不能完全"记录"下流星，但可以依靠相机的长时间曝光捕捉到更多的流星，经过后期处理，就能形成万箭齐发的照片效果了。想一想，这太空来的星体在大气中燃烧殆尽，化作了转瞬即逝的流星，而星空摄影师就是要用相机捕捉这些转瞬即逝的美丽，让许多不曾仰望天空的朋友看一看，什么是流星、什么是流星雨，这不是一件很有意义的事吗？

下面来看一组流星雨的美照。

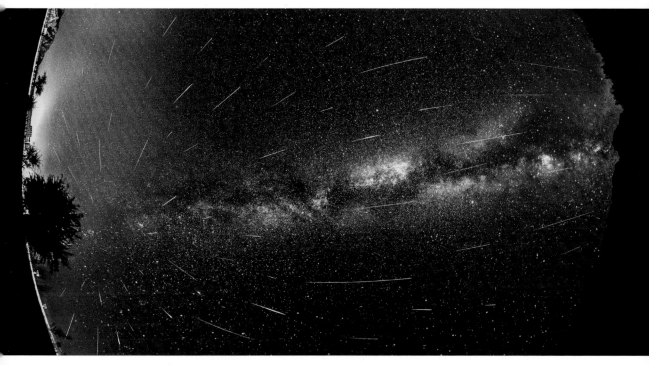

2015 年 8 月，英仙座流星雨，拍摄于甘肃张掖丹霞镇

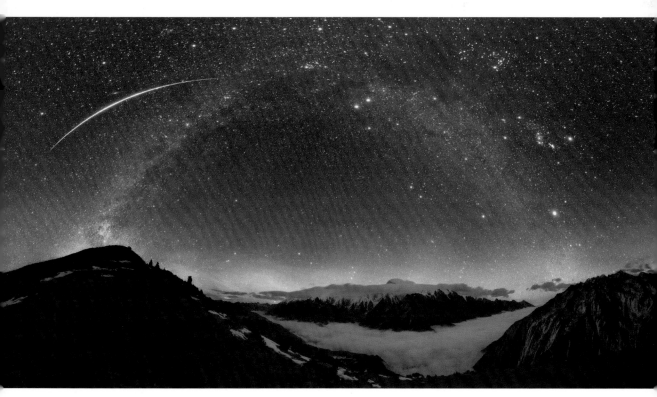

2015 年 12 月，双子座大火球，拍摄于四川贡嘎山子梅垭口观景平台

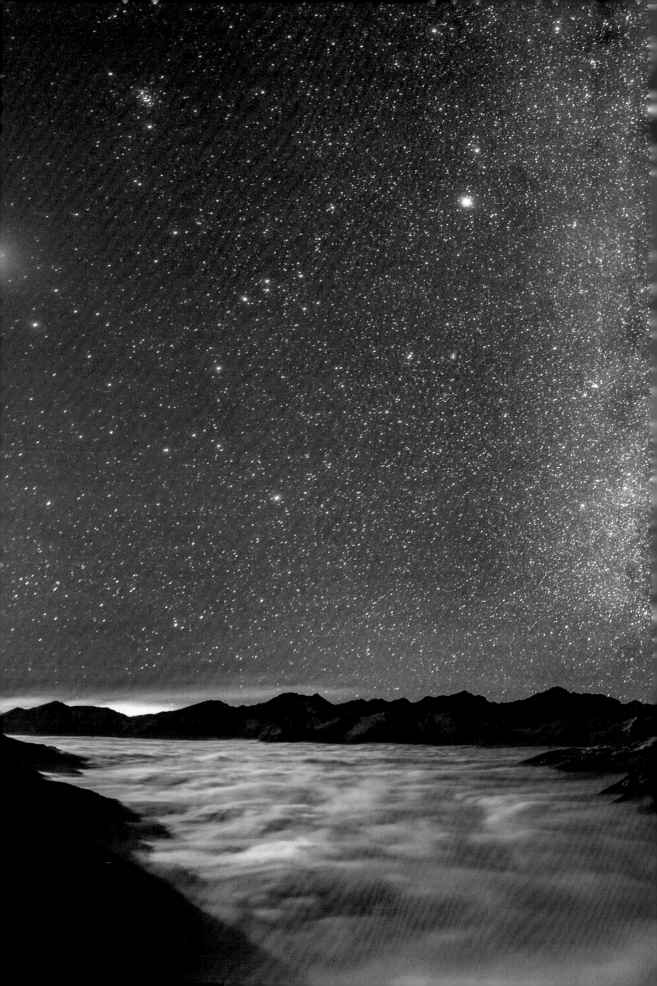

2014 年 12 月，双子座云海火流星，拍摄地址在四川巴郎山海拔 4 200 米的熊猫王国之巅，
这张照片被美国航空航天局（NASA）收录于 2014 年 12 月 17 日的 APOD

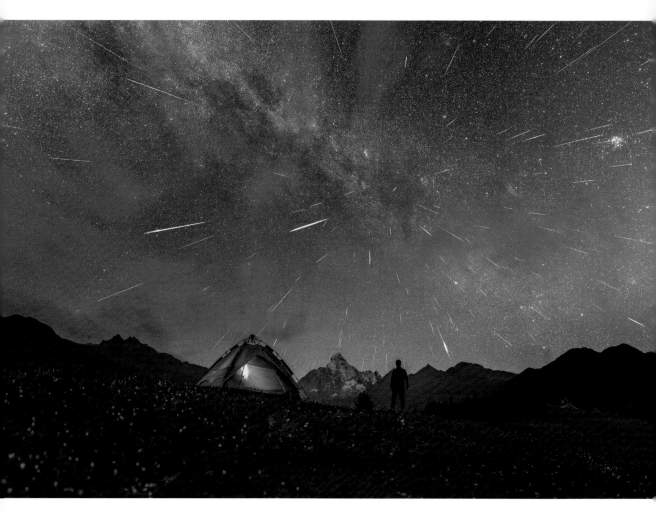

2016 年 8 月，英仙座流星雨，拍摄于四川四姑娘山景区锅庄坪，这张照片也被美国航空航天局（NASA）收录于 2016 年 12 月 13 日的 APOD

　　其中，双子座云海火流星和双子座大火球的拍摄和普通单张照片的拍摄其实是差不多的，只是需要一些运气。两张不同地点的英仙座流星雨的拍摄就没这么简单了，照片里呈现出来的大量流星，需要用固定机位并且使用延时摄影的拍摄手法来长时间捕捉拍摄。在流星雨流量值最大的夜晚，只要天气晴朗，对准辐射点拍摄，往往都不会空手而归。

　　下面以"英仙座流星雨"这张照片为例进行说明。这张照片的拍摄思路：雪山之下，一个男人在仰望苍穹，100 多颗流星从英仙座方向往四周迸射，清清冷冷的画面被一顶泛出温暖微光的帐篷打破。转瞬即逝的流星陨落天际，而地球上小小的人类目睹了这一场旷世奇观，这是多么有意义的画面啊！此时，你是不是希望照片中的人就是你自己呢？

拍摄方法详解:

1. 根据流星雨期间的天气预报选择自己满意的拍摄地,尽量保证流星雨极大值的晚上是晴天,若有云层干扰就非常遗憾了。

2. 既然是英仙座流星雨,那么就要看英仙座作为流星雨辐射点升起来的方向是否能和前景匹配(所谓流星雨辐射点,是指所有的流星都是从这个位置向四周天空发散式燃烧的)。例如,这张照片前景是四姑娘山,所以我事先通过星图软件模拟到辐射点就在四姑娘山,这就是非常完美的前景。

3. 到达拍摄现场后,架设好相机。相机数量越多越好,因为想要拍摄到完美的流星雨照片,就要做到用相机覆盖整个天空,尽量保证不漏过任何一颗流星,然后在天文昏光消失后让每一台相机进入延时拍摄模式,用延时摄影的手法捕捉流星。

4. 待到凌晨时分,辐射点英仙座在天空的高度已经达到理想位置以后,拿出准备好的另一台相机,开始拍摄背景,也就是画面中除流星之外应该拍摄的内容。拍摄英仙座流星雨照片时我没有使用赤道仪,只用了单张拍摄和叠加降噪的方法来完成背景的拍摄。

5. 结束拍摄回到家里后,将几千张照片里有流星的照片选出来。然后通过星点叠加对齐的方式,将流星叠加到已经处理好的背景上。在拍摄过程中,由于地球自转,星星的位置也会移动,所以在进行后期处理时,一定要对准星点,才不会让流星偏移。最后再做色彩的调整,完成出片。

其实,流星雨的拍摄没有多少技巧,更多的是考验拍摄者的耐心和构图的创意,怎么样,有思路了吗?每年有多达 3 次拍摄流星雨的机会,只要肯付出,总有一次你能够拍到自己想要的画面。

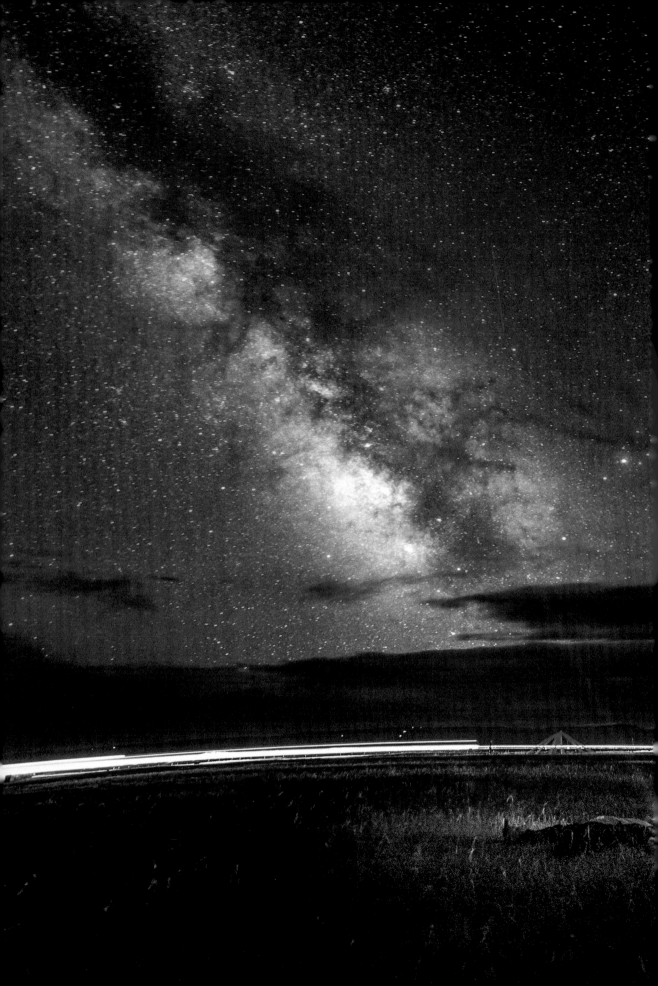

CHAPTER 04

出色的后期处理能够让照片更有质感

俗话说："人靠衣装马靠鞍。"一个人穿的衣服、佩戴的饰品，即使不是什么国际名牌，但只要搭配得当，就能体现出他的衣品及内涵。而一匹马配上不同的鞍，骑着的效果也大不相同。这个大家耳熟能详的道理，套用在摄影后期处理上，意思也很简单，就是说一张成功的照片背后，离不开的是恰如其分的后期处理与调色。不管是曾经的胶片时代，还是当今的数码时代，调色在一张完美成像的照片中都有着举足轻重的作用。

当你发布一张经过精心处理的照片，尤其是星空照片后，很多人第一句话就会问："星空银河是 P* 出来的吧？"也会有人认为后期处理过的照片太不真实。这时你应该自信地告诉他们："拍照如同拍摄好莱坞特效电影，这类作品同属于艺术的范畴，并不是纯粹地展示实际的纪录片。"如今商业电影离不开成熟的特效，而我所讲的星空摄影也同样离不开成熟的后期处理。

但是我们必须清楚的一个原则是，后期处理并不是移花接木，而是通过色彩和构图让观者更清楚地领会到摄影师想要表达的核心内容，让他们明白你在讲述什么，是仰望星空，感叹人类的渺小？还是震撼于茫茫星海中我们即将开始的征程？这才是星空摄影师应该考虑的最重要的事情。

星空照片常用的修图软件

有了立意、构图都不错的好片子，就应该根据不同品牌相机所拍的照片格式，选择相应的软件来进行后期处理。

使用佳能相机拍摄的 RAW 格式的文件可以使用 DPP 来处理，使用尼康相机拍摄的 RAW 格式的文件可以使用"捕影工匠"来处理（以前尼康的 NX 系列软件，现已经被整合成"捕影工匠"）。

市场上有很多后期处理软件，专业的有 Adobe 公司出品的 Photoshop、Lightroom。一般的手机修图 App 完全不推荐用于星空摄影后期处理，至于那种能在普通照片上自动添加星空银河的 App 则更是"误人子弟"。

我最常使用的后期处理软件是 Adobe 公司出品的 Photoshop 和 Lightroom。Photoshop 和 Lightroom 各有怎样的优缺点？在进行后期处理时应该如何选择使用呢？下面将分别进行说明。

★ P 即 P 图，网络或现实俗语，指的是使用 Photoshop（PS）软件，将图片美化、修复、拼接等，达到使其美观或恶搞的目的。

Photoshop 优缺点对比

作为一款从 1990 年就出现的老牌软件，Photoshop 在星空后期处理领域有着不可替代的地位，它最出色的地方有如下几点：

1. 拥有可选颜色、色彩平衡、自然饱和度、曲线、色阶等二级调色功能，可以让照片呈现出更丰富的色彩细节。
2. 拥有独家且强大的蒙版功能，可进行局部调色（我称它为三级调色）。不管是单张照片还是拼接照片，在进行地景和天空的连接处理时，都会用到这一功能。
3. 拥有图像合成、图层叠加、通道调整、动作调整、路径制作、配合第三方滤镜插件等功能，这些功能极大地满足了人们对星空照片细致处理的要求，可以使星空图像更加细腻、有层次。

以上提到的功能的具体使用方法将在后面实例操作部分进行演示说明。我认为 Photoshop 的缺点是在进行批量处理操作时不太方便。但是无论如何，如果想得到完美的后期处理效果，Photoshop 是值得花一番工夫细细研究的。

Lightroom 优缺点对比

作为后期处理界一颗冉冉升起的新星，Lightroom 解决了很多摄影新手不会用 Photoshop 进行后期处理的问题。

它的优点是功能非常直观，并且内置 RAW 文件处理功能。只要保持该软件为最新版本，不必安装其他插件就可以打开任何相机的 RAW 格式的文件，同时可以对 RAW 格式的文件直接进行色彩调节，包括色温、色调、对比度、高光、阴影、清晰度、饱和度，以及 HSL、镜头矫正等一系列的基础调节，并且支持批量操作和存储图片预设（不建议使用网上下载的图片调色预设，那样如同在不断地复制，毫无新意且丧失了调色功能，无法享受形成自我风格的乐趣）。

不过这款软件的缺点也是显而易见的，它没有分层操作，以及对图片进行精修的功能。如果没有太多的时间学习 Photoshop 的使用，虽然 Lightroom 也能满足日常星空照片的后期处理要求，但如果想获得更精致的照片，仅仅使用 Lightroom 来进行处理还远远不够。

此外，在 Photoshop 中有一个插件叫作 Camera Raw，它包含除预设外 Lightroom 所有对 RAW 格式文件的调色功能。因此，也可以说 Lightroom 是将 Photoshop 中的一个小分支进行了更精细化的开发，但真正强大"无敌"的还是可以胜任任何照片后期处理的 Photoshop。不过不能因此否定 Lightroom，毕竟对大多数摄影新手来说，Lightroom 还是他们进行后期处理的首选软件。

那么，有了这两款后期处理软件，就可以得到完美的星空照片了吗？答案是否定的。

"好马配好鞍"，有了主要的后期处理软件，还需要几款好的辅助软件，才能做到在星空照片后期处理的世界里如鱼得水、游刃有余。

一、多功能全景制作软件 PTGui

使用 PTGui 可以快捷、方便地完成银河拱桥或者星空全景图的拼接制作。它的优点是支持各种视图和映射方式，也可以自行修改和添加每张星空原图的星点重合部分，提高星空拼接的精度和完整度。这款软件支持多种格式图像文件的输入，拼接后的图像明暗度均一，更可输出无损格式的图片，以方便之后导入 Photoshop 进行精细处理。它是进行星空全景照片后期处理不可不学习使用的软件之一。

二、星点叠加降噪软件 RegiStar

很多刚刚接触星空摄影的朋友，在把原图导入计算机后观看时会发现，由于拍摄星空时感光度非常高，导致噪点非常多，这离我们理想中的完美画质相差很远。我在拍摄星空的初期阶段也有过这样的困扰，后来学会了使用 RegiStar，基本上就可以解决这个问题了。RegiStar 这款软件可以完美地解决相机高感光度产生的噪点问题，它的优点在于可以使用多张相同机位、相同参数的照片叠加星点的方法来达到降噪的目的。该软件操作简单，简明易懂，并且降噪的计算方法也是多种多样的，总能找到一种合适的来使用。

三、星点叠加降噪软件 Sequator

我国台湾星野摄影爱好者开发了一款适用于 Windows 平台的免费软件，这款软件和 RegiStar 一样，都是通过叠加来降噪。但与 RegiStar 和 Photoshop 不同的是，这款软件可以为星空部分和地景部分分别降噪，最后合成到一张照片里，这就省去了在 Photoshop 里手动拼接天空和地景的步骤，间接地节省了后期处理时间。

以上 3 款软件的具体使用方法，在后面的实例操作部分会详细说明。

四、星点叠加降噪软件 Starry Landscape Stacker

这款软件和 Sequator 一样，也是将星空和地景分开降噪并自动合并到一起，但这款收费软件只能在 Mac 平台上使用，在 App Store 里可以直接购买。关于这款软件的具体使用方法请参阅《星空摄影后期实战》一书的相关章节。

五、360° 全景处理软件 PanoVR

这款软件用于在制作 360° 全景星空照片时处理瑕疵。关于这款软件的具体使用方法同样请参阅《星空摄影后期实战》一书的相关章节。

▌照片的整理和修图、调色流程

在任何行业，一套完整、严谨的工作流程或者工作习惯一定会让人做事事半功倍，星空摄影领域的后期处理工作同样如此。每个人都有自己的一套做事方法，这里分享的都是我在进行星空照片后期处理时的一系列流程，仅供大家参考使用。

步骤 1： 前期一定要使用 RAW 格式拍摄。虽然前面章节已经提到过 RAW 格式的重要性，但这里仍然要再次提醒大家，不要让内存卡存储空间不足、计算机配置太低成为你拒绝使用 RAW 格式拍摄的理由，一定要无条件爱上并且使用 RAW 格式拍摄。

步骤 2： 备份 RAW 格式的源文件。对于星空摄影，和婚纱摄影、商业摄影一样，备份原始数据是最重要的，原始数据永远是证明图片版权归属的唯一具备法律效力的证据。切忌在修完一张照片输出 JPG 格式的文件之后，为了节约硬盘空间就将 RAW 格式的文件删除，这是非常愚蠢的行为。保留原始数据还有一个好处，当后期处理能力不断提高后，可以再拿出 RAW 格式的文件以新思路进行处理，让旧照片焕发新的生命力。

步骤 3： 整理、归类、命名，做原始素材的存储库。假设每一次外出拍摄都带回 20GB~30GB 的星空照片，这些还只是单张照片，或者用于拼接银河拱桥的接片照片，并不包括星轨或延时摄影，那么整理就显得尤为重要了。否则，等到拍摄好几次之后回来，再想找到以前拍摄的素材并进行后期处理，你将如无头苍蝇一样没有头绪。

步骤 4： 将整理好，并且想要处理的 RAW 格式的照片导入 Lightroom 或者 Camera Raw 中进行宽容度的调节。包括对白平衡（色温）、色调（偏紫或者偏绿）、曝光度、对比度、高光、阴影及镜头矫正等参数的调节。输出一张高光不过曝、暗部有细节、有色彩倾向的原始照片（输出格式建议为 TIFF 无损格式），这一步被我称为一级调色。

步骤 5： 星点的叠加降噪。这时候把步骤 4 输出的照片导入 RegiStar 软件中进行星点叠加降噪。通常要叠加降噪的照片数量为 5~10 张，也就是说，在前期拍摄时，要在同一机位、同一参数的情况下拍摄 5~10 张，这样处理后的照片的画质才会更加细腻、有层次。

步骤 6： 全景拼接及银河拱桥拼接。如果拍摄的照片素材有用于全景星空或者银河拱桥拼接的，那么就将步骤 4 输出的 TIFF 格式的无损照片，导入 PTGui 软件里

进行全景星空的制作（如果只是单张照片，可以省略这一步），输出一张全景或者银河拱桥的 TIFF 格式的无损照片。银河拱桥拼接的具体方法详见后面的实例操作部分。

步骤 7： 在 Photoshop 中进行进阶后期处理。如果前面的流程都做得非常好，那么，这一步就是决定是否能出品完美星空照片至关重要的最后一个环节，包括对整体色彩的修改、对星空银河的细节处理、对局部的调整，以及降噪、锐化等。这一步被我称为二级调色。这一部分的具体操作详见后面的实例操作部分。

步骤 8： 输出 sRGB 色彩模式的 JPG 格式的图片。调节照片尺寸至合适的大小，或者修改照片画幅。我最常使用的画幅就是 16:9，接近电影的画幅尺寸，给人以一种高品位的感觉和最佳视觉享受。最后记得添加一个属于你自己的 LOGO 水印，一定要放在显眼的位置。打击盗图，人人有责。

阅读到这里，大家对修片的思路是不是有了一点了解了？别着急，接下来将通过实例来给大家讲讲到底如何运用这种工作流程，掌握调色思路并应用到自己的照片上。

通过实例演示后期处理步骤

通过前面的学习，相信大家对后期处理软件和调色流程有了一定的认识和了解，那么在通过实例讲解后期处理的步骤之前，我先带大家了解一下，这些后期处理软件的哪些功能是需要掌握的。

Camera Raw

Photoshop 是后期修图最重要的软件，所以大家必须熟练地掌握它的使用。在使用 Photoshop 进行修图之前，要将拍摄的 RAW 格式的照片导入 Camera Raw 中。因此在介绍 Photoshop 的功能前，先介绍这个插件的功能。

Camera Raw 插件的主界面如下图所示。

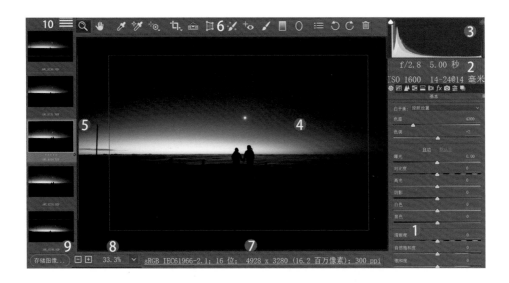

图中各标有数字的区域的说明如下。

1. 图片色彩调整：有基本调整、色调曲线调整、细节调整、HSL（色相/饱和度/明亮度）调整、镜头校正等。

（1）色彩的基本调整。

色温 / 色调： 即偏冷或偏暖、偏绿或偏红的调整。也就是说，在前期拍摄时可以使用自动白平衡，后期在这里进行调节，为前期的拍摄省去不少工夫。

曝光： 调整照片的亮度。

对比度： 调整照片的对比度。

高光： 将照片高光降低或者增加。

阴影： 根据宽容度来决定是否将照片暗部提亮。

白色： 即白色色阶，调整它会让照片亮的地方更亮，甚至整体提亮。

黑色： 即黑色色阶，与白色色阶的调整效果相反。

清晰度： 可以提高画面的锐度及质感，但对画质的损伤是致命的。

自然饱和度： 在保证画面色彩平衡的前提下，可以适当地降低或者增加色彩饱和度。

饱和度： 比较纯粹和原始的提高 / 降低饱和度的方法。

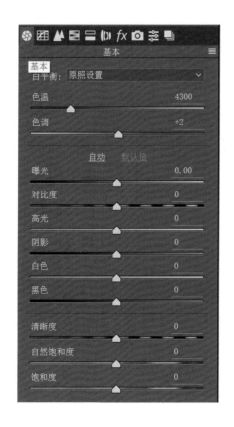

（2）色彩的色调曲线调整。

高光： 调整照片高光溢出部分。

亮调： 和白色色阶比较类似，让亮的地方更亮。

暗调： 和黑色色阶比较类似，让暗的地方更暗，也可以用来提亮暗部。

阴影： 调整照片阴影溢出部分。

（3）色彩的细节调整。

在这个调整界面，一般情况下只对"锐化"的"数量"、"减少杂色"的"明亮度"和"颜色"3个选项做调整，其他都保持默认设置即可。

"锐化"的"数量"： 数值的高低决定照片的锐化程度，数值过高会破坏画质，请合理使用。

"减少杂色"的"明亮度"： 明亮度越低，画面越清晰，原始噪点会比较多；明亮度越高，画面越模糊，噪点也就越少，但过度的明亮度调整会让画面失真。

"减少杂色"的"颜色"： 唯一一个可以将数值调整到100的选项，这个选项可以直接减少画面的色彩噪点，让画面看起来更加干净。

（4）色彩的 HSL 调整。

HSL 分别代表的是色相、饱和度、明亮度。在这个调整面板中可以对不同的颜色通道进行调整，十分方便。比如，可以单独改变画面中蓝色的色相、提高橙色的饱和度及降低红色的明度等。

（5）镜头校正。

此功能主要用于校正画面的暗角。我们拍摄的照片多多少少会有一些镜头暗角，这个功能就是用来消除镜头暗角的。暗角的存在会导致后期接片时失败，所以后期处理第一步就是去除暗角。选中"启用配置文件校正"复选框，软件会自动识别照片是使用什么镜头拍摄的，然后启用相应的配置文件来达到消除暗角的作用。

（6）色彩的效果调整。

在"效果"调整面板中用得最多的是"去除薄雾"功能。这个功能可以使照片的对比度更高，颜色更加丰富，并且消除照片里的灰色。但此功能也要慎用，适度即可，不可一次性将"数量"提高到100，否则有可能破坏画面的画质。

2. 显示原始的 RAW 格式照片的拍摄参数：光圈、快门速度、感光度、镜头和镜头焦距。

3. 显示 RAW 格式照片的色彩直方图：可在调整过程中随时观察画面中的色彩变化。

4. 主操作界面：照片的所有变动和调整都在这里进行和显示。

5. 图片排列：显示导入照片的数量、照片的名称，例如，AWU_6234.NEF，5 个小圆点可以为照片标记星级。

6. 工具栏：包括对原始的 RAW 格式照片进行裁剪的工具，以及渐变滤镜、径向滤镜等调整工具。

工具栏

（1）白平衡工具。

　　"白平衡工具"主要是通过吸管的形式来吸取画面中某个指定位置的色彩的，从而确定画面的整体白平衡。建议大家使用色彩"基本"调整面板里的"白平衡"参数进行调整。

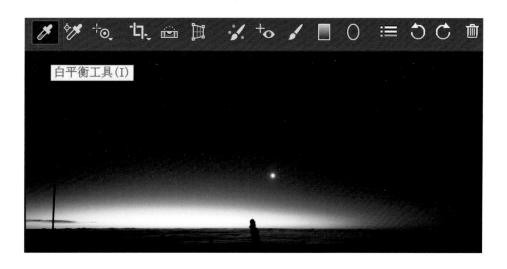

（2）裁剪工具。

　　在进行二次构图时，"裁剪工具"就会派上用场。

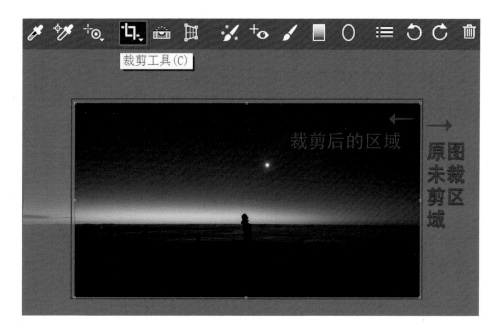

（3）"调整画笔"工具。

使用"调整画笔"工具可以针对画面中的局部区域进行一些基本的调整。例如，下面这张照片就在太阳快要升起的地方使用了"调整画笔"工具，然后单独对这一区域的曝光度、高光等细节进行调整。

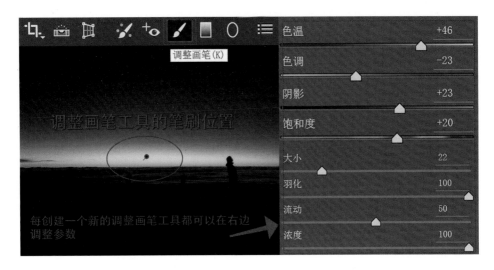

（4）"渐变滤镜"工具。

"渐变滤镜"工具和"调整画笔"工具有相似之处，也是对画面进行局部调整，但是它可以使画面具有渐变效果。如下图所示，红色圆点代表渐变的终点，绿色圆点代表渐变的起点，中间那条线就是渐变线。如果想将地景的暗部提亮一点，又不想将天空提亮，这个时候就可以使用这个工具来进行操作了。绿色圆点那里提亮的程度最大，然后慢慢向红色圆点那里衰减，由最亮到最暗的调整原理即如此。

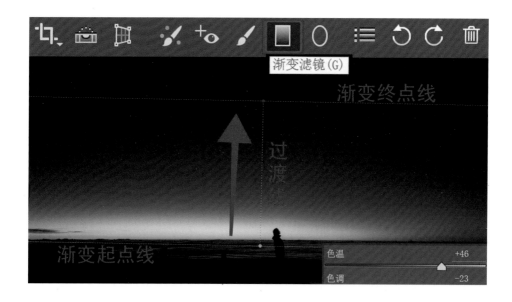

（5）"径向滤镜"工具。

使用"径向滤镜"调整的目的十分明确，如果想提高照片中人物附近的亮度，降低周围的亮度，可以添加一个"径向滤镜"。然后将"径向滤镜"所在位置通过对"基本"调整面板中的参数进行调整来提亮，周围自然就暗下来了。这种方法一般用来突出一个或者多个主体。

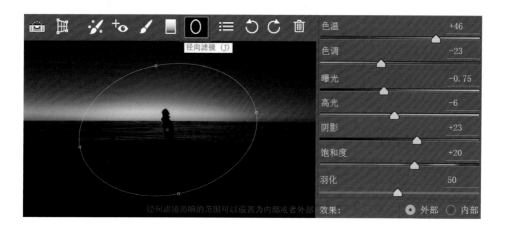

7. 工作流程选项：主要用于调整图片的色彩空间。因为如今显示各类图片的设备几乎都使用 sRGB 色彩模式，所以人们大多会使用 sRGB 色彩模式来修图。

8. 缩放工具：可放大或缩小主操作界面。

9. 存储图像：用于存储调整完成的照片。一般情况下均存储为 TIFF 格式，因为这种格式的文件色彩深度能够提高到 16 位，并且几乎没有任何损失。

10. 同步设置：将设置好的一张照片的参数全部复制到其他照片上去，保证对所有照片的调整统一。

调色软件 Photoshop

这款软件非常强大，有很多功能，本书仅对星空照片后期处理所使用的功能进行介绍。Photoshop（简称 PS）软件的主界面如下图所示。

下面介绍软件界面中各标有数字的区域的功能。

1.Photoshop 的主操作界面：用于进行调色的工作区域。

2.图层的排列操作区域。

在调色的时候可以创建很多图层，如左图所示，可以分别对每个图层进行调整。比如，对图层蒙版的操作、图层混合模式的改变、图层不透明度的调整等。

3.图层操作工具：包括添加黑色或者白色图层蒙版、添加各种色彩调整图层、添加新的空白图层等。

4.调整图层的混合模式和不透明度：可以根据需要的后期处理效果来调整，比如，将"混合模式"改为"柔光"、"强光"或者"色相"等，这些混合模式都有着不同的效果，具体的效果大家可以多尝试。

5.直方图显示区域。

6.菜单栏：包含进行叠加降噪及添加各种滤镜的命令等。

| 文件(F) | 编辑(E) | 图像(I) | 图层(L) | 文字(Y) | 选择(S) | 滤镜(T) | 3D(D) | 视图(V) | 窗口(W) | 帮助(H) |

"文件"菜单中的"脚本"→"将文件载入堆栈"命令，可以在处理叠加降噪星空照片的时候使用，既可以进行地景的叠加降噪，也可以进行星空的叠加降噪，具体使用方法在后面的实例操作部分会详细介绍。

在"图像"菜单中，选择"调整"命令，在弹出的级联菜单中会显示各种色彩调整命令，包括"亮度/对比度""色阶""曲线""自然饱和度""色相/饱和度""色彩平衡""可选颜色"等。

亮度/对比度： 非常直观地对画面的整体亮度和对比度进行提高或者降低，没有精确到色彩通道控制。

色阶： "色阶"调整面板中有4个通道，一个是RGB总通道❶，其他3个通道分别是R（红）通道、G（绿）通道、B（蓝）通道，可以根据需要分别对色彩进行控制。如下图所示，可以看到有3个小三角形的控制滑块，最左边的是"阴影"滑块❷，

中间的是"中间调"滑块❸，最右边的是"高光"滑块❹。下面简单地分析一下图中的直方图，很明显缺少高光信息，所以只需将"高光"滑块适当地往"阴影"滑块方向移动，就会渐渐地增加高光。对于直方图的使用，读者可以举一反三。

曲线： 曲线和色阶一样，也是通过 4 个颜色通道来控制画面的 ——RGB 总通道和红、绿、蓝 3 个通道，不同的是曲线的调整更加灵活一些，采用 X 轴、Y 轴的形式。X 轴和 Y 轴从原点开始一直到无限大方向代表的是从阴影到高光，要怎样调整，全凭调色之人对画面的理解。

自然饱和度： 用于统一对画面的饱和度做一定的调整。

色相 / 饱和度： 和自然饱和度的区别在于，它可以根据不同的色彩通道进行色相、饱和度和明度的调整，可以分别对红、黄、绿、青、蓝、洋红进行调整。

色彩平衡： 在此面板中可以对画面的 3 种影调进行调整，分别是阴影调、中间调、高光。而这 3 种影调的调整是以 3 种颜色和它们的补色为基础进行的。比如，中间调的青色对应的补色就是红色，洋红对应的补色是绿色，黄色对应的补色是蓝色。大家在调色的时候，一定要记得各颜色的补色。

可选颜色： 在此面板中可以对画面中的固有颜色进行再次调整，而调节的根据就是当前颜色的补色。例如，要继续增加画面中的红色，应该怎么调整呢？选中"红色"通道，然后降低"青色"的值，提高"洋红"的值即可。如果要继续增加画面中的蓝色，又应该怎么办呢？选中"蓝色"通道，然后提高"青色"和"黄色"的值，降低"洋红"的值即可。可见，适当地学习一些色彩知识对后期调色是有很大帮助的。

在"滤镜"菜单中有"Camera Raw 滤镜""高反差保留""蒙尘与划痕"等命令。"高反差保留"主要用于调色完成之后的图层锐化，"蒙尘与划痕"则用来缩星。缩星是指减少画面中的一些星点，让画面显得更干净一些，具体的操作在后面的实例操作部分讲解。

7. 工具栏：包含缩放、颜色填充、画面修补、选区创建、裁剪等工具，下图是对各主要工具功能的说明。

移动工具，移动画面或画面中元素的工具
矩形选框工具，正方形或者长方形等比较规则的选区创建工具
套索工具，不规则的选区创建工具
快速选择工具，平时做图层蒙版使用最多的工具
裁剪工具，裁剪画面的工具，也属于常用工具
吸管工具，用于选取画面中的颜色，多用于提取肉眼无法识别的颜色

修补工具，用于修补画面中多余的干扰因素，比如光污染等

画笔工具，利用前景色和背景色的颜色变换来选择画笔的颜色，一般用来涂抹蒙版
仿制图章工具，在画面出现瑕疵的情况下用来填充画面

渐变填充工具，一般用于渐变蒙版的填充

字体工具，制作水印的时候可能会用得上

用于设置前景色和背景色，一般使用快捷键 Ctrl+Delete 来填充背景色，使用快捷键 Alt+Delete 来填充前景色

　　在结束 Photoshop 的功能介绍之前，再来讲一讲关于蒙版的知识。Photoshop 的蒙版可以控制图层的显示内容，蒙版中的灰度代表不透明度。简单地说，就是给图层添加蒙版之后，黑色代表不显示这个图层，灰色代表这个图层是带不同程度的不透明度的，而白色代表这个图层完全显示。下面举一个例子来让大家更直观地明白蒙版的作用。

在 Photoshop 中同时添加两个图层，单击上面那个图层，再按照下图中的箭头指示单击相应按钮以添加蒙版。

此时，就为上面那个图层创建了白色蒙版。前面提到过白色蒙版代表显示这个图层，确实如此对不对？下面再把这个图层填充成黑色，看看有什么效果。

上面那个图层的蒙版已经被填充成黑色，此时该图层的内容不显示了，因为被黑色的蒙版"遮盖"了，因此只显示下面那个图层的内容。

再将上面那个图层的蒙版填充成左边白色、右边黑色，此时该图层只显示了蒙版中白色的部分，而黑色部分仍然没有显示。

将上面那个图层的蒙版填充成左边黑色、右边白色，可以看到该图层只显示了蒙版中白色的部分，而黑色部分依然不显示。

大家是否已经明白了蒙版的作用？图层蒙版的黑色或者白色填充区域都是可以使用工具栏中的工具进行修改的，比如"快速选择工具"和"套索工具"等。

如果还有不明白的部分也没有关系，后面的实例操作部分有大量使用图层蒙版来配合工具栏中的工具进行修图的内容，请一定要仔细阅读。

拼接软件 PTGui

这里只简单地介绍在平常拼接全景图的情况下会用到的一些功能，其他功能这里暂不介绍。PTGui 的主界面如下图所示。

下面介绍主界面中各标有数字的区域的功能。

1. **菜单栏**：在做全景图拼接的时候很少用到这里的命令，读者可自行选择查看。

2. **功能栏**：用得最多的功能有"方案助手""源图像""控制点""曝光/HDR""创建全景图"等。

3. **"方案助手"里的"加载图像"功能**，用于加载需要拼接全景图的图片。

4. **源图像预览区域**，在此可观察图片的排序。

5. **"相机/镜头参数"选项区域**：主要用来自动读取将要用作拼接的图片的EXIF数据，包括使用什么焦距的镜头拍摄的等。一般情况下，想要拼接使用什么镜头焦距拍摄的照片，这里就填什么焦距。

6. **"方案助手"里的"对准图像"功能**也是这款软件的核心功能。单击此按钮，会自动识别源图像，然后进行全景拼接。识别失败会自动进入"控制点"选项卡，然后可以手动添加控制点，直到拼接成功为止。

7. **单击"创建全景图"按钮**（与功能栏里最后一个选项卡的功能相同），用于输出创建好的全景拼接图。

"源图像"选项卡：设置文件排列的方式，可以通过上下拖动来改变每张照片的位置，可查看文件的路径，以及文件的宽度和高度。

方案助手	源图像	镜头设置	全景图设置	裁切	蒙版	图像参数	控制点	优化器
	图像	文件					宽度	高度
0		C:\Users\0\Desktop\DSC_4016.jpg					7360	4912
1		C:\Users\0\Desktop\DSC_4017.jpg					7360	4912
2		C:\Users\0\Desktop\DSC_4018.jpg					7360	4912
3		C:\Users\0\Desktop\DSC_4019.jpg					7360	4912
4		C:\Users\0\Desktop\DSC_4020.jpg					7360	4912
5		C:\Users\0\Desktop\DSC_4021.jpg					7360	4912

"镜头设置"选项卡：比"方案助手"选项卡中的"相机／镜头"参数更加具体，可调整的细节数值更多，对于有精确全景拼接需求的读者，要好好学习此功能。

方案助手	源图像	镜头设置	全景图设置	裁切	蒙版	图像参数

输入镜头的参数。PTGui只需知道镜头类型和焦距；其他参数将被自动地设置。如果不知道镜头的类型，或许应该选择"直线"。

镜头类型：　直线(普通镜头)　　　　　　　　　　　　　　▽　　镜头数据库...　　EXIF...

焦距：　35　　mm　焦距乘数：　1　　x

水平视场：　54.42　　°(实际的) 理论的：　54.42　　°(与 EXIF 里的一样)

高级

镜头修正参数：　　图像位移：　　　　　　　　图像修剪：

a：　0　　水平(d)：　0　　水平(g)：　0　像素

b：　0　　垂直(e)：　0　　垂直(t)：　0　像素

c：　0　　　　　　　　　　　　　　　　　　恢复默认值

使用个别参数对于：

	镜头	位移	修剪	裁切
图像 0	☐	☐	☐	☐
图像 1	☐	☐	☐	☐
图像 2	☐	☐	☐	☐
图像 3	☐	☐	☐	☐
图像 4	☐	☐	☐	☐
图像 5	☐	☐	☐	☐

"控制点"选项卡：重中之重的功能，这款软件全靠控制点功能在照片拼接领域备受青睐，其强大之处在于可以在每两张照片之间添加控制点，使两张照片更好地拼接在一起。若有很多张照片，就一个接一个地添加控制点，最后将这些照片全部拼接在一起。在后面的实例操作部分会介绍如何手动添加控制点。

"曝光/HDR"选项卡： 在处理照片时主要用到这个选项卡中的"自动曝光和色彩调整"功能，能够将整个全景图的曝光度和色彩调整得非常均匀，但前提是前期拍摄的照片问题不会特别严重，如果存在暗角特别重、色彩或色温严重不统一等问题，则调整效果不理想。

"创建全景图"选项卡： 在这里面可以对输出照片的尺寸和格式进行调整。一般在选中"保持纵横比"复选框的情况下，根据计算机配置的高低来决定尺寸，而文件格式有 JPEG、TIFF、PSD 和 PSB。JPEG 和 TIFF 格式的照片需要将最长边的像素控制在 30 000 以内，PSD 格式为 Photoshop 源文件格式，PSB 则是大文件格式，多大的尺寸都可以保存。

将控制点对准以后，在全景图编辑工具栏下方就会显示已经拼接好的全景图，这时可以利用鼠标左键来移动全景图，用鼠标右键来旋转全景图，根据自己想要的效果来进行具体调整。

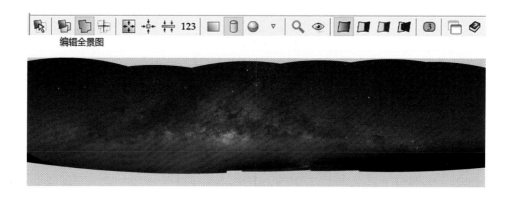

选择拼接的方式：全景图的拼接方式有很多种，常用的拼接方式是"直线""柱面""等距圆柱""圆周鱼眼""墨卡托"等，可以根据自己的实际拍摄情况和想要的拼接效果来选择。

星点对齐软件 RegiStar

这款软件是英文软件，本书只介绍叠加降噪时会使用的一些功能，其他功能在这里不做介绍。RegiStar 主界面如下图所示。

下面具体介绍图中标有数字的区域的功能。

1. 菜单栏：一般来说，在对星空照片进行后期处理时，经常会使用到两个菜单，即 File 和 Operations。

2. 工具栏：只会用到"打开"和"保存"两个工具。

3. 主操作界面：在这里展示对齐降噪操作过程。

File 菜单：要打开进行叠加降噪的照片，选择 File → Open 命令。注意，一定要将需要进行叠加降噪的照片单独放到一个文件夹中，打开时只打开其中一张即可，一般是打开一组照片的第一张。具体演示会在后面的实例操作部分介绍。

Operations 菜单：菜单中的命令如下图所示。

● Registar 命令：对齐功能，快捷键是F2。打开需要对齐的照片后，所有选项都可以保持默认状态。需要注意的是，Noise compensation 选项组中有 3 个选项，分别是 Standard、Level1 和 Level2。这 3 个选项代表对齐的强度，一般情况下，如果选择 Standard 模式不能够完美对齐，那么就需要选择 Level1 或者 Level2 来对齐，总有一个强度是可以完美对齐的。

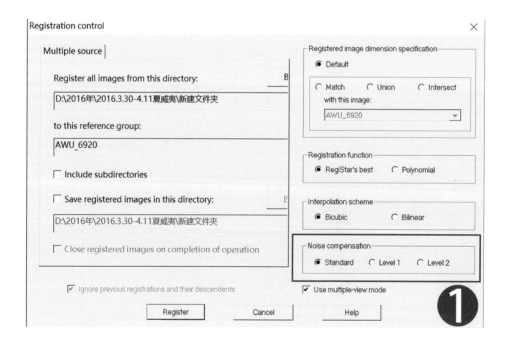

● Combine 命令：降噪合并功能，快捷键是F4。下图所示就是完成对齐操作后，把对齐的照片全部合并到一起来进行降噪的界面。这个界面里其他

选项都可以保持默认状态，但 Function to apply 这个选项组里的选项是可以进行选择的。在合并照片进行降噪时，我一般会选择默认的 Average 单选按钮，不管选择哪一个应用方式，在单击下面的 OK 按钮之前，请记得单击 Select all images 按钮。

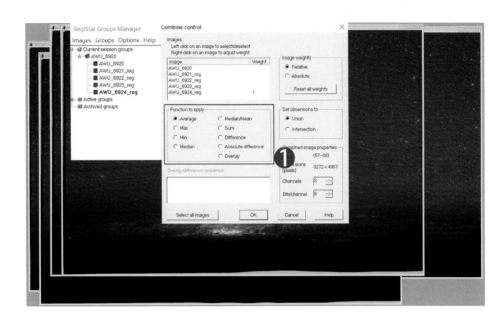

星空叠加软件 Sequator

这款软件的界面也是英文的，如下图所示，其主要功能就是叠加降噪。

下面介绍图中用数字指示的区域的功能。

1.Base image: 将需要叠加的一系列照片的其中一张作为叠加的基准照片。按照叠加的最优原理，一般选用靠近序列中间的照片。

2.Star images: 在需要叠加的一系列照片中，选中除基准照片外的照片。

3.Noise images 和 Vignetting images: 深空拍摄会使用到的降噪方法，分别是暗场和平场照片的设置。

4.Output: 设置叠加后照片的输出路径及名字。

5.Composition: 对齐星点的方式（3种），以及每种方式的设定。

6.Auto brightness 等：一系列额外的高级操作设置，包括自动亮度平衡、移除光害效果、加强星点等。

7.软件的主显示和操作界面。

接下来以在泸沽湖半山阳光客栈拍摄的一组银河倒影为例，选择其中一个角度来进行叠加降噪示范，介绍如何使用这款软件。

Base image: 在这组照片中选中 A1W_4905 照片并打开。

Star images: 在这组照片当中将除 A1W_4905 照片外的照片全部选中并打开。

Output: 设置好输出的文件路径和名字，这里将其命名为"半山秋季银河叠加"，然后保存。

当将 Base image、Star images、Output 选项都设置好后，就可以接着进行后面的对齐设置了。

○ Base image
└ A1W_4905.tif
○ Star images
├ A1W_4902.tif
├ A1W_4903.tif
├ A1W_4904.tif
├ A1W_4906.tif
└ A1W_4907.tif
○ Noise images
○ Vignetting images
○ Output
└ 半山秋季银河叠加.tif

对齐星点合成设置有两点需要注意：

1. 设置 Composition 为 Align stars，这个选项是星点对齐的意思，Trails 是叠加星轨的意思。

2. 设置 Loose 为 Freeze ground，即将天空和地景分开叠加降噪并合并到一起，这是这个软件的核心功能。而 Align only 选项表示只对星点进行对齐，地景会产生模糊的效果。

■ Composition: Align stars
└ Freeze ground ❶
○ Sky region: Full area
○ Auto brightness: Off
○ High dynamic range: Off
○ Remove dynamic noises: Off
○ Reduce disto. effects: Off
○ Reduce light pollution: Off
○ Enhance star light: Off
○ Merge pixels: Off
▷ Color space: sRGB

将合成选项设置好以后，接下来分开识别天空和地景，也就是告诉软件画面中哪些地方是星空部分，哪些地方是地景部分，这样才能让软件完美地进行叠加降噪。

1. 将 Sky region 设置为 Full area。

2. 选择 Irregular mask 单选按钮，用笔刷来分开天空和地景。

3. 用画面当中的笔刷将天空区域画出来，可以利用鼠标的滚轮放大或者缩小笔刷，鼠标左键用于添加天空区域，鼠标右键用于删除天空区域。

通过笔刷将画面中的天空和地景区分开，如下图所示。

1. 绿色代表的是天空部分。

2. 非绿色有白色斜杠的代表的是地景部分。

在 Sky region 选项组中还有两个选项，分别是 Boundary line 和 Gradient。

选择 Boundary line 单选按钮，会很生硬地将天空和地景分开。

选择 Gradient 单选按钮，会添加渐变效果将天空和地景分开。

这两种方法都不适用于精确地区分天空和地景，所以不建议使用。

以上设置都完成以后，单击 Start 按钮，软件就会开始自动叠加降噪，当看到 Completed successfully 字样的时候，就可以将此软件关闭了。

最后来看一看降噪前后的效果对比，如下图所示，左边是降噪前的效果，右边是降噪后的效果，能看到画质有了明显的改善。

单张普通星空照片的后期处理

单张普通星空照片一般是指单镜头一次曝光直接拍摄而成的星空照片，不拼接，不叠加，可以说这是最基本的星空拍摄。那么，应该如何对这类照片进行后期处理呢？这里选了两张照片，通过调色来为大家具体讲解。

先来看第一个例子。

本实例的照片选择的是 2015 年我第一次去南半球拍摄南天星空的时候，在南岛凯库拉小镇拍摄的一张有汽车、大小麦哲伦星云、银河南十字星等元素的照片。下面将从原始 RAW 格式的照片开始解析，带着大家一步一步走进 AFTER（处理后的照片）的世界。第一阶段，将 RAW 格式的照片导入 Camera Raw，进行一系列的调节，将照片的高光、阴影、白平衡进行适当的还原。

步骤 1：去除暗角。

在 Camera Raw 的"镜头校正"面板中选择"启用配置文件校正"复选框。一般情况下，软件会自动读取拍摄此照片的镜头配置文件。比如，这张照片是使用尼康的 14-24mm 超广角镜头拍摄的，那么软件选择的就是 14-24mm 的镜头配置文件。一般情况下，选择默认的校正量即可。

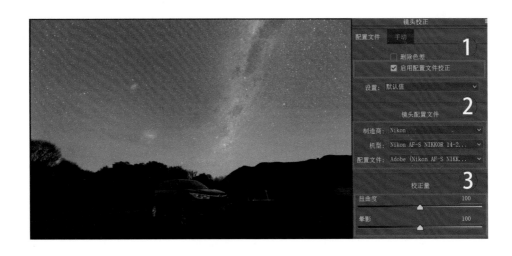

步骤 2：明暗关系、色彩、色温等的调整。

在 Camera Raw 的"基本"调整面板中，将色温和色调调整到一个符合人们肉眼观看的状态。当然，也可以根据自身对色彩的理解来调整。在开始调整的时候，一般不会调整曝光度、对比度、清晰度、饱和度，而是调整高光、阴影、白色色阶、黑色色阶、自然饱和度。例如，本例将"高光"值降低到 -100，是为了让高光不会溢出；将"阴影"值适当地提高到 +23，是为了适当提亮暗部；没有调整白色色阶，只将黑色色阶值调整到 +63，是为了整体提亮暗部，以适应整个画面的效果；将"自然饱和度"值调整到 +10，是为了适当地提高整体饱和度。

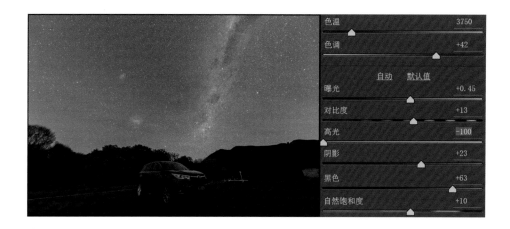

步骤 3：适当地在"曲线"调整面板中继续微调明暗关系。

　　设置"高光"值为 +5、"亮调"值为 +3、"暗调"值为 -9、"阴影"值为 +3，这些调整都属于微调范畴。

步骤 4：对 RAW 格式的照片执行第一次降噪。

　　对 RAW 格式的照片进行各项调整对画质的损伤都是最低的，因此可以适当地降噪。在"细节"调整面板中，将"锐化"的"数量"值降低至 0，是想以一种完全无损的画质将照片保存为 TIFF 格式。将"减少杂色"的"明亮度"值降低到 10（默认值是 20），是为了使星空的细节更多一些。因为明亮度的增加会让整个画面变得模糊，所以细节也就没有了。将"减少杂色"的"颜色"值直接提高到 100，这样直接解决了画面中的彩色色噪问题。其他选项几乎保持默认值。

步骤 5：调整色相、饱和度、明亮度，对一些颜色进行调整。

 调整橙色和黄色的色相，提高蓝色的明亮度，提高橙色的饱和度等，目的是使画面中的色彩更加丰富。例如，增强气辉的颜色，让红黄色的气辉亮度更高、颜色更纯、饱和度更高。

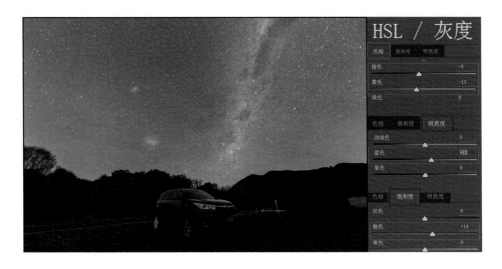

步骤 6：适当地去除薄雾。

 对于在雾霾很重的时候拍摄的照片，可以利用这个功能来提高对比度，去除画面灰蒙蒙的感觉。实际上，在处理星空照片的时候，这个功能还是谨慎使用比较好，过度使用会严重损坏画质。

步骤 7（可选择）：根据不同的拍摄效果，适当地使用径向滤镜将主体部分提亮。

拍摄星空都需要有一定的主体，例如，画面当中的车或者人物。本实例的主体就是汽车，可以使用圆形径向滤镜做如下图所示的调整，将汽车部分适当地提亮，让大家知道这是个汽车，而不是其他物体。

步骤 8（可选择）：根据不同的拍摄效果，适当地使用渐变滤镜将星空压暗一点。

上一步提高了汽车的亮度，也就意味着同时可以适当降低星空的亮度，这是我在修图的时候思考的，也是我想要表达的意思。下面使用渐变滤镜做如下图所示的调整，将天空中星星部分的亮度降低一些，形成明暗对比，这样画面就不会显得那么呆板。

步骤 9：将照片存储为 TIFF 格式。

　　TIFF 格式的文件与 JPG 格式的文件相比，其优点在于对画质的破坏十分小，这极大地方便了之后进一步在 Photoshop 里进行调整。输出时一定要选择 sRGB 色彩模式和 16 位通道，现阶段很多显示设备，如手机、计算机显示器、iPad 等，使用的都是 sRGB 色彩模式。这样才能够保证在计算机上调出的是什么样的颜色，放到其他设备上也能保证是什么样的颜色，也就是说没有色差。

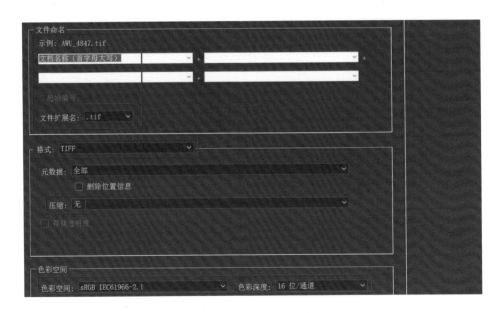

　　以上为第一阶段——在 Camera Raw 中调整的阶段，从去除镜头暗角开始，到将照片保存为 TIFF 格式结束。第二阶段便是将保存好的 TIFF 格式的照片导入 Photoshop 中进行局部细节的调色。我的调色思路一般是先观察，再调整。观察画面当中有哪些元素，比如，气辉、流星、银河等。一般情况下，调色主要就是将这些元素的色彩还原，加上自己对图片的理解，进行适当的偏色调整。

步骤10：新建"黑色"填充图层。

新建"黑色"填充图层，快捷键为Shift+F5，将"混合模式"设置为"柔光"，适当地降低"不透明度"值，作为观察图层使用。添加"黑色"填充图层之后，整个画面的对比度就提高了，因此画面当中的元素就更明显了，气辉颜色和银河也更加明显了。

步骤11：新建"色彩平衡"调整图层。

新建"色彩平衡"调整图层，开始调整自己想要表现的色彩底色。设置"中间调"的"黄色"值为−8，"高光"的"青色"值为−19、"黄色"值为+17、"洋红"值为−6，"阴影"的"青色"值为−3、"洋红"值为−1、"黄色"值为+5。这样调整之后，画面整体色彩明显变成偏冷色调，并且带一点绿色倾向，这是我想要的色彩。大家在调色的时候千万不要对着本实例的示范照本宣科，因为这种调整并不一定适合每张照片。这里讲解的都是调整思路，实际操作时要根据自己想要表达的意境来调整色彩。

步骤12：新建"可选颜色"调整图层。

　　新建"可选颜色"调整图层，调整画面中具体元素的颜色。比如，将银河的颜色调整得更淡一点。本实例调整的是"蓝色"通道，分别调整了"青色"（+50）、"洋红"（+39）、"黄色"（+100）和"黑色"（-38）的值。

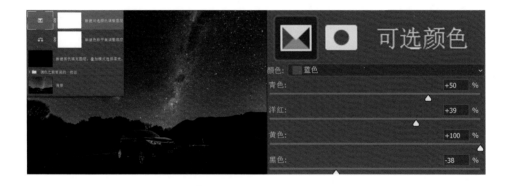

步骤13：创建"可选颜色"调整图层。

　　创建"可选颜色"调整图层，调整其他部分的颜色。例如，调整草地的绿色，让它更有秋天的感觉。蒙版部分则只调整地上的草地，不调整天上的气辉部分。很多时候人们在调整局部颜色时会使用到蒙版功能，后面还有很多这样的例子。本实例通过调整"黄色"通道的"青色"（-63）、"洋红"（-27）、"黄色"（+35）、"黑色"（+5）的值，使地景草地的颜色更偏黄色。

步骤 14：利用"可选颜色"调整图层继续调整天空中气辉的颜色。

利用"可选颜色"调整图层继续调整天空中气辉的颜色，并添加图层蒙版（主要是为了不改变已经调整好的地景的色彩）。当将地景颜色调整完以后，紧接着对天空中气辉的颜色进行调整，也就是增加绿色、黄色和红色。按下图所示操作，调整"黄色"通道的"青色"（-29）、"洋红"（+15）、"黄色"（+43）的值，"黑色"值保持不变，以及"绿色"通道的"青色"（+34）、"洋红"（-18）、"黄色"（+38）、"黑色"（-16）的值。最后使用蒙版的黑色笔刷将地景部分刷黑，这样刚才所做的颜色调整就不会影响到地景部分。

步骤 15：盖印合并图层。

基础调整完成之后，按 Shift+Alt+Ctrl+E 组合键盖印合并图层，将画面当中杂乱的卫星用"仿制图章"工具处理掉。这一步是为了让画面看起来干净，如果这颗人造卫星是一颗火流星则无须处理。

步骤16：复制上一个调整后的图层。

复制上一个调整后的图层，添加"Camera Raw 滤镜"。"Camera Raw 滤镜"不仅用于 RAW 格式的文件的调整，在对 TIFF 格式的文件进行调色的时候，也可以使用它来进一步调整明暗关系，如下图所示。

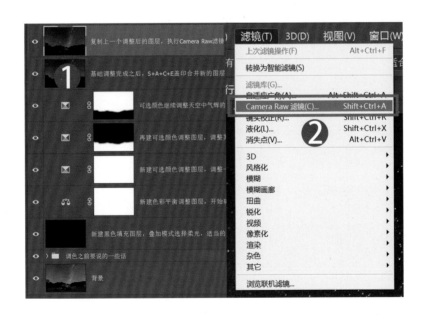

步骤17：创建"色阶"调整图层。

创建"色阶"调整图层，对画面中的明暗效果做进一步调整，提高对比度，并且利用蒙版只让星空部分产生变化。"色阶"调整图层其实就是利用直方图进行调整，直方图下方的 3 个滑块从左到右分别代表"阴影""中间调""高光"。假设这一步要通过色阶来提高对比度，则只需将"高光"滑块向"中间调"滑块

方向移动，将"中间调"滑块向"高光"滑块方向移动即可，并且可以将"阴影"滑块继续往中间移动，再次加强对比度。调整后创建蒙版，并且使用"渐变工具"填充一个平滑过渡的颜色，让白色部分的颜色平滑过渡到黑色，以达到对画面颜色的合理控制。

步骤 18（可选择）：盖印合并图层。

　　盖印合并图层，并进行适当的缩星。缩星又叫去星，是一种将画面中的杂乱星点去除的操作。这项操作多用于深空摄影领域。但在星野题材的后期处理中，这项操作是为了呈现一种效果，就是让画面中的银河、星云、气辉更加明显。选择"滤镜"→"杂色"→"蒙尘与划痕"命令，将"半径"设置为 5 像素、"阈值"设置为 24 色阶，单击"确定"按钮，这种效果就出现了，但同时也伴随着一些负面的效果。是什么样的负面效果呢？看下图就明白了。

步骤 19：改善真实性。

　　缩星后星点几乎全部丢失，画面失去了一定的真实性，所以此时应该将"不透明度"调整到合适的数值。缩星之后的效果确实更好，但放大画面仔细一看却发现"惨不忍睹"，几乎没有细节存在。由于缩星只针对天空部分，所以需要创建蒙版，将地景部分隐藏起来，并将"不透明度"值降低到 30% 左右，保证画面的真实性。所以步骤 18 的操作其实是具有双面性的，要适当运用。

步骤 20：再次合并图层。

　　再次合并图层，并执行"高反差保留"操作，进行图层无损锐化。调色完成之后，输出最终照片之前不要忘记一个关键的步骤，那就是锐化。本例采用图层叠加无损锐化模式，合并一个新的图层，选择"滤镜"→"其他"→"高反应差保留"命令，并且将"半径"设置为 1.5 像素，确定之后将图层的"混合模式"改为"柔光"，"不透明度"根据图片的具体情况进行设置，取值在 50%~100% 范围内都可以。

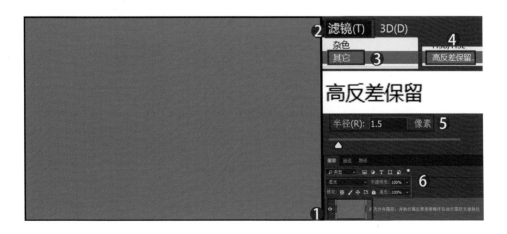

步骤 21：完成。

　　保存照片，收工。保存照片一般有 3 种格式可选：第一种为 JPEG 格式，适用于网络浏览；第二种为 TIFF 格式，适用于打印输出；第三种为 PSD 格式，也就是 Photoshop 的工程文件，方便以后对照片再次进行调整。可根据自己的情况进行选择，建议每种格式都保存一份。

　　以上为第一个例子的第一阶段和第二阶段，展现了一张照片从原始 RAW 格式到调色完毕的完整过程，现在大家可以再次翻到前面，仔细对比 BEFORE（调整之前）和 AFTER（调整之后）的区别。

　　下面再来看第二个例子，前后效果对比如下图所示。

　　本实例选择的是 2015 年 8 月我在四川若尔盖拍摄的照片，用闪光灯逆光拍出的人物剪影和天上的夏季银河遥相呼应。在上一个例子中，就强调了调色之前应该先提炼出画面中固有的元素，思考哪些主体物需要适当地提亮等。带着这些思路，大家很快就发现了，远处地平线的光污染、银河、绿色气辉等是需要调整的。同样这张照片的调整也需要分为两个阶段，第一阶段是在 Camera Raw 中进行的调整，第二阶段是局部色彩的具体调整。

步骤 1： 去除暗角。几乎所有解析 RAW 格式照片的第一步，都是去除暗角，校正镜头畸变，让画面没有光比问题。这不仅在单张照片的处理上有意义，而且对后面讲到的照片拼接来说，也是非常重要的。

步骤 2： 调整曝光、高光、阴影、白色、黑色色阶、自然饱和度等参数，使照片有暗部、有高光。对这张照片的具体调整如下，"曝光"值为 +0.15、"高光"值为 −92、"阴影"值为 +20、"白色"值为 +22、"黑色"值为 +26、"自然饱和度"值为 +20。

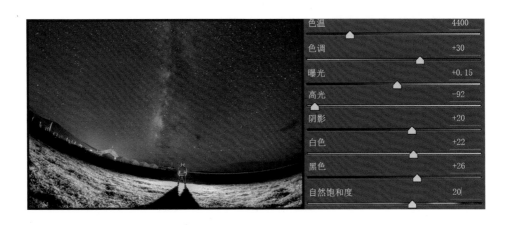

步骤 3： 利用曲线继续调整高光和阴影，让画面达到一个平衡的状态。具体调整如下，"高光"值为 +36、"亮调"值为 +1、"暗调"值为 −4、"阴影"值为 +3。这样调整主要是为了保持画面色调整体平衡。

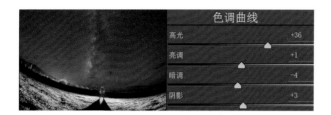

步骤4：降低锐度并且执行降噪操作。将"锐化"值降低至0，将"减少杂色"的"明亮度"值调整成19，将"颜色"值调整到100。这里和上例的操作步骤相差无几。

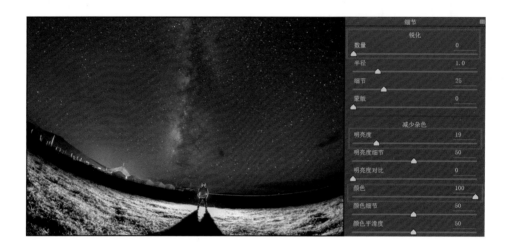

步骤5：分别调整HSL面板中的"饱和度""色相""明亮度"。调整"饱和度"选项卡中的"橙色"值为 +25、"蓝色"值为 −15，这是为了提高银河的饱和度，降低天空的蓝色饱和度。调整"明亮度"选项卡中的"红色"值为 +52、"橙色"值为 −15、"蓝色"值为 +14、"紫色"值为 +14，这是为了提高画面当中较明显的颜色的亮度，如地平线附近光污染的颜色、天空的蓝色等。调整"色相"选项卡中的"洋红"值为 +12，这是改变光污染的颜色，使其显得更加粉嫩。

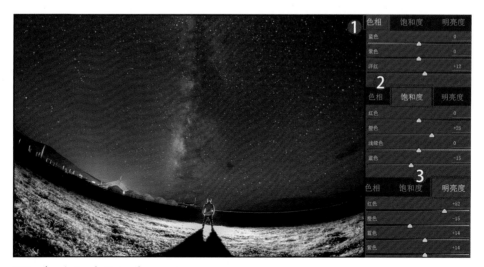

步骤6：适当地去除薄雾。过度地去除薄雾会导致画质严重受损，所以适当就好。

步骤7：将照片存储为 TIFF 格式或者直接打开照片进行调色编辑。

从这里开始进入第二阶段，即在 Photoshop 中进行局部色彩调整的阶段。

步骤8：新建"黑色"调整图层，设置图层的"混合模式"为"柔光"模式、"不透明度"值为 60%。这一步还是通过降低整体亮度来观察照片里还有哪些元素需要进行调整。

步骤 9： 添加一个"色阶"调整图层，将天空部分提亮。将"高光"滑块从 255 移动到 182，将"中间调"滑块从 1 移动到 0.92，整个天空部分就变得更亮了。同时，为了抑制地景的亮度溢出，添加一个蒙版，将地景隐藏起来，使其不受色阶调整的影响。

步骤 10： 创建"色彩平衡"调整图层，调整天空部分的整体色调。从刚才的暖色调天空调整到现在的中性偏冷色调的天空，"中间调"的"青色"值为 −6，"高光"的"青色"值为 −4、"黄色"值为 +11，"阴影"的"青色"值为 +1、"洋红"值为 −1、"黄色"值为 −4。这样调整只是因为我比较喜欢这种色彩。这一步见仁见智，如果喜欢暖一点的色调，也可以将其调整成暖色调。

步骤11：选择"可选颜色"调整图层，只针对天空的绿色气辉做调整，让绿色气辉变得更亮一些。一般情况下，要调整绿色，只需在"可选颜色"调整图层里对"绿色"和"黄色"通道进行调整，因为影响绿色的主要是"黄色"和"绿色"通道。对"绿色"通道进行调整，"青色"值为 +90、"洋红"值为 −38、"黄色"值为 +26、"黑色"值为 −59；对"黄色"通道进行调整，"青色"值为 +47、"洋红"值为 −49、"黄色"值为 +31、"黑色"值为 −43。有人会问，到底要怎样调整这些数值才能够得到自己满意的颜色呢？答案只有一个，多练习才能掌握方法。当然，也可以参考色彩的搭配原理来进行调整。

步骤12：选择"可选颜色"调整图层，只针对天空的红色灯光污染做调整。想要改变红色灯光污染，就得明白影响到这个红色灯光污染的是"可选颜色"调整图层的"红色"和"洋红"通道，而调整"红色"和"洋红"通道可能会影响到银河，所以可以建立蒙版隐藏地景和银河部分。对"红色"通道做调整，"青色"值为 −29、"洋红"值为 −10、"黄色"值为 −9、"黑色"值为 −28；对"洋红"通道做调整，"青色"值为 −56、"洋红"值为 +16、"黑色"值为 −42。

步骤13： 选择"可选颜色"调整图层，降低天空和人物光源部分的蓝色饱和度，提高亮度。将"蓝色"通道的"黑色"值调整到 −35 即可，然后创建白色蒙版，并将除需要调整外的部分涂成黑色。

步骤14： 选择"自然饱和度"调整图层，提高绿色气辉、粉红色光污染和银河中心的饱和度。将"自然饱和度"值调整到 +51，并且如下图一样创建白色蒙版，将除需要提高饱和度外的部分涂成黑色。

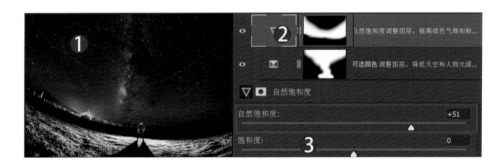

步骤15： 选择"色相/饱和度"调整图层，降低地景人物部分的饱和度，并提高一定的亮度，呈现一种逆光雾气的效果。具体操作如下图所示，将该调整图层的"饱和度"值降低到 −50，将"明度"值提高到 +9，然后创建白色蒙版，将地景之外的部分涂成黑色。

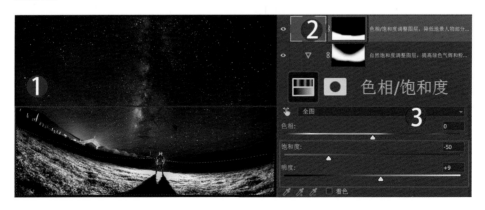

步骤16: 盖印图层。利用"Camera Raw 滤镜"继续降低高光，改变人物和地景效果，增强气辉、光污染颜色等。为什么不继续使用"可选颜色""色彩平衡"等调整图层做调整了呢？因为局部的调整差不多已经操作完毕，接着就是进一步调整整体效果。在调整整体画面的时候，单独的色彩调整图层有时候并不如"Camera Raw 滤镜"好用，因此这里再一次选择使用"Camera Raw 滤镜"做全面的调整，具体调整如下图所示。

步骤17: 调整"色相/饱和度"。再次降低地景的饱和度，提高明度。整体调整完成后，色彩及银河、气辉的亮度都达到了我想要的效果，但是地景部分的饱和度还是偏高，所以再次添加了一个"色相/饱和度"图层，并且创建了只改变地景的蒙版。这时候将"饱和度"值降低到−22，将"明度"值再次提高到+6。如下图所示，现在地景人物的逆光效果看起来是不是已经非常不错了？

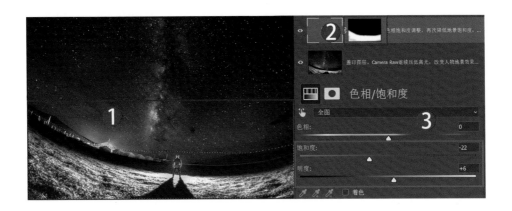

步骤18: 创建"曲线"调整图层。提亮天空较暗的区域，使用笔刷工具时记得降低"不透明度"和"流量"值。再次观察画面，发现天顶区域稍微有一点暗，因此创建一个"曲线"调整图层，适当地提亮整体，并且创建一个黑色蒙版，然后降低笔刷工具的"不透明度"和"流量"值，设置为55%左右，通过白色笔刷一点一点地将天空较暗的区域"刷"出来。

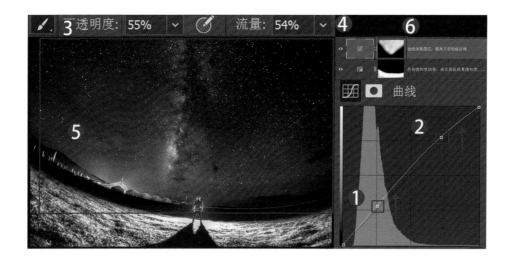

步骤19： 盖印新的图层并且缩星，再将图层的"不透明度"值降低到35%，适当地减少画面的星点，让画面更加干净。

步骤20： 进行图层无损叠加锐化。盖印一个新的图层，单击"图层"面板，选择"滤镜"→"其他"→"高反应差保留"命令，设置"半径"为1.5像素，设置"混合模式"为"柔光"，设置"不透明度"值为50%~100%。

步骤 21： 创建"色阶"调整图层，适当地增加一些暗部。无损锐化操作完成之后，发现画面过亮，因此再创建一个"色阶"调整图层，将"阴影"值从 0 调整至 8，同时创建一个白色蒙版，使增加的暗部不影响天空边缘部分。

步骤 22： 创建"可选颜色"调整图层，再次将绿色气辉亮度适当提高。或许是个人修图风格的原因，最后我仔细观察照片后，还是决定再将绿色气辉的亮度提高，于是创建了"可选颜色"调整图层，对"绿色"通道做调整，将"洋红"值调整为 −6，将"黑色"值调整为 −29。

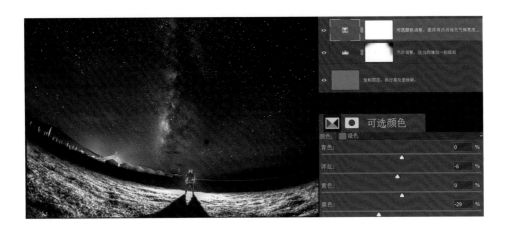

步骤 23： 保存图片，收工。至此，全部调整完毕，开始存储照片，与上例相同，建议大家将照片保存为 JPEG、TIFF、PSD 这 3 种格式。

至此，两张照片的后期处理讲解完了，你是否有一些思路了呢？其实，我所有后期处理的调色思路基本上在前期拍摄时就已经有雏形了——前期指导后期。前期拍摄的时候就要清楚拍到了哪些元素，而这些元素在后期应该如何表现，以突出它们应有的色彩，这就是后期处理需要做的事情。先回忆拍摄时的细节，回家后再观察原片的元素是否和拍摄时所想的一致，最终有什么调整什么、想表达什么调整什么，而其他没用的或者对表达主题没有帮助的则全部删掉，这就是我的调色思路。单张照片调色如此，多张叠加降噪的星空照片、拼接的银河拱桥照片甚至星空下的人像，我也都是根据这样的思路来进行色彩调整的。

多张照片叠加降噪

多张照片的叠加降噪主要用于没有使用赤道仪降低感光度拍摄的照片，但想要得到高画质的星空照片时也可以使用。首先需要使用高感光度连续拍摄很多张照片，其次先进行叠加降噪，再根据讲过的调色思路来做具体调整。星空叠加降噪一般有两种方法，第一种方法是使用对齐降噪软件 RegiStar，第二种方法就是使用 Photoshop 内置的堆栈功能。下面通过实例分别对这两种方法做讲解。

先介绍第一种方法，使用对齐降噪软件 RegiStar 来操作。如下图所示为照片的前后效果对比。

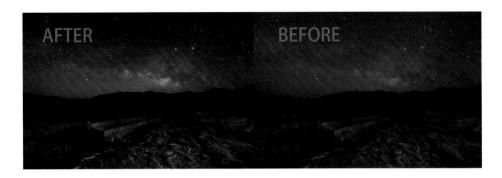

步骤1： 整理好将要进行叠加降噪的RAW格式的照片，可以查看它们的属性：ISO速度为ISO-6400、"光圈值"为F4、曝光时间为25秒。这组照片选自2016年2月我在泸沽湖草海旁拍摄的一组星空延时照片。

步骤2： 将5张RAW格式的照片导入Camera Raw中进行基本调整，通过去除暗角，以及高光、阴影等的调整，使原片变成有暗部、有高光（具体调整方法可参照之前讲过的单张星空照片的调整方法）。

步骤 3：将 5 张 RAW 格式的照片的参数全部调整统一，并且使用 TIFF 格式输出到一个新的文件夹，命名为"叠加"。在使用 RegiStar 的时候，切记一定要将准备对齐降噪的照片放到一个单独的文件夹里。

步骤 4：打开 RegiStar，并且只选择刚刚存储在"叠加"文件夹里的第一张照片。切记，一定只选择第一张照片，而不是全部。只有选择第一张照片，软件才能识别并将后面几张依次对齐到第一张的星点，这样才能达到效果。

步骤 5：打开第一张照片后，用 F2 键打开星点对齐对话框，并按照下图所示依次选择所需的选项，并单击 RegiStar 按钮，然后软件开始自动对齐，只需等候片刻即可完成对齐操作。

步骤 6：出现下图所示界面就表示已经完成了星点对齐，红框内的地平线表示这里没有对齐。不过只要星星对齐了即可，因为地景肯定是对不齐的，原因只有一点，那就是地球的自转。

步骤 7：紧接着按 F4 键打开合并控制对话框，按图中所示顺序操作即可。这个合并操作的作用就是将刚才自动识别对齐的 5 张照片合并成一张新的照片，这张新的照片就是已经完成了降噪的照片。

步骤8: 这时天空银河部分的对齐叠加降噪就完成了,单击"保存"按钮,命名文件,选择 TIFF 格式,天空部分的叠加即完成了。

步骤9: 这时需要使用之前提到的地景堆栈降噪的方法,进行地景的叠加降噪。不管是使用 RegiStar 对齐天空,还是使用 Photoshop 对齐天空,地景的降噪都只能使用 Photoshop 来进行。也就是说,天空银河的叠加降噪可以使用两个软件来完成,但是地景的叠加降噪只能使用一个软件来完成。具体操作步骤:选择"文件"→"脚本"→"将文件载入堆栈"命令,然后选择所有照片,确定之后就可以开始地景的自动对齐了。注意:一定不要选中"尝试自动对齐源图像"复选框。

步骤 10：成功对齐地景之后，会出现一个图层序列，就是刚才选择的 5 张照片，不用管它们的先后顺序如何，只需按照图中所示进行操作即可。依次更改"不透明度"值，最下面一层的"不透明度"值为 100%，往上每一层依次减少前一层的一半，如果是 10 张叠加也可以用这种方法，最后便得到一张地景降噪的照片。

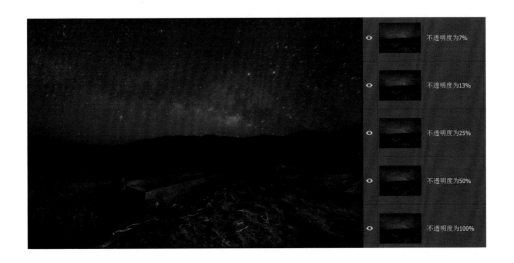

步骤 11：将这张叠加降噪好的照片保存为 TIFF 格式，将其命名为"地景"，然后进行天空和地景的拼接。

步骤12： 将地景和天空都导入Photoshop中，将"地景"图层置于"天空"图层的上面。此时可以发现两个图层并没有完全对齐，所以要简单地再次对天空和地景做对齐处理，也就是将两张照片中山的轮廓线对齐。

步骤13： 将"地景"图层的"不透明度"值降低到50%，即可看见两张照片地景的山其实是没有重合的。此时只需选择"地景"图层，使用"移动工具"将其上移或者下移，使两张照片中山的边缘达到对齐的效果即可。要么将"地景"图层往下移，要么将"天空"图层往上移。

步骤14： 大致对齐之后，恢复"地景"图层的不透明度。然后使用"快速选择工具"（在界面左边的工具栏中），勾勒出地景图层的天空部分。再按住Alt键，在"地景"图层上创建一个蒙版。默认情况下，按住Alt创建的蒙版是黑色蒙版，黑色蒙版会隐藏"地景"图层的天空。

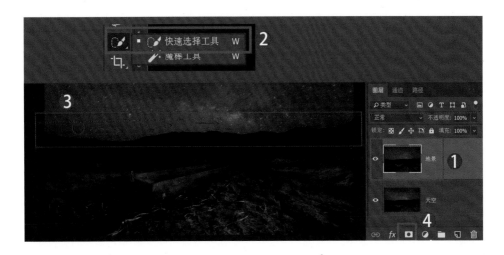

步骤 15： 此时即得到了一张天空和地景都分别降噪的高画质照片了，但是画面的边缘部分仍然没有叠加好，所以要使用"裁剪工具"将画面多余的边缘裁掉。

步骤 16： 裁剪边缘多余的部分。如果不裁剪边缘，画面就会穿帮，细心的人就会看到这些瑕疵，照片也就不再完美。

步骤 17：完成天空和地景的拼接后，就要保存未调色的 TIFF 原始文件来备份了。

步骤 18：重新打开刚才保存好的 TIFF 格式的未调色的照片，按照之前讲的单张照片的调色思路来进行调色，以达到最终的效果，包括可选颜色、色彩平衡、"Camera Raw 滤镜"二次使用等（调色的具体过程步骤不再复述，参考单张普通照片的调色流程）。

结合使用 RegiStar 和 Photoshop 进行叠加降噪的方法就介绍到这里，接下来介绍第二种方法，即只用 Photoshop 来完成星点的对齐。本实例处理的前后效果对比如下图所示。

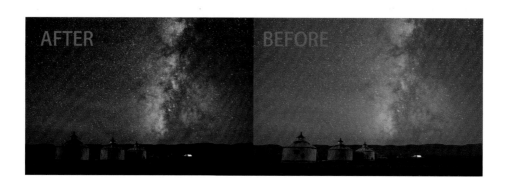

步骤1：整理好将要进行叠加降噪的 RAW 格式的照片，可以查看其相关属性："ISO 速度"为 ISO-8063、"光圈值"为 F2.8、"曝光时间"为 30 秒。这是 2015 年 8 月我在青海湖边拍摄的银河延时片段里的 6 张照片。

步骤2：将 6 张 RAW 格式的照片导入 Camera Raw 中进行基本调整，通过去除暗角，以及高光、阴影等的调整把原片变成有暗部、有高光的照片（具体调节方法可参照之前讲过的单张 RAW 格式星空照片的调整方法）。

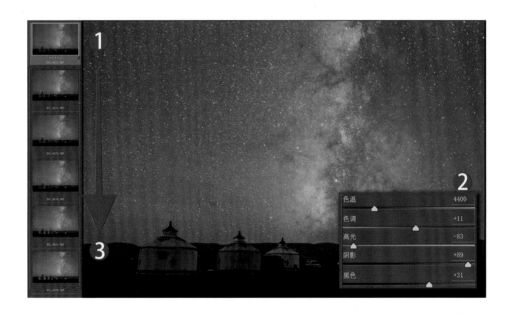

步骤3：将 6 张 RAW 格式的照片的参数全部调整统一，并且使用 TIFF 格式输出到一个新的文件夹，将文件夹命名为"天空叠加"。这 6 张 TIFF 格式的照片都是要用于叠加降噪的，也就是说，天空银河的叠加降噪需要这 6 张照片，地景的叠加降噪也需要这 6 张照片。

步骤 4：打开 Photoshop，选择"文件"→"脚本"→"将文件载入堆栈"命令，将刚才保存的 TIFF 格式的 6 张照片一起打开，并且选中"尝试自动对齐源图像"复选框。切记，在对齐天空的时候，一定要选中此复选框，否则就成了对齐地景了。

步骤 5：对齐星点操作完成后会出现一个序列图层。其实使用 Photoshop 对齐天空的方法和对齐地景的方法相差无几，都是通过一层一层地降低图层不透明度来实现的，也就是这一图层的不透明度刚好是前一图层的一半。

步骤 6： 使用这种方法叠加完成后，可以发现天空的噪点明显改善，而参与叠加的照片越多，效果就越明显，画质也越来越好。如下图所示，左边为叠加之前放大 100% 的画质，右边为叠加之后放大 100% 的画质。

步骤 7： 盖印合并图层（快捷键：Shift＋Ctrl＋Alt＋E）并且将文件存储为 TIFF 格式，将其命名为"天空"。

下面要讲的是第二种对天空叠加降噪的方法，也就是使用 Photoshop 来对齐降噪的方法已结束了。前面这个方法最重要的一步是在对齐天空的时候，一定要选择"尝试自动对齐源图像"复选框。

步骤 8：再次选择"文件"→"脚本"→"将文件载入堆栈"命令，因为是对地景进行叠加降噪，所以要取消选中"尝试自动对齐源图像"复选框。

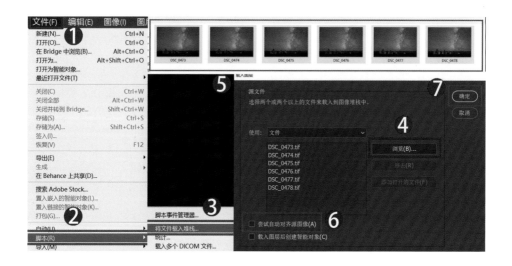

步骤 9：对齐地景操作完成后，会出现一个对齐地景后的序列图层，仍然使用将每一图层的不透明度依次降低的方法来操作。

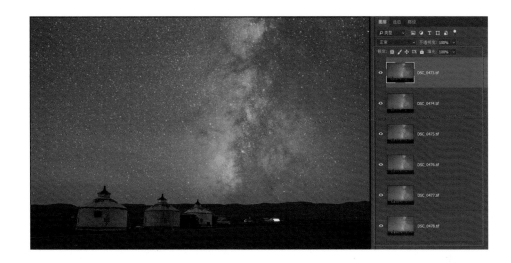

步骤 10： 按下图所示依次降低不透明度完成叠加降噪后，可以发现地景的噪点有明显改善。参与叠加的照片越多，效果就越明显，画质也越来越好。如下图所示，左边为叠加之前放大 100% 的画质，右边为叠加之后放大 100% 的画质。

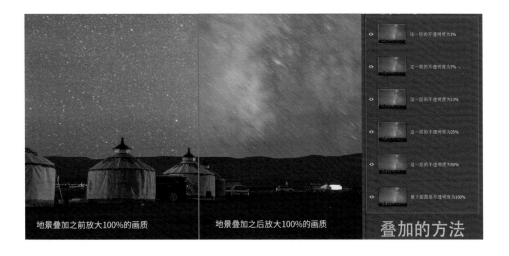

步骤 11： 盖印合并图层并且将文件存储为 TIFF 格式，将其命名为"地景"。

步骤 12：将已存储好的"天空"和"地景"两个图层同时拖入 Photoshop，呈下图所示这样的图层排列。从这里开始其实和上一例的本质是一样的，都是将分别降噪好的天空和地景拼接成一个新的高画质的画面。

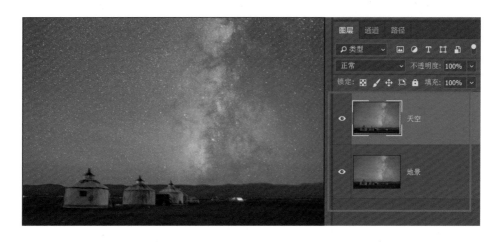

步骤 13：选择"地景"图层，使用"快速选择工具"将地景勾勒出来，也就是将"地景"图层的天空与地景分开。

步骤 14：选择"地景"图层，勾勒出地景远山的轮廓后，在默认情况下，在按住 Alt 键的同时，单击"创建图层蒙版"按钮，即可创建黑色的蒙版，将严重拖线的天空隐藏起来。

步骤 15：将原本位于"地景"图层上面的"天空"图层，拖到"地景"图层下方，也可以在一开始就将"天空"图层放在"地景"图层下方。

步骤 16：通过"移动工具"或者"仿制图章工具"，将原本"天空"图层里的拖影地景往正确的"地景"图层移动，使拖影的地景被正确的地景覆盖即可。

步骤 17：调整完成后就得到了一幅天空和地景分别降噪，并且边缘处理完毕的原始图像，这时候再次将图像保存为 TIFF 格式，并且命名为"青海湖银河原始图（未调色图）"。

步骤 18： 重新将上一步保存的 TIFF 文件拖入 Photoshop，然后使用"裁剪工具"将边缘没有降噪和没有叠加好的穿帮部分裁掉。

步骤 19： 最后利用之前讲的单张照片的调色思路来进行调色，以达到最终的效果，包括利用"可选颜色""色彩平衡"调整图层来调整，以及"Camera Raw 滤镜"二次使用等（调色的具体过程不再复述，参考单张照片的调色流程）。

从上面所讲述的内容来看，大家是不是已经发现不管使用哪一种方法来进行叠加降噪，最终都会使用最初介绍的那个调色思路？只是在本实例中多了一个叠加降噪提高画质的步骤。在降噪完成之后，仍然面临着调色，一旦需要调色，运用普通单张星空照片调色实例所讲的思路就可以了。即使是使用赤道仪拍摄的照片，以及用来拼接银河拱桥的照片，无论前面的拼接和叠加工序多么复杂，最终的调色都要回到这个思路上来。在透彻理解其中的关系后，下面通过实例来检验大家掌握的知识。

使用赤道仪拍摄的单张照片后期处理

　　使用赤道仪拍摄的单张照片，是在以高感光度拍摄的单张照片画质较差，而进行叠加降噪要拍摄多张照片，并且后期工作量巨大的情况下，所使用的一劳永逸的办法。用赤道仪拍摄，不管是天空还是地景，都用低感光度长时间曝光。这样既解决了画质问题，又省去了后期烦琐的处理工序，是我非常推荐的一种拍摄方法。这种方法前面已经做了很详细的说明，这里就不再赘述，直接介绍如何处理使用赤道仪拍摄的原片。

　　下图所示是对使用赤道仪拍摄的照片进行后期处理的前后效果对比。

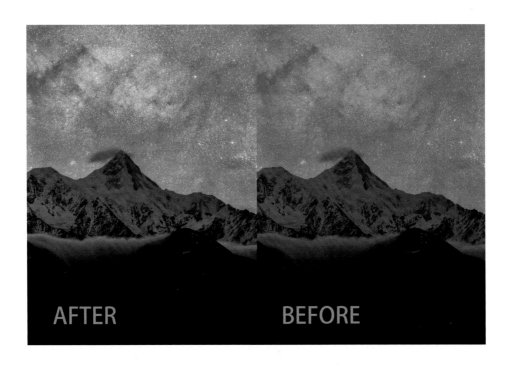

　　对使用赤道仪拍摄的单张照片进行后期处理，和对多张照片进行叠加降噪后处理的方法有何不同呢？两者只是在前期拍摄过程中有一定的区别，后期处理方法其实相差无几，只要掌握了叠加降噪的方法，相信大家对使用赤道仪拍摄的照片的处理是能够触类旁通的。

步骤 1：选择使用赤道仪拍摄的单张 RAW 格式的照片，可以看到，使用赤道仪拍摄的两张照片，一张是天空银河部分，另一张是地景雪山部分。两张照片的参数都是相同的：ISO−800+ 曝光时间 60 秒 + 光圈值 F2.8+ 焦距 85mm。对于使用的镜头，85mm 焦距的镜头想要曝光 60 秒，必然使用了赤道仪。

步骤2：实际上，不管是普通单张照片的后期处理，还是拼接照片的后期处理，或者这种使用赤道仪拍摄的照片的后期处理，解析RAW格式的照片，调整原始照片的程序都是差不多的，基本上是通过调整高光、阴影、白色及黑色色阶等来达到让一张照片色彩均衡的状态。从照片中可以看到，使用赤道仪拍摄的照片的前景已经糊得不成样子了。

步骤3：将天空照片的参数复制到地景照片上，同时选中两张照片，保存为TIFF格式，将前者命名为"天空"，将后者命名为"地景"，然后再进行天地的合成拼接。

步骤4： 由于地景照片有60秒的曝光时间，星星已经拖线，所以要用"快速选择工具"根据雪山的轮廓选出天空部分。

步骤5： 按住Alt键，创建黑色蒙版，这样就把刚才拖出轨迹的星星隐藏了。这种方法不管是银河拱桥的拼接，还是普通照片的叠加降噪，只要用于天地合成拼接，都是可以使用的。

步骤6: 将照片放大，找到下图所示的边缘位置，这样方便接下来将天空和地景对齐到雪山轮廓。

步骤7: 将原来位置的"地景"图层，按照下图的红色箭头指向，使用"移动工具"将两个图层的山对齐。

步骤8：大致对齐后，会发现天空模糊的地景穿帮了，因此选中"天空"图层，使用"变形工具"将图中红框位置穿帮的地方往下拉，将这些穿帮的边缘置于正确的边缘之下。

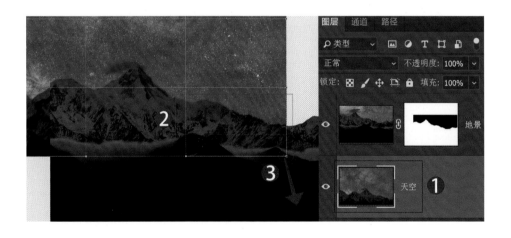

步骤9：调整好之后，确定没有穿帮的边缘，再次按下图所示进行裁剪，将这张照片调整成竖构图。

步骤10： 此时可以看出天空银河部分比较暗，而地景比较亮，所以在雪山轮廓的边缘会出现一些白边。想要解决这个问题，选中"天空"图层，使用快捷键 Ctrl+M 调出曲线调整面板，进行调整，将天空提亮一些。这样就可以使天空和地景的光比一致，显得更加真实。

步骤11： 一切调整完成以后，将照片保存为 TIFF 格式即可。

步骤 12： 最后，利用之前讲的单张照片的调色思路来进行调色，以达到最终的效果，包括使用"可选颜色""色彩平衡"调整图层进行调整，以及"Camera Raw 滤镜"的二次使用等（调色的具体过程不再复述，参考单张照片的调色流程）。

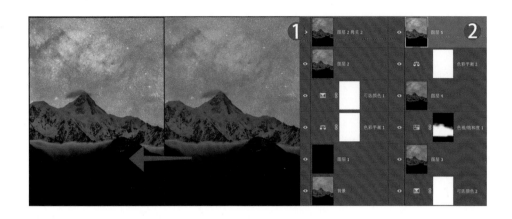

　　看完对使用赤道仪拍摄的单张照片的后期处理过程，是不是有一种拨云见日的感觉？那么请准备好学习全景星空照片的后期处理。

银河拱桥（全景星空）照片的后期处理

　　银河拱桥照片的后期处理也很简单，只是在调色之前需要再多增加一些步骤，比如拼接。前面的实例处理的几乎都是单张照片，而本实例处理的则是拼接照片。拼接就是将多个单张类型的照片集合到一起。简单地说，就是将多张单张类型的照片拼接到一起再调色。难点在于复杂的工序，每道工序应该如何把控需要根据自己的经验来判断。

　　下面以用前期使用赤道仪拍摄的 18 张照片拼接出高画质的银河拱桥照片为例进行讲解。在工序上必须先叠加降噪，并且要重复 18 次，之后拼接天空部分和地景部分，紧接着才是天空与地景的合成拼接，最后才是调色。本实例使用 2016 年 5 月我在夏威夷使用赤道仪拍摄的银河拱桥照片来操作。使用赤道仪拍摄还有一个好处，就是前期拍摄虽然比较辛苦，但后期在拼接银河拱桥的时候还是非常轻松的。如下图所示为处理的前后效果对比。

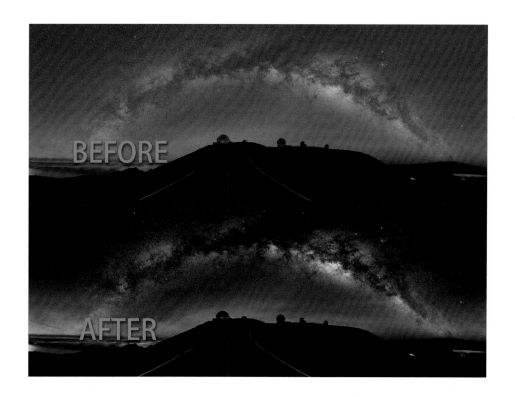

步骤 1: 将准备好的 RAW 格式的银河拱桥（全景）素材拖入 Photoshop 进行解析。前期一共拍摄了 18 张照片，其中地景部分拍摄了 7 张照片，天空部分拍摄了 11 张照片。拍摄时使用的都是 35mm 定焦镜头，光圈为 F2.8，快门速度为 180 秒，ISO 为 500。

步骤 2: 在调整银河拱桥接片时，一定要保证 18 张照片的色温、色调、曝光度、对比度等一致。只有这样，在拼接的时候才不会产生暗角色块，才能保证拼接的成功。使用赤道仪将银河曝光 180 秒后，银河的细节和包含的信息是非常丰富的，这也是之前讲的使用赤道仪拍摄的优势之一。

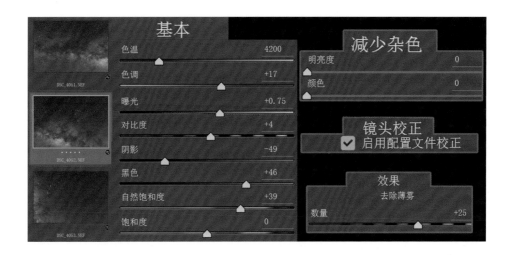

步骤3： 将照片保存为 TIFF 格式。

步骤4： 因为这组照片是使用赤道仪拍摄的银河素材，因此无须叠加降噪，而是直接使用拼接软件 PTGui 分别对天空和地景进行拼接。在 PTGui 软件里，分别加载绿色框框起来的地景部分和红色框框起来的天空部分。

步骤 5：先来拼接地景部分。加载绿色框框起来的地景照片，然后让软件自动对准图像，软件会开始分析图像，稍等片刻之后就会拼接完成。若软件不能识别地景，则需要手动添加控制点来完成拼接。

步骤 6：当软件自动识别完成之后，地景已经拼接成功，所以不再需要手动添加控制点来控制拼接。如果拼接好的地景不是水平的，而是歪斜的，在全景图编辑器中可以通过鼠标左键和右键来调整。按住鼠标左键拖动可进行上、下、左、右移动，拖动鼠标右键可旋转调节。

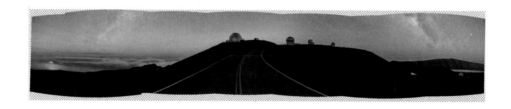

步骤 7： 一切调整完成之后，创建地景的全景图，宽度和高度的设置根据计算机配置的高低来决定。计算机配置高可以设置优化尺寸，计算机配置低可以将像素降低，长边到 10000 左右，一定要选中"纵横比"复选框。将文件输出为 TIFF 格式，尽量选择 16 位通道。设置好输出文件的路径后，就可以单击"创建全景图"按钮了。其他选项保持默认设置即可。

步骤 8： 重复刚才的拼接步骤，进行天空银河部分的拼接。加载刚才文件夹里面被红色框框住的天空部分。然后单击"对准图像"按钮，软件开始自动识别。自动识别完成后，银河拱桥已经拼接完成。为了使大家进一步明白控制点的操作原理，下面手动添加一些控制点。

步骤 9： 单击工具栏中的"控制点"按钮，此时整个画面被分为上下两个框，方便手动添加控制点。上下两个框的左上角分别有数字0~10，代表着进行着拼接的 11 张照片（软件自动从数字 0 开始计数）。用鼠标单击上边框左上角的数字 0，再单击下边框左上角的数字 1，可以看到这两张照片在刚才软件自动识别的过程中已经添加了 13 个控制点（画面中的 0~12 标记）。正是因为软件自动识别了这两张照片之间的重合点，银河拱桥才能够拼接成功。假设需要再添加 3 个控制点，那么应该如何操作呢？

提供控制点（在两张重叠图像上的匹配点）。凭经验，对于每一对重叠图像最少提供三个控制点。只需要在两张图像上单击匹配的点。

步骤10： 通过对数字0照片和数字1照片的观察，选择了两张照片之间的3个控制点，分别是数字0照片上的红圈和数字1照片上的红圈、数字0照片上的黄圈和数字1照片上的黄圈、数字0照片上的蓝圈和数字1照片上的蓝圈，选择完成后开始手动匹配。

步骤11： 先单击数字0照片上红圈中的星点，然后单击数字1照片上红圈中的星点，此时两张照片之间的控制点就算匹配完成了。之后按同样的方法添加其他控制点，添加好以后就会在画面里出现13~15的标记。一般来说，每两张照片之间的控制点至少需要3个。

步骤 12：返回"方案助手"选项卡，并选择优化方案，重新优化刚才手动添加过的控制点图像，然后再次单击"对准图像"按钮。

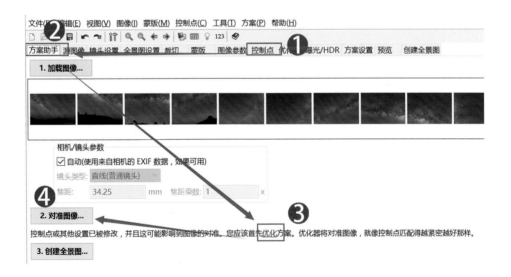

步骤 13：此时就可以创建银河拱桥的全景图了。全景图的参数设置参考地景全景图的设置，但记得选择 TIFF 格式进行存储。

步骤14： 将"天空"和"地景"图层按照下图所示的顺序排列。到了这一步大家是不是很熟悉？此时又回到了前面讲过的单张照片叠加降噪流程，使用赤道仪拍摄的天地照片的拼接也是这样操作的，拼接的全景银河拱桥照片也不例外。

步骤15： 选择"地景"图层，使用"快速选择工具"在"地景"图层上沿着地景的轮廓将天空选中。按住 Alt 键单击"创建图层蒙版"按钮，创建一个黑色蒙版，"地景"图层上的天空部分就被隐藏了。

步骤16: 选中"天空"图层,将使用赤道仪拍摄时造成的地景拖影通过"变形工具"和"移动工具"挪到"地景"图层的下方,也就是解决天地拼接的穿帮问题。

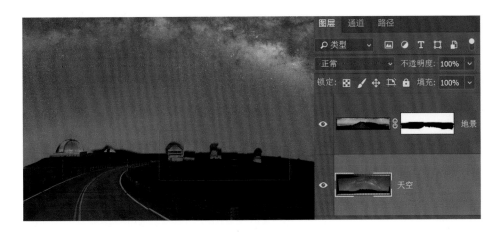

步骤17: 完成变形并移动之后,确定"地景"图层和"天空"图层没有穿帮的地方,进行裁剪,将多余的画面裁掉。

步骤18: 裁剪完成之后,画面左上角的边缘由于拍摄的问题少了一块,造成了缺失,此时可以继续使用"变形工具"选中左上角的控制点,用鼠标左键往上拖动,直到画面调整完成为止。

步骤19： 画面调整完成之后，会发现天空和地景的光比是不正确的。也就是说，地景的曝光量多于天空的曝光量，这样在"天空"与"地景"图层交界的地方会产生一些白边，这也属于前期拍摄的瑕疵。要想改正它，该如何操作呢？

步骤20： 选择"地景"图层，然后选择"图像"→"调整"→"曲线"命令，打开"曲线"调整面板，在曲线中部添加一个控制点，然后往下半边拖动，将地景部分适当变暗。

步骤21： 选择"天空"图层，然后选择"图像"→"调整"→"曲线"命令，在"曲线"面板中按右图所示调整。在曲线中部添加一个控制点，然后往上半边拖动，将天空部分适当提亮。这时再观察一下地景和天空的交界处，若白边消失了，就可以合并图像了。

步骤22：合并新的图层，将文件另存为 TIFF 格式，并将其命名为"莫纳凯亚银河底图 TIFF"。

注意：在本实例中，为什么要不厌其烦地重复讲解拼接的知识呢？因为这操作对于高画质星空的照片拍摄和处理来说是非常重要的。对于银河拱桥全景照片的调色，下面也会更详细地讲解一次。

步骤23：在开始对这张照片进行调色之前，首先要直观地分析一下有哪些地方是需要调整的。通过观察可以发现，地平线附近有一些很强的红绿色气辉、D810A 天文改机拍摄的银河星云色彩等，下面就带着这些问题来一步一步地调整。

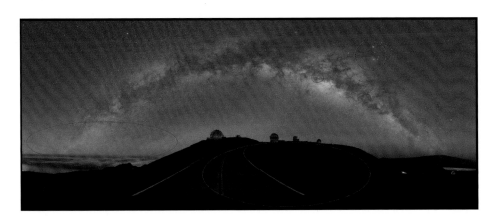

步骤24：先创建"黑色"调整图层，将"混合模式"改为"柔光"，将"不透明度"值设为 100%，这样就能更直观地看到画面当中有哪些元素是需要进一步的调整的：除了前面提到的气辉、星云等，还有彗星。此时出现了一个新问题，加上"黑色"调整图层之后，地景变得这么黑，要如何解决？

步骤 25： 解决这个问题的方法是在"黑色"调整图层上创建一个蒙版，并且使用色彩填充工具为蒙版涂上一层白色到黑色的渐变。但是完成这一步后会发现常规渐变不是特别理想，所以还需要使用白色笔刷工具沿着地平线涂刷，但要适当降低"不透明度"和"流量"值，让整个画面看起来过渡自然。最后将"黑色"调整图层的"不透明度"值调整到 70% 左右。

步骤 26： 合并图层后添加一次"Camera Raw 滤镜"，设置"色调"值为 +6、"对比度"值为 +15、"高光"值为 -40、"白色"值为 +24、"黑色"值为 +21、"自然饱和度"值为 +10。这样算是综合性的调整，可以让暗部更亮一些，让银河稍微突出一些。

步骤27：使用"色彩平衡"调整图层对银河部分进行调整。从蒙版可以看出，所有的调整都是将地景隐藏起来的，所以首先调整的是银河部分的整体色调，使原来偏黄、偏青的部分，变得更蓝、更红。具体调整如下，"中间调"的"青色"值为−4、"洋红"值为+1、"黄色"值为+7，"高光"的"青色"值为+12、"洋红"值为+2、"黄色"值为+19。

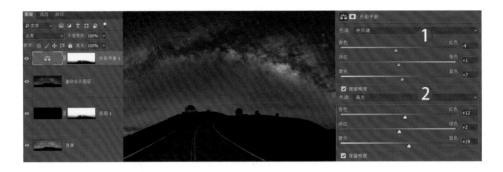

步骤28：使用"可选颜色"调整图层增强银河中心的红色。注意：这里使用的蒙版，只让调整作用于银河部分，而不影响地平线的气辉部分。具体调整如下，"红色"通道的"青色"值为−45、"洋红"值为−4、"黄色"值为−17。

步骤29：使用"可选颜色"调整图层对银河周围天空的底色蓝色做一些改变，让这些蓝色显得更淡、更亮，让画面的色彩看起来更干净。具体调整如下，"蓝色"通道的"青色"值为−28、"洋红"值为−12、"黄色"值为+5、"黑色"值为−6。

步骤 30： 使用"可选颜色"调整图层继续对银河内部蕴含的红色发射式星云颜色做调整。可以看下面的蒙版示意图，这一步的蒙版是让"可选颜色"调整图层对局部星云区域产生影响，其他地方一律不能调整。若大家以后用改机拍摄，一般情况下，影响这些红色发射星云的是"可选颜色"调整图层里的"洋红"通道，具体的调整如下："青色"值为 −100、"洋红"值为 +63、"黄色"值为 +84、"黑色"值为 −45。

步骤 31： 继续使用"可选颜色"调整图层对地平线气辉部分进行调整。这里仍然需要建立图层蒙版，以控制"可选颜色"调整图层调整的区域。调整气辉只需对虚线区域内的"红色"通道和"黄色"通道做调整即可，其他区域完全不能乱动。一般情况下，影响绿色气辉的以"黄色"通道居多，而"绿色"通道的影响不多；影响红色气辉的既可以是"红色"通道，又可以是"黄色"通道，所以要斟酌调整。具体调整如下，"红色"通道的"青色"值为 −46、"洋红"值为 +14、"黄色"值为 +48、"黑色"值为 −39；"黄色"通道的"青色"值为 −100、"洋红"值为 +100、"黄色"值为 +100、"黑色"值为 −68。这样调整后，气辉的颜色变得更亮了，色彩也更纯了，非常有利于后面提高饱和度和对比度的操作。

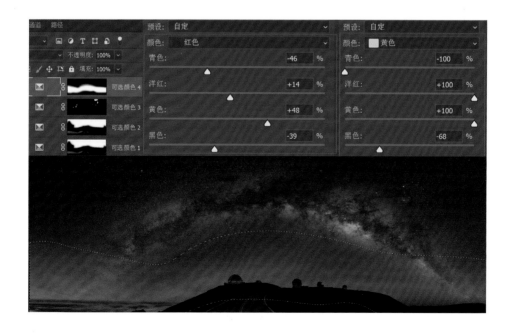

步骤32：盖印合并图层，然后选择"滤镜"→"杂色"→"蒙尘与划痕"命令来适当地缩星，具体参数设置为："半径"为3像素、"阈值"为21色阶，确定之后将图层的"不透明度"值降低到50%。这一步的作用是适当减少照片中星星的数量，然后让画面看起来更加干净。

步骤33：将"图层"面板中红框内的图层再次合并成一个新的图层，并且选择"滤镜"→"其他"→"高反差保留"命令，将"半径"设置为1.5像素，进行无损锐化，将"混合模式"改为"柔光"，将"不透明度"值在50%~100%范围内调整。

步骤34：天空基本上已经调整完毕，接下来就是对地景的色调做一些简单的调整。因为这类照片地景的色彩倾向也比较重要，但不宜过度调整，所以这里只做一些简单的调整。例如，只在"色彩平衡"调整面板里调整"青色"值为−2、"洋红"值为+10、"黄色"值为+21。大家要记得创建图层蒙版，让这些调整只作用于地景部分，否则就枉费了刚才对天空的一番调整。

步骤35： 最后再次使用"色彩平衡"调整图层来确定最终的颜色。这一步可根据自己的色彩喜好来调整，有的人喜欢已经调整好的这种红彤彤的效果，而我更喜欢冷色调，因此在"色彩平衡"调整面板里再次对"中间调"和"高光"做了调整。具体调整如下图所示，最后得到了一张冷色调的银河拱桥图片。

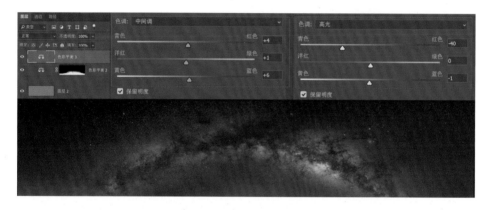

步骤36： 再次创建"黑色"调整图层，设置"混合模式"为"柔光"，将"不透明度"值降低到40%。"黑色"调整图层的作用不是用于观察，而是使画面的对比度更高。但同时又出现了新的问题：气辉、银河及其他元素的色彩都暗淡了。下面就来解决这个问题。

步骤 37： 创建一个"色阶"调整图层，继续将色彩亮度挖掘出来，将"高光"滑块从 255 拖到 192，将"中间调"滑块从 1 拖到 0.86，这样画面就亮了。然而银河高光部分过曝，这时需要建立一个白色蒙版，将过曝的区域用低不透明度和低流量的黑色笔刷刷回之前的状态。

步骤 38： 至此，调色差不多已经完成了，但是此时气辉的颜色不是我最初想要的颜色。也就是说，气辉在刚才将整体色调调冷的时候也变冷了，所以再次对"可选颜色"调整面板中的"红色"通道做了调整，最后确定气辉的颜色。当然，需要建立蒙版使"可选颜色"只影响气辉。

步骤39： 可能跟自己的调色习惯有关系，我总觉得银河的蓝色不够亮，所以又创建了一个"可选颜色"调整图层，对"蓝色"通道里的"黄色"（−28）和"黑色"（−17）进行调整，最后确定天空蓝色的明暗度。

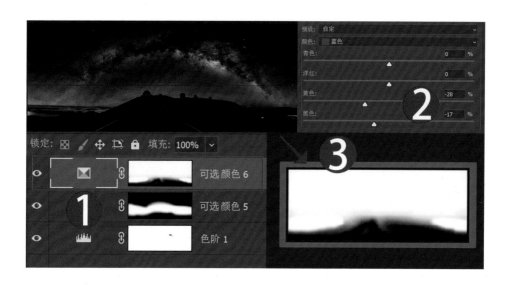

步骤40： 合并图层，添加"Camera Raw 滤镜"，做整体调整，调整"高光"值为 +33、"阴影"值为 +30、"白色"值为 +24、"黑色"值为 −6，这样就算全部调整完成了。

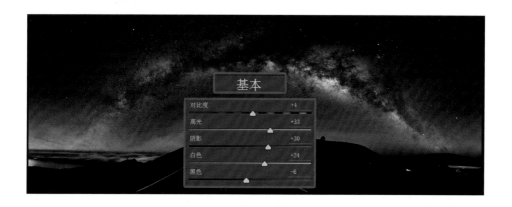

步骤41： 最后将文件保存为各种格式：JPEG 格式有利于网络分享，TIFF 格式有利于无损打印，PSD 格式有利于保存工作步骤。

在本实例的调色操作中，不知道大家有没有留意到，我不会用同一个调整图层去调整很多元素，而是每一个星空元素都用一个调整图层来控制，甚至用两个或者 3 个调整图层来控制。最后，也许还会根据整体情况再次调节。这种分开调整的思路可用于任何后期处理，只要多加练习很快就能熟练掌握。

按下来的人像银河拱桥（全景星空）的后期处理又有何不同呢？星空照片的后期处理思路其实都差不多，但因为画面中有了人，所以无论是前期拍摄还是后期的操作步骤，都需要单独对人物进行调节。

人像银河拱桥（全景星空）的后期处理

对于人像银河拱桥（全景星空）的后期处理，以我的经验来看，是最为复杂的，因为需要调整的元素有很多并且很全面，不仅涉及星空的叠加降噪（如果使用赤道仪拍摄可忽略）和银河拱桥的拼接，还涉及全景深的人物合成，以及对整体色彩的把握。除此之外，还包括对人物身材、面部的处理。你是否因为操作复杂而害怕呢？不要害怕，这次我使用的例子是没有使用赤道仪拍摄的素材，也就是说，前面提到的难点，都会再重复操作一次，希望加深大家对操作的印象，能够学以致用。处理前后的效果对比如下图所示。

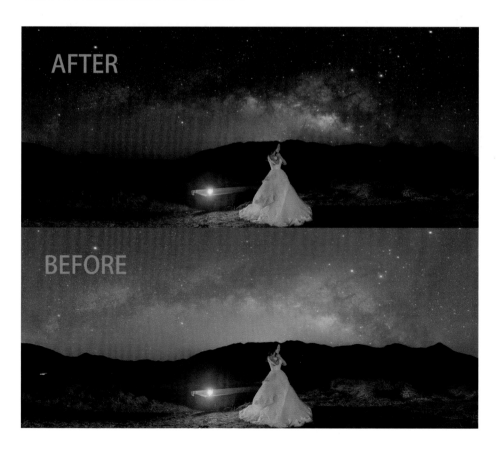

步骤 1： 准备好拍摄的星空部分的拼接素材。由于拍摄时没有使用赤道仪，所以每个需要拼接的部分都需要单独叠加降噪。本实例分两排拍摄，每排分为 6 个区域，每个区域通过 5 张照片叠加降噪，也就是说天空部分一共拍摄了 60 张照片。

步骤 2： 准备好拍摄的前景人物部分的拼接素材，在 35mm 镜头下只需要拍摄一排，一排分为 5 个区域，每个区域通过 3 张照片叠加降噪。在人物站进画面的拍摄阶段，还需要单独拍摄包含人物的 4 张近景，每张近景通过 3 张照片叠加降噪，加上人物姿势单独的 1 张，即地景部分一共拍摄了 28 张照片。这样算来，前景人物的成片是由 88 张照片共同完成的。

步骤 3： 在 Camera Raw 中用同样的方法（调整色彩、色温、高光、阴影等），将整个星空部分的照片调整成有高光、有暗部并且色彩平衡的照片，参考下图中的参数设置，将其运用到天空部分的所有照片上。

步骤4： 全选已经完成调整的照片，然后统一输出成 TIFF 格式的文件到指定的文件夹中。

步骤5： 将要放入 RegiStar 对齐降噪的 5 张照片（第一组）放入"待处理"文件夹。前面在讲解利用 RegiStar 进行对齐操作的时候已经提到过，必须以一组一组的形式来对齐。

步骤6：打开 RegiStar 对齐软件，选择 File（文件）→ Open（打开）命令，打开"待处理"文件夹，选择第一组照片里的第一张。

注意：前面重复过两次用这个软件进行对齐的操作，一定要选择一组照片里的第一张，不能够全部选择，否则会对齐失败。

步骤7：使用 F2 键，打开星点对齐操作对话框。一般情况下，无须改变这些设置，保持默认即可进行对齐。

步骤 8: 对齐操作完成之后, 使用 F4 键, 打开合并控制操作对话框。一般情况下, 此对话框中的参数也保持默认设置, 但是在单击 OK 按钮之前, 要先单击一下 Select all images 按钮, 目的是让刚才对齐的 5 张照片全部参与降噪。

步骤 9: 降噪完成之后, 就可以根据自己的命名习惯, 将其保存为 TIFF 格式的文件。例如, 我喜欢的命名格式为 "天空-1", 意思为天空部分的第一张, 这也方便后面照片多了之后更快地拼接。本实例为简单起见, 将文件命名为 "1"。

步骤 10: 将刚才处理过的文件夹里的这组照片, 剪切到原文件夹。这个步骤是为把刚才的文件夹清空, 方便对第二组素材进行叠加降噪。

步骤 11：继续将第二组需要对齐降噪的 5 张照片放入"待处理"文件夹，之后的第三组、第四组直到最后一组照片，都用同样的方法做对齐处理，这里就不再重复说明。

步骤 12：第二组照片的对齐降噪操作完成之后，就可以新建一个名为"待拼接"的文件夹，然后将已经降噪好的"1"和"2"放入文件夹，以备后续拼接使用。之后将每次对齐降噪完成后的照片都放入"待拼接"文件夹。

步骤13：当完成天空部分所有参与拼接的照片的叠加降噪之后，把一些边缘不规则的照片裁剪一下，比如"3""4""6"，这些照片经叠加降噪后左边缘或者右边缘，以及上边缘或下边缘会出现黑边，这样也会造成拼接的失败。

步骤14：将所有天空部分的拼接照片拖入 Photoshop 中进行裁剪并且再次保存。

步骤15：在 Photoshop 里将边缘有黑边和一些没有叠加好的地方裁掉，保证能够顺利地完成拼接即可。因为毕竟是软件在计算拼接，所以这些准备工作一定要做好。

步骤16： 打开拼接软件 PTGui，并且单击"加载影像"按钮，将这些已经准备好要进行拼接的照片加载进去。

步骤17： 加载完成后，要进行相机或者镜头参数设置。如果软件不能自动识别这些照片的镜头参数，就需要手动设置成拍摄时使用的焦距。比如，这组照片使用的是35mm镜头，确定之后就可以开始软件的自动拼接了。

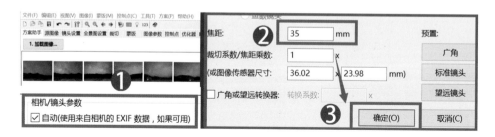

步骤18： 单击"对准图像"按钮，会显示拼接的进度，耐心等待操作完成即可。

步骤19： 若前期拍摄时重合区域非常多，则这一步就可以完美地拼接起来，如下图中红框内的区域；若拍摄不理想，重合的区域很少，则不能够完美匹配，就需要手动添加控制点。也有可能遇到拍摄的天区没有明显的星星，造成两张照片之间的拼接失败，这时都需要手动添加控制点。

步骤 20：假设自动拼接没有成功，则需要按下图所示来操作。数字 0 的照片和数字 1 的照片中分别有对应的点，这就是两张照片的重合点。若没有拼接成功，则需要手动一个一个地添加这些控制点。每两张照片之间至少需要 3 个控制点，当然越多越好，控制点越多，拼合的效果越严密。

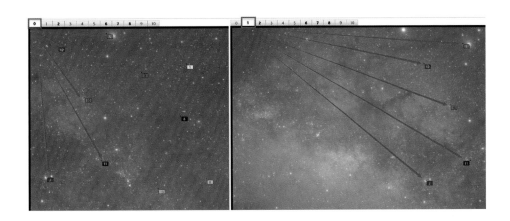

步骤 21：回到正常的步骤，这里可以根据不同的画面选择不同的拼接方式。一般来说，需要拼接出的是正常的银河拱桥，所以拼接方式选择"等距圆柱"。其他拼接方式大家可以自行尝试，例如"墨卡托""等效透视"等。我还有许多照片用了花样百出的拼接方式，但这里就不再做过多说明。

步骤22：若全景图出现下图中这种情况怎么办？怎么使地平线保持平行呢？只需按住鼠标左键不放，然后上下拖动，或者按住鼠标右键不放，然后左右拖动即可解决。

步骤23：全景图不规则的问题处理完之后，单击"立即优化"按钮，将画面光比、亮暗部进行优化。例如，在前期拍摄时造成的一些暗角，只要暗角不是特别明显，拼接完成之后都可以通过优化使画面的曝光均匀，消除暗角。

步骤24：优化画面之后，单击"创建全景图"按钮，然后设置尺寸。关于尺寸设置前面提到过，根据计算机的配置来决定。选择文件的存储格式为 TIFF，并设定输出路径，最后输出银河拱桥的全景图。

步骤 25：天空银河拱桥部分拼接完成之后，打开前景人像素材来完成叠加降噪和拼接工作。如下图所示，4 个红框分别代表 4 组近景人物，后期会在 Photoshop 里进行全景深合成。剩下没有标记的则需要拼接星空部分的背景板，可以理解为全景深合成里的中景。

步骤 26：同样新建两个文件夹，分别是"待叠加"和"待拼接"，然后将这些原始的 RAW 格式的文件全部拖入 Camera Raw 中进行调整。

步骤 27： 在 Camera Raw 中先对人物单图进行一些细致的调整，主要保证人物脸部和婚纱细节的存在。

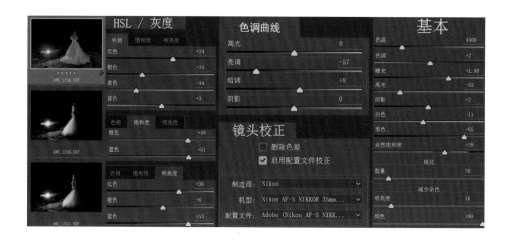

步骤 28： 选择其他需要叠加降噪的近景照片进行调整（包括色温、色调、对比度、高光、暗部、阴影等），具体的调整如下图所示。注意：照片的影调需要和人物单图的相同，否则，在拼接时会产生穿帮，也就是出现色彩不统一的问题。

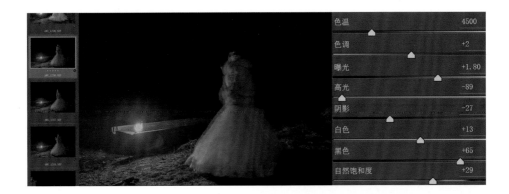

步骤 29： 全选已经调整好的照片，然后统一输出成 TIFF 格式的照片到指定文件夹。

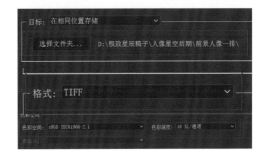

步骤 30： 此时开始对地景进行叠加降噪，先将红框内的 3 张照片拖入"待拼接"文件夹。

步骤 31： 然后在 Photoshop 中选择"文件"→"脚本"→"将文件载入堆栈"命令，选择刚放进"待拼接"文件夹的 3 张照片，取消选中"尝试对齐源图像"复选框，单击"确定"按钮后开始叠加降噪。

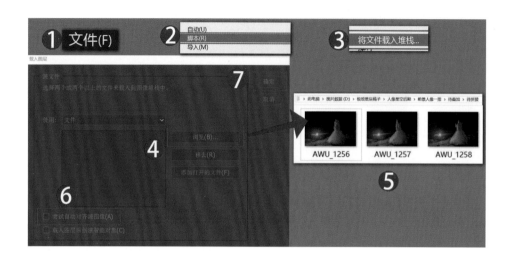

步骤 32： 叠加降噪完成后，这 3 张照片会以图层重叠堆放的形式出现在 Photoshop 中，然后按照下图所示改变每个图层的不透明度。第二层的不透明度是第一层的一半，即 100% 的一半 50%，第三层的不透明度是第二层的一半，即 50% 的一半 25%。

步骤 33： 将照片保存为 TIFF 格式，将其命名为"近景 1"。这组照片叠加降噪完成后，用同样的方法进行第二组照片的叠加降噪。第三组亦如此，直到最后一组照片，最终完成所有照片的叠加降噪。

步骤 34： 所有叠加降噪的照片处理完成之后，将照片分成 3 组，如下图红框中的分类，这时候需要将编号 1 和编号 2 的两组照片分别拖入 PTGui 中进行全景拼接。

步骤 35： 加载第一组照片，创建近景全景图。然后继续加载第二组照片，创建中景全景图。

步骤 36： 将近景拼接完成之后，保存为 TIFF 格式，命名为"近景"（具体拼接过程和星空的拼接原理一样，这里不再演示）。

步骤 37： 将中景拼接完成之后，将其保存为 TIFF 格式，命名为"中景"（具体拼接过程和星空的拼接原理一样，这里不再演示）。

步骤 38： 将这些降噪并且拼接完后的照片拖入 Photoshop，然后进行最后的天空与地景的拼接，以及人物的全景深拼接。

步骤39： 将这4张照片全部导入Photoshop中后，按照下图所示的图层顺序排列。首先拼接"天空银河"图层和"地景中景"图层，然后是"地景近景"图层，最后是"人物"图层。在开始拼接"天空银河"和"地景中景"图层的时候，要隐藏"人物"和"地景近景"图层。

步骤40： 选中"地景中景"图层，以山的轮廓线为分界线，使用"快速选择工具"把天空勾勒出来，然后按住Alt键的同时单击"创建图层蒙版"按钮，创建一个黑色蒙版，这时没有任何用处的天空就被隐藏了。

步骤41： 选中"地景中景"图层，利用各种工具，比如用"变形工具"将"地景中景"图层里山的轮廓和"天空银河"图层里山的轮廓匹配起来，甚至要使"地景中景"图层里山的轮廓高于"天空银河"图层里山的轮廓，这样才能使天空和地景的边界不会穿帮。

步骤42： 像这样利用"变形工具"对各个控制点进行操控，让地景中景和天空边缘完美地匹配起来。

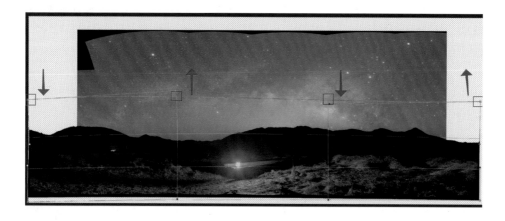

步骤43： 然后把一些多余的画面裁掉，就能继续接下来的全景深合成操作了。

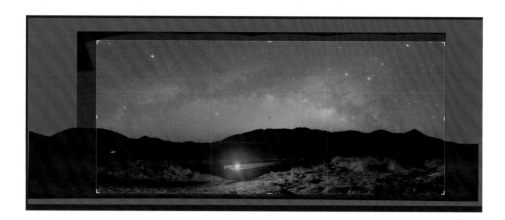

步骤 44：打开"地景近景"图层前面的小眼睛图标，显示这个图层，适当地降低"不透明度"值为 77%，便于观察山的轮廓边缘是否重合。然后通过旋转、变形等工具使这个图层和"地景中景"图层匹配，匹配过程需要一些耐心。

步骤 45：打开近景"人物"图层前面的小眼睛图标，显示这个图层，适当地降低"不透明度"值为 65%，便于观察山的轮廓边缘是否重合。然后通过旋转、变形等工具使这个图层和"地景近景"图层匹配。

步骤 46：此步骤比较关键，选择"地景近景"图层，然后单击"创建图层蒙版"按钮，创建一个白色蒙版，使用黑色笔刷工具将"地景近景"图层全部用刷蒙版的方式刷掉，只留下红框中的黑色阴影部分。这部分就是为了还原人物站在船头拍摄的时候，挡住了船头黄色的灯光所造成的人物阴影，这是非常重要的，所以这一图层必不可少。只有在前期拍摄的时候将这部分拍摄进去，现在才能利用这个图层还原场景，倘若前期拍摄时没有拍摄这一排，那么这张照片就废掉了。

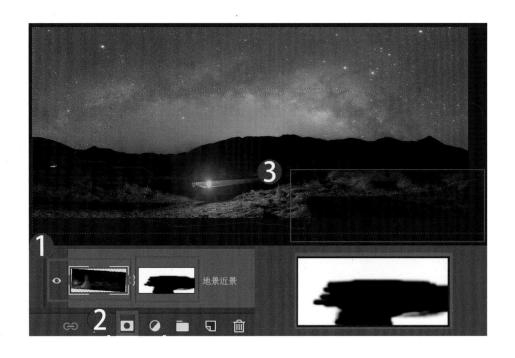

步骤 47：此步骤还是非常关键的，选择"人物"图层，单击"创建图层蒙版"按钮，创建一个白色蒙版，使用黑色笔刷将照片放大到 70% 左右，细致地将"人物"图层和"地景近景"图层融合起来，达到下图所示的效果就算大功告成了。

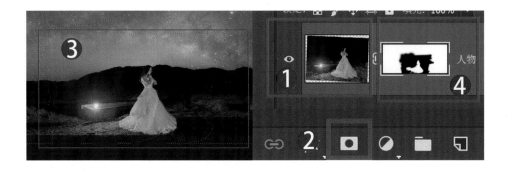

步骤 48：全景深合成完成之后，就可以将文件存储为 TIFF 格式了。

步骤49：再次打开 Photoshop，开始对这张照片做调色处理，这里的调色要使用人像的调色思路来调整，整个思路都围绕着主体人物展开。例如，整体画面需要营造出一种主体人物呈暖色调、天空呈冷色调的效果。这种调整思路是一开始拍摄照片的时候就想好了的，现在只需根据具体的情况来做相应调整即可。

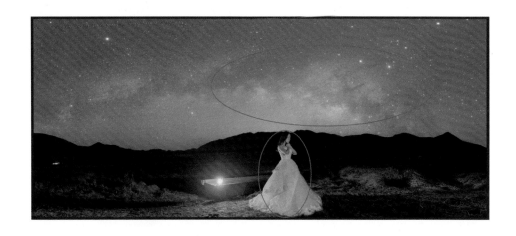

步骤50：新建"黑色"调整图层，设置"混合模式"为"柔光"。这一步的作用是提高画面整体对比度，并且将图层的"不透明度"值降低到75%，然后使用渐变蒙版将天空部分压得更暗，地景人物部分适当压暗，再使用笔刷工具（将"不透明度"和"流量"值降低到35%左右）将人物刷回一点原图的亮度。

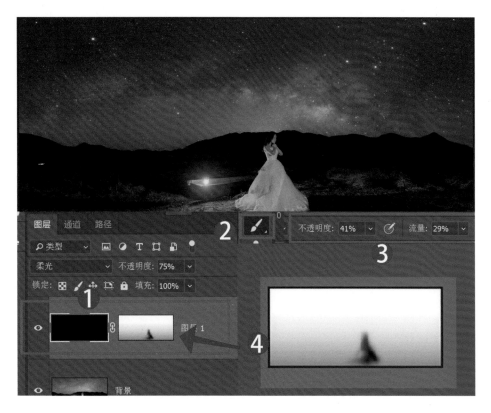

步骤 51：使用"色彩平衡"调整图层调整色彩，并且利用蒙版使调整只对天空银河部分有效，并使色彩稍微偏向于冷色调，具体的调整如下："中间调"的"青色"值为 −10、"洋红"值为 −1、"黄色"值为 +11，"高光"的"青色"值为 +4、"洋红"值为 −4、"黄色"值为 +6，如下图所示。

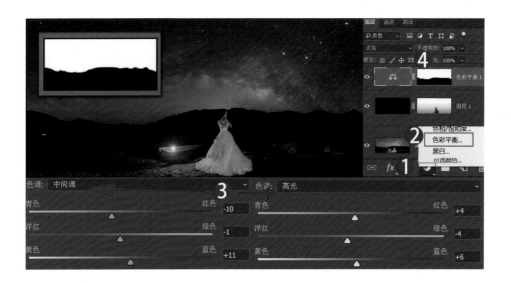

步骤 52：打开"曲线"调整面板，再一次提高天空部分的对比度，并且利用蒙版使该调整只对天空银河部分有效。

步骤 53：使用"自然饱和度"调整图层稍微提高天空部分的饱和度，并且利用蒙版让调整只对天空银河部分有效，具体的调整如下图所示，设置"自然饱和度"值为 +20。

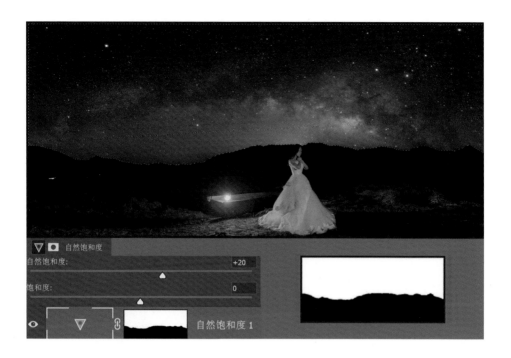

步骤 54：使用"可选颜色"调整图层分别对"黄色"通道和"红色"通道做一些调整，具体调整如下图所示，作用是让银河的颜色稍微变得更黄、更深。至此，银河部分在 4 次简单的图层调整之后基本上已经完成了。

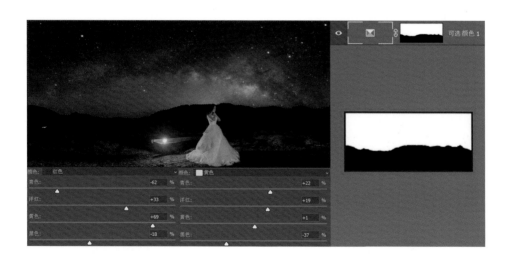

步骤 55：继续使用蒙版和"色彩平衡"调整图层调整人物和地景的色温，将地景的色调调整得更暖，也符合最开始的调色思路。具体调整如下，"中间调"的"青色"值为 +3、"黄色"值为 −9，"高光"的"青色"值为 +27、"黄色"值为 −7。

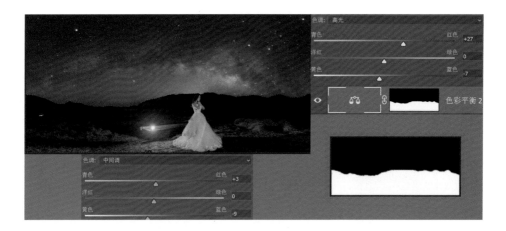

步骤56： 合并新的图层后，添加"Camera Raw滤镜"，将银河继续增强、提亮，提高银河中心的亮度，随后再次创建蒙版来单独控制天空部分。

步骤57： 处理好天空和地景的整体色调以后，本实例基本上处理完了。还有一些小地方需要特别注意一下，即为了画面的完整性，需要处理掉左下角的亮光，人物的身材需要进行液化处理修饰一下，脸部需要适当地磨皮，只有完成了这些步骤，才算全部完成，可以出片。

步骤58：选择"修补工具"，然后将亮光部分画成下图所示的形状，并且顺着图中箭头指示的方向往右拖，即可将亮光处理掉。

步骤59：选择"滤镜"→"液化"命令，然后选择"向前推移工具"，按照下图所示调整画笔参数，将人物腰部、脸部、手部按照箭头指示的方向液化得更好看一点，解决模特身材和脸部问题，其他星空照片下的人物身材问题皆可按此举一反三。

步骤60：最后再次合并图层，并且选择"滤镜"→"其他"→"高反差保留"命令，设置"半径"为1.5像素，设置"混合模式"为"柔光"，将"不透明度"值降低到75%左右即可。

至此，这张星空人像的后期处理就完成了，长达60个步骤的讲解非常清楚，里面提到的知识点是环环相扣的，所以说"前期决定后期，后期指导前期"。在调整照片的过程中，不仅要回顾拍摄这些照片时的细节，更要记住拍摄时的想法和思路，想法一定要成为拍摄的灵魂，后期处理亦如此。

极光类照片的后期处理

这张照片拍摄于新西兰。相较于北极光而言，南极光更加难以捕捉，除非你有机会参加南极科考或者在南极越冬，否则只能在极光爆发时，前往南纬46°左右的新西兰南岛南部地区，或者澳大利亚塔斯马尼亚地区碰运气。下面以这张照片作为极光照片后期处理的演示实例，展现利用Camera Raw进行局部调整的魅力。在这张照片中，天空中的元素非常丰富，有南天银河、月光、灯塔光、极光、大小麦哲伦星云等，如何将它们和谐地呈现在一个画面中，就是本实例要讲解的内容。

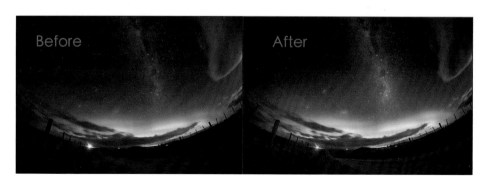

步骤01： 将这张照片直接从 Photoshop 中打开，然后进入 Camera Raw。在"基本"调整面板里将"色温"值调整到 5600，将"色调"值调整到 +21，将"曝光"值调整到 +0.90，将"对比度"值调整到 −3，将"高光"值调整到 −79，将"阴影"值调整到 +41，将"黑色"值调整到 +28，将"去除薄雾"值调整到 +22，将"饱和度"值调整到 +8。这一步调整是对画面做一级调色，包括降低过曝区域的高光，提高暗部阴影区域的亮度，以及将画面中的色彩调整至接近月光下真实的色彩。

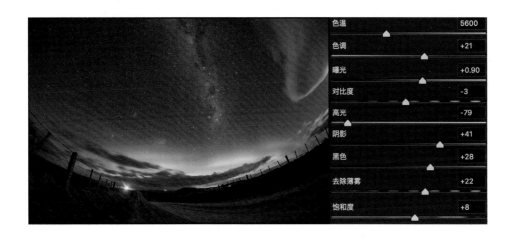

步骤02： 在"色调曲线"调整面板中，将"高光"值调整到 −3，将"亮调"值调整到 +9，将"暗调"值调整到 +4，将"阴影"值调整到 +8。这一步调整主要是将画面中的极光区域整体提亮，并将最亮的高光亮度压低一些，以免过曝，调整"暗调"和"阴影"是为了将暗部稍微提亮一些。

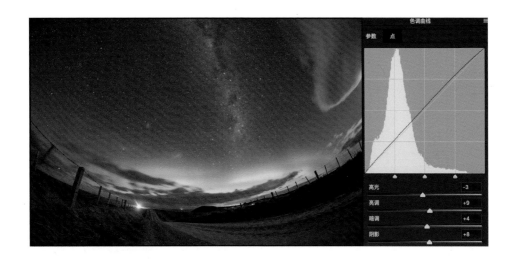

步骤 03：在 HSL 调整面板中，将"色相"选项卡中的"红色"值调整到 −35，将"橙色"值调整到 +23，将"黄色"值调整到 +21，将"蓝色"值调整到 −5，将"紫色"值调整到 −20，将"饱和度"选项卡中的"橙色"值调整到 +18，将"黄色"值调整到 +13，将"绿色"值调整到 +22，将"明亮度"选项卡中的"橙色"值调整到 +3，将"黄色"值调整到 +3。这一步是将画面中极光区域里的红紫、黄橙、黄绿的色彩分开调整，让它们的颜色更加明显。同时，将天空中没有受极光影响的区域调整得稍微偏蓝色一点，这样更符合有月光的夜空的效果。

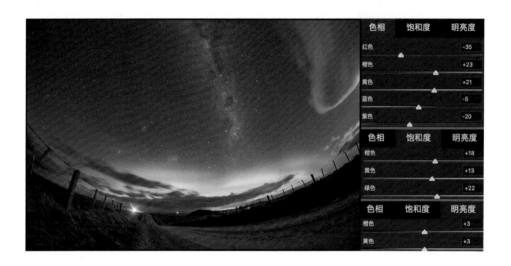

步骤 04：创建一个"径向滤镜"，让其覆盖画面中的极光区域，在"效果"选项组中选择"外部"单选按钮，将"羽化"值设置为 45，并将"色温"值调整到 −13，将"曝光"值调整到 −0.30，将"对比度"值调整到 +20，将"高光"值调整到 +1，将"阴影"值调整到 −10，将"白色"值调整到 +12。这一步调整是将画面中极光主区域的色彩调整得偏冷一些，降低曝光的同时提高对比度。

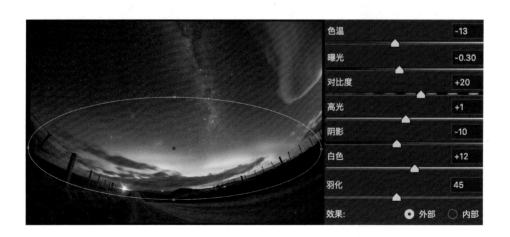

步骤 05: 创建一个"渐变滤镜",让其从画面左边缘向画面中间过渡,并将其"曝光"值调整到 −0.50,将"高光"值调整到 +100,将"白色"值调整到 +14。这一步调整是将画面左边区域整体亮度降低一些,并提高星点的亮度。

步骤 06: 创建一个"渐变滤镜",让其从画面右边缘向画面中间过渡,并将其"曝光"值调整到 −0.30,将"对比度"值调整到 +13。这一步调整是将画面右边区域整体亮度降低一些,并提高一定对比度。

步骤07：创建一个"渐变滤镜"，让其从画面上边缘向画面中间过渡，并将其"色温"值调整到−4，将"色调"值调整到+1，将"曝光"值调整到−0.90，将"对比度"值调整到+20，将"阴影"值调整到−10，将"白色"值调整到+79，将"黑色"值调整到+9。这一步是将画面上半部分区域的星空色彩调整得偏冷一些，并通过降低其亮度、提高其对比度来增强天空的色彩对比。

步骤08：创建一个"渐变滤镜"，让其从画面下边缘向天空和地景交界处过渡，并将其"曝光"值调整到−0.40，将"对比度"值调整到+36，将"高光"值调整到+42，将"白色"值调整到+62。这一步是将画面地景的下半部分变暗并提高对比效果。

步骤 09： 创建一个"径向滤镜"，让其覆盖画面中的银河区域，在"效果"选项组中选择"内部"单选按钮，将"羽化"值设置为80，并将"色温"值调整到+5，将"色调"值调整到+1，将"曝光"值调整到+0.10，将"对比度"值调整到+22，将"高光"值调整到+100，将"阴影"值调整到-23，将"白色"值调整到+96。这一步调整主要是将银河单独提亮并修正其色彩平衡。

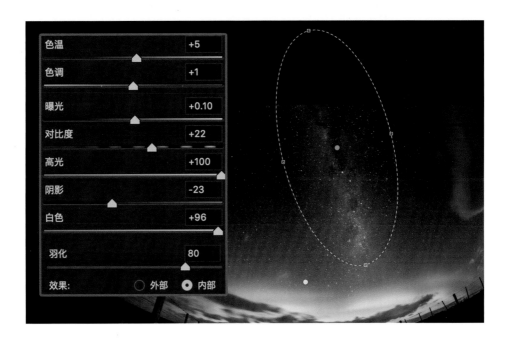

步骤 10： 创建一个"径向滤镜"，让其覆盖画面中的极光区域，在"效果"选项组中选择"内部"单选按，将"羽化"值设置为80，并将"色温"调整到值+1，将"色调"值调整到-10，将"曝光"值调整到+0.10，将"对比度"值调整到+14，将"高光"值调整到-28，将"阴影"值调整到+29，将"白色"值调整到+8，将"去除薄雾"值调整到+14。这一步调整是对极光区域的色彩再一次进行修正。

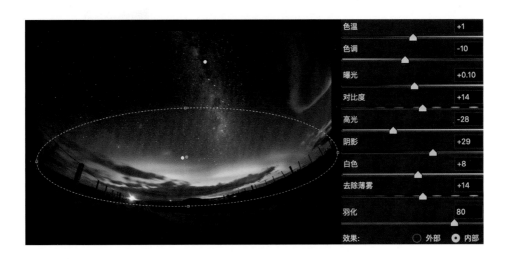

步骤11：创建一个"径向滤镜"，让其覆盖画面中左边发亮的区域，在"效果"选项组中选择"内部"单选按钮，将"羽化"值设置为80，并将"曝光"值调整到−0.25，将"白色"值调整到−32。这一步调整是将这部分发亮区域的亮度调整到和周围一致。

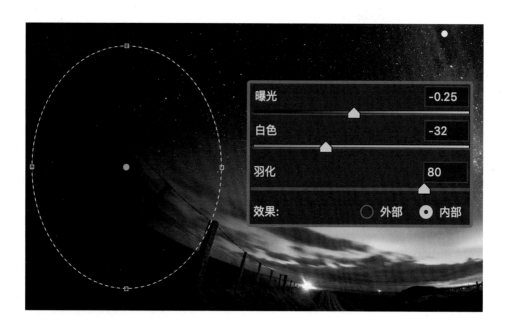

步骤12：创建一个"径向滤镜"，让其覆盖画面中右边发亮的区域，在"效果"选项组中选择"内部"单选按钮，将"羽化"值设置为80，并将"白色"值调整到−51。这一步调整是将这部分发亮区域的亮度调整到和周围一致。

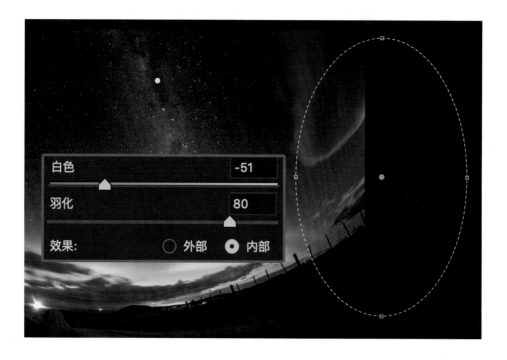

步骤13： 创建两个"径向滤镜"，分别让其覆盖到画面中小麦哲伦星云和大麦哲伦星云区域，在"效果"选项组中选择"内部"单选按钮，将"羽化"值设置为80，并将"白色"值调整到+24。这一步调整是将大小麦哲伦星云的亮度适当提高。

步骤14： 创建一个"径向滤镜"，让其覆盖画面中灯塔发亮的区域，在"效果"选项组中选择"内部"单选按钮，将"羽化"值设置为80，并将"高光"值调整到-52，将"白色"值调整到-55。这一步调整是将灯塔发亮区域的亮度适当降低一些。

步骤15：创建一个"径向滤镜"，让其覆盖画面右下侧的极光区域，在"效果"选项组中选择"内部"单选按钮，将"羽化"值设置为80，并将"高光"值调整到+37，将"白色"值调整到+27。这一步调整是将极光比较暗的区域适当提亮一些。

步骤16：经过以上的一级调色和二级局部调色，单张极光照片的后期处理就算完成了。接下来可以在 Camera Raw 中直接打开图像，进入 Photoshop 进行之前讲过的缩星、降噪、锐化等操作，完成后出片。

　　学习并灵活运用 Camera Raw 中的局部调整功能是本实例的重点，更多后期处理知识请参阅《星空摄影后期实战》。

后记

　　首先，谢谢选择了这本书的你，衷心希望我在书中所讲述的内容能够对你的星空拍摄和后期处理有所帮助。书中大量的拍摄实例都是我这几年摸索出来的经验总结，很多人看到我的摄影作品，都觉得非常梦幻、浪漫、唯美，但只有亲身经历过星空拍摄的人，才知道那是一件痛并快乐的事情。

　　在海拔 3 000 米以上的高原地区拍摄，不仅要有耐心、有恒心、有决心，还要有良好的体力，更要有身边人的鼓励、支持和陪伴。谢谢那些在寒冷的夜晚与我一起在野外"战斗"的小伙伴们，谢谢我父母和我太太在我追求梦想的道路上一直给予我全心全意的支持，谢谢曾给予我学术方面帮助的各位老师。

　　最后的话想和每一位星空摄影师共勉：要想拍好星空，先学会敬畏宇宙，了解星座，熟悉天象，更重要的是要有持续不断的拍摄激情，保持不间断的出片率。终有一日，你会发现，这变幻莫测的大自然会赐予你意外之喜。

<div align="right">阿五在路上</div>

读 者 服 务

　　读者在阅读本书的过程中如果遇到问题，可以关注 "有艺" 公众号，通过公众号与我们取得联系。此外，通过关注 "有艺" 公众号，您还可以获取更多的新书资讯、书单推荐、优惠活动等相关信息。

　　投稿、团购合作：请发邮件至 art@phei.com.cn。

扫一扫关注 "有艺"